ISBN 978-0-365-60524-9
PIBN 11052242

1 MONTH OF
FREE
READING

at

www.ForgottenBooks.com

By purchasing this book you are eligible for one month membership to ForgottenBooks.com, giving you unlimited access to our entire collection of over 1,000,000 titles via our web site and mobile apps.

To claim your free month visit:

www.forgottenbooks.com/free1052242

English
Français
Deutsche
Italiano
Español
Português

www.forgottenbooks.com

Mythology Photography **Fiction**
Fishing Christianity **Art** Cooking
Essays Buddhism Freemasonry
Medicine **Biology** Music **Ancient**
Egypt Evolution Carpentry Physics
Dance Geology **Mathematics** Fitness
Shakespeare **Folklore** Yoga Marketing
Confidence Immortality Biographies
Poetry **Psychology** Witchcraft
Electronics Chemistry History **Law**
Accounting **Philosophy** Anthropology
Alchemy Drama Quantum Mechanics
Atheism Sexual Health **Ancient History**
Entrepreneurship Languages Sport
Paleontology Needlework Islam
Metaphysics Investment Archaeology
Parenting Statistics Criminology
Motivational

BIBLIOTHÈQUE NATIONALE

DÉPARTEMENT DES ESTAMPES

LIVRES & ALBUMS ILLUSTRÉS

DU

JAPON

RÉUNIS ET CATALOGUÉS

PAR

THÉODORE DURET

PARIS

ERNEST LEROUX, ÉDITEUR

28, RUE BONAPARTE, 28

1900

LIVRES & ALBUMS ILLUSTRÉS
DU
JAPON

CHARTRES. — IMPRIMERIE DURAND, RUE FULBERT

BIBLIOTHÈQUE NATIONALE

DÉPARTEMENT DES ESTAMPES

LIVRES & ALBUMS ILLUSTRÉS

DU

JAPON

RÉUNIS ET CATALOGUÉS

PAR

THÉODORE DURET

PARIS

ERNEST LEROUX, ÉDITEUR

28, RUE BONAPARTE, 28

1900

AVANT-PROPOS

———

Les premiers livres qui ont formé le noyau de la bibliothèque japonaise, dont on a ici le catalogue, ont été réunis au Japon, au cours du voyage que j'y fis avec M. Cernuschi en 1871-1872. Quand M. Cernuschi et celui qui écrit ces lignes débarquèrent au Japon, ses arts étaient presque inconnus en Europe. On n'y avait encore vu que quelques rares objets à l'Exposition de 1867. Le premier voyageur, M. de Chassiron, qui, dans un récit publié en 1861, eût donné quelques reproductions de gravures japonaises prises à l'œuvre d'Hokousaï, ne s'était pas imaginé d'y voir des œuvres d'art; il les reproduisait, dans son livre, sous le titre de Histoire naturelle, caricatures, mœurs de la campagne et d'ailleurs cette reproduction avait passé inaperçue.

DURET.

Le nom d'Hokousaï n'avait depuis transpiré qu'auprès de rares chercheurs, tout au plus quelques volumes de ses œuvres et des artistes ses contemporains, avaient-ils été vus et achetés à Paris. Nous étions donc partis d'Europe sans rien connaître de l'art japonais alors caché et nous n'avions aucune idée des objets auxquels il s'était appliqué.

Arrivés à Yokohama et à Yédo, nous nous mîmes, par curiosité et sans intention arrêtée, à visiter les boutiques et à acheter des bibelots. Au bout de quelques jours, les objets réunis fournirent surtout un groupe de bronzes d'une belle patine, qui frappaient agréablement les yeux. L'idée vint alors à M. Cernuschi d'exploiter à fond cette mine imprévue et c'est ainsi que, comme par hasard, il fut mis sur une voie qui, suivie avec persévérance et en grand, a donné le musée Cernuschi du parc Monceau.

Pendant que nous recherchions particulièrement des bronzes, je me rappelai avoir vu avec plaisir quelques albums japonais, dans une vitrine de l'Exposition universelle de 1867 appartenant à Philippe Burty, et l'idée me vint alors de rechercher personnellement des livres illustrés. Ma collection de livres a donc été commencée en même temps que la collection de bronzes de M. Cernuschi.

En ces temps primitifs où le Japon venait à peine de s'ouvrir et avait conservé ses vieilles mœurs, l'Européen qui ne savait quoi demander aux marchands et aux interprètes, puisqu'il ne connaissait rien, éprouvait un extrême embarras, car dans son

ignorance, il n'était aucunement secouru. On ne trouvait aucune indication dans les boutiques où l'on entrait. Il n'y existait aucun étalage. Tous les objets étaient au contraire cachés aux yeux, sous double enveloppe, d'abord serrés dans des sacs ou couvertes, puis enfermés dans des boîtes. Le marchand ne vous aidait non plus aucunement, soit en vous faisant des offres, soit en cherchant à vous expliquer la nature et le genre des objets qu'il possédait. Il commençait, quand un acheteur se présentait, par se confondre en politesses. J'ai eu ainsi à recevoir et à rendre des salutations à l'infini. Puis ces préliminaires terminés, il semblait devenu indifférent, attendant placidement qu'on lui fît des demandes et qu'on lui indiquât ce qu'on voulait acquérir. Je me rappelle en particulier que les libraires à Yédo, ayant tous leurs livres serrés sur des rayons étagés, sans qu'on pût voir la couverture d'un seul, il m'était impossible, en entrant chez l'un deux, d'avoir le moindre soupçon du genre de livres qu'il détenait. Je demandais naturellement, à l'aide de mon interprète, chez tous les libraires, des livres illustrés, des livres à images et beaucoup me répondaient qu'ils n'en avaient point. Ceux qui en avaient me tiraient, de ci de là, quelques volumes et c'est ainsi, qu'après des visites nombreuses, je réunis un premier noyau.

C'était naturellement une sorte de pêle-mêle, où se trouvaient mélangés, avec des volumes rares et de beau tirage, un plus grand nombre de volumes communs et d'impressions banales. Mais l'ensem-

ble était formé de livres récents, d'œuvres d'Hokou-
saï ou de ses élèves et imitateurs. A cette époque pri-
mitive aucun Japonais ne se doutant qu'un Européen
pût désirer acquérir de vieux livres et d'anciennes
estampes, il ne se trouvait personne pour lui en
offrir. Et l'Européen, n'ayant aucun soupçon que
pareilles choses existassent et incapable d'en
découvrir la moindre trace, n'en pouvait point de-
mander. Il n'y avait ainsi ni offre ni demande. Je
passai donc au Japon, comme bien d'autres à ce mo-
ment et même des années après, sans soupçonner
l'existence des livres illustrés anciens. Tout ce
vieux fond de l'art de la gravure demeurait alors
enseveli. Les vieux livres rares en eux-mêmes ne
faisaient point l'objet d'un commerce régulier. Ils
se trouvaient avec les vieilles estampes, en la poses-
sion de certains artistes, de quelques amateurs, de
dilettanti gravitant dans le monde des acteurs. C'é-
taient des gens restés à part et vivant comme sur
eux-mêmes. Dans ces conditions, il a fallu que des
années se passassent, pour qu'en Europe on finît par
apprendre que le Japon renfermait toute une mine
ancienne et originale dans l'art de la gravure.

Revenu à Paris avec les livres que je rapportais,
je restai ensuite longtemps, sans presque rien
ajouter à la collection. A cette époque, l'importa-
tion régulière des objets japonais commençait à
peine. Les marchands européens établis au Japon
se bornaient à rechercher et à expédier en Europe,
les laques appréciés depuis le XVIIIᵉ siècle, les net-
zoukés qui venaient d'être comme découverts et

des bronzes et des poteries, surtout des poteries de Satsouma. Les vieux livres restaient toujours ignorés de l'Europe et les rares livres qu'on importait étaient toujours des plus modernes, d'Hokousaï et des contemporains, Il n'y avait guère alors, à ce premier moment, en 1873, que Burty et de Goncourt qui s'intéressassent systématiquement aux objets d'art du Japon et parmi ceux-ci aux albums et aux estampes, et le noyau qu'ils avaient réuni était du même ordre que celui que je rapportais et encore moins important que le mien.

Des années se passèrent ainsi, sans que nous pussions faire de progrès à Paris, dans la connaissance des vieilles strates de la gravure japonaise et augmenter les collections fragmentaires que nous avions formées. Enfin vers 1880, je fis la connaissance à Londres du Dr William Anderson. Il revenait du Japon où il avait passé plusieurs années, comme professeur de chirurgie, à Yédo. C'était un homme de goût, qui avait autrefois collectionné des estampes européennes et qui, au Japon, avait commencé systématiquement à réunir des kakémonos, des livres illustrés et des estampes et qui, en outre, avait étudié, autant que possible, l'histoire de l'art et avait recueilli, le premier, des détails circonstanciés sur la vie des artistes. Le Dr Anderson me fit libéralement part des renseignements qu'il avait obtenus, et l'étude de sa collection m'ouvrit la vue sur des artistes, qui m'étaient restés inconnus, et me permit d'étendre sensiblement le cercle de mes recherches. C'est après cela que je pus écrire un

premier travail sur Hokousaï et les livres illustrés japonais, qui parut dans la *Gazette des Beaux-Arts* en 1882. Cet essai me semble bien rudimentaire aujourd'hui, mais c'était l'entrée sur un terrain inconnu, où l'on ne pouvait d'abord s'engager qu'à tâtons. D'ailleurs telle était la difficulté qui existait réellement à pénétrer et à découvrir ce vieux monde des livres illustrés, que le D^r Anderson, ayant séjourné au Japon des années après que j'y étais moi-même passé et alors que le pays s'était ouvert davantage, n'avait pu lui-même, tout en réunissant une collection beaucoup plus développée que la mienne, découvrir cependant qu'une part du champ à explorer. Il ne possédait encore aucun des livres primitifs du xvii^e siècle, aucun spécimen de Moronobou, pas même des estampes de Kyonaga.

Ce ne fut que quelques années après son retour du Japon qu'un de ses amis, M. Satow, partant pour remplir le poste d'attaché d'ambassade anglais au Japon, instruit par lui, se mit à lui chercher des vieux livres et des gravures. Il lui en fit des envois, qui s'étendirent alors à tous les maîtres du xviii^e siècle et aux livres du xvii^e. J'avais continué, dans des voyages successifs à Londres, mes relations avec le D^r Anderson et ce fut sur un envoi que lui avait fait M. Satow et qu'il me communiqua, que je vis les premières œuvres de Kyonaga et de Moronobou. Tous les collectionneurs me comprendront, quand je dirai que cette révélation, après des années de recherches, m'enthousiasma. Je revins à Paris, où personne n'avait encore entendu

prononcer ces deux noms, vantant à tout propos Moronobou et Kyonaga, ce qui, avant qu'on eût pu obtenir des spécimens de leurs œuvres, intrigua fort les collectionneurs, qui se demandaient quels pouvaient bien être les artistes dont je prononçais les noms.

Mais à cette époque, 1883-1884, le nombre des collectionneurs japonisants s'était accru. M. Gonse publiait son *Art japonais*, MM. Bing et Hayashi, passionnés pour l'art japonais, avaient établi au Japon des représentants, qui recherchaient systématiquement les objets d'art de toute sorte, pour les expédier en Europe. Lorsque les noms de Moronobou et de Kyonaga furent connus, MM. Bing et Hayashi donnèrent des instructions à leurs agents, qui allant enfin rechercher à la source, directement chez les artistes, collectionneurs et acteurs qui les détenaient, les vieux livres et les estampes, et en offrant des prix qui dépassaient ce que les Japonais avaient jamais pu soupçonner pour cette sorte d'objets, les firent sortir des profondeurs où ils étaient restés cachés et les mirent enfin à la portée des collectionneurs européens. Je pus, à partir de ce moment, arriver à compléter ma collection, en même temps que se complétaient les collections déjà formées à Paris, ou qu'il s'en créait de nouvelles.

J'ai cru devoir raconter mes tâtonnements, pour faire connaître, par mon cas particulier, quels ont été les obstacles que les hommes partis les premiers pour découvrir l'art japonais, ont eus à vaincre et quels délais il leur a fallu subir, avant de

pouvoir s'orienter à coup sûr. Tout dans le champ de l'art japonais s'est d'abord trouvé comme fermé et obscur.

Il s'agissait de productions appartenant à une race à part, ayant eu une existence séparée. Les héros, les personnages de l'histoire, de la légende et du roman qu'on voyait représentés étaient inconnus, le peuple vivant des villes et des campagnes, reproduit dans la vérité de ses mœurs et de ses costumes, paraissait étrange. Les procédés de l'art, la technique et les matières, différaient de ce que nous connaissions et avaient une manière d'être tellement distincte de la nôtre, qu'on eût pu croire que l'affinité avec eux serait sinon impossible, du moins bien difficile à établir.

Cependant les premiers qui étaient entrés en contact, par le hasard des circonstances, avaient tout de suite senti un véritable charme se dégager. L'attrait s'était accru, à mesure que leur connaissance s'approfondissait et qu'ils avaient pu raisonner et s'expliquer l'impulsion qui les avait d'abord entraînés. Ils avaient été saisis par un grand sentiment de la vie, par la variété incessante, l'originalité toujours renouvelée des formes et des procédés. Ils avaient reconnu un étonnant sentiment décoratif se manifestant dans tous les arrangements des lignes et du coloris. L'art japonais avait alors été goûté, comme accroissant nos sensations et comme venant précisément, par ces côtés qui avaient d'abord été reconnus comme éloignés de nous, apporter des qualités supplémentaires des

nôtres et enrichir le domaine général de l'art d'une gamme particulière, qui, sans lui, nous fût restée inconnue et nous eût manqué.

Ainsi de plus en plus compris, l'art japonais devait élargir sans cesse le cercle de ses fervents. Aujourd'hui il a définitivement pris droit de cité au milieu de nous. Personne ne pense plus à contester ses mérites et à lui disputer sa part d'influence. Il a eu ses musées, les musées Cernuschi et Guimet, d'égal avec l'art chinois. Le musée du Louvre lui a fait une place, en même temps qu'il en faisait une à la céramique chinoise. Le cabinet des estampes de la Bibliothèque nationale a voulu le recevoir à son tour.

C'est un devoir pour moi de remercier son conservateur, M. Bouchot, qui a pensé que ma collection de livres illustrés et d'albums pouvait venir utilement représenter la gravure japonaise, au milieu des productions de la gravure européenne. Je remercie aussi M. Migeon, du musée du Louvre, et M. Deshayes, du musée Guimet, qui appelés, par leurs lumières spéciales, à donner leur avis l'ont fait de la manière la plus favorable.

Je dirai en terminant que la traduction des titres japonais a été faite par M. K. Kawada, et que c'est grâce à sa connaissance de la littérature et de l'histoire de son pays, qu'ont pu être rédigés les commentaires et les analyses qui accompagnent le titre des principaux ouvrages.

THÉODORE DURET.

LA
GRAVURE JAPONAISE

HISTORIQUE

Une collection d'ensemble des productions de la gravure artistique au Japon différera d'une collection du même ordre en Europe, sur ce point, qu'elle devra être avant tout composée de livres ou de volumes reliés, tandis qu'en Europe elle sera surtout formée de suites d'estampes ou de feuilles détachées. En un mot, les estampes ou feuilles détachées ne pourront représenter l'art de la gravure au Japon qu'à l'état partiel, les livres illustrés et albums devant en former la suite principale et permettant seuls d'en suivre le développement chronologique en son entier, tandis qu'en Europe ce sera le contraire qui sera vrai.

Pour s'expliquer cette différence, il faut se rendre compte que la gravure artistique n'a pas eu au Japon le même point de départ qu'en Europe. La gravure en Europe est née d'elle-

même, avec des procédés originaux et s'est ensuite déve-
loppée isolément. On peut donc réunir un cabinet d'estampes,
en feuilles séparées, qui offre des spécimens complets
de l'art de la gravure à toutes les époques. Si la gravure
européenne est entrée dans les livres, ce n'est qu'accessoire-
ment, et les livres illustrés ne forment qu'une branche secon-
daire de l'art.

La gravure artistique du Japon n'a pas eu au contraire
de technique et de moyens propres spéciaux. Elle n'a été
d'abord qu'une application particulière et étendue du moyen
qu'on employait, depuis longtemps, pour la production des
livres et l'impression de l'écriture. Voulant reproduire l'écri-
ture par l'impression, les Japonais gravaient, sur des plan-
ches de bois, les pages écrites et s'en servaient ensuite afin
d'imprimer les feuilles du livre. A un moment donné, ils se
sont mis à graver non plus seulement de l'écriture mais aussi
des dessins, et la gravure artistique s'est alors trouvée exister,
au milieu des choses écrites imprimées. La gravure japonaise
n'a point perdu son caractère d'origine. Elle est restée exclu-
sivement de la gravure sur bois et ce n'est que tard qu'elle a
pris vol par elle-même, à l'état d'estampes ou de feuilles
détachées. Pendant un siècle elle s'est tenue étroitement
associée à l'imprimerie sur bois, dont elle était comme une
extension et, pendant tout ce temps, ses productions ne se
trouvent que dans des œuvres, que nous sommes obligés
d'appeler livres illustrés ou albums, pour nous servir de
termes en usage parmi nous, mais qui, en réalité, constituent
pour la plupart une chose propre au Japon, dont la meilleure
idée à donner est de dire que ce sont des suites reliées
d'images ou de gravures avec texte.

L'art de l'impression a été primitivement emprunté par le
Japon à la Chine. Cet emprunt remonterait à la fin du
viii⁰ siècle et, depuis lors, les Japonais auraient eu des livres
imprimés. Les prêtres bouddhistes auraient aussi, depuis cette
époque reculée, produit, dans certains sanctuaires, par l'in-
termédiaire de la gravure sur bois, des feuilles détachées

représentant des personnes vénérées de leur religion. Mais les spécimens qui nous sont parvenus de ces sortes d'images sont rares, ils n'ont aucun caractère artistique et ils ne subsistent que comme témoignages de procédés primitifs, très grossiers. Pour trouver la combinaison, dans les livres imprimés, de l'écriture et de dessins développés, il nous faut arriver à la fin du xvi⁵ siècle. Et nous avons, entre les premiers monuments des livres japonais illustrés, le *Boutsou jou wo kyo* de 1582 (n° 1ᵉʳ du catalogue).

Cependant c'est aller trop loin que de donner à cet ouvrage le qualificatif de livre japonais, car il n'est que la reproduction exacte d'un livre bouddhique venu de la Chine. Les Japonais ont donc pris, très vraisemblablement, l'idée des livres illustrés aux Chinois, puisque les tout premiers livres illustrés que nous ayons d'eux. ne sont que la réimpression de livres chinois. Mais les Japonais devaient tout de suite donner à l'art de la gravure entrée dans les livres un caractère artistique qu'il n'avait jamais eu en Chine. Les livres illustrés en Chine sont toujours restés clairsemés, la gravure n'y a guère été appliquée qu'à la reproduction de sujets techniques. Quand cependant elle a voulu s'étendre hors de ce cadre étroit, elle est restée, malgré tout, dépourvue de puissance, grêle de formes et de procédés. On ne sent, dans les images, la main et l'originalité d'aucun créateur. Et il serait impossible de réunir une collection de livres illustrés chinois, ayant un véritable caractère artistique.

Les Japonais au contraire, dès qu'ils ont appliqué l'art de la gravure à des sujets nationaux, ont élevé cette branche restée inféconde en Chine à un haut degré de puissance. Succédant sans transition à la reproduction du livre bouddhique chinois de 1582, nous avons en 1608 l'*Issé monogatari*, en deux volumes, qui est un livre entièrement japonais de texte, de style et où les dessins gravés, pleins de vie et de mouvement, malgré leur archaïsme, ont revêtu un véritable aspect d'art.

On s'est même étonné que dans un livre illustré, qui

survenait tout à coup au Japon comme une chose sans pré-
cédent, les gravures aient laissé voir les particularités d'un
art déjà en pleine possession de ses moyens. L'explication
en est à trouver dans ce fait, que l'artiste qui les a d'abord
dessinées a simplemeent donné, sous une forme nouvelle,
celle de la gravure, des motifs depuis longtemps développés
d'une autre manière. L'*Issé monogatari* est une sorte de
roman historique ou de chevalerie, qui remonte au xe siècle
et qui n'était aux xvie et xviie siècles que le spécimen le plus
connu d'un genre de livres, que lisaient les personnes nobles
des deux sexes. Ces sortes d'ouvrages étaient généralement
reproduits sous la forme de luxueux manuscrits, enlumi-
nés par des artistes de l'école de Tosa. Il s'était en consé-
quence développé une école de peintres enlumineurs, qui
avaient porté leur art à un haut degré de perfection et se trans-
mettaient un système de dessin, de perspective, de grou-
pement des personnages complet en lui-même. Un jour un
dessinateur, resté inconnu, s'avisa de transporter sur des
pages à graver le genre des compositions employées dans
les manuscrits avec toutes ses particularités, et ainsi, du
premier coup, la gravure survenant apparut mûre et déve-
loppée.

Après l'*Issé monogatari* de 1608, les livres illustrés se
suivent dans le cours du xviie siècle. Ils restent pourtant rela-
tivement rares et sont presque tous consacrés aux romans de
chevalerie et aux faits d'armes des guerriers. Les artistes aux-
quels sont dues les illustrations sont, comme l'auteur de l'*Issé
monogatari*, demeurés inconnus. L'art de la gravure à ses
débuts reste relativement timide et anonyme.

Il faut noter, au cours de cette époque, ces livres illustrés
où les gravures, imprimées exclusivement en noir, ont été
ensuite enluminées par les éditeurs, en prenant la gamme de
couleurs usitées dans l'école de Tosa et qui sont parmi les
plus grandes curiosités bibliographiques que puisse offrir le
Japon (Nos du catalogue : 7, *Heiji monogatari*, 1626 ; 8,
Takatatchi, 1630 ; 9, *Soga monogatari*, 1663). On voit ainsi

que l'art de la gravure, qui était sorti d'abord dans l'*Issé monogatari* d'un emprunt fait, pour les motifs, aux miniatures de l'école de Tosa, cherchait en outre à s'y tenir attaché et à en reproduire l'aspect, en adoptant son système de coloris. Quelque chose d'analogue s'est vu en Europe, lorsque, dans les primitives gravures sur bois, les vieux artistes ont cherché à colorier les gravures imprimées en noir, pour rappeler plus ou moins les enluminures, auxquelles, depuis des siècles, l'œil s'était habitué dans les manuscrits.

L'art de la gravure, entré dans les livres, avait donc, au cours du XVII° siècle, conservé les caractères spéciaux sous lesquels il avait d'abord débuté, lorsque, de 1680 à 1700, Ishigawa Moronobou vint s'y consacrer et le développer.

Moronobou a sorti l'art de la gravure du cercle, si l'on peut dire littéraire, où il avait été tenu jusqu'alors à l'étroit, pour l'étendre aux choses populaires et à la représentation du monde vivant. Il est donc l'initiateur de ce grand mouvement ayant fait de la gravure japonaise un art si intéressant, qui nous a montré et appris à connaître tout un peuple dans les particularités de son développement, avec ses habitudes, ses mœurs spéciales, ses gestes et ses costumes. Par Moronobou, la rue, les lieux de plaisir, les intérieurs de maisons, les boutiques sont entrés dans le cadre des livres et des recueils illustrés, et nous ont permis de faire connaissance avec les Japonais de tout ordre et de tout rang, saisis dans la variété de leurs occupations et de leurs plaisirs. Si on ajoute que Moronobou n'a point non plus abandonné les illustrations de livres proprement dites qu'avaient surtout cultivées ses prédécesseurs, qu'il a lui aussi illustré des romans, qu'en outre il a reproduit le monde des plantes et des oiseaux et a donné des motifs de pure ornementation, on voit que son œuvre constitue un véritable monument. Si on observe enfin que son mâle dessin, très personnel, tout en conservant certaines traces d'archaïsme, est cependant plein de vie et de mouvement, on comprendra que ce n'est que justice de le placer parmi les plus grands artistes de sa nation.

L'impulsion donnée par Moronobou ne devait plus s'arrêter, à mesure que l'on avance dans le xviiie siècle, le nombre des artistes qui s'adonnent à l'illustration des livres va toujours croissant et le champ qu'ils embrassent s'élargit sans cesse. Nous avons alors Okomoura Massanobou, Soukénobou, Morikouni, Tanghé, et leurs imitateurs et leurs élèves, qui s'appliquent, tant à des sujets tirés de la littérature classique qu'à la reproduction du monde vivant sous tous ses aspects. L'illustration des livres et des recueils s'est en outre ouvert de nouvelles voies, en donnant des ouvrages d'éducation et d'enseignement, des exemples de décor, des traités d'ornementation et la reproduction des œuvres des vieilles écoles de peinture chinoise et japonaise. Nous sommes arrivés ainsi au milieu du xviiie siècle et la bibliothèque qu'on a pu former de livres illustrés est devenue de plus en plus riche, mais toutes les gravures produites l'ont été en noir, du seul ton de l'encre d'imprimerie. On n'a encore vu apparaître dans les livres la moindre trace de couleur, appliquée par l'impression. La gravure en couleur ne devait en effet pas prendre naissance dans les livres, mais elle devait se faire jour d'abord dans une branche de l'art développée à part et spécialement adonnée à la reproduction des figures d'acteurs et des scènes de théâtre.

La direction que Moronobou avait donnée à l'art de la gravure, en l'appelant à reproduire et à représenter les divers aspects de la vie du peuple et du monde extérieur, avait eu pour effet de jeter dans la même voie un certain nombre d'artistes devenus ses élèves ou soumis à son influence. Plusieurs se trouvèrent eux-mêmes des hommes doués d'invention, qui surent s'ouvrir des voies propres. Tel fut, au premier rang, Torii Kyonobou, qui inaugura la production des figures d'acteurs et des scènes de théâtre, gravées sur feuilles volantes. Avant l'apparition du genre créé par Torii Kyonobou, le théâtre avait déjà donné lieu à des publications de librairie, sous forme de minces volumes ou plaquettes, où se trouvaient imprimés, avec illustration de gravures, les

drames joués alors. Nous avons de ces sortes de libretti remontant aux années 1677 et 1678 (n°ˢ 13 à 22 du catalogue). Le mot libretti convient en effet assez bien à les désigner, car, outre le texte des paroles formant le corps de la pièce jouée, ils contiennent généralement des annotations musicales, destinées à guider les chanteurs ou musiciens. Les pièces de cette période étaient en effet jouées surtout sur des scènes et dans des théâtres d'un ordre spécial, où les personnages étaient figurés par de grandes poupées mécaniques. Le texte du drame était donc chanté ou scandé par un ou plusieurs musiciens et, sur la plupart des petits livres, se trouve le nom du principal musicien ou chanteur de drame et même le nom du fabricant des poupées.

Au commencement du xviiiᵉ siècle, les véritables acteurs en chair et en os remplacent de plus en plus les poupées sur la scène et, à ce moment, règne un grand acteur, Danjouro, le premier de toute une lignée, qui, par son jeu puissant, fixe l'art des gestes et de la mimique théâtrale. Le théâtre prend dès lors un grand empire sur le peuple. Il s'étend à la fois à la représentation des drames historiques ou légendaires et à celle des scènes populaires. Torii Kyonobou venant à ce moment se consacrer à reproduire, par des estampes, les scènes principales des pièces, qui apparaissaient sur le théâtre avec la physionomie des acteurs, se trouve caresser un goût puissant du public. Ses estampes eurent pour acheteurs ces spectateurs, qui voulaient emporter et garder un souvenir durable des scènes ou des représentations qu'ils avaient vues. Torii Kyonobou fut bientôt suivi, dans la voie qu'il avait ouverte, par Okomoura Massanobou et il forma des élèves et eut des successeurs, Torii Kyomassou, Torii Kyomitsou, Torii Kyotsouné et autres, qui, conservant tous son nom patronymique, constituent une sorte de dynastie, qui traverse tout le xviiiᵉ siècle, adonnée spécialement à la reproduction des figures d'acteurs.

Les estampes produites par Torii Kyonobou ses émules et ses élèves portaient naturellement une gravure au simple

trait, imprimée en noir, puisqu'à l'époque où ce genre
commence, à la fin du xviie siècle, l'impression en couleur
était absolument inconnue. Mais le besoin de donner l'attrait
de la couleur aux gravures, pour flatter d'autant plus l'œil,
se faisant sentir, on s'était tout de suite mis à les colorier à
la main et les plus anciennes œuvres des Torii nous présentent
des images d'un caractère presque sauvage, mais d'une
grande saveur, enluminées, par parties, d'un rouge carmin.
Puis survient un jaune clair et les rouges et les jaunes finissent
par se mêler, dans le coloris à donner aux estampes, qui se
raffine de plus en plus et auquel viennent encore s'ajouter
des tons de laque et des additions de poudre d'or. L'art des
estampes tirées en noir et coloriées à la main, qui a d'abord
régné seul au commencement du xviiie siècle, s'est ensuite
prolongé un certain temps, quoique restreint et réduit, après
que la gravure imprimée en couleur était devenue d'une
pratique commune.

Le moment où la gravure en couleur, dont les procédés
ont dû être encore pris par les Japonais à la Chine, apparaît
et s'implante au Japon, est resté jusqu'à ces derniers temps
fort difficile à établir, faute de pièces datées et de témoi-
gnages contemporains mentionnant le fait. On s'était laissé
aller à reporter cette introduction tout à fait au commence-
ment du xviiie siècle et, dans les collections et aux exposi-
tions où figuraient les plus vieilles gravures imprimées en
couleur, on avait pris l'habitude de les attribuer aux toutes
premières années du xviiie siècle. Mais M. Fenollosa, du
musée de Boston, s'attachant, pendant un séjour prolongé
au Japon, à élucider la question après tous les autres, est
arrivé, en 1896, à pouvoir préciser. Il a reporté fort avant
dans la première moitié du xviiie siècle l'apparition de la
gravure en couleur. Il lui a donné la date de 1742, qui est
plus récente que tout ce qu'on avait supposé jusqu'alors,
mais à laquelle je me range pour ma part et que je con-
sidère comme devant être exacte.

Les premières estampes en couleur, consacrées presque ex-

clusivement aux figures d'acteurs, étaient imprimées d'abord
en deux tons vert et rose, auxquels s'ajoute, peu après, un
troisième ton, vert pâle ou jaune. La gravure en couleur,
sous sa forme des débuts, est restée attachée à l'estampe ou aux
suites d'estampes reliées, et n'est point entrée dans les livres.
La gravure en couleur n'a donc d'abord employé que deux
couleurs, en outre elle n'a d'abord couvert les estampes
qu'en partie, soit les vêtements des personnages, soit cer-
tains contours, le fond du papier restant en blanc et beaucoup
des accessoires demeurant imprimés en noir, sans accession
de coloris, lorsque, vers 1765, Haronobou lui fait faire un
pas décisif. Il multiplie les planches d'impression et les
porte de deux ou trois, à six ou sept. Il obtient ainsi la plus
grande variété de coloris et, en même temps, il colore la
gravure tout entière, le fonds et les accessoires, comme les
personnages. Il produit ainsi des estampes d'où le blanc du
papier a complètement disparu. L'estampe en couleur, par-
venue à ce point de perfection, devient un objet qui plaira
à tout le monde, aussi va-t-elle maintenant se multiplier et
elle atteindra son point culminant avec les maîtres qui s'y
adonneront, de 1765 à environ 1800. A ce moment aussi,
la gravure élargit énormément son cadre et, sans abandonner
la représentation des scènes de théâtre et des acteurs, à
laquelle elle s'était d'abord surtout tenue, s'étend maintenant
à la reproduction des figures de femme, des scènes fami-
lières, des réunions et groupes de toute sorte, encadrés dans
des paysages ou des intérieurs.

Mais si la gravure en couleur, sous sa forme primitive des
débuts, était restée étrangère aux livres, elle y pénètre et s'y
établit dès qu'elle aura pris sa forme perfectionnée. A partir
d'environ 1770, nous voyons donc les livres illustrés
imprimés en couleur se succéder. Ils viennent s'ajouter et
se mêler aux livres qu'on continuera à imprimer en noir et,
comme l'art de l'impression se perfectionne sans cesse, aux
livres imprimés en noir et en couleur viendront encore se
joindre, comme diversité, ces livres où les gravures auront

les traits en noir rehaussés par un ou deux tons gris, ou couleur chair, ce qui constitue un genre d'illustration tout à fait particulier au Japon.

Les grands artistes qui se sont consacrés à la gravure en couleur et qui l'ont portée à son apogée, Haronobou, Kyonaga, Shounshô, Outamaro, Toyokouni ont produit des livres en couleur aussi bien que des estampes et quelques-uns d'une grande beauté et d'un suprême raffinement, et ainsi la réunion de leurs livres pourrait suffire à elle seule à maintenir la chronologie ininterrompue et à donner une vue sur l'art de l'époque. Seulement il faut dire que la vue que l'on aurait sur la gravure en couleur, au moment où elle atteint son apogée, resterait incomplète et maigre, si on se bornait à la tirer des livres, et qu'à ce moment la gravure en estampes atteint un tel développement, qu'elle doit venir se superposer et s'ajouter à la collection des livres, pour permettre de mesurer exactement la puissance des maîtres qui l'ont alors cultivée.

Il est au contraire deux maîtres, Kôrin et Kitao Massayoshi, dont les œuvres gravées sont entièrement renfermées dans les livres et qui ne pourront être étudiées ainsi que dans des ouvrages de bibliothèque.

Kôrin vivait à la fin du XVIIe siècle et au commencement du XVIIIe. C'est un artiste des plus originaux. Son dessin simple et large est tout à fait caractéristique du pur style japonais. Il n'a rien produit personnellement pour la gravure, mais il a laissé des dessins et des motifs de décor sur ses laques, qui ont été reproduits, à des périodes diverses, dans des recueils, depuis le milieu du XVIIIe siècle et dont la réunion forme un ensemble, apprenant à connaître parfaitement son genre et sa manière.

Kitao Massayoshi, qui fleurit à la fin du XVIIIe siècle et au commencement du XIXe, s'est au contraire exclusivement consacré à la gravure des livres ou albums. Il a reproduit l'ensemble du monde vivant japonais, sous ses multiples aspects, les hommes, les quadrupèdes, les oiseaux et les

poissons, les plantes et les paysages. Il a porté son dessin au dernier degré de simplification, en représentant les êtres et les choses, par quelques coups de pinceau décisifs et en rehaussant ensuite les traits et leur donnant corps, par l'application de légères plaques de couleur. Il a ainsi inauguré le genre de ces rapides esquisses, passant en revue tout ce que les yeux peuvent saisir dans le monde vivant et a été un précurseur dans le genre qu'Hokousaï cultivera, à son tour, dans la Mangoua. Nous venons de nommer Hokousaï l'artiste le plus étendu, le plus divers, le plus grand que le Japon ait produit. C'est qu'en effet les maîtres de l'estampe en couleur et Kitao Massayoshi qui, terminent le xviii^e siècle et empiètent sur le xix^e, nous ont conduit à l'époque où Hokousaï, sorti des débuts, prend son essor et se développe.

Hokousaï né en 1760 à Yédo, y est mort en 1849. Il a travaillé et produit sans interruption dès sa première jeunesse jusqu'à sa mort, et l'immensité et la variété de son œuvre ont quelque chose qui surprend. Il a cultivé à peu près tous les genres que les arts du dessin et de la peinture connaissaient au Japon. Il a empreint tous les sujets qu'il a traités, forme et fond, de sa marque et, à première vue, n'importe quelle production venue de son pinceau se distingue et s'affirme. Il a su donner les contours les plus purs et les lignes les plus parfaites aux sujets qu'il a voulu idéaliser et ennoblir ; et en même temps il s'est complu aux esquisses rapides et aux croquis de premier jet, rendant, dans leur abandon et leur déhanchement, le côté humoristique des choses.

A l'époque où Hokousaï vient à dominer, l'estampe en couleur, telle qu'elle s'était épanouie, dans son raffinement, à la fin du xviii^e siècle, s'éteignait, mais un autre genre surgissait, dont il devait être le promoteur le plus actif, celui des *sourimonos*, qui a permis à l'imprimerie artistique d'atteindre son summum de délicatesse. Cependant la partie principale de l'œuvre d'Hokousaï restera toujours celle qui est comprise dans les livres et c'est surtout comme dessinateur,

s'appliquant à l'illustration des livres ou à la facture des recueils, qu'il devra son empire sur nous. C'est dans ses illustrations de romans, son illustration de la vie du Boudha, ses illustrations de poésies chinoises et dans des compositions répandues au milieu de toutes ses autres œuvres, qu'il nous révélera sa puissance pour rendre la gamme des sentiments humains. Et c'est dans sa Mangoua, son Sogoua, son Gouashiki, son Fougakou Hiakkei ou Cent vues du Fouji, qu'il nous montrera ces dessins de premier jet ou ces compositions étudiées faites sur nature, qui nous dérouleront les aspects variés du monde japonais, bêtes, gens et paysages. L'œuvre essentielle d'Hokousaï est donc une œuvre de bibliothèque.

On ne saurait négliger de mentionner à côté d'Hokousaï, ceux de ses contemporains, qui se sont surtout consacrés à la production des estampes en couleur. Leurs œuvres n'ont plus le raffinement, la pureté et la noblesse de celles de la fin du xviii° siècle, mais, sous une forme plus rude et plus populaire, elles se montrent encore pleines de vie et de puissance. Nous avons ainsi Kounissada, qui a continué les représentations d'acteurs et de scènes de théâtre, Kounioshi qui a produit des scènes de batailles où se voient les héros et les guerriers du passé, Hiroshighé qui s'est surtout adonné au paysage, qu'il a traité en grand maître.

Pour clore la chronologie et fermer la série des artistes ayant travaillé pour la gravure appliquée à l'illustration des livres, il nous faut mentionner les autres contemporains d'Hokousaï, Keisaï Yesen, Gakoutei, plus ou moins influencés par lui, ou ses élèves immédiats comme Hokkei, Isaï, Bokousen. Hokkei et Gakoutei ont particulièrement cultivé le genre des sourimonos.

Il est un trait de l'art japonais, qui s'est révélé à toutes les époques, sous des formes diverses, dont nous ne pouvons pas ne pas parler, c'est celui du comique, du côté humoristique aboutissant à la charge et à la caricature. En effet, l'art japonais a de tout temps cultivé, pour une part, la caricature et, poussant l'accentuation dans ce genre à son extrême

limite, il a produit des œuvres où le grotesque, les grimaces et la désarticulation des formes se déchaînent sans frein. L'histoire nous apprend qu'au xii° siècle a vécu un peintre, Toba Sojo, qui a tellement excellé dans la caricature, qu'il lui a donné son nom, qui ne s'est plus perdu et a servi à désigner les productions du genre depuis lors. Nous avons, comme spécimen des recueils de caricatures désignés sous le nom générique de Tobayé, le n° 442 du catalogue, où les formes allongées et amincies atteignent le point extrême de la charge. Le caractère humoristique allant jusqu'à la caricature, point sans cesse où se donne cours dans les livres du xviii° siècle. Dans le premier tiers de ce siècle, il se manifeste surtout dans des albums d'artistes divers, Boumpo, Kiho, Soui-Séki, Nantei, qui produisent à Kyoto et il domine chez certains contemporains d'Hokousaï, tels que Bokousen et aussi chez l'artiste qui, le dernier, aura maintenu la tradition de la vieille école japonaise, Kyosaï.

Il faut faire une mention spéciale des Meishos. Ce sont des livres consacrés à la description des provinces et des grandes villes. Les Japonais les ont multipliés, leur réunion complète formerait à elle seule une petite bibliothèque. Cette sorte de livres descriptifs avait été entrevue dès le xvii° siècle : en 1682, nous avons de Moronobou *Le Miroir des Endroits célèbres du Japon* (n° 29 du catalogue), et au milieu du xviii° siècle, Morikouni, dans ses recueils de modèles et d'enseignements du dessin, offre déjà des spécimens parfaits du genre d'illustration qui les remplira plus tard. Cependant les Meishos ne prennent leur caractère définitif qu'à la fin du xviii° siècle, moment où ils se multiplient jusque vers 1850. Les artistes dessinateurs ont introduit dans les Meishos des vues de la campagne, des temples et des lieux habités, sous une forme topographique et avec une minutie rigide, qui donne à l'ensemble un aspect de grande monotonie. Mais sur un fond assez fastidieux apparaissent, dans les principaux Meishos, des scènes de mœurs plus libres, plus variées et alors, pour nous, plus intéressantes.

La vue d'ensemble que nous venons de jeter sur la gravure japonaise, nous a montré qu'elle s'est développée et a vécu du commencement du xvii^e siècle au milieu du xix^e, époque où les vieux arts japonais s'éteignent, sous l'action de la civilisation européenne, qui pénètre le Japon pour le métamorphoser. Pendant les 250 ans qu'elle a duré, la gravure japonaise a connu une succession de grands artistes, qui ont su lui ouvrir des voies multiples et l'appliquer à des genres divers. Développée sur elle-même, dans un monde fermé, elle a eu des procédés, une technique, elle s'est attachée à des sujets qui lui sont restés particuliers et lui constituent une complète originalité. De la sorte, elle sera venue étendre nos connaissances, en nous révélant un monde à part, qui nous resterait autrement inconnu et elle aura accru nos jouissances artistiques, par l'apport de formes imprévues que les arts éclos dans notre occident ne pouvaient donner.

TECHNIQUE ET PROCÉDÉS

———

Tous les dessins faits au Japon pour la gravure ont été tracés au pinceau. Ce sont des dessins peints.

Le dessinateur japonais, contrairement à l'européen qui dispose de plusieurs outils, plume, crayon ou pinceau, n'en connaît, lui, qu'un seul, le pinceau. Le Japonais, qu'il écrive, qu'il peigne ou qu'il dessine, se sert toujours du pinceau, promené à main levée. Il est résulté de cet usage perpétuel d'un même instrument une étonnante dextérité à le manier et les traits dominants du dessin japonais seront la souplesse, l'aisance, le jet hardi. Les qualités propres au dessin se retrouvent dans la gravure, car le dessinater qui donne un dessin à la gravure, le produit de manière qu'il soit exactement gravé, tel qu'il sort de son pinceau. Il le trace en effet sur un papier pelure, qui est collé, du côté dessiné, sur la planche de bois à graver.

Le rôle du graveur se borne alors à couper le bois à travers

le papier collé et quand le travail est fini, les lignes et les linéaments restant en relief sur la planche et qui, encrés, donneront l'image imprimée, seront bien identiques à ceux que le dessinateur avait tracés sur le papier. Le graveur au Japon n'est donc point, comme cela existe généralement en Europe, un interprète, qui prend l'œuvre peinte ou dessinée de l'artiste, pour la reporter plus ou moins modifiée, par un dessin à lui, sur le cuivre ou le bois. Il n'est qu'un intermédiaire strict, s'appliquant à laisser au dessin qui lui est fourni, toutes ses particularités. La gravure japonaise donne aussi fidèlement que possible la physionomie caractéristique de chaque artiste, sans la déformer. Elle est presque ce qu'est au milieu de nous l'art de l'eau-forte, où l'artiste se produit et s'offre lui-même directement. Elle se rapproche du procédé suivi par ces artistes, qui ont eux-mêmes dessiné sur le bois ou l'ont personnellement coupé.

Les dessinateurs japonais produisant pour la gravure, n'ont point eux-mêmes gravé leurs dessins, c'est-à-dire coupé le bois sur lequel ils étaient appliqués. Il n'y a aucun cas connu de ce genre. Mais les graveurs formés par les artistes dessinateurs guidés et surveillés par eux, sont arrivés à une telle sûreté et dextérité de main, qu'ils reproduisent avec la plus grande fidélité les œuvres dessinées. Entre le dessin primitif peint et l'œuvre définitive imprimée, il n'y a presque aucune différence. Si bien que les traits du pinceau, avec les marques spéciales que son passage laisse sur le papier, se retrouveront sur l'œuvre gravée et, dans certains cas, il est difficile de distinguer les dessins directement tracés sur le papier des gravures obtenues par l'impression.

Si le dessinateur japonais n'a eu qu'un outil, le pinceau, le graveur japonais n'a connu lui-même qu'un moyen, le bois. Toutes les gravures japonaises ont donc été des gravures sur bois. On emploie pour la gravure surtout le bois de cerisier, et les planches de bois à graver sont sciées dans le sens de la longueur. Lorsque la planche gravée est terminée, elle est livrée à l'imprimeur. Celui-ci ne met point en action, comme

en Europe, de presse à vis ou de machine compliquée, il se sert des outils les plus rudimentaires. Après avoir encré la planche placée devant lui et avoir appliqué dessus la feuille de papier sur laquelle sera l'image gravée, il obtient l'impression à l'aide d'une sorte de tampon, qu'il tient à la main et qu'il promène, en appuyant, sur un couvert, mis par-dessus la feuille de papier. Lorsque l'image à obtenir sera en couleurs à plusieurs tons, chaque ton différent exigera une planche spéciale et certaines gravures coloriées ne seront complétées, que par l'emploi successif de six ou sept planches différentes. Le repérage se pratique par des remarques aux angles des diverses planches, auxquelles viennent s'ajuster, chaque fois, les coins de la feuille à imprimer.

L'imprimeur japonais est donc, dans son ordre, un véritable artiste. Il ne travaille pas comme chez nous en machiniste, mais obtient directement, de sa dextérité de main et de sa justesse de coup d'œil, l'œuvre à produire. Aussi peut-on dire que chacune de ses épreuves, lorsqu'il s'agit de tirages soignés et de livres ou d'estampes de luxe, est une chose de choix, qui correspond à ces épreuves d'essai, particulièrement délicates, que les artistes européens tirent avec amour, pour se rendre compte du succès, au cours de la production d'une œuvre. Une gravure japonaise étant due à la collaboration de trois hommes, dessinateur, graveur et imprimeur, qui ont tous travaillé en artistes, présente, dans son genre, quelque chose de parfait.

Sur les livres illustrés de luxe et précieux, nous voyons donc mentionner le nom du dessinateur, puis souvent celui du graveur et aussi quelquefois celui de l'imprimeur, c'est-à-dire les noms des trois hommes qui ont concouru, pour une part diverse, au résultat d'ensemble. Mais nous voyons aussi apparaître un quatrième nom, auquel nous ne penserions pas en Europe, celui du calligraphe, qui a tracé avec son pinceau le texte écrit. L'impression du texte de tous nos livres en Europe est due à des caractères rigides d'un genre

fixe. Elle ne saurait ainsi susciter aucune idée artistique.
Mais l'impression des vieux livres au Japon ayant été obtenue
par la gravure sur bois de l'écriture, tracée librement au
pinceau, le mérite du calligraphe a pu devenir un motif
d'attrait à joindre, dans les livres, à tous les autres. Or, en
Chine, d'où le Japon a tiré tant d'éléments de sa culture, la
beauté et la perfection de l'écriture ont été de tout temps
fort appréciées. On voit en Chine des sentences ou des
poésies tracées sur le papier par de célèbres calligraphes, qui
servent de tableaux le long des murs et donnent aux yeux
autant de plaisir à contempler, que pourrait le faire une belle
peinture ou une belle image. Les Japonais partagent ce goût
des Chinois pour la perfection de l'écriture. Leur écriture
compliquée, tracée au pinceau, se prête d'ailleurs à des
exercices difficiles, exigeant une étonnante légèreté et dextérité
de main. Quoique la jouissance à retirer de ce virtuosisme
du pinceau nous échappe, on finit cependant par éprouver
un certain plaisir à voir l'élégance que les Japonais savent
donner à leurs textes écrits. Et il est certain que les images
artistiques d'un livre japonais, parmi les entrelacs d'un
habile calligraphe, sont mieux encadrées que les illustrations
de nos livres, au milieu des caractères rigides de notre
imprimerie.

La production des livres illustrés au Japon exigeait ainsi
des efforts multiples et un travail raffiné. On s'explique,
dans ces circonstances, qu'elle ait été restreinte, quant au
nombre des ouvrages obtenus, et limitée, quant au nombre
d'exemplaires à tirer de chacun. Les beaux livres japonais
ajoutent donc à leur mérite intrinsèque, pour se recom-
mander aux bibliophiles, le fait de leur grande rareté. Les
livres ont été d'ailleurs soumis au Japon à des causes nom-
breuses de destruction, qui les ont encore raréfiés. Il y a les
incendies, qui détruisent les villes bâties en bois, la grande
humidité qui gâte le papier et une espèce de ver qui le ronge.
Les vieux livres des xviie et xviiie siècles sont donc devenus
aujourd'hui à peu près introuvables, après avoir été de tout

temps très rares et, comme tels, très recherchés. On a, sur un certain nombre d'entre eux, la preuve de l'intérêt qu'ils ont excité, par les cachets que leurs possesseurs successifs y ont apposés et qui, portant leurs noms, correspondent à nos ex libris. On regarde avec plaisir ces vieilles marques des bibliophiles japonais. On reconnaît ainsi que notre goût pour les livres a été partagé là-bas et surtout par les lettrés et les artistes, comme en témoignent, parmi les cachets retrouvés, ceux du romancier Bakin et d'Hokousaï.

Les livres japonais s'ouvrent de gauche à droite. Le commencement en est ainsi où, chez nous, serait la fin et la dernière page d'un livre japonais est celle qui, chez nous, serait la première.

Les pages d'un livre japonais, contrairement encore aux pages de nos livres, qui sont imprimées sur les deux faces, ne le sont que sur une seule ; aussi les pages ne se trouvent-elles point absolument séparées, comme dans nos livres, mais unies deux à deux. Ce ne sont donc pas à proprement parler des pages, que l'on retourne dans les livres japonais, mais ce que nous appellerons des feuillets, formés de deux pages accouplées, qui ont été repliées l'une contre l'autre et dont le pli est placé sur le bord extérieur du livre.

Le numérotage des feuillets étant mis généralement sur le pli qui unit les deux pages et les tient ensemble, il se trouve ainsi qu'un numéro de pagination peut s'appliquer à deux pages différentes, placées à la suite l'une de l'autre, dans le livre.

Lorsqu'un ouvrage est formé de plusieurs volumes, les volumes sont numérotés avec les chiffres japonais ordinaires,

mais cependant lorsqu'il s'agit d'ouvrages en trois volumes, les volumes sont alors spécialement marqués de signes parti-culiers, 上 voulant dire volume d'en haut,

中 volume du milieu,

下 volume d'en bas.

全 Ce signe mis sur un volume, indique que l'ouvrage est complet avec ce seul volume.

Nous donnons ici, en outre, les chiffres japonais de un jusqu'à dix :

LIVRES ET ALBUMS ILLUSTRÉS DU JAPON

1

XVIIᴱ SIÈCLE

LIVRES PRIMITIFS

1. — *Boutsou-setsou-jou-wo-kyô.* — 1 vol.

Livre des canons bouddhiques, relatifs aux dix rois.

Auteur : le prêtre Zosen, du temple de Daïshojiou, à Seïto (ville de la Chine).

Date : 1582.

Dd 1.

Ce livre, imprimé au Japon en 1582, n'est que la reproduction exacte d'un livre bouddhique chinois. C'est le premier livre illustré connu publié au Japon. Un second exemplaire se trouve dans la collection de M. Vever, à Paris.

2. — *Issé monogatari.*

Roman historique d'Issé.

Date : 1608. 2 vol.

Dd 2-3.

Cette édition de l'*Issé monogatari* est le premier exemple connu d'un livre avec illustrations imprimées, publié au Japon, entièrement national par la forme et le fond.

L'origine du roman est enveloppée d'obscurité. Les uns donnent pour auteur à l'ouvrage l'empereur Kwazan-no-In et le placent au x^e siècle, d'autres, le poète Narihira et le font alors remonter au ix^e siècle.

Dans l'*Issé monogatari* le héros reste anonyme, il n'a aucun nom, il est constamment désigné comme « un certain homme ». Le roman se compose d'une suite d'histoires d'amour, peu originales par elles-mêmes, mais racontées d'une façon charmante et sous une forme très littéraire. Il a dû être très lu aux xvii^e et xviii^e siècles, car on en a alors de nombreuses éditions.

Les illustrations de cette édition de 1608 sont dues à un artiste resté inconnu. Le dessinateur qui a produit les motifs fournis au graveur, n'a fait que transporter, dans le domaine de l'illustration imprimée, des motifs et des scènes depuis longtemps fixés dans les livres manuscrits ornés de miniatures, reproduisant le style et le genre des peintures de l'école de Tosa.

3. — *Issé monogatari.*

Roman historique d'Issé:

Date : 1608. 2 vol.

Dd 4-5.

Même ouvrage que le précédent, mais tirage spécial, sur papier de luxe.

4. — *Tanabata.*

La fête de Tanabata.

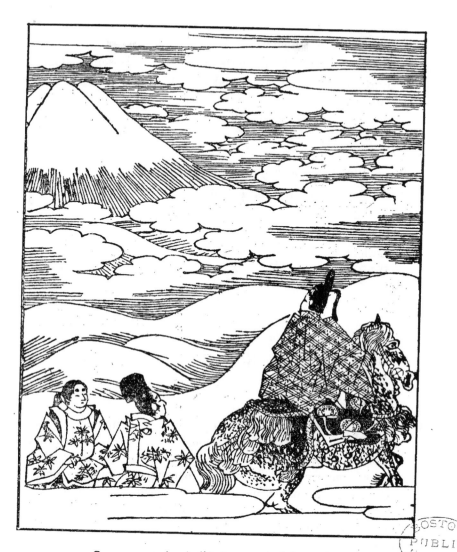

Gravure extraite de l'*Issé monogatari* de 1608.
N° 2 du Catalogue.

DURET.

3

Éditeur : Matsou-Kwaï. 1 vol.
Dd 6.

5. — *Hyakou-nin-ikkou.*

Réunion de Hokkou, petites poésies de dix-sept syllabes.
Éditeurs. Tanigoutchi. Osaka. 1660. 2 vol.
Dd 7-8.

6. — *Waka-meisho-hogakou-sho.*

Guide du Japon, avec poésies.
Auteur : le prêtre poète Şoghi.
Éditeur : Yamagoutchi Itchirobeï. 1678. 1 vol.
Collection du romancier Bakin.
Dd 9.

7. — *Heiji-monogatari.*

Histoire de l'époque Heiji.
Date : 1626. 2 vol.
Dd 10-11.

Ce livre est consacré à raconter la guerre survenue entre Mina-
moto Yoshitomo, le père de Yoritomo et de Yoshitsouné et Taïra
Kyomori. Taïra Kyomori et sa famille avaient été pris en affec-
tion par l'empereur Nijo. Ils en tirèrent avantage pour s'emparer
de tous les postes importants du gouvernement. Les familles Fou-
jiwara et Minamoto se virent ainsi dépouillées des privilèges et des
pouvoirs dont elles jouissaient héréditairement, et en 1159 (la pre-
mière année de Heiji), Foujiwara Nobouyori et Minamoto Yoshi-
tomo prirent les armes contre la famille Taïra et attaquèrent le
palais impérial, pour s'emparer de l'empereur et le mettre sous
leur garde. Mais leur tentative fut déjouée. Yoshitomo, en fuite,

se réfugia dans la province d'Owari, chez un de ses anciens vassaux, qui le trahit et l'assassina.

Les gravures de ce livre imprimées en noir ont ensuite été enluminées par l'éditeur, dans la gamme de coloris, usitée par les peintres de l'école de Tosa. Ce procédé avait pour but de rappeler lès anciennes miniatures ornant les manuscrits, qui, pendant longtemps, avaient contenu des scènes peintes, représentant les principaux incidents des histoires ou faits racontés.

Le présent ouvrage et les deux suivants, numéros 8 et 9, offrent des exemples caractéristiques du genre des illustrations, d'abord imprimées en noir et illuminées ensuite, d'après la gamme de couleurs de l'école de Tosa.

8. — *Taka-tatchi.*

Roman historique de Yoritomo et de Yoshitsouné.

Date : vers 1630. 1 vol.

Collection de Ota Nampo, poète, auteur et peintre du commencement du xixe siècle.

Dd 12.

Yoshitsouné, fils de Yoshitomo, est resté dans la mémoire des Japonais comme un héros sans peur et reproche. Il s'était distingué par ses exploits, dans les guerres de la période Genji et surtout à la bataille de Yoshima, contre la famille des Taïras. Son demi-frère aîné Yoritomo, qui devint le premier des Shogouns, plein d'envie et d'appréhensions, essaya de le faire assassiner. Il envoya une troupe de soldats pour le tuer, dans le palais qu'il habitait à Kyoto. Yoshitsouné leur échappa mais, trouvant qu'il lui était devenu impossible de vivre à Kyoto, il se réfugia avec ses hommes les plus sûrs, dans le château de Taka-tatchi, une ville de la province Oshiou. Yoritomo le fit poursuivre. Il envoya dès troupes l'attaquer dans le château de Taka-tatchi, qui n'était que fort peu défendable. Aussi Yoshitsouné, malgré son héroïsme et celui de son fidèle suivant Benkei, un géant de force colossale, finit-il par succomber et il périt avec les siens, à la prise du château en 1189.

La planche double au milieu du volume (feuillet 3o) représente l'attaque du château de Taka-tatchi.

9. — *Soga-monogatari.*

Histoire de Soga.

Éditeur : Yamamoto Tchobei. 1663. 12 vol.

Dd 13-24.

Les frères Soga, Soukénari et Tokimouné, dont l'existence remonte au xii^e siècle, avaient eus, encore enfants, leur père Soukéyasou tué par Koudo Souketsouné. Lorsqu'ils grandirent, le désir de venger sa mort devînt leur pensée dominante. Soukénari, l'aîné, avait vingt-deux ans, et le plus jeune Tokimouné était dans sa vingtième année, lorsqu'une partie de chasse donnée par le Shogoun Yoritomo, leur offrit l'occasion de rencentrer Souketsouné, le meurtrier de leur père. Ils pénétrèrent la nuit dans la chambre où il dormait profondément, et ils allaient le tuer sans plus, lorsque Soukénari dit à son frère, que frapper un homme dans son sommeil ne valait guère mieux que de s'attaquer à un cadavre. Ils s'écrièrent alors, pour réveiller leur victime : « Les frères Soga sont sur toi ! » Souketsouné se réveilla en effet et fut aussitôt tué.

Mais le bruit fait par l'appel des frères et la courte lutte survenue avaient suffi pour donner l'alarme aux gens de la maison. Ils attaquèrent les frères Soga. Soukénari, l'aîné, fut tué, le plus jeune, Tokimouné fait prisonnier, fut conduit devant le Shogoun. Le fils de l'homme assassiné réclama véhémentement l'exécution du meurtrier de son père et Tokimouné, malgré la sympathie qu'excitaient sa jeunesse et son attitude courageuse, fut mis à mort.

A la page 20 du 9^e volume se trouve la gravure qui représente le meurtre de Souketsouné par les frères Soga et à la page 10 du 10^e volume, la gravure qui représente le jugement du frère survivant Tokimouné par le Shogoun Yoritomo. Sur le revers du même feuillet, l'exécution de Tokimouné.

10. — *Issé-monogatari.*

Roman historique d'Issé.

Date : 1701. 2 vol. reliés en un.

Dd 25.

11. — *Eiri-onna-kagami-shitsouke-gata.*

Leçons de savoir-vivre à l'usage des dames.

Éditeur : Matsou-Kwaï. 1659. 3 vol. en un.

Dd 26.

12. — *Eiri-Wakakousa-monogatari.*

Histoire de Wakakousa (Roman).

Éditeur : Ouroko Gataya. Yédo. 1667. 3 vol.

Dd 27-29.

Dans les temps anciens vivait à Kyoto un prince qui s'appelait Azetchi Daïnagon. Il avait un fils nommé Shosho. Sa femme avait recueilli près d'elle la fille de son frère devenue orpheline, qui s'appelait Wakakousa. Lorsque Wakakousa, qui était jolie de visage et douce de cœur, eut quinze ans, Shosho s'éprit éperduement d'elle, et les deux jeunes gens s'étant promis de se marier, Wakakousa se donna à son cousin.

Sur ces entrefaites Azetchi Daïnagon fut sollicité par un autre prince Sanjo Saïsho, plus élevé que lui en rang, de lui donner son fils, pour qu'il lui fît épouser sa fille. Azetchi Daïnagon ignorant les relations avec Wakakousa et flatté de la demande, s'engagea pour son fils et l'envoya au grand prince, afin qu'il épousât sa fille. Le mariage eut lieu en effet. Mais Shosho qui ne pouvait oublier Wakakousa revenait tous les jours chez ses parents la visiter, ainsi que l'enfant qui leur était né depuis. Azetchi Daïnagon, pour mettre fin à des rapports qui détournaient Shosho de sa nouvelle famille, fit partir Wakakousa et la relégua au loin. Désespérée, elle mit fin à ses jours, en se noyant. Shosho, inconsolable de sa

mort, abandonna sa femme et sa maison et se fit moine mendiant à travers les campagnes. Lorsque la fille qui était née de Shosho et de Wakakousa eut dix ans, sa mère lui apparut et lui dit que, par les mérites de constantes prières au Boudha, elles se rejoindraient au paradis, pour y vivre ensemble.

La gravure du feuillet 7, du 1er volume, représente Wakakousa cédant aux sollicitations de Shosho et se donnant à lui. L'union des deux cousins est très chastement représentée et symbolisée par la pose, devant eux, des deux oreillers sur lesquels ils doivent reposer la tête.

Volume 2, feuillet 12, Wakakousa, de désespoir, va se noyer.

Volume 3, feuillet 12, Wakakousa apparaît à sa fille, pour lui promettre les joies du paradis.

LES DRAMES DU THÉATRE DES POUPÉES

Le théâtre a pris son développement au Japon, au cours du xviiᵉ siècle. Il s'était tenu d'abord à une sorte dé danse antique ou de représentation rigide, la danse de Nô. Mais au xviiᵉ siècle il se développe, prend des allures plus libres et s'applique à des scènes populaires. Cependant il se produit sous deux formes, celle des vrais acteurs, des acteurs vivants, et celle des représentations à l'aide de poupées. Dans la seconde moitié du xviiᵉ siècle, le théâtre des poupées serait même devenu plus suivi que celui des acteurs vivants. Ceux-ci n'avaient pas encore trouvé d'homme supérieur pour développer la mimique. Ce ne fut que le premier Danjouro, mort encore jeune en 1704, qui, par son talent, sut enfin donner au théâtre des acteurs vivants une telle grandeur, qu'il éclipsa de plus en plus celui des poupées mécaniques, qui décline tout à fait au cours du xviiiᵉ siècle.

Mais dans la seconde moitié du xviiᵉ siècle, alors qu'il était dans tout son éclat, le théâtre des poupées était celui qui attirait surtout les spectateurs et pour lequel les auteurs composaient leurs pièces. Il avait du reste pris de toute manière une grande perfection. L'emploi des poupées scéniques, comme amusement de société, a toujours été pratiqué au Japon. Les poupées appelées à figurer aux représentations théâtrales avaient été portées à de grandes dimensions. Elles étaient mécaniques et étaient groupées sur des scènes vastes,

de façon à donner l'illusion de véritables êtres en mouvement. Le récitatif des drames qu'elles représentaient, était fait par des chanteurs qui s'accompagnaient sur le *shamicen*, la guitare japonaise. Ils avaient une sorte de psalmodie ou de rythme musical dénommé le chant Jorouri, et ainsi appelé d'après un drame, la princesse Jorouri; à l'occasion duquel il avait été d'abord inventé. Les chanteurs ou musiciens de talent savaient en tirer grand avantage.

On comprend que le théâtre des poupées ainsi développé et cultivé, ait pu tenir la place d'un théâtre avec de véritables acteurs et que les meilleurs auteurs aient pu s'appliquer à composer des pièces spécialement pour lui. Les drames que renferment, à cette place, le catalogue ont donc été composés pour le théâtre des poupées et ils portent, dans le texte, les marques et annotations qui devaient guider les chanteurs ou déclamateurs du texte, pour l'exécution du chant Jorouri.

13. — *Ouji-Kadayou-Saigyo-monogatari.*

Drame historique de Saigyo, avec annotations musicales de Ouji-Kadayou.

Éditeur : Yamamoto Kyoubeï. Kyoto. 1677. 1 vol.

Dd 3o.

- Cette pièce de théâtre est la plus ancienne qui se trouve dans la collection, avec une date, 1677. C'est une histoire, ou plutôt un conte bouddhique arrangé pour la scène, rempli de visions et d'apparitions.

À la cour de l'empereur Toba, vivait un samouraï nommé Sato Norikyo, brave et fidèle. Il était aussi bouddhiste très pieux et désirait depuis longtemps se retirer de la cour, pour adopter la vie vie religieuse, sans que l'empereur le lui permît. Un jour, dans le jardin du palais impérial, un oiseau domestique, placé sur la branche d'un prunier en fleur, se mit, en battant des ailes, à faire tom-

ber les fleurs. L'empereur, à la vue de la malfaisance de l'oiseau, ordonna à Norikyo de le chasser. Norikyo à cet effet frappa l'oiseau de son éventail, mais d'une façon si malheureuse qu'il le tua. Norikyo fut contrit d'avoir tué une créature innocente. En retournant à sa maison, il apprit que sa femme s'était vue, en rêve, changée en oiseau et comme telle mordue à mort par lui. Ce rêve étonnant accrut encore son remord et le détermina à mettre à exécution son projet d'abandonner les affaires de cette terre. Il quitta donc sur-le-champ sa maison, sans dire où il allait. Il se fit bonze et partit en pèlerinage pour les provinces orientales, adoptant le nom religieux de Saigyo. Après son départ, sa femme ayant envoyé tous les domestiques à sa recherche, dans diverses directions, la maison se trouva sans gardiens. Des brigands profitèrent de la circonstance, pour y pénétrer, la piller et tuer la famille. Une fille de Saigyo tout enfant échappa seule, enlevée par sa nourrice, qui l'emmena dans son village.

Ici commence une série d'apparitions de divinités ou d'êtres bouddhiques, qui se succèdent d'une façon presque inexplicable pour nous. Puis, au bout de longues années, Saigyo retourne à Kyoto, où il trouve sa famille et sa maison détruites. Il rencontre sa fille sans la reconnaître, qui, devenue belle, a été trompée et enlevée par un homme, qui en a fait une courtisane. Les rêves et les apparitions religieuses recommencent et finalement la fille de Saigyo se trouve être l'incarnation de Foughen Bosatsou, une créature supérieure bouddhique, venue dans ce monde pour montrer le caractère évanescent des êtres et le néant des choses humaines. Comme conclusion elle monte au ciel.

14. — *Sanja-takousen-no-youraï.*

Drame historique de l'oracle des trois dieux.
Éditeur : Yamamoto Kyoubeï. Kyoto. 1678. 1 vol.
Dd 31.

15. — *Kaghékyo-Sandaï-Osaka-jounreï.*

Pèlerinage à Osaka de Kaghékyo et de sès fils et petits-fils (Drame).

Éditeur : Hatchimonjya Hatchizaemon. Kyoto. 1689. 1 vol.

Dd 32.

16. — *Shimpan Satsouma-no-kami Tadanori.*

Drame de Satsouma-no-kami Tadanori.

Chanteur principal : Takemoto Tchikougo-no-jo.

Éditeur : Shohonya Genzaemon. 1 vol.

Dd. 33.

17. — *Tada-no-yin-kaitcho.*

Fête du temple de Tada (Drame).

Chanteur principal : Takémoto-Gaidayou.

Éditeur : Shohonya Kyoubeï. Osaka. 1 vol.

Dd 34.

18. — *Egara-no-Heida.*

Drame de Egara-no-Heida.

Auteur : Tchikamatsou Monzaemon.

Éditeur : Yamamoto Kyoubeï. Kyoto. 1 vol.

Dd 35.

19. — *Tamba-Yosakou.*

Drame de Tamba Yosakou.

Auteur : Tchikamatsou Monzaemon.

Chanteur principal : Takemoto Tchikougo.

Éditeur : Shohonya Kioubeï. Osaka. 1 vol.

Dd 36.

20. — *Keiseï-Hangonko.*

Parfum pour faire apparaître les âmes (Drame).

Auteur : Tchikamatsou Manzaemon.

Chanteur principal : Kaga-no-jo.

Éditeur : Shohonya Kyoubeï. Osaka. 2 vol.

Dd 37-38.

Les pièces pour le théâtre des poupées étaient primitivement composées par les chanteurs ou les metteurs en scène eux-mêmes, qui étaient dépourvus de talent littéraire. Tchikamatsou Monzaémon, à la fin du XVIIᵉ siècle (mort en 1724), qui s'était d'abord adonné à écrire des romans, se consacra ensuite à la production des pièces pour le théâtre des poupées. Il vint donc élever le genre et lui donner ces qualités de forme et d'invention, qui lui avaient manqué jusqu'alors. Il a eu des émules et des imitateurs et il a été ainsi, par son initiative, le principal soutien du théâtre des poupées à son apogée. Ses pièces sont demeurées célèbres ; elles ont continué à intéresser les spectateurs et plusieurs sont encore jouées, non plus à l'aide de poupées, mais par les acteurs vivants.

La pièce de Tchikamatsou, *Parfum pour faire apparaître les âmes*, est une sorte de féerie en huit actes ou tableaux, où le merveilleux a été introduit librement. Le dramaturge a pris pour personnage principal de sa pièce le grand peintre Kano Motonobou, né en 1477, le fondateur de l'école de peinture dénommée, d'après lui, école de Kano. Il le met en scène encore jeune, alors que son talent commence à être reconnu et il le promène à travers des aventures, qui n'ont rien à voir avec la vie qu'il a réellement menée. Mais le dramaturge a eu surtout pour but d'intéresser les spectateurs, en leur montrant les peintres et les relations qui pouvaient exister entre eux, à une époque lointaine. Kano Motonobou mêle en effet son sort, dans la pièce, à celui de plusieurs autres artistes célèbres du temps et en particulier à celui de Tosa Mitsou-

nobou, le chef, à cette époque, de l'école de peinture, rivale de l'école de Kano, l'école de Tosa.

Kano Motonobou est représenté, dans la pièce, comme doué d'une puissance artistique surnaturelle. A un moment où il se trouve en danger, entre les mains de ses ennemis, il se tire du sang en se mordant, et en peint sur la muraille un tigre, d'un tel souffle, que l'animal, prenant réellement vie, s'élance sur les ennemis du peintre et les met en fuite (Vol. 1, feuillet 5 pour l'illustration). Après de nombreuses aventures, maintes persécutions, maints dangers évités, Kano Motonobou finit par épouser une princesse, qui s'est éprise de lui.

21. — *Mino-hari-goūsa.*

Réunion de poésies comiques.

Auteur : Sogyou.

Éditeur : Tokwaken. Kyoto. 1691. 1 vol.

Dd. 39.

22. — *Onna-hyakou-nin-isshou.*

Cent poésies de dames. 1 vol.

Dd. 40.

II

FIN DU XVIIᴱ SIÈCLE

PÉRIODE GENROKOU (1688-1703)

MORONOBOU ET SON ÉCOLE

ISHIGAWA MORONOBOU

Moronobou sort la gravure japonaise de la sphère litté-
raire où elle s'était tenue jusqu'alors, pour l'étendre à la
représentation des scènes populaires et des choses du monde
vivant. C'est lui qui lui fait prendre ainsi l'aspect particulier
qu'elle ne perdra plus ensuite et qui est une des raisons
principales de l'intérêt que nous lui portons dans l'Occident.
Moronobou est d'ailleurs le premier illustrateur de livres
dont le nom nous soit connu, ses devanciers étant restés
anonymes. Il est aussi le premier dont une sorte de biogra-
phie nous soit parvenue.

Nous disons une sorte de biographie, parce que nous
n'avons sur lui, comme du reste sur tous les artistes qui
ont dessiné pour la gravure, que de très maigres renseigne-
ments. Il faut dire une fois pour toutes, à propos de Moro-
nobou, que les hommes qui dessinaient pour illustrer les
livres ou qui s'adonnaient à la production des laques, à la
ciselure des gardes de sabre, à l'ornementation des poteries,
n'étaient guère que ce que nous appellerions en Europe
des artisans. C'étaient, si l'on aime mieux, des artistes
ouvriers, des artistes industriels, qui après avoir inventé des
sujets ou créé des formes, travaillaient de leurs mains à les
appliquer. Ils ne tenaient aucun rang social élevé, ils ont
dû être très peu rémunérés et quel que fût le mérite qu'on
pût leur reconnaître, dans le cercle où ils vivaient ou parmi
ceux qui achetaient leurs œuvres, ils ne paraissent pas avoir
été considérés autrement que comme des ouvriers, des ou-
vriers particuliers si l'on veut, mais enfin des hommes
adonnés au travail manuel. Dans ces circonstances, il ne nous
est venu que des indications sommaires sur leur compte, leur
vie passée à produire laborieusement, dans un ordre donné,
ne comportait point d'incidents. On n'a donc pu leur consa-
crer de réelles biographies. Même les dates de leur naissance
et de leur mort restent le plus souvent incertaines, et il faut
se contenter sur eux de quelques traits et d'approximations.

Nous savons donc très peu de choses sur Moronobou.
Nous pouvons seulement dire qu'il a d'abord travaillé
comme dessinateur d'ornements de robe et de broderies.
Les livres qu'il a illustrés sont surtout compris entre les
années 1680 et 1700. M. Anderson (Catalogue du British
Museum, *Japanese and Chinese paintings*) place la date de
sa mort entre 1711 et 1716. Il aurait eu alors environ 67 ans.

Le dessin et le style de Moronobou absolument per-
sonnels et originaux, nous donnent des formes et des

contours que nous n'avions pas encore vu apparaître dans la gravure japonaise. Il y subsiste un fond d'archaïsme, mais déjà la vie déborde et les personnages sont en mouvement. Moronobou apparaît ainsi comme un dessinateur puissant et plein d'invention, qui inaugure la plupart des genres qu'après lui d'autres développeront et ramifieront encore.

Moronobou a fleuri dans la période que les Japonais, qui divisent leur chronologie en sortes de cycles, appellent Genrokou et qui va de 1688 à 1703. Cette période a vu se produire un épanouissement qui en fait, un moment de plénitude, où l'invention vient s'ajouter aux vieilles traditions et où une certaine mâle vigueur des temps primitifs persiste dans la souplesse, qui survient avec des formes plus libres. La période Genrokou est pour l'art japonais quelque chose comme le xvᵉ siècle pour l'art italien. A ce moment se produisent Moronobou dans l'ordre de la gravure, Kôrin dans celui des laques, Kenzan dans celui du décor des poteries, Ritsouo dans celui de l'incrustation et de la ciselure des objets divers. Autant de grands artistes inventeurs, qui forment un groupe tel qu'on n'en reverra plus.

23. — *Bokouyo-kyoka-shou.*

Poésies comiques de Bokouyo.
Auteur : Nakaï Bokouyo.
Dessinateur : Ishigawa Moronobou.
Éditeur : Koshiwaya Yoitchi. 2 vol.
Dd 41-42.

24. — *Bokouyo kyoka-shou.*

Poésies comiques de Bokouyo.
Dessinateur : Ishigawa Moronobou.
Date : Période Genrokou. 1 vol.
Dd. 43.

25. — *Yoshiwara-koe-no mitchi-youki.*

Guide du Yoshiwara.
Édité dans Hondoya in Tori-abouratcho (nom d'une rue).
Yédo. 1678. 1 vol.
Dd. 44.

Les illustrations de ce volume apportent quelque chose de neuf,
qui ne s'était pas encore vu dans l'art de la gravure au Japon, et
qui est bien le fait personnel de Moronobou. C'est la représenta-
tion du monde extérieur et des êtres vivants, sous leurs aspects
variés qui survient. On peut particulièrement, en suivant les illus-
trations de ce volume, se promener dans le Yoshiwara, le quartier
des courtisanes, tel qu'il existait à Yédo au xvii siècle.

26. — *Yamato-no-ôyosé.*

Les mœurs et coutumes du Japon.
Dessinateur : Ishigawa Moronobou.
Éditeur : Ourokogataya. Yédo. 1 vol.
Dd. 45.

Un des meilleurs recueils de scènes de mœurs de Moronobou.

27. — *Ishigawa-hyakou-nin-isshou.*

Cent poètes et cent poésies illustrés par Ishigawa (Moro-
nobou).
Édité dans Hondoya in Tori-abouratcho. Yédo. 1680. 1 vol.

Collection du romancier Bakin.
Dd. 46.

28. — *Outchiwa-yé-zoukousshi.*

Suite de dessins sur éventails par Ishigawa Moronobou.
Éditeur : Ourokogataya. Yédo. 1682. 1 vol.
Dd. 47.

Voici une suite de gravures qui nous montre encore Moronobou comme inventeur et initiateur. C'est la première fois que nous rencontrons, ce que nous reverrons ensuite souvent avec Hokousaï et autres, un recueil de dessins variés s'étendant aux sujets les plus divers. Dans ce recueil Moronobou nous donne en effet des motifs de décors purs, tels que des robes ornées, des dessins de fleurs et de plantes, puis des scènes familières, des figures d'êtres vivants et encore des scènes historiques et des sujets pris à la légende. On sent tout de suite, devant cette variété, que l'artiste est doué d'une invention qui révèle le grand maître.

Parmi les scènes historiques, nous nous arrêterons, puisque nous la trouvons ici pour la première fois dans l'ordre du catalogue, à la rencontre que nous donne Moronobou (feuillet 18) de Yoshitsouné et de Benkeï sur le pont de Gojo. Nous aurons tant d'occasions de revoir Benkeï dans les illustrations, qu'il convient de le faire connaître. C'était un géant, d'une force colossale et d'un courage à toute épreuve. Son visage couleur de bronze laissait voir deux énormes yeux, qui roulaient d'une manière effrayante. Il allait armé d'une hallebarde et portait en outre des sabres et une barre de fer.

Ses parents, dans sa jeunesse, avaient voulu le faire moine, ils l'avaient placé au monastère de Hiyeizan, mais sa conduite violente et indisplinée l'avait fait chasser. Il était alors devenu brigand dans la campagne. Il excitait une terreur générale. Personne n'osait l'affronter. Un jour il rencontra sur le pont de Gojo, à Kyoto, Yoshitsouné, d'illustre race, fils de Yoshitomo. C'était alors un jeune homme mince et élégant. Benkeï voulut lui enlever son sabre. Mais il se trouva que Yoshitsouné était précisément d'une habileté extrême dans l'escrime. Tirant son sabre, il se mit

à voltiger autour du géant, parant ou évitant les coups qu'il cher-
chait à lui porter avec sa terrible hallebarde, et l'attaquant à son
tour. A la fin, le géant épuisé, fut contraint de s'avouer vaincu et
de demander merci. Benkeï ressentit, pour son noble vainqueur,
une admiration telle qu'il se donna à lui corps et âme et, lui con-
sacrant sa force, devint son plus fidèle soldat. Il périt combattant
pour lui dans le château de Taka-tatchi en 1189 (Voir le n° 8
du catalogue).

Moronobou a représenté diverses fois Yoshitsouné aux prises
avec Benkeï sur le pont de Gojo. Benkeï est devenu un type très
populaire au Japon. Il est le héros d'un grand nombre d'anecdotes.
Ses gros yeux à fleur de tête et son énorme taille le font recon-
naître immédiatement, dans les images où il est représenté. Il doit
à sa popularité, surtout parmi les enfants, de figurer sur les cerfs
volants, qui sont ornementés au Japon et façonnés de manière
que sa tête en forme la partie centrale. Il y a quelques années,
un des grands magasins de nouveautés de Paris avait fait venir des
cerfs volants japonais, pour les distribuer aux enfants. Ils por-
taient l'image de Benkeï avec ses gros yeux, sans que personne ici
sût d'ailleurs de quel être il s'agissait. Benkeï n'a certes jamais
soupçonné que son effigie aurait la fortune de se perpétuer au Ja-
pon et d'apparaître un jour dans l'Occident européen, pour y voler
dans les airs.

29. — *Shimpan-wakokou-meisho-kagami.*

Miroir des endroits célèbres du Japon.
Dessinateur : Ishigawa Moronobou.
Éditeur : Yamagataya. Yédo. 1682. 3 vol.
Dd. 48-50.

3o. — *Keidzou-denki-kazen-kingyokou-shô.*

Réunion de grandes poétesses, avec leurs vers choisis,
biographies et commentaires.

Éditeur : Yamagataya. 1682. 1 vol.

Dd. 51.

3i. — *Kimbei-Kashima-maeri.*

Kimbeï allant au temple de Kashima (Drame).

Yédo. 1 vol.

Collection d'Hokousaï.

Dd. 52.

Ce nom de Kimbeï est un surnom mis, ici pour désigner Kintocki. Kintocki, héros, dont l'existence remonte au xe siècle, est quelque chose de plus qu'un homme. Il a eu pour mère un être fabuleux, une sorte de fée, Yamauba, la femme de la montagne, qui lui a communiqué une force extraordinaire. Il est représenté, encore tout enfant, déjà énorme, avec une lourde hache, domptant les bêtes féroces. Devenu grand, il s'attaque aux démons, il les extermine ou les tient prisonniers liés de cordes. Il a été le compagnon et le second de Yorimitsou, ou Raïko, le grand héros légendaire du xo siècle, qui a tué une araignée gigantesque dévorant les hommes dans les montagnes et aussi tué, dans son repaire, Shioutendoji, un ogre terrible, capable de passer alternativement de la forme humaine à la forme diabolique.

Kimbeï ou Kintocki, dans le présent drame, est donc représenté se rendant au temple de Kashima, pour y demander la protection divine, en vue de ses entreprises futures, pour détruire les êtres malfaisants. Et après toutes sortes d'aventures périlleuses, il parviendra en effet à purger la terre des démons. Le drame est conçu et conduit de la façon la plus fantastique.

32. — *Tchikousaï-monogatari.*

Histoire de Tchikousaï (un médecin).

Dessinateur : Ishigawa Uoronobou.

Éditeur : Morokozataya. Yédo. 1683. 2 vol.

Dd. 53-54.

Tchikousaï était médecin charlatan à Kyoto. Pauvre et sans clientèle, il quitte la capitale et se met à parcourir les provinces, à la recherche de la fortune. Il visite nombre de lieux sans succès et se fait repousser partout par sa manière de tuer les malades. Enfin il se réfugie à Yédo où il termine ses jours tranquille et résigné à la pauvreté.

L'intérêt de cette histoire a dû surtout consister dans les déconvenues successives du médecin, racontées à la charge et dans les poésies comiques entremêlées, où l'auteur s'abandonne à toute sa fantaisie.

33. — *Shimpan-kwatcho-edzoukoushi.*

Réunion de fleurs et d'oiseaux.

Dessinateur : Ishigawa Moronobou.

Éditeur : Ourokogataya. 1683. 1 vol.

Collection d'Hakouseki, savant du xvii^e siècle.

Dd. 55.

Les fleurs et les oiseaux de ce volume, traités très librement, sont pleins de vie et de vérité.

34. — *Kofou-tofou-kakiwake-iwaki-edzoukoushi.*

Dessins de rochers et d'arbres et comparaison de l'ancien style de peinture avec le moderne.

Dessinateur : Ishigawa Moronobou.

Éditeur : Ourokogataya, Yédo. 1683. 3 vol.

Dd. 56-58.

Les dessins de ces volumes sont du plus grand style de Moronobou.

35. — *Shitaya-katsoura-otoko.*

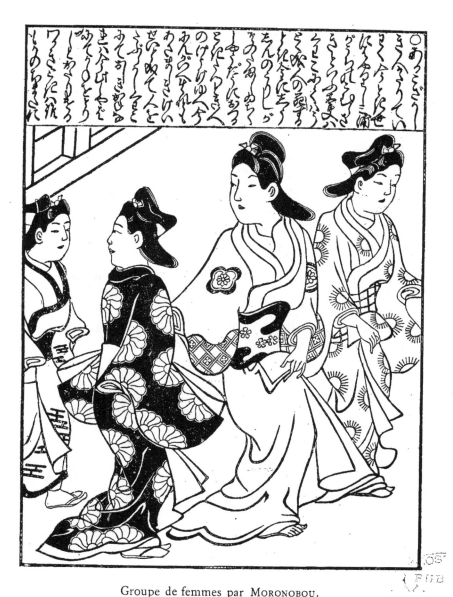

あつ らうりくい
さく今とも世
にくよう丙
ぐくうえんよ
さるうううべハ
にくこふくすう
こくうくの気す
しうくのしぐ
くのみぬく
れんだんぶる
かにぐくきく
のけりゆく今
中あにてんく
とにくうき
わさあうさりい
しあくさんうレ
こぶう丶くく
にふうくえを
めくちき絶め
もたすぶやぐ
てくくうとり
しこづくたみ
しうくうり然
りものもます

Groupe de femmes par MORONOBOU.

N° 34 du Catalogue.

L'homme au joli visage de Shitaya (Roman).

Éditeur : Matsou-Kwaï. Yédo. 1684. 1 vol.

Dd. 59.

Ce roman a pour sujet les amours d'un beau jeune homme Gompatchi et d'une belle jeune fille Oshoun, qui réussissent à se marier, après des péripéties causées par le refus primitif du père de la jeune fille de consentir au mariage.

Voici le roman selon la suite des illustrations :

Feuillet 4. Gompatchi voit Oshoun pour la première fois dans le parc de Ouéno et devient amoureux d'elle.

Feuillet 8. Gompatchi malade d'amour est encouragé par son ami Kinrokou.

Feuillet 13. Gompatchi va trouver sa tante à Shitaya, pour qu'elle l'aide à obtenir Oshoun.

Feuillet 16. La tante de Gompatchi se rend chez le père d'Oshoun, pour lui demander de consentir au mariage de sa fille avec son neveu. Oshoun écoute la conversation derrière la cloison.

Feuillet 20. Gompatchi se rend à son tour auprès du père, dans sa maison. Oshoun lui apporte une lettre d'amour.

Feuillet 25. Oshoun va en cachette trouver Gompatchi.

Feuillet 28. Gompatchi et Oshoun s'enfuient de la maison pour se marier, accompagnés de Kinrokou.

Feuillet 29. Jinkitchi chez qui Gompatchi et Oshoun se sont réfugiés cherche à les réconforter.

Feuillet 38. Le père d'Oshoun va consulter un devin, pour qu'il lui révèle le lieu où sa fille s'est retirée.

Feuillet 41. Gompatchi et Oshoun sont mariés et ont deux enfants.

36. — *Wakan-bijin-edzoukoushi.*

Les beaux hommes et les belles femmes du Japon et de la Chine.

Dessinateur : Ishigawa Moronobou. 2 vol.

Dd. 60-61.

37. — *Bouké-hyakou-nin-isshou.*

Cent poésies de grands guerriers.

Dessinateur ; Ishigawa Moronobou.

Calligraphe : Togetsou Nanshow.

Éditeur : Tsourouya Hikoemon. 1 vol.

Collection d'Hokousaï.

Dd. 62.

38. — *Miyadogawa monogatari.*

Histoire du fleuve Miyado (Roman).

Dessinateur : Ishigawa Moronobou.

Éditeur : Seheï. Yédo. 1690. 5 vol.

Collection d'Hokousaï.

Dd. 63-67.

Sous le règne de l'empereur Gohanazono (1429-1464), vivait à Kamakoura un noble guerrier nommé Ikezono Yoriharou. Il était devenu ministre de Ashikouga Motchiouji, gouverneur de Kamakoura et avait épousé sa fille. Là discorde et la guerre ayant éclaté entre le Shogoun Yoshinori et le gouverneur de Kamakoura, ce dernier fut défait, et son ministre Yoriharou fut tué. Son fils Yoritaka prit la fuite avec sa femme et son petit garçon. Il se retira dans la province de Mousashi, où il trouva un refuge près de la rivière de Miyado (De là le titre du roman).

Son petit garçon nommé Yorinaka grandit et devint d'une telle beauté, que toutes les filles s'éprenaient de lui. Son père, pour le soustraire aux tentations, résolut de le faire voyager au loin. Il le confia à un vieux samouraï devenu bonze, du nom de Morizoumi, qui l'emmena avec lui à Kyoto, et qui lui fit visiter les temples fameux rencontrés sur le chemin. En visitant ainsi le temple Yohagi dans la province de Mikawa, Yorinaka vit le portrait de la princesse Jorouri, qui a été une des beautés célèbres du Japon, et il fut transporté d'admiration. Il ne put dès lors oublier cette princesse, et ne pensa plus qu'à rencontrer une femme qui lui ressemblât.

Arrivé à Kyoto, le bonze le conduisit chez une nonne, qui était

savante et qui recevait les grandes dames et les princesses venant prendre des leçons de peinture et de poésie. Un jour la nonne eut la visite de la fille unique du prince Yorishighé, Moshiho-himé, qui était très belle et ressemblait étonnamment au portrait de la princesse Jorouri, de telle sorte que Yorinaka, qui la vit, s'en éprit sur-le-champ. La princesse Moshiho, frappée elle-même de la beauté de Yorinaka, commença à languir d'amour pour lui.

La nonne ayant découvert leur mutuelle passion, s'employa à la satisfaire. D'accord avec la nourrice de la princesse, elle conduisit un soir Yorinaka dans la chambre de la princesse. Les deux amoureux, dans leur transport, se donnèrent l'un à l'autre et convinrent de se marier ensemble. La nuit suivante ils voulurent se rencontrer de nouveau, mais lorsque Yorinaka, sous un déguisement féminin, arriva au palais, conduit par la nourrice, il fut vu par le père, qui soupçonna le subterfuge. Yorinaka, découvert et arrêté, pour sauver l'honneur de la princesse, déclara que c'était la nourrice avec laquelle il avait des relations et qu'il était venu rencontrer. Le prince Yorishighé furieux, tua sur-le-champ la nourrice d'un coup de sabre. Il allait tuer de même Yorinaka, lorsque sa fille accourut et, confessant sa faute, demanda à son père de la tuer à la place de son amant. Le prince dans sa colère les eût tués tous les deux, sans l'intercession persistante de sa femme accourue à son tour. Yorinaka fut chassé honteusement du palais, et la princesse renfermée dans sa chambre.

Yorinaka revint au temple de Gentchin, où était resté le bonze qui l'avait amené à Kyoto, et celui-ci le fit partir immédiatement pour rejoindre son père. Le prince Yorishighé, persuadé que Yorinaka vivant ne cesserait de rechercher sa fille, envoya des soldats pour le tuer. Lorsqu'ils arrivèrent au temple, ils ne purent trouver Yorinaka qui était déjà parti, mais ils saisirent le bonze qui l'avait amené, qu'ils tuèrent et ils tuèrent en même temps un messager, qui apportait à Yorinaka une lettre de son père. Cette lettre fut remise au prince Yorishighé qui, en la lisant, découvrit à sa surprise, qu'il était cousin du père de Yorinaka et que celui-ci, n'ayant plus d'espoir dans le monde, s'était fait bonze et avait quitté sa maison, pour entreprendre un pèlerinage lointain. Il recommandait en conséquence à son fils d'aller voir à Kyoto son oncle Yorishighé, pour lui demander conseil sur son avenir.

Yorishighé, après avoir lu cette lettre, regretta le cruel traite-

ment infligé à un jeune homme qu'il découvrait être son parent, et au bonze qui l'avait amené. Sa fille, la princesse Moshiho, désespérée elle-même du départ de son amant, voulut d'abord se tuer, puis elle s'enfuit de la maison paternelle, à la recherche de Yorinaka, accompagnée par la nonne, chez qui elle l'avait connu. La nonne mourut de maladie en chemin, et la princesse Moshiho arrivée enfin, après beaucoup de fatigues, à l'endroit où elle croyait trouver Yorinaka, apprit qu'il était mort de chagrin de sa séparation d'avec elle et du fait que revenu de Kyoto à la maison paternelle, il l'avait trouvée vide, et avait appris que son père, devenu bonze, était parti, sans qu'on sût dans quelle direction.

La princesse Moshiho, à ces nouvelles, fut prise d'un tel saisissement qu'elle en mourut. Son corps fut déposé dans le tombeau de son amant. Sa mère désespérée de sa fuite s'était mise elle-même à sa recherche, mais quand elle arriva, après le long voyage, à la maison où elle croyait la retrouver avec Yorinaka, elle apprit qu'ils étaient tous les deux morts et ensevelis ensemble. Elle fut elle-même prise d'un tel saisissement qu'elle mourut à son tour, et son corps fut déposé à côté de ceux des amants. Le père de Yorinaka revenant de son pèlerinage, arriva à son ancienne demeure et fut très affligé d'apprendre la série de catastrophes qui s'y étaient succédé. Il offrit des prières pour l'âme des défunts, depuis elles cessèrent d'apparaître. (Jusqu'alors elles étaient apparues tous les soirs près de la tombe, tellement que les villageois n'osaient plus passer dans le voisinage).

Étrange à dire, un petit enfant était né et s'était trouvé près du corps de la princesse au moment de sa mort. Le chef du village l'avait recueilli. Lorsque cet enfant fut devenu homme, l'empereur informé de l'histoire de sa famille, lui permit d'en être le continuateur et il lui donna un grade militaire élevé.

Gravures principales :

Vol. 1, feuillet 11. Rencontre de Yorinaka et de Moshiho chez la nonne.

Vol. 2, feuillet 9. Premier rendez-vous des deux amoureux, par l'entremise de la nonne et de la nourrice.

Vol. 3, feuillet 4. Le père de la princesse furieux tue la nourrice. Sa femme cherche à l'apaiser.

Vol. 4, feuillet 13. La princesse Moshiho en route avec la nonne, à la recherche de Yorinaka.

Vol. 5, feuillet 11. Le fils de Yorinaka et de la princesse Moshiho devenu grand est amené à la cour impériale.

39. — *Issé-monogatari*.

Roman historique d'Issé.
Dessinateur : Ishigawa Moronobou.
Éditeur : Matsou-Kwaï. 1 vol.
Collection du romancier Bakin.
Dd. 68.

40. — *Ishigawa-Shoshokou-ehon-kagami*.

Ouvriers de tout genre de travail, par Ishigawa (Moronobou). 3 vol.
Dd. 69-71.

41. — *Waka-shou*.

Réunion de poésies.
(Livre écrit en 1484).
Dessinateur : Ishigawa Moronobou.
Éditeur : Matsou-Kwaï. Yédo. 1 vol.
Dd. 72.

42. — *Hyakou-nin-isshou-zo-san-sho*.

Cent poètes avec leurs poésies et commentaires.
Dessinateur : Ishigawa Moronobou.
Éditeur : Meiriken. Yédo. 1792. 1 vol.
Dd. 73.

43. — *Koi-no-minakami.*

Source d'amour.

Dessinateur : Ishigawa Moronoboŭ.

Éditeur : Ourokogataya. Yédo. 1 vol.

Dd. 74.

Les dessins de ce volume sont parmi les plus fermes et les plus puissants de Moronobou. Ils sont pleins de variété et de pittoresque, et sont en partie consacrés à des mœurs particulières au Japon du xvii⁰ siècle.

44. — *Wakokou-hyakou-jo.*

Cent femmes du Japon.

Dessinateur : Ishigawa Moronoboŭ.

Éditeur : Matsou-Kwaï. Yédo. 3 vol.

Dd. 75-77.

45. — *Ehon-gousa-awasé.*

Recueil de plantes illustrées (Réunion de poésies sur des sujets de fleurs). 1 vol.

Dd. 78.

46. — *Wakokou-hyakou-jo.*

Cent femmes du Japon.

Même ouvrage que le n° 44, mais tirage différent. 1 vol.

Dd. 79.

47. — *Sougata-yé-hyakou-nin-isshou.*

Cent poésies accompagnées de portraits.
Dessinateur : Ishigawa Moronobou.
Éditeur : Kinoshita Jinémon. Yédo. 1695. 1 vol.
Dd. 80.

48. — *Sougata-yé-hyakou-nin-isshou.*

Cent poésies accompagnées de portraits.
Même ouvrage que le précédent. Tirage différent. 3 vol.
Dd. 81-83.

49. — *Soga.*

Histoire de la famille Soga.
Dessinateur : Ishigawa Moronobou.
Éditeur : Mourataya. Yédo. 1 vol.
Collection d'Hokousaï.
Dd. 84,

50. — *Shokokou-anken-kwaiboun-no-yézou.*

Guide illustré pour voyager au Japon.
Dessinateur : Ishigawa Moronobou.
Date : Période Genrokou. 1 vol.
Dd. 85.

51. — *Keizou-denki-kasen-kin-gyokou-shou.*

Poésies choisies de grands poètes, avec leurs biographies
et généalogies.
Dessinateur : Ishigawa Moronobou.

Éditeur : Matsou-Kwaï. Yédo. 3 vol. en un.
Dd. 86.

52. — *Kimpira-oniwo-asobi.*

Kimpira, roi des démons, s'amuse (Conte).
Éditeur : Marouya. Yédo. 1 vol.
Dd. 87.

53. — *Koshokou ao-oumé.*

Amoureux sans expérience.
Auteur : Gyokohen Outoshi.
Éditeur : Wakya Tchobeï. Kyoto. 1686. 1 vol.
Dd. 88.

54. — *Hokkou-eiri-Genji-mitchi-shiba.*

Commentaire de l'histoire de Genji, avec dessins et vers
courts.
Auteur : Sohakou.
Éditeur : Ourokogataya. Yédo. 1694. 3 vol.
Dd, 89-91.

55. — *Eiri-Hogen ikoussa-monogatari.*

Histoire des guerres de la période Hogen.
Dessinateur : Ishigawa Moronobou.
Éditeur : Ourokogataya. 6 vol.
Dd. 92-97.

56. — *Hyakou-nitchi-Soga.*

Soga pendant cent jours (Drame).

Annotations musicales de Takemoto Tchikougo-no-jo, chanteur de drames.

Éditeur : Yamamoto Kyoubeï. Kyoto. 1696. 1 vol.

Dd. 98.

Nous retrouvons ici une série de drames composés pour le théâtre des poupées.

57. — *Soga-go-nin-kyo-daï.*

Les cinq frères de Soga (Drame).

Annotations musicales de Takemoto Tchikougo-no-jo,

Éditeur : Yamamoto Kyoubeï. Osaka. 1701. 1 vol.

Collection de Shokou Sanjin, poète comique du xviii^e siècle, dont une annotation autographe se voit à l'intérieur du livre, sur la couverture.

Dd. 99.

58. — *Oïso-Tora-ossana-monogatari.*

La jeunesse de Tora d'Oïso (courtisane célèbre) (Drame).

Annotations musicales de Takémoto Gidayou.

Éditeur : Yamamoto Kyoubeï. 1 vol.

Dd. 100.

Premier acte. — Yoshitsouné, Benkeï et leurs compagnons ayant été tués dans le château de Taka-tatchi (voir le n° 8 du catalogue), par les soldats de Yoritomo, leurs têtes furent apportées à Kamakoura, pour être montrées à Yoritomo et être exposées ensuite en public. Au moment où les têtes allaient être exposées, Shizouka, la concubine de Yoshitsouné (voyez le n° 390), voulut à tout risque s'emparer de sa tête, pour lui donner la sépulture religieuse. Hatakeya Shigetada, l'officier qui avait la garde des

lieux homme compatissant, céda à ses prières. Il lui laissa emporter la tête de Yoshitsouné et la remplacer à l'exposition publique par une tête de bois peint.

Kajiwara Kagetoki, un autre officier qui était au contraire cruel, ayant découvert l'acte audacieux de Shizouka, l'arrêta pour la faire punir. Mais celle-ci, par d'habiles discours et ses prières, parvint à détourner le coup qu'on voulait lui porter et, grâce à la protection de Hatakeya Shigetada, elle fut remise en liberté. Le cruel Kajiwara fut rempli de colère et de haine d'avoir dû céder à Shighetada qui lui était supérieur en grade, en laissant Shizouka recouvrer sa liberté, et n'ayant pu la faire punir ostensiblement, il ordonna secrètement à son principal serviteur Bamba Tchouda, de la rechercher pour la tuer.

Deuxième acte. — Shizouka continua à recevoir la protection de Shigetada, qui la cacha dans sa maison. Son jeune frère Isono Shiro étant venu la chercher, elle partit avec lui de Kamakoura, pour se soustraire au danger auquel elle y était exposée et se réfugier à Kyoto. Arrivés tous les deux sur la route au village de Shimada, Isono Shiro tomba subitement malade du choléra, et sa sœur Shizouka vint frapper à la première maison qui s'offrit à elle, pour y demander secours. Il se trouva que cette maison était occupée par deux pauvres vieillards, qui leur donnèrent sur-le-champ hospitalité, mais il se trouva aussi que le vieillard était lui-même atteint du choléra. Shizouka avait précisément sur elle une pilule qui était un remède souverain, mais elle n'en avait qu'une, qui ne pouvait être d'ailleurs divisée. Et son jeune frère Isono Shiro, en exposant le respect et la déférence dus à la vieillesse, exigea que la pilule fut donnée au vieillard et non point à lui. Le vieillard qui prit la pilule fut sauvé, et Isono Shiro mourut.

Pendant ce temps, Bamba Tchouda, envoyé à la poursuite de Shizouka et de son frère, arriva au village de Shimada et découvrit Shizouka, chez les vieillards où elle s'était réfugiée. Le vieillard auquel elle venait de sauver la vie, grâce à la médecine qu'elle lui avait donnée, se mit, par reconnaissance, à la défendre vaillamment contre ses poursuivants, si bien qu'en effet elle leur échappa, mais comme lui-même était seul, il finit par être terrassé et tué par Bamba Tchouda.

Troisième acte. — Le vieillard tué avait été autrefois un brave samouraï nommé Koshida Gounji, que des circonstances adverses

avaient réduit à une extrême pauvreté. Il avait un fils et une fille. Le fils Koshida Kamon envoyé à Kyoto, était entré au service d'un prince, la fille Tora avait été vendue, pour devenir courtisane à Oïso. Le fils ayant appris le meurtre de son père par Bamba Tchouda résolut de le venger et, revenu au village où était restée sa mère, pour mettre son projet à exécution, il apprit avec chagrin que sa sœur avait dû se vendre comme courtisane. Désireux de la délivrer, il alla la trouver dans la maison où elle était tenue et, par une nuit noire, il la fit s'enfuir. Mais à peine sortis de la maison, ils furent rejoints par un homme qui courait après eux. C'était l'aîné des frères Soga, Soukénari (voir le n° 9 du catalogue), qui aimait Tora, et qui, croyant qu'elle était enlevée par un autre amant, voulait les tuer tous les deux, dans leur fuite. Mais après que Tora et son frère se furent expliqués, Soga Soukénari, indigné à son tour de la scélératesse de Bamba Tchouda, et épousant les griefs de sa maîtresse Tora et de son frère, promit de les aider et de se joindre à eux pour se venger de Bamba Tchouda.

Quatrième acte. — Le quatrième acte est rempli tout entier par une digression, qui n'a aucun lien avec l'action principale. Il s'agit d'un désaccord et d'un raccommodement survenus entre le plus jeune des frères Soga, Tokimouné et sa mère. On se demande quelle peut être la raison d'une telle digression, complètement dénuée de dramatique et de passion. Elle aura sans doute sa cause dans des habitudes spéciales au théâtre japonais. Probablement dans le désir de retarder le dénouement et de faire languir d'abord les spectateurs, pour mieux les passionner ensuite. L'action principale reprend et se termine avec le cinquième acte.

Cinquième acte. — Koshida Kamon, sa sœur Tora et Soga Soukénari, venus à Kamakoura, se conduisent de manière à ne pas y éveiller de soupçons, pendant qu'ils surveillent les mouvements de Bamba Tchouda, de manière à trouver l'occasion favorable de le tuer. Mais là était le difficile, car il ne sortait qu'au milieu d'une forte escorte.

Cependant à un certain jour fixé, le Shogoun Yoritomo devait examiner des chevaux de chasse et choisir parmi ceux qu'on lui ferait offrir. Bamba Tchouda était désigné pour recevoir tour à tour les chevaux des propriétaires et les présenter ensuite au Shogoun. Profitant de cette circonstance, Koshida Kamon et Soga

Soukénari, sous des vêtements de paysan, amenèrent un cheval devant le palais du Shogoun, et au moment où Bamba Tchouda vint le prendre de leurs mains, ils se jetèrent sur lui, le tuèrent et accomplirent ainsi leur vengeance.

La double gravure, au commencement du volume, représente l'exposition des têtes des guerriers tués à Taka-tatchi, Yoshitsouné, Benkeï et autres, faite devant le Shogoun Yoritomo.

59. — *Foumi-araï.*

Le lavage d'une lettre (Drame). 1 vol.

Dd. 101.

60. — *Shin-pan-Ishiyama-kaitcho.*

Fête du temple d'Ishiyama (Drame).

Annotations musicales de Ouji-Kaga-no-jo, chanteur dramatique.

Éditeur : Hatchimonjiya-Hatchizaémon. Kyoto, 1 vol.

Dd. 102.

61. — *Kajiwara-saigo.*

Mort de Kajiwara. (Drame).

Éditeur : Shohonya Kiemon. Kyoto. 1 vol.

Dd. 103.

62. — *Tentchi-tenno.*

Histoire de l'empereur Tentchi. (Drame).

Éditeur : Kyaemon. 1 vol.

Dd. 104.

63. — *Tennodji-kaitcho.*

Fête du temple de Tennodji (Drame).
Éditeur : Shohonya Kyoubeï. Kyoto. 1 vol.
Dd. 105.

64. — *Nomori-no-kagami.*

Miroir de Nomori (Drame).
Annotations musicales par Etchigo-no-jo.
Éditeur : Shohonya Kyoubeï. Kyoto. 1 vol.
Dd. 106.

65. — *Shimpan-Ogouri-hangwan.*

Nouveau livre sur Ogouri hangwan (Drame).
Éditeur : Hatchimonjiya Hatchizaémon. Kyoto. 1 vol.
Dd. 107.

66. — *Shouméno-hangwan-mori-Hissa.*

(Nom d'un personnage). (Drame).
Éditeur : Shohonya Goheï. Osaka.
Dd. 108.

67. — *Koretaka-Korehito-kouraï-arasoï.*

Dispute de Koretaka et de Korehito au sujet du trône
impérial (Drame).
Éditeur : Hatchimonjiya Hatchizaémon. Kyoto. 1 vol.
Dd. 109.

68. — Ce numéro s'applique à quatre volumes différents :

1er volume : *Karakouri-hana-momiji-souéhiro-ôghi.*

Floraison des érables et ouverture de l'éventail. Drame joué au moyen de poupées mécaniques fabriquées par Takeda Omi-no-shojo.

2e volume : *Atsouta-miya-bougou-soroyé.*

Exposition des armoiries dans le temple d'Atsouta (Drame).

3e volume : *Genpeï-hana-ikoussa.*

Histoire de la guerre de Genji et de Heiké (Comédie).

4e volume : *Kamakoura-yama-Kajiwara-isho-ki.*

Biographie de Kajiwara à Kamakoura.

Dd. 110.

Takeda Omi-no-shojo qui est mentionné, dans le premier volume de cet ensemble, comme le fabricant des poupées mécaniques, au moyen desquelles le drame était joué, était le propriétaire du théâtre de Takemoto à Osaka. Un jour il observa des enfants remuant du sable, et inventa à leur vue un sablier compteur.

Il découvrit aussi un moyen particulier de faire mouvoir les poupées de théâtre à l'aide des ficelles. Il devint dès lors le fabricant et le metteur en action des poupées au théâtre, et établit un théâtre de poupées à Osaka en 1662.

69. — *Ima-Saigyo.*

Livre de chants comiques de Saigyo, bonze célèbre par son talent poétique et ses voyages.

Annotations musicales de Noda Wakassa et Ouji Satsouma.

Éditeur : Shohonya Kiémon. Kyoto. 1 vol.

Dd. 111.

70. — *Ominokouni-Shiga-monogatari.*

Histoire de Shiga, ville de la province d'Omi (Drame).
Annotations musicales de Takemoto Gidayou.
Éditeur : Yamamoto Kyoubeï. Osaka. 1 vol.
Dd. 112.

71. — *Youriwaka-daijin-Nomori-no-kagami.*

Miroir de Nomori et du ministre Youriwaka (Drame)
Auteur : Tchikamatsou Monzaémon. 1 vol.
Dd. 113.

72. — *Kimpira-monogatari.*

Histoire de Kimpira (Drame).
Auteur : Oka Seihei.
Annotateur musical : Tamba-no-Shojo.
Éditeur : Mataémon. 1 vol.
Collection d'Hokousaï.
Dd. 114.

73. — *Imossé-yama.*

Montagne d'Imossé (Drame). 1 vol.
Dd. 115.

74. — *Taichi* (Livre pour enfants).

Biographie du prince Sotokou.
Éditeur : Isséya Kimbei. Yédo. 1 vol.
Dd. 116.

75. — *Koshokou-hitomoto-sousouki.*

Fou par amour (Histoire d'amour).

Illustrateur : Ishigawa Morofoussa.

Auteur : Momo-no-hayashi.

Collection de Shikitei Samba, romancier de la fin du XVIIIᵉ siècle.

Dd. 117.

Ishigawa Morofoussa était le frère de Moronobou, dont il a imité de son mieux le style et la manière.

PREMIÈRE MOITIÉ DU XVIII^E SIÈCLE

AVANT L'INTRODUCTION DE L'IMPRESSION EN COULEUR DANS LES LIVRES

——

MASSANOBOU. — SOUKÉNOBOU. — TANGHÉ

——

OKOMOURA MASSANOBOU

Il ne nous est parvenu aucun renseignement biographique sur cet artiste. Nous ignorons les dates de sa naissance et de sa mort. Il a publié des livres illustrés dont certains remontent à la fin du xviie siècle. Or, comme il a aussi produit des estampes en couleur, si la date de l'apparition de l'impression en couleur n'est pas antérieure à 1742, comme le dit M. Fenollosa, il en résulterait qu'il aurait vécu jusqu'à un âge très avancé.

Massanobou ne nous est connu que par ses œuvres. Il s'est également adonné aux deux genres cultivés par Moronobou

et par Torii Kyonobou, celui des livres illustrés et celui des estampes appliquées aux représentations d'acteurs. Son art, moins puissant, moins robuste que ceux de Moronobou et de Kyonobou, montre des formes adoucies, où le charme s'introduit, mais où les contours sont plus abandonnés.

Massanobou, par sa manière d'être, a été naturellement porté vers le monde féminin, aussi les figures de femme sont-elles nombreuses dans ses livres illustrés et dans ses albums. Il a également multiplié les figures de femmes sur les estampes en feuilles détachées, qui auparavant s'étaient tenues presque exclusivement aux images masculines d'acteurs.

76-1. — *Okomoura-monkashi-yé.*

Dessins anciens de Okomoura.

Dessinateur : Okomoura Massanobou. 1 vol.

Dd. 118.

76-2. — *Yoroï-sakoura.*

Armures de cerisier (guerriers célèbres).

Dessinateur : Okomoura Massanobou. 1 vol.

Dd. 119.

76-3. — *Foudé-no-yama.*

Montagnes du pinceau (Recueil de dessins).

Dessinateur : Okomoura Massanobou.

Éditeur : Nishimoura. 1 vol.

Dd. 120.

Ce volume renferme une suite de dessins caractéristiques de la

manière forte de l'artiste. Les sujets sont du genre humoristique et nous représentent Daïkokou, Darmah, Oteï, Foukourokoujiou et autres personnages de même dignité, figurant dans des scènes, où ils sont traités avec fort peu de respect.

76-4. — *Matsouri-no-yé.*

Fête de Inari.

Dessinateur : Okomoura Massanobou. 1 vol.

Dd. 121.

La fête de Inari ou de la moisson se célèbre au mois de février, afin d'attirer la faveur céleste sur les fruits de la terre, commençant alors à se développer. Massanobou a donné ici le déroulement d'une nombreuse procession de gens de toute sorte, prenant part joyeusement à la fête.

76-5. — *Yehon-Ogoura-no-nishiki.*

Brocarts de la montagne Ogoura (cent poésies avec illustrations). 5 volumes reliés en un seul.

Dd. 122.

La préface porte que les illustrations sont dues à Tantchossaï qui a été un des noms pris par Massanobou. Au feuillet 6 du 2ᵉ volume, se voit une femme tenant un tableau, dont on va faire l'offrande à un temple et qui est signé Bounkakou, un autre des noms adoptés par Massanobou. Le livre se trouve ainsi certifié deux fois.

Les illustrations de ces volumes de poésie remplies de figures de femmes sont d'un grand style et d'un grand charme. Elles sont de la dernière manière de Massanobou, alors qu'il s'éloigne le plus du style un peu archaïque des débuts et partage le genre plus souple, plus décoratif, plus féminin, qui se dégage au xviiiᵉ siècle. Les illustrations ne portent pas de date, mais on peut penser qu'elles ont été produites vers 1740.

77. — *Zinboutsou-sogoua.*

Croquis de personnages.

Dessinateur : Kokan.

Éditeur : Bounkido. Osaka. 1724. 3 vol.

Dd. 123-125.

Ces trois volumes de dessins et de figures populaires sont la seule œuvre connue de Kokan, sur lequel on n'a d'ailleurs aucune sorte de renseignements biographiques.

NISHIGAWA SOUKÉNOBOU

Soukénobou, né à Kyoto, à la fin du xviie siècle, établi à Osaka, y aurait vécu et travaillé jusque vers 1760. Son œuvre est entièrement consacrée à l'illustration des livres. Il ne s'est point adonné à la production des estampes en feuilles volantes ou séparées. Ses dessins gravés sont aussi entièrement imprimés en noir.

Soukénobou a été un artiste très fertile, ayant fait paraître un grand nombre de recueils ou albums de figures, et illustré des livres divers et des romans. Il a eu aussi autour de lui un cercle d'élèves ou d'imitateurs. Son œuvre et celle de son école forment ainsi une sorte de bloc considérable, que l'on rencontre dans l'art de la gravure japonaise, au milieu du xviiie siècle.

Soukénobou s'est presque exclusivement adonné à la représentation des figures féminines, principalement des jeunes filles. Il a rempli des volumes de femmes isolées ou en groupes, représentées vaquant aux occupations ou aux plaisirs que comporte leur sexe. Cet ensemble offre de l'agrément, mais il faut cependant dire qu'il y règne une sorte de monotomie et que les visages uniformes manquent souvent d'expression. L'attrait réside surtout dans les mouvements, qui sont aisés, et dans les groupements des personnages bien conçus. Les costumes charment par leurs ramages et leurs décors chatoyants, car l'ornementation des étoffes est à cette époque on ne peut plus développée.

78. — *Hyakounin-joro-shinassadamé.*

Cent femmes de différentes classes.

Dessinateur : Nishigawa Soukénobou.

Éditeur : Hatchimonjiya Hatchizaémon. Kyoto, 1723.

2 vol.

Dd. 126-127.

79. — *Ehon-tokiwa-gousa.*

Les plantes toujours vertes illustrées.

Dessinateur : Nishigawa Soukénobou.

Éditeur : Morita Shotaro. Osaka. 1730. 3 vol.

Dd. 128-130.

Nous avons ici un exemple de l'habitude qu'ont les Japonais de donner à leurs ouvrages des titres figurés, n'indiquant qu'indirecment leur contenu. On pourrait croire, d'après le titre de ces trois volumes, qu'ils sont consacrés à la reproduction de plantes ou de fleurs et seraient ainsi une sorte d'ouvrage de botanique. Il n'en n'est rien. Les plantes toujours vertes sont des femmes et des jeunes filles. Les dessins de ces trois volumes forment un ensemble qui est d'ailleurs un des meilleurs et des plus intéressants de Soukénobou.

80. — *Coutumes de femmes.*

Dessinateur : Nishigawa Soukénobou.

Éditeur : Kikouya Kihei. Kyoto. 1736. 3 vol. en un.

Dd. 131.

81. — *Ehon-Assaka-yama.*

Le mont Assaka illustré.

Dessinateur : Nishigawa Soukénobou.

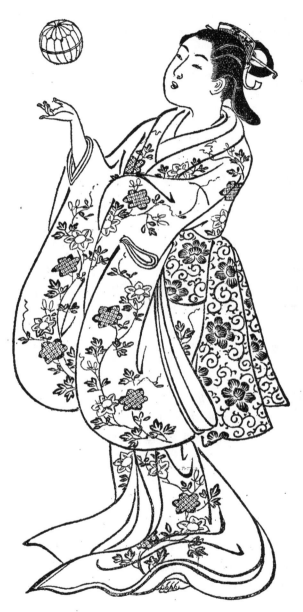

Jeune fille jouant à la balle, par SOUKÉNOBOU.

Nᵒ 81 du Catalogue.

Éditeur : Kikouya Kiheï. Osaka. 1 vol.

Dd. 132.

Ce volume offre une suite de dessins de femmes isolées, qui sont de la meilleure manière de l'artiste. Le titre est encore un titre figuré.

82. — *Ehon-kawana-gousa.*

Recueil des coutumes des femmes.

Dessinateur : Nishigawa-Soukénobou. 1 vol.

Dd. 133.

83. — *Issé-monogatari.*

Roman historique d'Issé.

Dessinateur : Nishigawa Soukénobou.

Éditeur : Yoshinoya Tobeï. Kyoto. 1749. 1 vol.

Dd. 134.

84. — *Ehon-yotsoughi-gousa.*

Les coutumes des femmes illustrées.

Dessinateur : Nishigawa Soukénobou.

Éditeur : Kida Tchoubei. Yédo. 1747. 3 vol.

Dd. 135-137.

85. — Ouvrage en deux volumes de titres différents.

1er volume. *Hina-asobi-no-ki.*

Description de la fête de la poupée.

2e volume. *Kai-awasé-no-ki.*

Description du Kai-awasé (jeu pour les jeunes filles).

Dessinateur : Nishigawa Soukénobou.

Éditeurs : Nishimoura Genrokou. Yédo ; Noukada Shoga-bouro. Kyoto. Matsoumoura Kyoubei. Osaka. 1749. 2 vol.
Dd. 138-139.

86. — *Ehon-shinobou-gousa.*

Recueil d'anciennes anecdotes illustrées.

Dessinateur : Nishigawa Soukénobou.

Éditeur : Kikouya Kihei. Kyoto. 1750. 3 vol.
Dd. 140-42.

Le texte de ces trois volumes est extrait d'un ouvrage d'un grand mérite littéraire, composé au xv⁰ siècle par un savant prêtre, Yoshida Kenko. Ce sont des anecdotes, des histoires, des exemples, ayant un but moral et portant un enseignement.

En voici un spécimen :

2⁰ volume, feuillets 3 et 4.

Matsoushita Zenni, femme d'une grande vertu et d'une grande intelligence, était la mère de Hojo Tokyori, le premier ministre du Shogoun, à Kamakoura. Un jour qu'elle attendait la visite de son fils, elle se mit à boucher avec du papier les trous, qui se laissaient voir sur une porte à coulisse de son appartement. Son majordome la trouvant ainsi occupée, elle une femme riche qui avait des serviteurs, lui représenta qu'elle devrait charger quelque autre du travail auquel elle se livrait. Elle lui répondit, en souriant, qu'on ne le ferait probablement pas mieux qu'elle.

Et comme le majordome lui dit que, d'ailleurs, il serait préférable, au lieu de boucher les trous dans le papier de la porte, de recoller dessus un papier entièrement neuf, que cela produirait un meilleur effet, elle lui répondit : Vous avez raison, je pense comme vous. Mais aujourd'hui j'achèverai la réparation telle que je l'ai commencée, car mon fils va venir, et je veux qu'il voie que bien des choses peuvent continuer à servir, si on en raccommode seulement les parties endommagées.

La famille Hojo conserva son état élevé, par l'économie qu'elle

sut pratiquer et qui lui avait été inculquée par une mère intelli-
gente, pendant que beaucoup d'autres familles s'abaissaient, ruinées
par des dépenses excessives.

87. — Recueil de figures de femmes.

Dessinateur : Nishigawa Soukénobou. 1 vol.

Dd. 143.

88. — *Ehon-tchyo-mi-gousa.*

Figures de femmes accompagnées de poésies.
Dessinateur : Nishigawa Soukénobou.
Éditeur : Foujimoura Zénémon. Osaka. 1735. 3 vol.
Dd. 144-146.

89. — *Issé-monogatari.*

Roman historique d'Issé.
Dessinateur : Nishigawa Soukénobou.
Éditeur : Hiranoya Moheï. Kyoto. 1756. 2 vol.
Dd. 147-148.

90. — *Ehon-kagami-hyakou-shou.*

Cent poésies illustrées.
Dessinateur : Nishigawa Soukénobou.
Auteur : Nakamoura Mansen.
Éditeur : Kikouya Kiheï. Kyoto. 3 vol. en un.
Dd. 149.

91. — *Fouriou-kassen-ehon-wakano-oura.*

Recueil illustré de poésies célèbres amusantes.

Dessinateur : Takaghi Sadataké.

Éditeur : Morita Shotaro. Osaka. 1725. 3 vol.

Dd. 150-152.

Dans l'école de Soukénobou, les figures de femmes qui remplissent ces trois volumes, constituent le travail de l'élève qui approche le plus de celui du maître.

92. — *Shimpan-eiri-Aigo-ouikamouri-onna-foudéhajimé.*

Vie de jeunesse de Aigo-nowaka (jeune noble).

Auteurs : Kisséki et Jisho.

Éditeurs : Hatchimonjiya Hatchizaémon. Kyoto. 1735.
5 vol. en deux.

Dd. 153-154.

93. — *Hana-mousoubi-nishiki-é-awasi.*

Manuel pour fabriquer les poupées d'étoffe.

Auteur : Karakou Horiiken.

Éditeur : Zénya Shohei. Kyoto. 1739. 1 vol.

Dd. 155.

94. — *Dada-kozo.*

L'enfant inquiet (conte). 1 vol.

Dd. 156.

95. — *Ehon-Ogoura-no-nishiki.*

DURET.

6

Recueil de poésies célèbres illustrées.
Dessinateur : Tantchossaï.
Auteur : Ryoushi. 3 vol.
Dd. 157-159.

96. — *Ehon-Yédo-miyaghé*.

Endroits célèbres de Yédo illustrés.
Dessinateur : Shighénaga.
Éditeur : Kikouya Yasoubeï. Kyoto. 1 vol.
Dd. 160.

Tanghé, qui dans la chronologie vient après Soukénobou, est aussi connu sous le nom de Kindo, Rojinsaï et surtout de Massanobou.

Presque tous les artistes japonais ont eu ainsi plusieurs noms, dont ils ont fait usage à diverses époques de leur vie ou même simultanément. Il en résulte souvent de la confusion dans le classement et la connaissance de leurs œuvres. On ne sait parfois comment suivre les productions d'un artiste unique, sous des signatures diverses. En outre, comment faire la juste part à chacun des artistes, qui ont porté en commun un même nom? Tel par exemple que celui de Massanobou, qui a été le nom d'Okomoura Massanobou, venu tout de suite après Moronobou; un des noms de Tanghé au milieu du xviiiᵉ siècle, et qui a aussi été pris plus tard, à la fin du xviiiᵉ siècle, pour signer ses œuvres de dessin, par Kyoden, qui n'a pas seulement été un écrivain et un romancier, mais aussi un artiste ayant produit pour la gravure des œuvres distinguées.

Nous nous sommes abstenus et nous continuerons de nous abstenir, autant que possible, de mentionner tous les noms et surnoms divers qu'ont pris ou adopté les artistes, pour ne pas compliquer la nomenclature et demander à l'attention du lecteur un effort excessif, en lui imposant un trop grand nombre de mots exotiques. Nous nous sommes donc restreint à employer, pour chaque artiste, le nom sous lequel il a été surtout connu et qui a prévalu sur les autres, pour le désigner communément. Si nous faisons une exception pour Tanghé, en parlant de ses divers noms, comme nous aurons

à en faire une autre pour Hokousaï; c'est que chez lui les noms de Tanghé et de Massanobou se confondent, sans qu'on puisse bien savoir pourquoi et que si on n'était prévenu que les deux noms ne désignent qu'un même artiste, on pourrait être conduit à voir, dans ce qui forme une œuvre unique, la production de deux hommes différents.

Tanghé Massanobou s'est en partie adonné à l'illustration des scènes historiques ou des histoires de guerriers. Ses créations dans ce genre sont pleines d'expression. Il a alterné d'un dessin raffiné et élégant, comme celui des n°ˢ 98 et 99, qui sont des recueils d'anecdotes sur les femmes célèbres où prévaut l'élément féminin, à un dessin mâle et même farouche, comme celui du n° 97, qui est une histoire de héros et de soldats pourfendeurs.

Tanghé a fleuri au milieu du xviii° siècle et est mort en 1786.

97. — *Ehon-kamei-foutaba-gousa.*

Biographie des hommes célèbres pendant leur jeunesse.
Dessinateur : Tsoukioka Tanghé Massanobou.
Éditeur : Oumémoura Sabourobei. Osaka, 1759. 3 vol.
Dd. 161-163.

1ᵉʳ volume. Feuillet 11. Yoritomo.
La guerre de la période Heiji ayant mal tourné pour les siens, Yoritomo se trouva seul, après avoir été obligé de fuir le champ de bataille. Arrivé à la rivière Yasougawa, dans la province de Goshou, il fut attaqué par des voleurs de grand chemin. Il en tua plusieurs de son redoutable sabre et échappa aux autres. Il n'avait alors que 13 ans.

1ᵉʳ volume. Feuillet 12. Yoshitsouné.
Lorsque Yoshitsouné fut obligé de fuir pour échapper à la famille Taïra, qui voulait détruire tous les enfants de Yoshitomo, il fut reconnu sur le chemin par Sekigahara Yoitchi, un soldat dévoué

aux Taïra. Ce soldat engagea une dispute avec lui et; profitant de sa distraction, essaya de le frapper, mais Yoshitsouné, dans un corps à corps, le tua de son petit sabre puis, continuant sa route, atteignit la province Oshou.

98. — Ehon-foukami-gousa.

Anecdotes sur les femmes célèbres.

Dessinateur : Tsoukioka Tanghé Massanobou.

Éditeur : Yoshimojya Itchibei. Osaka. 1761, 2 vol. Dd. 164-165.

1er volume. Feuillet 4. Kessa-Gozen était l'épouse de Minamoto Watarou. Morito, un homme puissant épris d'elle, la sollicita de se donner à lui. Comme elle le repoussait, il s'empara de sa mère et menaça de la faire mourir.

Kessa-Gozen, pour sauver sa mère, dit à Morito qu'elle se donnerait à lui, mais qu'auparavant son mari devrait être tué, afin qu'ils pussent ensuite se marier eux-mêmes. Elle donna pour instructions à Morito de pénétrer subrepticement dans la chambre à coucher de son mari et de le tuer. Coupant alors ses longs cheveux, elle se coucha elle-même dans le lit.

Morito, entré la nuit dans la chambre, trancha la tête de Kessa-Gozen, croyant trancher celle du mari. Il découvrit le matin quelle sorte d'action il avait commise. Saisi d'horreur et de remords, il abandonna immédiatement le soin des choses de ce monde et se fit moine.

Pour perpétuer la mémoire de cette épouse fidèle, un monument fut élevé à Toba, qui existe encore, sous le nom de Koizouka (Monument d'amour).

1er volume. Feuillet 6. Sao-himé, la femme de l'empereur Souinin, était belle et accomplie et aussi fort aimée de son mari. Son frère Saohiko, en révolte contre l'empereur, l'obligea, par des menaces, à le lui laisser assassiner. Un jour que l'empereur dormait la tête sur ses genoux, il fut réveillé par ses larmes qui lui tombaient sur les joues. Il lui demanda pourquoi elle pleurait ainsi, et l'amena à lui révéler que son frère l'avait forcée de consentir à son assassinat. L'empereur envoya une armée détruire le château

de Saohiko. Mais Sao-himé s'enfuit du palais impérial et fut brûlée, s'étant jetée dans les flammes du château en feu, parce que tout en ayant été fidèle à l'empereur, elle était pleine de douleur d'avoir causé la perte de son frère.

2ᵉ volume. Feuillet 12. Anyo était abbesse. Un jour son monastère fut attaqué par des voleurs, qui emportèrent tout ce qu'ils trouvèrent. Aussitôt après leur départ, Anyo vit près de la porte un manteau de soie, qu'ils avaient laissé tomber. Elle dit à une des novices : Allez et portez ce manteau aux voleurs, car ce qu'ils ont eu une fois pris, ils peuvent le considérer comme étant leur bien. La novice courut après les voleurs. Elle les rejoignit et leur remit le manteau, en leur disant qu'ils l'avaient perdu et pouvaient l'emporter avec les autres objets. Les voleurs touchés du désintéressement de l'abbesse, retournant vers elle, lui rendirent tout ce qu'ils avaient pris.

99. — *Ehon-ranjataï.*

Anecdotes sur les personnages célèbres.
Dessinateur : Tsoukioka Tanghé Massanobou.
Éditeur : Yoshimojya Itchibei. Osaka. 1764. 5 vol.
Dd. 166-170.

C'est une réunion d'anecdotes sur les hommes, surtout les femmes des temps passés, remarquables par leur talent poétique. Les anecdotes sont accompagnées de poésies, et la plupart nous font connaître les avantages que les personnages mentionnés ont su retirer de leur talent poétique. Nous en choisirons une en particulier, qui montre comment un homme amoureux dut à son art en poésie de conquérir la femme qu'il aimait.

Kosaïsho, femme d'une grande beauté, était attachée au service de la concubine impériale Shosaïmonin. Taïra Mitchimori, un dignitaire du palais impérial, en était épris. Il lui écrivait à diverses reprises, mais ses lettres lui étaient toujours retournées par Kosaïsho, qui craignait, si elle les recevait, de perdre sa réputation auprès de sa maîtresse. Cependant, Mitchimori insistait et un jour que Kosaïsho passait dans un chariot, il lui jeta une lettre qu'elle recueillit et mit dans sa poche. Entrée dans l'appartement de sa

maîtresse, elle la laissa tomber par mégarde et celle-ci la retrouvant, la ramassa. La concubine impériale demanda aux femmes qui l'entouraient, qui était celle à qui la lettre appartenait. Toutes demeurèrent silencieuses, mais la rougeur qui monta au front de Kosaïsho, la trahit. La concubine impériale ayant alors ouvert la lettre, y trouva la poésie suivante :

Mon amour est comme le pont fait d'un tronc d'arbre, sur un ruisseau de montagne.

Lorsque je veux le traverser, le pied me manque toujours et je demeure avec les vêtements mouillés.

La concubine impériale était elle-même versée dans l'art des vers. Elle répondit à Mitchimori, par le petit poème semblable au sien :

Ayez confiance dans votre pont de tronc d'arbre, sur le ruisseau de montagne.

Comment pouvez-vous ne pas tomber, si le cœur vous manque pour franchir l'obstacle.

Elle réconfortait ainsi l'amoureux et l'encourageait. En effet, en persévérant, il finit par obtenir la femme qu'il aimait.

IV

───

LIVRES EN NOIR ET INTRODUCTION
ET DÉVELOPPEMENT DE L'IMPRESSION EN COULEUR
ET EN TONS TEINTÉS DANS LES LIVRES

───

HARONOBOU
KYONAGA. — SHOUNSHO. — OUTAMARO
TOYOKOUNI. — MASSAYOSHI

───

SOUZOUKI HARONOBOU

Avec Haronobou nous retrouvons un grand artiste original par la forme et le fond.

Haronobou s'est consacré à la fois aux estampes et aux livres. Les estampes forment la partie la plus importante de son œuvre, mais cependant on peut se former une opinion suffisante de ses mérites, par la vue des livres qu'il a illus-

trés. Il a surtout produit des scènes familières, généralement à deux ou trois personnages, où les femmes dominent. Il est plein de charme, ses groupes de jeunes femmes et de jeunes hommes, ses couples d'amoureux montrent beaucoup de tendresse et sont empreints d'une sensibilité délicate. C'est un raffiné et un élégant. Son côté faible est de friser quelquefois le maniérisme ou d'y tomber.

Haronobou a été un des promoteurs de l'estampe en couleur. C'est lui qui vers 1765 l'a tirée de la période primitive, où elle s'était tenue, n'employant que quelques couleurs partiellement réparties sur le papier, dont le fond restait blanc, pour porter le nombre des couleurs jusqu'à six et sept, imprimées à l'aide d'autant de planches et colorer toutes les parties du papier, même les fonds. Il a appliqué son art de la gravure en couleurs perfectionnée non seulement aux estampes. mais encore aux livres et son livre (n° 104), *Brocarts du printemps illustré,* en deux volumes, en couleur, est un des livres les plus charmants qu'une bibliothèque japonaise puisse renfermer.

Son dessin valait par lui-même. Il conservait tout son mérite indépendamment de l'attrait pour l'œil que pouvait y ajouter la coloration, car les volumes n°s 100, 101 et 103 du catalogue, qui sont des poésies illustrées, tirées en noir, sont toujours pénétrées du même charme. Les petites figures principalement de femmes qui s'y trouvent, au milieu de jolis paysages ou dans des intérieurs, sont d'un dessin très vivant, plein de mouvement et d'élégance.

Haronobou n'a point donné de portraits d'acteurs et de scènes de théâtre. Ce genre était considéré, paraît-il, comme vulgaire et Haronobou, essentiellement raffiné, s'en est écarté. Nous ne possédons aucun renseignement biographique sur son compte. Ses œuvres sont comprises entre les années 1764 et 1775. Il est probable qu'il sera mort jeune.

100. — *Ehon-hana-kazoura.*

Recueil de vers célèbres illustrés.

Dessinateur : Souzouki Haronobou.

Auteur : Tokoussoshi.

Éditeur : Yamazaki Kimbei. Yédo. 3 vol.

Dd. 171-173.

101. — *Ehon-sazaré-ishi.*

Recueil de vers choisis illustrés.

Dessinateur : Souzouki Haronobou.

Auteur ; Tokoussossi.

Éditeur : Yamazaki Kimbei. Yédo. 3 vol. en un.

Dd. 174.

102. — *Yoshiwara-bijin-awasé.*

Les jolies femmes du Yoshiwara.

Dessinateur : Souzouki Haronobou.

Éditeur : Marouya Jimpatchi. Yédo. 1770. 1 vol. en couleur.

Dd. 175.

Ce livre ou recueil est, avec le n° 123 du catalogue, les *Éventails* de Shounshô, le premier portant une date, où apparaissent des gravures en couleur.

103. — *Ehon-tchiyo-no-matsou.*

Recueil de vers célèbres illustrés.

Dessinateur : Souzouki Haronobou. Osaka. 1767. 3 vol.

Dd. 176-178.

104. — *Ehon-harou-no-nishiki.*

Brocarts du printemps illustré.

Dessinateur : Souzouki Haronobou.

Auteur : IIeki-ghiokou-do.

Éditeur : Yamazaki Kimbei. Yédo. 2 vol. en couleur.

Dd. 179-180.

On lit dans la préface :

Souzouki est un de ceux auxquels on doit le genre de peintures en vogue à présent. Il a illustré ce livre, sur ma demande, à l'imitation des gravures en couleur populaires, appelées, Nishikyé, qui sont habituellement vendues dans la rue.

J'ai donné au livre le titre de *Harou-no-nishiki* et j'ai obtenu de Kinzando de le publier en deux volumes. Je serai heureux s'il sert à distraire, pendant les longues journées du printemps.

Mois de janvier.

Heki-ghiokou-do.

Il est regrettable que ces deux volumes ne portent pas la date d'une année, car ils auraient pu vraisemblablement nous fixer, d'une manière précise, sur l'apparition de la gravure en couleur dans les livres. D'après les explications de la préface et les particularités 'du coloris, on peut juger en effet que les illustrations en couleur sont, sinon les tout premières en date qui aient été introduites dans les livres, au moins parmi les tout premières.

105. — *Haikai-yogoshi-no-mono-kourabé.*

Recueil de courtes poésies sur quarante-quatre sujets.

Dessinateur : Sei-sen-kwan.

Auteur : Sogwai.

Éditeur : Souwaraya Mohei. Yédo. 1793. 1 vol.

Dd. 181.

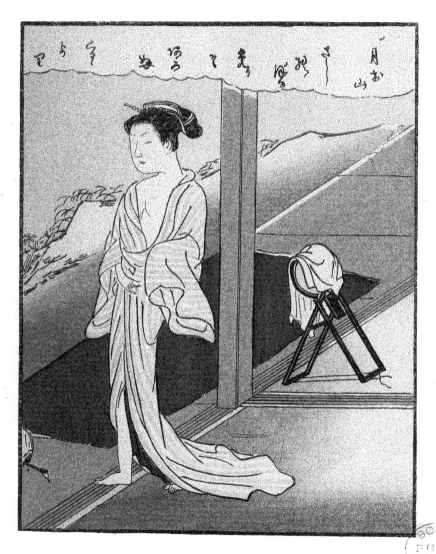

Femme allant au bain, par HARONOBOU.

N° 104 du Catalogue.

TORII KYONAGA

Kyonaga de son nom de famille s'appelait Séki Kyonaga, mais il a fait partie de cette suite ininterrompue d'artistes qui se sont adonnés à la représentation des figures d'acteurs et de scènes de théâtre et qui, ayant tous adopté comme nom d'école le nom patronymique du fondateur du genre Torii Kyonobou leur premier maître, forment comme la dynastie des Torii, à travers le xviiie siècle.

Kyonaga élevé par les Torii et sorti d'au milieu d'eux s'est donc comme eux tous adonné à la représentation des scènes de théâtre. Il leur a même imprimé, comme à tout ce qu'il a touché, sa marque propre, les scènes qui lui sont dues, présentent généralement, outre les acteurs, les musiciens de l'orchestre. Cependant les représentations d'acteurs ne forment que la moindre partie de son œuvre. Sortant de ce genre spécial, il s'est adonné à la production de tout un peuple montré dans les actions de la vie journalière, sur des feuilles volantes de petit format. Enfin prenant tout son essor il a produit des groupes de personnages ou des réunions familières, s'étendant sur deux ou trois grandes feuilles juxtaposées et alors a mis pour fond à sa figuration humaine, de vastes paysages pleins d'air et de profondeur. Parmi les grands artistes qui, à la fin du xviiie siècle, ont porté la gravure en couleur à sa perfection, Kyonaga est le plus grand. Son dessin d'un style puissant, à la fois ferme et souple, où l'on ne sent aucune hésitation, donne des personnages aux allures naturelles, animés d'une vie intense, liés entre eux,

dans des groupes pleins de mouvement, d'un arrangement à la fois simple et équilibré.

La gravure en estampe occupe une place si prépondérante chez Kyonaga, qu'on ne peut se former une idée de sa puissance, par l'examen du petit nombre de ses livres illustrés. Il a été tellement absorbé par .l'estampe qu'il n'a mis dans les livres que la moindre partie de lui-même. Il vient chronologiquement après Haronobou, dans la série des artistes adonnés à l'estampe en couleur. Il a commencé à produire au moment où Haronobou était dans sa maturité et lui a survécu des années. Son œuvre se place entre 1775 et 1790. Elle est relativement peu considérable.

106. — *Dji-koun-kaghéyé-no-tatoyé.*
Allégories pour l'éducation des enfants.
Dessinateur : Séki Kyonaga.
Auteur : Kyoden.
Éditeur : Tsourouya. Yédo. 1798. 3 vol. en un.
Dd. 182.

107. — *Ehon-moutchi-boukouro.*
Anecdotes sur les hommes courageux et intelligents.
Dessinateur : Séki Kyonaga.
Auteur : Nansensho Somabito.
Éditeur : Isséya Djissouké. Yédo. 1782. 2 vol. en un.
Dd. 183.

Nous avons ici des héros célèbres de l'histoire ou de la légende, représentés dans des actions particulières.

1er volume. Feuillet 2. Kintocki tenant enchaînés près de lui des diables qu'il a fait prisonniers.

1er volume. Feuillet 5. Shizouka, la concubine de Yoshitsouné,

dansant devant lui, une dernière fois, avant son départ pour la guerre où il sera tué. C'est cette même Shizouka qui, lorsque la tête de Yoshitsouné aura été apportée à Kamakoura, risquera sa vie pour lui éviter l'exposition publique et lui donner la sépulture religieuse (Voyez le n° 58).

2° volume. Feuillet 1. Raiko ou Yorimitsou et ses compagnons arrivant devant la demeure de l'ogre monstrueux Shioutendoji, qu'ils se sont mis en campagne pour aller tuer, et étant reçus par les ogres ses serviteurs.

2° volume. Feuillet 2. Les frères Soga, destinés plus tard à devenir fameux par la manière dont ils vengeront leur père assassiné, (Voyez le n° 9), s'exerçant tout jeunes à montrer leur force devant leur mère.

2° volume. Feuillet 5. L'aide des frères Soga, Soukénari essayant sa force avec Sabouro, l'homme réputé le plus fort de son temps, qui s'épuise en vain pour le mouvoir.

108. — *Ehon-tatchi-boukouro*.

Réunion d'hommes sages, illustrée.

Dessinateur : Séki Kyonaga.

Auteur : Nansensho Somabito.

Éditeur : Kansendo, 2° édition. 1836. 1 vol.

Dd. 184.

109. — *Ehon-monomi-ga-oka*.

Endroits célèbres de la ville de Yédo.

Dessinateur : Séki Kyonaga.

1 volume (incomplet).

Dd. 185.

110. — *Ehon-Yedo-monomi-ga-oka*.

Endroits célèbres de la ville de Yédo.
Dessinateur : Séki Kyonaga.
Editeur : Nishimoura Genrokou. 2 vol.
Dd. 186-187.

111. — *Saïshiki-mitsou-no-ashita.*

Trois matinées du nouvel an.
Dessinateur : Torii Kyonaga.
Éditeur : Tijoudo. 1 vol.
Dd. 188.

Une des œuvres parfaites de Kyonaga.

112. — *Monomo-doré-hyakounin-isshou.*

Cent poésies comiques à l'occasion du nouvel an.
Auteur : Shikatsoubé Mayao.
Éditeur : Tsourouya Kiémon. Yédo. 1793. 1 vol.
Dd. 189.

113. — *Oni-ga-iwaya.*

·Cavernes de diables (contes drolatiques).
Dessinateur : Kyonaga. 1 vol.
Dd. 190.

114. — *Ehon-nijou-shi-ko.*

Vingt-quatre exemples de piété filiale.
Dessinateur : Torii Kyotsouné.
Auteur : Yonéyama Teiga.

Éditeur : Isséya Issouké. Yédo. 1774. 2 vol.
Dd. 191-192.

Torii Kyotsouné était un des Torii, élève de Torii Kyomitsou.
Comme tous les Torii, il ne s'est occupé qu'exceptionnéllement
de l'illustration des livres et s'est surtout adonné à la production
des figures d'acteurs en estampes.

115. — *Onna-géiboun-sansaï-zoué*.

Encyclopédie d'art et de littérature pour les dames.
Éditeur : Yoshimojiya Itchibei. Osaka. 1771. 5 vol.
Dd. 193-197.

Les cinq volumes de cet ouvrage sont ornés au frontispice de gra-
vures en couleur d'un beau caractère, dans leur simplicité. Ces
gravures en couleur sont les premières, comme date, qui appa-
raissent dans les livres, après celles de Haronobou (n° 102) et celles
de Shounshô (n° 123).

116. — *Kouzatsou-yamato-sogoua*.

Croquis mélangés japonais.
Dessinateur : Koryousaï.
Éditeur : Takégawa Tosouké. Yédo. 1781. 1 vol.
Dd. 198.

Koryousaï était élève de Haronobou. Le présent recueil de des-
sins est une chose exceptionnelle dans son œuvre, presque exclusi-
vement formée d'estampes en couleur.

117. — *Ehon-fougi-no-youkari*.

Commentaire abrégé du Genji monogatari.
Dessinateur : Hasségawa Mitsounobou.

DURET.

Auteur : Hoshoushi.
Éditeur : Ourokogataya Magobei, 1751. 1 vol.
Collection d'Hokousaï.
Dd. 199.

118. — *Ehon-tchiyo-no-harou.*

Recueil de proverbes illustrés.
Dessinateur : Ishigawa.
Auteur : Tokousoshi.
Éditeur : Yamazaki Kimbei. 2 vol,
Dd. 200-201.

119. — *Ehon-hana-asobi.*

Promenade dans les fleurs.
(Portraits de femmes du Yoshiwara).
Dessinateur : Tomikawa Toussanobou.
Éditeur : Isséya Kitchijoro. Yédo. 1765. 2 vol.
Collection de Roboun, romancier.
Dd. 202-203.

120. — *Kotobouki-kodakara-zoshi.*

Livre d'amusement pour enfants.
Auteur : Shonin.
Dd. 204.

121 : — *Ehon-shimmei-tcho.*

Recueil comique des noms des dieux.

Auteur : Mojido-shoujin.
Éditeur : Toujiki Koumeitchi. Yédo. 1757. 2 vol.
Dd. 205-207.

122. — *Zen-akou-foutatsou-no-ryo-yakou.*

Médicamentation pour la bonne et la mauvaise fortune
(Roman).

Dessinateur : Ikkow.
Dd. 208.

Shounshô s'est avant tout consacré à la représentation des acteurs et des scènes de théâtre, sur les estampes et dans les livres.

Nous avons de lui des figures d'acteurs sur des éventails en couleur et en noir, (nᵒˢ 123, 124, 125 et 126 du catalogue) qui nous ouvrent une vue toute particulière sur la physionomie des acteurs. Nous avons aussi de lui les *Beautés de la maison verte* (nᵒ 128) qui est un des livres en couleur les plus parfaits, imprimés au Japon. Les Beautés de la maison verte sont des dames de mœurs plus que légères, ce sont des courtisanes, mais l'artiste, tout en donnant leurs noms et ceux des maisons où elles se trouvaient, les a représentées dans des costumes et des poses si corrects, adonnées à des occupations ou à des divertissements si convenables, que le livre peut être mis sous les yeux de n'importe quelle personne des deux sexes, sans qu'on puisse y trouver à redire.

Nous avons aussi de Shounshô un livre des *Cent poètes* et un autre des *Trente-six poètes*, tous les deux en couleur, et encore un recueil sur l'éducation des vers à soie, également en couleur. Sa production de livres a donc été importante et à elle seule elle permettrait de se former une juste opinion de son talent.

Shounshô a eu deux élèvres et associés Shounyeï et Shounkô, qui l'ont surtout secondé dans l'abondante production de figures d'acteurs en estampes sorties de son atelier et qui s'étaient si bien pénétrés de sa manière que, n'étaient les signatures, il serait presque impossible de distinguer leurs

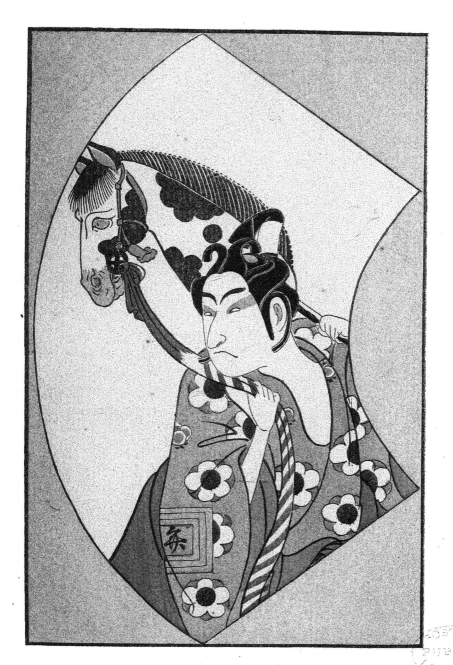

Ishigawa Benzô, acteur, par SHOUNSHÔ.

N° 123 du Catalogue.

œuvres des siennes. Il avait adopté, pour signer ses œuvres, un cachet portant une sorte de vase et marqué du caractère « Hayashi », le nom d'un marchand chez lequel il vivait. Il en avait reçu le surnom de Tsubo (vase) et son élève Shounkô avait été appelé Kotsubo ou le petit vase.

Shounshô outre ses deux élèves Shounyeï et Shounkô plus particulièrement attachés à le seconder, a eu encore pour élèves Gakouteï et enfin Hokousaï, qui, débutant dans son atelier, a pris pour premier nom Shoun-rô, d'après la coutume qu'avaient les artistes du Japon d'adopter un des noms ou partie du nom de leurs maîtres.

Shounshô est mort en 1792.

123. — *Ehon-boutaï-ôghi.*

Les éventails du théâtre illustrés (Portraits de comédiens de Yédo).

Dessinateurs : Shounshô et Bountchô.

Éditeur : Kariganéya Ihei. Yédo. 1770. 3 vol. en couleur. Dd. 209-211.

Ce livre publié en 1770 est le plus ancien, ou vraisemblablement le plus ancien, avec celui de Haronobou (n° 102) où apparaît avec une date la gravure en couleur, et elle y apparaît employée pour donner de l'attrait à des portraits d'acteurs. Elle ne fait ainsi d'abord que répéter, dans les livres ce qu'elle avait donné dans les estampes des Torii. Il a même dû exister quelques recueils reliés des Torii, avant ce livre de Shounshô, où les gravures étaient coloriées dans la gamme des rouges et des verts, qui ont été les premiers tons employés au début de la gravure en couleur, mais ces recueils se sont perdus ou il ne nous en est venu que des fragments. On peut prendre ainsi *Les éventails* de Shounshô, comme un des tout premiers livres où les illustrations ont été imprimées en couleur.

124. — *Ehon-boutaï-oghi.*

Les éventails du théâtre illustré.

Dessinateurs : Shounshô et Bountchô.

Éditeur : Kariganéya Ihei. Yédo. 1770. 2 vol. en un en noir.

Dd. 212.

125. — *Ehon-zokou-boutaï-oghi.*

Supplément des éventails du théâtre illustré.

Dessinateur : Shounshô. 1778. 1 vol. en couleur.

Dd. 213.

126. — *Ehon-zokou-boutaï-oghi.*

Supplément des éventails du théâtre illustré.

Dessinateur : Shounshô.

Éditeur : Kikouya Yassoubeï. Kyoto. 1778. 1 vol. en noir.

Dd. 214.

127. — *Nishiki-hyakounin-isshou.*

Illustration des cent poètes.

Dessinateur : Katsougawa Shounshô.

Calligraphe : Danzan.

Graveur : Inoué Shinhitchiro.

Imprimeur : Yamamoto Jenkitchiro.

Éditeur : Kasigouya Seihitchi. 1775. 1 vol. en couleur.

Dd. 215.

Les poètes dont les poésies ont été d'abord réunies et les portraits ensuite peints, aux nombres traditionnels de six, trente-six

et cent, sont les poètes classiques du Japon, qui ont écrit, dans la vieille langue, des *honka* ou pièces de poésies de 31 syllabes (voir le n° 131) et dont l'existence remonte aux x°, ix° et viii° siècles. Parmi eux on ne voit guère que la poétesse Ono-no-Komatchi, qui ait eu des aventures assez singulières pour pouvoir spécialement nous intéresser. Elle aurait vécu au ix° siècle.

C'était une femme ayant attiré tous les regards par sa beauté et son talent poétique. Mais on raconte que remplie de hauteur et de l'admiration d'elle-même, elle dédaigna de fixer sa vie en l'attachant à celle d'aucun homme, pour s'abandonner au dérèglement, et que sa jeunesse passée, son talent éteint, elle se vit, dans sa vieillesse, délaissée. Elle tomba alors dans une extrême misère et les peintres la représentent se traînant décrépite en mendiante, au milieu des mépris de la foule, pour mourir enfin sur un fumier.

La critique de ces derniers temps a prétendu que Komatchi ne serait point un personnage historique, qu'elle n'aurait été qu'un être mythique, arrangé par les moralistes bouddhistes pour représenter, selon le goût de leur religion, le néant de toute beauté, de toute grandeur et de toute gloire humaines. Quoi qu'il en soit, les livres japonais parlent de Komatchi comme d'une femme ayant existé, des poésies à son nom et son image figurent dans les recueils consacrés aux poètes classiques, et il vaut autant croire qu'elle a vécu, que de la prendre pour un être mythique.

Il est un trait de sa vie, au moment de ses succès, transmis par la tradition, que tous les Japonais connaissent. C'est l'aventure appelée le lavage du livre.

A un concours de poésie se tenant devant l'empereur, Ono-no-Komatchi devait avoir pour compétiteur Ono-no-Kouronoshi. Celui-ci aux écoutes, s'embusqua près de sa maison et fit si bien qu'il lui entendit déclamer le vers, sur lequel elle fondait son espoir de succès. Il l'inscrivit alors dans un livre de poésie. Le jour du concours Komatchi récita son fameux vers qui fut très admiré et qui allait lui obtenir le prix, lorsque Kouronoshi produisit le livre où il avait inscrit le vers et accusa Komatchi de plagiat. Celle-ci devinant la supercherie, prit de l'eau qu'elle passa sur la page entière du livre. L'encre fraîche dont était tracé son vers disparut, pendant que les autres poésies écrites depuis longtemps et dont l'encre était sèche, demeuraient. La supercherie de Kouronoshi fut ainsi dévoilée et le prix de poésie donné à Komatchi.

Komatchi est généralement placée parmi les premiers poètes dans les recueils des 36 et 100 poètes. Dans les 100 poètes illustrés par Shounshô (le présent numéro) elle est la neuvième sur le feuillet 5 et dans les 36 poètes, également illustrés par Shounshô (le n° 131), elle est la douzième.

128. — *Seiro-bijin-awassé-sougatami.*

Miroir des beautés des maisons vertes.

Dessinateurs : Kitao Shighémassa et Katsougawa Shounshô.

Graveur : Inoué Shinhitchi.

Éditeur : Yamazaki Kimbei. Yédo. 1776. 3 vol.

Dd. 216-218.

Ouvrage de la plus grande beauté et fort rare. Le ton rose domine dans l'impression qui est un véritable chef-d'œuvre.

La *maison verte* désigne un lieu de plaisir, qui devait jouir d'une notoriété particulière auprès de la jeunesse dorée de l'époque, car chacune des figures représentée est accompagnée de son propre nom. Les auteurs de l'ouvrage montrent, dans les nombreux feuillets qui le composent un essaim de jeunes beautés se livrant à leurs passe-temps favoris, se délassant dans des jeux d'adresse ou ornant leur esprit par l'étude, les unes se livrant à la peinture, les autres composant des poésies. On y distingue les occupations des quatre saisons ; les jeunes femmes lisent, écrivent des vers, coupent des fleurs, composent des bouquets, causent follement, se promènent, soignent des oiseaux, des poissons rouges à trois queues, font de la musique, tirent de l'arc.

Nous ne nous appesantirons pas ici sur l'étrangeté de cette association d'une vie fort peu austère aux pratiques d'une culture intellectuelle presque raffinée ; il faut simplement se rappeler qu'on se trouve transporté au milieu d'une civilisation lointaine et qui s'est développée d'après des lois sociales bien différentes des nôtres (*Ernest Leroux. Catalogue de la collection. Ph. Burty,* p. 57).

129. — *Nau-daï-ki.*

Chronologie plaisante.

Dessinateur : Shounshô.

Auteur : Samba. 1779. 1 vol.

Dd. 219.

130. — *Yakousha-natsou-no-Fouji.*

Le mont Fouji des comédiens (Les comédiens dans la vie privée).

Dessinateur : Katsougawa Shounshô.

Auteur : Tsousho. Yédo. 1 vol.

Dd. 220.

Nous pouvons suivre ici les comédiens hors du théâtre et de la scène et les voir dans les diverses circonstances de la vie privée, dans leur intérieur, les réunions de plaisir, en promenade, à la ville ou à la campagne. Nous remarquerons d'abord qu'ils avaient chacun son armoirie, assez simple d'ailleurs, généralement une fleur ou · deux accolées, ou quelque marque ou arabesque. Ils portaient cette armoirie sur la manche ou le parement de leur vêtement ou bien encore dans le dos.

Mais une particularité tout à fait curieuse, c'est que les comédiens qui se consacraient spécialement à jouer les rôles de femmes, les actrices étant inconnues sur le théâtre japonais, ne revêtaient pas seulement les ajustements féminins pour entrer en scène, mais les portaient en tout temps, chez eux, dans leur intérieur et sur la rue. Nous voyons donc dans les groupes de comédiens que nous montre Shounshô, à côté des comédiens hommes, ce que l'on pourrait appeler les comédiens femmes, soit des comédiens portant les vêtements et les robes des femme, ayant leurs cheveux retenus par des peignes, comme les femmes. Ils ne se distinguent des vraies femmes que par le fait que, devant se raser le dessus du front pour l'ajustement des perruques à se mettre en se grimant, ils s'y appliquaient une pièce d'étoffe, tandis que les vraies femmes tenaient cette partie de la tête découverte, en y laissant voir leurs cheveux. Les comédiens adoptant en tout temps les costumes et atours des femmes, devaient forcément finir par en prendre les

allurés et lorsqu'ils jouaient des rôles féminins sur la scène, ils devaient arriver à ressembler d'aussi près à de vraies femmes que des hommes peuvent le faire.

131. — *Sanjou-rokou-kassen.*

Les trente-six grands poètes.

Dessinateur : Katsougawa Shounshô.

Graveur : Shoumpoudo Ryoukotsou.

Éditeur : Katsoumoura Jiémon. Kyoto. 1789. 1 vol. en couleur.

Dd. 221.

Le choix et la classification de ces 36 poètes classiques des vieux siècles ont été faits au XIᵉ siècle par Daïnagon Kinto, lui-même un poète.

En regard de chaque portrait de poète se trouve un poème composé par lui. Ce sont des *honka* ou poèmes classiques, formés de trente et une syllabes ainsi réparties en cinq lignes ou vers : cinq syllabes sur la première ligne, sept sur la deuxième, cinq sur la troisième et sept sur la quatrième et la cinquième.

Voici le *honka* qui accompagne le portrait de la poétesse Ono no Komatchi, la douzième dans le volume (Sur Komatchi, voir le n° 127) :

I-ro mi-e-de
Ou-tsou-ro-ou mo-no-wa
Yo-no-na-ka no
Hi-to no ko-ko-ro no
Ha-na ni-zo ri-ke-rou.

Traduction : La fleur dans le cœur de l'homme n'a pas de couleur, mais elle se fane, comme la fleur naturelle.

132. — *San-shibaï-yakousha-ehon.*

Les comédiens de trois théâtres illustrés.

Dessinateur : Katsougawa Shounshô. 1 vol. en couleur.
Dd. 222.

133. — *Sanyo-zoué-ehon-takara-no-ito.*

La sériciculture illustrée.

Dessinateurs: Kitao Shighémassa et Katsougawa Shounshô.

Éditeur : Maegawa Rokouzaémou. Yédo. 1786. 1 vol. en couleur.

Dd. 223.

134. — *Ehon-sakaé-gousa.*

Illustration du mariage d'une jeune fille.

Dessinateur : Katsougawa Shounshô.

Éditeur : Izoumiya Itchiheï. Yédo, 1790. 2 vol. en couleur.

Dd. 224-225.

Ce recueil de scènes intimes nous initie aux mœurs familiales des Japonais. Le frontispice nous montre un soleil levant éclairant deux grandes grues, qui symbolisent les auteurs d'une famille et de petites grues à leurs pieds, qui symbolisent les enfants. Il faut dire, pour expliquer ce symbolisme des grues employées en semblable cas, que la grue, Tsourou, est au Japon un oiseau considéré comme sacré, que dans le peuple on se sert respectueusement de termes honorifiques pour le désigner. Le Tsourou vit tranquille dans la campagne, protégé par des lois contre les agressions. Il représente donc la longévité, l'existence heureuse et respectée et mettre un soleil levant éclairant des Tsourou au frontispice d'un livre consacré à une future famille, c'est lui souhaiter long avenir et prospérité.

Voici maintenant le déroulement des préliminaires du mariage et de ses suites :

1er volume. Planche 1. La jeune fille s'instruit à l'école.

Planche 2. Un docteur comme intermédiaire (les docteurs remplissent assez souvent cette mission au Japon) vient demander la main de la jeune fille pour un jeune homme.

Planches 3-4. Première entrevue de la jeune fille et du jeune homme en présence des parents.

Planches 4-5. Échange des cadeaux de noces, qui consistent traditionnellement en poissons, riz, bière, une ceinture et de l'argent.

Planches 5-6. Achat du trousseau de la mariée.

Planches 6-7. La jeune fille se noircit les dents. Les femmes mariées au Japon se tiennent les dents noircies d'une manière fixe, à l'aide d'un vernis particulier.

Planches 7-8. Cérémonie du mariage. La mariée vêtue d'une robe spéciale s'apprête à boire le saki, symbole du mariage, en présence des parents et du docteur qui a été l'intermédiaire ; le marié recevra ensuite la coupe et boira à son tour.

Planche 8. La mariée change de vêtements après la cérémonie.

2ᵉ volume. Planche 1. La jeune épouse reçoit la visite des parents de son mari, qui viennent la féliciter.

Planches 1-2. Les jeunes époux sont invités à une fête de famille où on leur donne un concert.

Planches 2-3. Ils vont se promener dans la campagne en fleur.

Planches 3-4. Ils prennent le frais un soir d'été près d'un étang. La lune de miel !

Planches 4-5. La jeune épouse est devenue enceinte et une sage-femme lui entoure le corps d'un bandage, ce qui est considéré comme une sorte de charme, destiné à entretenir la santé.

Planches 5-6. La jeune mère après la naissance de l'enfant le porte au temple, pour faire une prière en sa faveur.

Planches 6-7. Au bout d'un an, le jour anniversaire de la naissance de l'enfant, les amis et parents sont invités à une cérémonie où on lui fait manger du riz bouilli et du poisson comme à un adulte.

Planches 7-8. L'enfant lorsqu'il peut marcher seul, est conduit au temple pour remercier la divinité qui lui a permis de naître.

135. — *Koshou-ezoshi.*

Collection d'anciens livres illustrés.
Dd. 226.

135 *bis*. — *Naniwa-Nitchossaï-goua.*

Dessins de Nitchossaï (Portraits charge d'acteurs).
Dessinateur : Nitchossaï. Osaka. 1780. 2 vol.
Dd. 227-228.

136. — *Miken-jakou.*

(Nom d'un personnage) Récits pour enfants par Santo
Kyoden.
Éditeur : Kyoya Denzo. Yédo, 1794. 1 vol.
Dd. 229.

137. — *Ehon-niwatazoumi.*

Représentations de comédiens.
Dessinateur : Riou-ko-saï.
Éditeur : Maegawa Rokouzaemon. Yédo. 1790. 3 vol.
Dd. 230-232.

KITAGAWA OUTAMARO

Outamaro venu après Haronobou et Kyonaga, est avec eux un des grands maîtres de l'estampe en couleur.

Il naquit en 1754 à Kawagoyé, dans la province de Moushashi. Il s'adonna au début à l'illustration de petits livres, principalement de romans ou d'histoires populaires, puis se consacrant aux estampes, subit d'abord l'influence de Kyonaga et l'imita si bien que quelques-unes de ses premières estampes pourraient être confondues avec celles du modèle. Il développe enfin son originalité ; ses œuvres prennent alors une physionomie propre, qui les distingue de toutes les autres.

Outamaro a été essentiellement le peintre et le dessinateur de la femme. Ses femmes aux formes allongées, souples et élégantes, sont pénétrées de chatterie et de morbidesse, ce sont de grandes coquettes. de grandes amoureuses. Il a d'ailleurs observé chez la femme autre chose que l'amour passion et une partie des plus attachantes de son œuvre est celle où il représente des mères avec leurs jeunes enfants, dans ces attitudes et ces soins, où les porte l'amour maternel.

Les femmes d'Outamaro sont d'un art parvenu à un développement qui atteint la complication des sensations et la sentimentalité et qui, par là, a de l'analogie avec celui de notre xviiie siècle français. On conçoit ainsi qu'Edmond de Goncourt, qui a été l'historien du xviiie siècle, se soit senti particulièrement attiré vers Outamaro et lui ait consacré un volume.

L'art de la gravure en couleur atteint son extrême déve-

loppement avec Outamaro. Aussi voit-on alors des compositions qui s'étendent non seulement sur trois feuilles, semblables aux triptyques qu'avait produits Kyonaga, mais qui se développent sur cinq, sept et jusqu'à neuf feuilles. Outamaro un raffiné et un élégant comme Haronobou a, de même que lui, jugé indigne de sa délicatesse de s'adonner aux portraits d'acteurs et ils n'ont point de place dans son œuvre.

Une partie importante de la production d'Outamaro est représentée par les livres illustrés. D'abord les petites nouvelles ou romans des débuts (voyez le nº 145 du catalogue), puis plus tard des œuvres importantes, les nᶜˢ 138 et 142, qui sont des albums où l'impression en couleur atteint le summum du raffinement et de la légèreté ; enfin l'*Annuaire des maisons vertes*, (nᵒˢ 146-147), imprimé en 1804, qui nous donne peut-être la meilleure vue que nous ayons sur le genre de vie mené au Yoshiwara à Yédo. Ce dernier livre se produisait pour couronner la carrière de son auteur, car il mourait peu de temps après l'avoir composé, en 1806, d'épuisement et de l'abus des plaisirs.

Le livre qu'Edmond de Goncourt a consacré à Outamaro (Paris, Charpentier, 1891) devra être consulté par tous ceux qui voudraient étudier plus particulièrement la vie et les œuvres de l'artiste.

138. — *Ehon-moushi-yérabi.*

Album d'insectes choisis.

Dessinateur : Kitagawa Outamaro.

Éditeur : Tsoutaya Jouzabouro. Yédo. 1787. 1 vol. en couleur.

Dd. 233.

Dans le *Ehon-moushi-yérabi,* insectes choisis, des planches tout à fait extraordinaires, comme les jeux d'une grenouille dans

une feuille de nénuphar, comme la poursuite d'un lézard par un serpent, et dans toutes ces impressions le détachement étonnant de la chenille, de la sauterelle, du cerf-volant sur la douceur du rose des floraisons, et encore, dans ces impressions, le trompe-l'œil du bronze vert du corselet des scarabées, de la gaze dia-mantée et *émeraudée* des ailes des libellules, enfin l'introduction si savante, si habile dans la coloration des insectes, des brillants et des reflets métalliques, que la lumière fait apparaître sur eux. *De Goncourt. Outamaro, p.* 115.

139. — *Ehon-gokou-saishiki-moushi-awasé.*

Collection d'insectes (Seconde édition, publiée en 1823, du livre précédent d'Outamaro). 2 vol. en couleur.

Dd. 234-235.

140. — *Kouroui-tsouki-matchi.*

Poésies comiques au sujet de la lune.

Dessinateur : Kitagawa Outamaro.

Éditeur : Tsoutaya Jouzabouro. Yédo. 1789. 1 vol. en couleur.

Dd. 236.

141. — *Kabouki-gakou-ya-dori.*

Portraits de trente-six comédiens célèbres.

Dessinateurs : Portraits par Toyokouni, frontispice par Outamaro. Yédo. 1799. 1 vol. en couleur.

Dd. 237.

142. — *Shiohi-no-tsouto.*

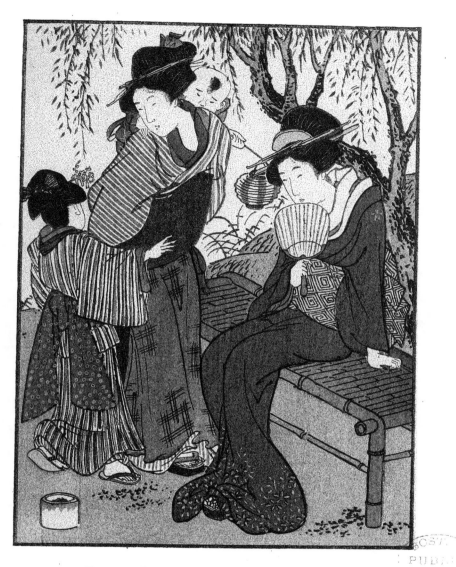

Femmes dans la campagne, par OUTAMARO.

N° 143 du Catalogue.

- Souvenirs de la marée basse.

Dessinateur : Kitagawa Outamaro.

Éditeur : Tsoutaya Jouzabouro. Yédo. 1 vol. en couleur.
Dd. 238.

Une première planche nous représente une femme et des enfants
cherchant des coquilles sur une plage, dont la mer s'est retirée,
et c'est après, une suite de planches imprimées en couleur, rendant
le coloriage impossible des coquilles aux taches diffuses de pierres
précieuses, de ces coquilles de nacre, de ces coquilles de burgau
perlé noir, de ces coquilles *à l'œil de rubis radié*, rendant là,
vraiment sur le papier, l'accidenté microscopique de ces coquilles,
aux *piqûres de mouche*, de ces coquilles striées, feuilletées, lamel-
leuses, tubuleuses, vermiculaires, de ces coquilles frisées, *en choux
de mer*, ou aiguillées de piquants, comme le dos des hérissons.
De Goncourt. Outamaro, p. 118.

143. — *Ehon-mano-tchidori.*

Album des oiseaux.

Dessinateur : Kitagawa Outamaro.

Éditeur : Tsoutaya Jouzabouro. Yédo. 1 vol. en couleur.
Dd. 239.

144. — *Ehon-shiki-no-hana.*

Fleurs des quatre saisons.

Dessinateur : Kitagawa Outamaro.

Éditeur : Izoumiya Itchibeï. Yédo. 1801. 1 vol. en cou-
leur.

Dd. 240-241.

Composition représentant des femmes, avec des fleurs aux pre-
mière et dernière pages des volumes ; des fleurs jaunes de Kiria
japonica pour l'hiver, des narcisses pour le printemps, des iris
pour l'été, des chrysanthèmes pour l'automne.

Dans ce volume une charmante composition représente un inté-
rieur pendant un orage, où l'on voit un homme fermant les volets
de bois, un enfant pleurant et une femme dans la pénombre verte
d'une moustiquaire, se bouchant les oreilles.

De Goncourt. Outamaro, p. 179.

145. — *Akoureba-hana-no-harouto-keshi-tari.*

Roman d'amour humoristique sur femmes du Yoshiwara.

Dessinateur : Kitagawa Outamaro.

Éditeur : Nishimouraya. Yédo. 1802. 1 vol.

Dd. 242.

Ici se trouvent racontées par la plume et représentées par le
dessin les aventures d'un renard, d'un chat et d'un hibou, ayant
prétendu mener la vie des jeunes gens dissipés. Il faut dire d'abord,
pour l'intelligence de cette facétie, que le renard au Japon n'est
pas seulement cru, comme en Europe, doué de ruse et de l'esprit
de déception, qu'en plus il est conçu comme possédé d'une force
de malfaisance surnaturelle, qui lui permet de prendre toutes les
formes même humaines et lui donne ainsi le pouvoir d'échapper
à ses ennemis.

Un jour donc un renard se rencontra (feuillets 1-2) sous un
arbre avec un chat. Ils convinrent de se transformer en jeunes
gens élégants et d'aller visiter une maison de courtisanes du Yos-
hiwara. Cependant ils avaient été écoutés et entendus par un hibou,
placé sur une branche.

Le renard et le chat transformés en jeunes gens visitent une
maison du Yoshiwara, y trouvent des amoureuses, s'y amusent et
y festoient (feuillets 2-3, 3-4, 4-5).

Le chat en particulier converse agréablement avec son amou-
reuse, sans se douter qu'il est épié par le hibou jaloux, qui le
regarde à travers la fenêtre (feuillet 5).

Le hibou désireux d'enlever son amoureuse au chat, s'habille
lui aussi en élégant jeune homme (feuillet 6).

Le chat jaloux à son tour entre dans la chambre où il découvre
le hibou avec son amoureuse et le menace (feuillet 7-8).

Le renard et le chat profitent de ce que le hibou, aveuglé par la

lumière, est privé de vision en plein jour, pour se moquer de lui et lui faire toutes sortes de grimaces (feuillets 8-9).

Le renard se rend au Yoshiwara en palanquin, suivi d'une escorte d'amis, à la manière des enfants prodigues (feuillets 9-10).

Le renard et le chat continuent leur vie de plaisir (feuillets 10-11-12).

Un gardien du Yoshiwara qui a vu la queue du renard par dessous ses habits, se consulte avec les courtisanes sur le moyen de le prendre. Il va ensuite demander à un samouraï, qui se trouve par hasard dans la maison, de l'aider à prendre le renard (feuillets 12-13).

Le renard échappe à ceux qui veulent s'emparer de lui, au moyen de sa puissance surnaturelle et de sa faculté de métamorphose (feuillets 13-14).

Le chat resté seul, les autres ayant réussi à s'enfuir, est pris par le samouraï et devient ainsi le dindon de la farce (feuillets 14-15).

146. — Seiro-éhon-nenjou-gyoji.

Illustrations des choses qui se passent pendant l'année dans les Maisons vertes.

Dessinateur : Kitagawa Outamaro.

Auteur : Jouppensha Ikkou.

Graveur : Tô-Kazoumouné.

Imprimeur : Kakoushodo Toémon.

Éditeur : Tchoussouké. Yédo. 1804. 2 vol. en noir.

Dd. 243-244.

Le livre est imprimé pour la nouvelle année 1804.

La couverture du livre en papier bleu tendre, est gaufrée avec des damiers, représentant les lanternes que l'on porte dans les promenades du Yoshiwara, revêtues des armoiries des célébrités des Maisons vertes de l'annéc.

L'encadrement de la table des matières représente le portail du Yoshiwara. Les lignes du dessus pour le texte, les lignes du dessous pour les illustrations.

A la fin du deuxième volume est annoncée une prochaine édi-

tion d'une seconde série de l'ouvrage, publication qui n'a pas paru, à cause d'une discussion entre le littérateur et l'artiste. Jouppensha Ikkou attribuant le succès dudit ouvrage à sa prose et Outamaro à son illustration.

Dans la préface le préfacier Senshourô nous apprend que bien que cet ouvrage porte le nom d'annuaire, il n'est pas pareil à celui de la cour des empereurs du XIV⁰ siècle, où le texte est composé uniquement de petits poèmes, mais qu'au contraire ce nouvel annuaire est inspiré par la vie réelle, *une vie réelle toute joyeuse*. Et il ajoute que le livre donne la physionomie du Yoshiwara pendant les quatre saisons.

De Goncourt. Outamaro, p. 65 et suivantes.

147. — Même ouvrage que le précédent, mais tirage en couleurs. 2 vol.

Dd. 245-246.

148. — *Ehon-outa-yomi-dori*.

Album d'oiseaux chanteurs.

Dessinateurs : Torin, Toshimitsou et Rinsho.

Auteur : Sodoyo.

Éditeur : Tsoutaya Jouzabouro. Yédo. 1795.

Dd. 247.

149. — *Ehon tanoshimi-gousa*.

Poésies sur la lune, la fleur et la neige.

Dessinateur : Ratcho.

Éditeur : Tsoutaya Jouzabouro. Yédo. 1796. 3 vol.

Dd. 248-250.

150. — *Baba-dojoji.*

Une vieille femme jouant le rôle de la jeune femme.
Auteur : Shikitei Samba. 1798. 1 vol.
Dd. 251.

151. — *Kappa-kyodan-tawaré-massourao.*

Anecdotes sur Kappa (héros fantastique).
Auteur : Tetsougoshi.
Éditeur : Kinghendo. Osaka. 1794. 1 vol.
Dd. 252.

KITAO SHIGHÉMASSA. — Cet artiste s'est aussi appelé
Kossouïsaï. Il a vécu jusqu'à l'âge de 80 ans et n'est mort
qu'en 1819. Dans sa longue carrière, il a produit de nom-
breuses estampes en couleur. Après avoir commencé à
illustrer des livres, qui rappellent la manière de Soukénobou,
il est ensuite devenu le collaborateur de Shounshô, dans
l'illustration principalement du *Seiro-bijin-awassé*.

152. — *Ehon-sakaé-gousa.*

Illustrations du théâtre à Yédo.
Dessinateur : Kitao Shighémassa.
Graveur : Nakamoura Ryossouké.
Auteur : Shinssen Tchinjin.
Éditeur : Yamasaki Kimbeï. Yédo. 1 vol.
Dd. 253.

153. — *Ehon-Biwa-no-oumi.*

Illustration du lac de Biwa.

Dessinateur : Kitao Shighémassa.
Éditeur : Nishimoura Genrokou. Yédo. 1788.
Dd. 254-255.

154. — *Ehon-Koma-ga-daké*.

Illustration de la montagne de Koma.
(Recueil illustré de beaux chevaux).
Dessinateur : Kitao Shighémassa.
Éditeur : Nichimoura Sohitchi. Yédo. 1802. 3 vol. en couleur.
Dd. 256-258.

154 *bis*. — *Kwayo-hisso*.

Figures de chevaux.
Dessinateur : Fouyobokou.
Auteur : Sawa Gengaï.
Graveur : Sakiné Shimbeï.
Éditeur : Souwara Mohei. Yédo. 1789. 3 vol.
Dd. 259-261.

Ces trois volumes décrivent les différentes sortes de chevaux connus en Chine et au Japon avec figures.

155. — *Kwatchô-shashin-zoué*.

Album de fleurs et d'oiseaux d'après nature.
Dessinateur : Kitao Shighémassa.
Éditeur : Nishimoura Sohitchi. Yédo. 1805. 3 vol. en couleur.
Dd. 262-264.

155 *bis*. — *Kwatchô-shashin-zoué.*

Album de fleurs et d'oiseaux d'après nature.
Dessinateur : Kitao Kossouisaï.
Éditeur : Kashiwabaraya Seymon. Osaka. 1827. 1 vol.
en couleur.
Dd. 265.

156. — *Ehon-youshi-kourabé.*

Album des héros.
Dessinateur : Kitao Shighémassa.
Éditeur : Kariganéga Massagoro. Yédo. 1810. 1 vol.
Dd. 266.

157. — *Ehon-tatsou-no-miyako.*

Illustration de la capitale du dragon (la mer).
Dessinateur : Kitao Shighémassa.
Éditeur : Ohashido Yahitchi. Yédo. 1 vol.
Dd. 267.

KITAO MASSANOBOU. — Kitao-Massanobou est le nom
adopté comme artiste par le romancier Kyoden qui, ne se
contentant pas de la pratique de son art d'écrivain, s'est aussi
adonné à celui du dessinateur et ne s'y est pas montré sans
mérite. Kyoden est mort en 1816.

158. — *Temmeï-shinssen-gojounin-isshou.*

Recueil de cinquante poésies humoristiques de la période
Temmeï,
Dessinateur : Kitao Massanobou.

Graveur : Séki Jiémon.

Éditeur : Tsoutaya Jousabouro. Yédo. 1786. 1 vol. en couleur.

Dd. 268.

159. — *Kokon-koka-boukouro*.

Poésies fantastiques anciennes et modernes.

Dessinateur : Kitao Massanobou.

Éditeur : Tsoutaya Jousabouro. Yédo. 1 vol. en couleur

Dd. 269.

160. — *Yomo-no-harou*.

Le printemps de tous côtés (Poésies fantastiques).

Dessinateurs : Kyoden, Massayoshi et autres.

Éditeur : Koshödo. Yédo. 1795. 1 vol. en couleur.

Dd. 270.

161. — *Kimyo-zoué*.

Dessins fantastiques.

Dessinateurs : Santo Kyoden et autres.

Éditeur : Souwaraya Itchibeï. Yédo. 1803. 1 vol.

Dd. 271.

OUTAGAWA TOYOKOUNI

Toyokouni de même que Shounshô, s'est surtout adonné à la reproduction des figures d'acteurs et des scènes de théâtre, sur les estampes en couleur et dans les livres. Il est cependant sorti de la spécialité des choses de théâtre, en illustrant des romans de Kyoden, de Bakin, les grands romanciers du temps, et dans les *Mœurs du jour* (n° 154), il a donné, en couleur, un ouvrage analogue au livre d'Outamaro, l'*Annuaire des Maisons vertes*.

Le style de Toyokouni est libre d'allures et plein de mouvement. Le pinceau a été manié avec facilité, aussi la production de l'artiste a-t-elle été abondante. Il est mort en 1828. Il avait alors 56 ans et par conséquent, il serait né en 1772.

162. — *Yakousha-meisho-zoué.*

Comparaison des théâtres avec les lieux célèbres.
Dessinateur : Outagawa Toyokouni.
Auteur : Kyokoutei Bakin.
Éditeur : Tsourouya Kiemon. Yédo. 1800. 2 vol. en un.
Dd. 272.

Ce livre écrit par le romancier Bakin, illustré par Toyokouni est une de ces fantaisies, qui n'est saisissable que pour les Japonais et qu'on ne saurait faire passer d'une langue dans une autre. C'est du comique dévergondé.

Dans le premier volume par exemple, la gravure des feuillets 7-8 représente un paysage qui est comparé à un théâtre. Les rizières de la plaine figurent le parterre, la barrière d'un champ figure la porte principale du théâtre, un long pont figure le passage qui, sur un des côtés du parterre dans les théâtres japonais, conduit à la scène, une levée plantée d'arbres figure *l'ouzoura,* ou galerie supérieure des théâtres. Puis viennent des comparaisons tout aussi inattendues, pour représenter les trucs et les décors de la scène. Un homme assis sur une pièce d'étoffe gonflée, figure une nuée d'oiseaux, volant dans les airs. La facétie des gravures se retrouve dans le texte, rempli de jeux de mots et de termes à double entente intraduisibles.

163. — *Yedo-shashin-sangaï-kyo.*

Les comédiens de Yédo d'après nature.

Dessinateur : Outagawa Toyokouni.

Auteur : Shikitei Samba. Yédo. 1801. 2 vol. en couleur.

Dd. 273-274.

164. — *Ehon-imayo-sougata.*

Les femmes et les mœurs du jour.

Dessinateur : Outagawa Toyokouni.

Auteur : Shikitei Samba.

Graveur : Yamagoutchi Seizo.

Éditeur : Izoumiya Itchibei. Yédo. 1802. 2 vol. en couleur.

Dd. 275-276.

165. — *Yakousha-konotegashiwa.*

Portraits avec anecdotes de comédiens célèbres.

Dessinateur : Outagawa Toyokouni.

Auteur : Tatchigawa Yenba.

Éditeur : Enjoudo. Yédo. 1803. 2 vol. en couleur.

Dd. 277-278.

Le premier volume contient l'histoire humoristique d'un vieil acteur de province, le second est consacré à des anecdotes sur des acteurs célèbres et à des préceptes sur la toilette et le costume des acteurs. Ce sont des souvenirs de l'acteur Danjouro, cinquième du nom, recueillis par Tatchigawa Yenba.

166. — Eiri-Sakoura-himé.

Histoire de la princesse Sakoura (Roman).

Dessinateur : Outagawa Toyokouni.

Auteur : Santo Kyoden.

Graveur : Koizoumi Shimpatchi.

Éditeur : Tsourouya Kiémon. Yédo. 1806. 5 vol.

Dd. 279-283.

Kyoden dit dans sa préface que l'histoire de la princesse Sakoura connue depuis les anciens temps, a donné lieu à un drame, joué à la fois sur le théâtre des poupées et par les acteurs vivants, et qu'il a composé lui-même son roman, en prenant ses documents dans un grand nombre d'ouvrages anciens et modernes. Kyoden, mort en 1816, est resté un des grands romanciers du Japon. Ses romans, et en particulier la princesse Sakoura, se déroulent au milieu de faits compliqués et d'une trame enchevêtrée, où le romanesque, le merveilleux et le surnaturel débordent. Dans la princesse Sakoura est racontée une histoire où, à la fin, les crimes d'une femme vindicative sont châtiés sur sa fille et sur elle.

Sous le règne de l'empereur Gotoba (1186-98) vivait dans le district de Kouwada, de la province Tamba, un riche seigneur appelé Washinowo Yoshiharou. Il était marié à une femme appelée Nowaki. N'en n'ayant pas d'enfants et désireux d'obtenir une postérité à laquelle il pût transmettre son nom et ses biens, il prit pour concubine une jeune fille nommée Tamakoto, qui, au bout d'un certain temps, devint enceinte.

Nowaki éprouva une jalousie féroce et une haine atroce pour la

concubine de son mari et, pendant un voyage qu'il fit à Kyoto pour aller rendre ses devoirs à l'empereur, elle obtint, à prix d'or, d'un brigand qu'il l'enlevât et la lui amenât. Elle la lui fit tuer. Le corps jeté dans la rivière, fut emporté par le courant. Elle s'arrangea ensuite pour tuer elle-même son complice et, appelant ses gens, elle leur dit qu'elle venait de tuer un assassin, qui avait subrepticement pénétré dans sa chambre. De la sorte le corps de la concubine Tamakoto ayant disparu dans la rivière et le seul témoin du crime ayant été supprimé, lorsque le mari Yoshiharou revint de Kyoto, il n'eut aucun soupçon de l'acte commis par sa femme. La disparition de Tomakoto fut mise sur le compte d'une bande de brigands qui, dans le voisinage, avaient commis toutes sorte de méfaits. Yoshiharou remis avec sa femme après cela, en eut enfin une fille, la princesse Sakoura, l'héroïne du roman.

Seize ans se sont écoulés. Sakoura a grandi et est devenue d'une beauté remarquable. Dans la même province vivait un noble, Shinoda Katsouoka, qui s'éprit d'elle éperduement et la demanda en mariage. Mais il était laid de figure, dur de caractère, déréglé de mœurs si bien que sa demande fut repoussée, de manière à lui ôter tout espoir. Il en conçut un ressentiment profond et décida de poursuivre ses projets par la force et le rapt.

La princesse Sakoura, sous l'escorte de sa nourrice et du mari de sa nourrice, un samouraï, se rendit à Kyoto au printemps. Elle alla visiter les jardins des temples qui, à cette saison, remplis de cerisiers en fleur, sont délicieux. Elle était suivie et épiée par les hommes de Shinoda Katsouoka, qui, alors qu'elle se promenait dans le jardin du temple de Kyomitzou, voulurent s'emparer d'elle. Mais le samouraï, mari de la nourrice, engageant un combat avec eux, les tua les uns après les autres. La princesse et la nourrice s'étaient enfuies pendant ce temps et la princesse était venue tomber, épuisée de fatigue et d'effroi, sur le bord de la rivière. Elle y fut secourue par un jeune homme Tomono Monnewo, qui, par hasard, se promenait en bateau. La princesse fut charmée par sa vue et ses attentions et sa nourrice et ses gens s'étant hâtés, après le danger qu'ils avaient couru, de regagner la maison paternelle, la princesse y rapporta avec elle le souvenir du jeune homme. Bientôt elle se mit à languir d'amour et, sur le récit que la nourrice et son mari firent aux parents de l'aventure, ceux-ci, ayant appris que le jeune homme était fils

d'un honorable et important samouraï de la province de Harima, consentirent à lui donner leur fille.

En apprenant l'accord convenu pour le mariage de la princesse Sakoura, Shida Katsouoka le prétendant évincé, éprouva une rage violente et résolut de se venger du père, en le tuant et en détruisant sa maison. Il soudoya un certain Gama-marou, chef de brigands qui avait été autrefois arrêté et puni par les officiers de police de Washinowo Yoshiharou, pour qu'il le tuât. Une nuit donc de concert avec Shida Katsouoka, le brigand Gama-marou s'introduisit dans la maison de Yoshiharou et lui coupa la tête. Il mit le feu à l'appartement et, profitant du trouble causé par l'incendie, il parvint à s'enfuir. En même temps Shida Katsouoka posté sur les lieux avec une bande d'hommes armés, attaquait et tuait les serviteurs qui sortaient de la maison. Il recherchait aussi la princesse Sakoura, pour l'enlever, mais elle lui échappa, entraînée par sa nourrice, pendant que la mère Nowaki s'enfuyait elle-même sur un cheval, dans une autre direction.

Alors Yoshiharou mort, son palais brûlé, ses domestiques tués, il sembla que sa fortune et sa maison eussent disparu sous les coups de Shida Katsouoka. Nowaki et sa fille Sakoura séparées, errantes, ont à subir toutes sortes de périls et mènent longtemps une vie instable, malheureuse. Mais les amis, vassaux et dépendants que Washinowo Yoshiharou avait .eus se concertèrent et, s'étant armés, résolurent de le venger en attaquant son meurtrier. Ils réussirent en effet dans leur dessein et, après avoir tué Shida Katsouoka, ils recherchèrent la princesse Nowaki, sa fille Sakoura et leur rebâtirent un palais plus beau que celui qu'elles avaient eu auparavant. Sakoura put alors épouser l'homme qu'elle aimait, auquel elle avait été promise, Tomono Monnewo et il semblait qu'après leurs malheurs, il ne leur restât plus à tous qu'à mener une vie tranquille.

Mais à ce moment se lève le châtiment du crime commis par Nowaki sur la concubine de son mari Tomakoto. Sakoura est prise d'un dérangement d'esprit. Elle est hantée par des fantômes. Un jour qu'elle joue de la harpe devant sa mère, elle sanglotte et ses larmes en tombant sur les cordes de la harpe, les font se briser et se transformer en serpents, qui l'attaquent ainsi que sa mère. Un autre jour ce sont encore des serpents qui sortent d'une boîte qu'on lui apporte. Elle reste ainsi torturée et finit par se dé-

doubler en deux êtres distincts, tellement semblables entre eux que sa mère ne sait plus entre laquelle des deux formes elle doit la trouver. Un prêtre vertueux est appelé pour conjurer les esprits. Et alors la princesse, sous ses deux formes, lui dit : C'est l'esprit de Tomakoto que ma mère a tuée d'une manière si horrible, qui me possède et me tourmente. Le prêtre pacifia l'esprit par ses exhortations. Après cela l'une des doubles formes de Sakoura s'évanouit, l'autre devient un squelette. En voyant le châtiment de son crime tomber sur sa fille, Nowaki veut se tuer, mais en traversant le jardin pour gagner sa chambre, elle est mise en pièces par un éclair sorti d'un nuage.

Après la mort de Sakoura, son mari Tomono Monnewo se fit moine, pour apaiser les esprits néfastes et obtenir la rédemption de sa femme et de ses parents. Un jour sa femme morte lui apparut une branche de cerisier à la main (il y a ici un jeu sur les mots, cerisier en japonais se dit *sakoura,* le nom même de la princesse), pour lui dire que, par le mérite de sa conversion et de son inter- cession, elle était maintenant délivrée de tout mauvais esprit et se trouvait réunie dans le paradis avec son père, sa mère et Ta- makoto. Elle lui recommanda de planter une branche de cerisier, dans le jardin de son temple, en souvenir d'elle. La branche prit en effet racine et donna naissance à un grand arbre. Le nom et les biens de Washinowo Yoshiharou assassiné, échurent par héritage à un neveu, qui rétablit la splendeur de la famille et qui récompensa tous ceux qui avaient contribué à abattre son ennemi Shida Katsouoka.

167. — *Raïkin-zoué.*

Oiseaux étrangers.

Dessinateur : Séki. Eiboun.

Éditeur : Matsoumoto Zenbei. Yédo. 1793. 1 vol. en couleur.

Dd. 284.

168. — *Sojoun-gouafou-sogoua-no-bou.*

Album de dessins de Sojoun, fleurs et plantes.
Dessinateur : Yamagoutchi Sojoun.
Éditeur : Noda Dembeï. Kyoto. 1804. 3 vol.
Dd. 284-287.

169. — *Tchikou-fou.*

Dessins de bambous.
Dessinateur : Keizan Takousho.
Éditeur : Hanabousa Bounzo. Yédo. 1804. 1 vol.
Dd. 288.

170. — *Oborozouki-hana-no-shiori.*

Roman d'amour.
Auteur : Setchodo. 1 vol.
Dd. 289.

171. — *Ehon-youmi-bikouro.*

Anecdotes sur les héros du Japon et de la Chine.
Dessinateur : Katsougawa Shounyei.
Auteur : Kyokado Magao.
Éditeur : Izoumiya Itchibei. Yédo. 1801. 2 vol. en couleur.
Dd. 290-291.

172. — *Shibaï-kimmo-zoué.*

Dessins et renseignements concernant le théâtre.
Dessinateurs : Katsougawa Shounyeï et Outagawa Toyo-
kouni.
Auteur : Shikitei Samba.

Éditeur : Yorozouya Tajiémon. Yédo. 1806. 5 vol.
Dd. 292-296.

Ce livre est dans son genre une sorte de petite encyclopédie ou
de compendium. Il renferme des renseignements complets et mé-
thodiques sur tout ce qui concerne le théâtre et les acteurs. Il est
ainsi, comme texte et comme illustrations, le guide auquel on peut le
mieux se référer, pour avoir une idée des choses théâtrales au Japon.

Le premier volume donne une vue sur l'aspect extérieur des
théâtres et sur les galeries, puis montre les instruments usités, dans
le haut de la scène, pour faire le tonnerre, verser la pluie, etc., puis
la parade que font, devant les théâtres, les acteurs invitant le public
à entrer. Le second volume explique les coutumes, les conditions
de jeu, la manière de se présenter au public, propres aux divers
théâtres de Yédo. Il montre les loges particulières des comédiens,
les salles de toilette, les arrangements mécaniques par dessous la
scène, pour agencer les trucs et faire apparaître et disparaître les
acteurs à travers le plancher. Ensuite viennent, dans les autres
volumes, des explications avec images sur la façon de figurer
les monstres, les grands serpents, les chevaux, la description des
perruques sans nombre, pour se faire des têtes, la manière aussi
de se farder, de se grimer, de se composer un visage ; enfin le
portrait des principaux acteurs de Yédo, à l'époque où le livre a
paru, avec une courte notice sur leur vie.

173. — *Kyoka-hidari-tomoé.*

Poésies humoristiques illustrées.
Dessinateur et auteur : Toshimitsou. 1802. 3 vol.
Dd. 297-299.

174. — *Ehon-Yédo-sakoura.*

Endroits célèbres de Yédo.
Auteur : Jouppensha Ikkou. 1803. 2 vol.
Dd. 300-301.

175. — *Yoi-to-you-hyakounin-isshou.*

Imitation fantaisiste de cent poésies originales.
Auteur : Seiyo-sanjin.
Éditeur : Itchiriken. Kyoto. 1803. 1 vol.
Dd. 302.

176. · — *Hyakounin-isshou-zoué.*

Cent poésies commentées.
Auteur : Tanaka Noriyoshi.
Graveur : Nakajima Kanhitchi.
Éditeur : Boun-rin-sha. Kyoto. 1805. 1 vol.
Dd. 303.

177. — *Gossen-hyakounin-isshou.*

Cent poésies choisies.
Dessinateur : Foutchigami Kyokouko.
Éditeur : Katsouragi Tchobei. Osaka. 1807. 1 vol.
Dd. 304.

Massayoshi ne s'est point adonné à la production des estampes. Son œuvre est une œuvre reliée. On ne peut pas dire qu'elle soit composée de livres illustrés, car le texte y manque, mais bien d'albums ou recueils de dessins. Elle s'est produite dans la dernière décade du xviiie siècle et la première du xixe.

Massayoshi est un artiste original, dont l'œuvre a un caractère distinct. Il a rendu dans ses recueils l'aspect du monde visible, les hommes, les bêtes, le paysage et les plantes de la façon la plus rapide, la plus sommaire, en réduisant, pour chaque être et chaque objet à représenter, le nombre des traits à l'absolu minimum. A première vue son dessin surprend et fait penser à des esquisses restées en train et attendant un complément. Il n'en est rien et, quand on a bien considéré la sensation recherchée, on s'aperçoit que l'artiste a voulu surtout donner de chaque être et de chaque chose l'aperçu de son caractère essentiel, et on voit alors qu'il y est en toute circonstance parvenu.

Ces croquis si étonnamment réduits séduisent par leur vérité. Sous ce qui avait paru, à première vue rudimentaire, on sent la maîtrise d'un homme sûr de lui-même, ayant dû passer par une étude prolongée du dessin sous ses formes complètes, pour arriver à simplifier ensuite et à obtenir d'un ou deux traits rapidement jetés, l'expression décisive.

Massayoshi a été le contemporain d'Hokousaï jeune et a été son devancier dans le genre de ces rapides et universelles

esquisses, embrassant tout ce que les yeux peuvent voir. Hokousaï en publiant sa Mangoua, n'a donc fait qu'entrer, en l'élargissant, dans la voie que l'autre avait déjà parcourue. Massayoshi a introduit la plus grande variété de procédés dans l'impression et le tirage de ses albums. Chacun a ses particularités de coloris. L'ensemble de l'œuvre permet ainsi de connaître l'art de l'impression au Japon dans toute la perfection qu'il avait atteinte, sous une de ses formes particulières. Je veux parler de ce genre où les traits imprimés en noir sont ensuite accompagnés et comme rehaussés de légères plaques de couleur ou de tons uniformes, des gris ou des jaunes légers.

Massayoshi est mort à Yédo en 1824.

178. — *Sho-shokou-goua-kwan.*

Dessins pour artisans.

Dessinateur : Kitao Massayoshi.

Éditeur : Souwaraya Mohei. Yédo. 1794. 1 vol.

Dd. 305.

179. — *Ryakou-gouashiki.*

Album de croquis.

Dessinateur : Kitao Massayoshi.

Graveur : Noshiro Ryouko.

Éditeur : Souwaraya Itchibei. Yédo. 1795. 1 vol.

Dd. 306.

180. — *Ryou-sokou-kyo-ka-sen.*

Recueil de poésies comiques.

Auteur : Kokintei Otobito.

Graveur : Noshiro Ryouko.

Éditeur : Nishimoura Itchiroémon. Kyoto. 1794. 1 vol.

Dd. 307.

181. — *Tcho-jou-ryakou-gouashiki.*

Croquis d'animaux et d'oiseaux.

Dessinateur : Keisaï (Kitao Massayoshi).

Graveur : Noshiro Ryouko.

Éditeur : Souwaraya Itchibeï. Yédo. 1797. 1 vol.

Dd. 308.

Cet album offre, dans leur perfection, ces rapides esquisses où les quelques traits caractéristiques en noir sont ensuite rehaussés par de légères plaques de couleur.

182. — *Sansoui-yakou-gouashiki.*

Croquis de paysages.

Dessinateur : Keisaï (Kitao Massayoshi).

Graveur : Noshiro Ryouko.

Éditeur : Souwaraya Itchibei. Yédo. 1800. 1 vol.

Dd. 309.

Les paysages de cet album sont d'un ordre essentiellement impressionniste. Les traits en noir forment des croquis que viennent compléter de légers tons gris ou jaune clair.

183. — *Zinboutsou-ryakou-gouashiki.*

Croquis de personnages.

Dessinateur : Keisaï (Kitao Massayoshi).

Graveur : Noshiro Ryouko.

Éditeur : Souwaraya Itchibei. Yédo. 1799. 1 vol.
Dd. 310.

184. — *Keisaï-ryakou-goua.*

Croquis de Keisaï.
Dessinateur : Keisaï (Kitao Massayoshi).
Éditeur : Kouwagata. Yédo. 1808. 2 vol.
Dd. 311-312.

185. — *Sogoua-ryakou-gouashiki.*

Croquis de plantes fleuries.
Dessinateur : Keisaï (Kitao Massayoshi).
Éditeur : Souwaraya Itchibei. Yédo. 1813. 1 vol.
Dd. 313.

Dans l'impression des fleurs de cet album les traits des contours
en encre noire ont été supprimés. Les fleurs et leurs feuillages sont
entièrement imprimés en couleur. On a là un exemple de ces im-
pressions tout entières en couleur où les Japonais ont excellé.

186. — *Gyokaï-ryakou-gouashiki.*

Dessins de poissons et de coquillages.
Dessinateur : Keisaï (Kitao Massayoshi).
Graveur : Noshiro Ryouko.
Éditeur : Shinshikoudo. Osaka. 1813. 1 vol.
Dd. 314.

187. — *Imayo-shokounin-zoukoushi-outa-awasé.*

Recueil de poésies sur ouvriers modernes.

Dessinateur : Keisaï (Kitao Massayoshi).
Éditeur : Shinssénen Saghimarou. 1823. 2 vol.
Dd. 315-316.

188. — *Kyoka-saigwa-omokaghé-hyakounin-isshou.*

Poésies humoristiques imitant cent poésies sérieuses.
Dessinateur : Harougawa Gohitchi.
Éditeur : Yoshida Shimbei. 1819. 1 vol.
Dd. 317.

187. — Portraits de cent poètes.
Dd. 318.

———————

Oishi Matora a illustré des livres ou a produit des recueils de dessins seul ou en collaboration avec Keisaï Yesen. Il est mort en 1833.

190. — *Saga-kokoufou.*

Illustration des coutumes du Japon.
Dessinateur : Oishi Matora.
Graveur : Tani Takoubokou.
Éditeur : Yoshinoya Niheï. Kyoto. 1828. 2 vol.
Dd. 319-320.

Tirage de luxe et très soigné.

191. — *Sogoua-hyakou-boutsou.*

Croquis de beaucoup de choses.
Dessinateur : Oishi Matora.
Éditeur : Tsourougaya Kouhei. Osaka. 1832. 2 vol.
Dd. 321-322.

192. — *Kyoka-Mikawa-meisho-zoué.*

Topographie de la province de Mikawa, accompagnée de
poésies comiques.
Dessinateur : Ebinoya Takamassa.
Éditeur : Biwaren. 1856. 1 vol.
Dd. 323.

193. — *Bou-gakou-no-zou.*

Dessins et danses classiques.
Dessinateur et auteur : Takashima Tchiharou.
Calligraphe de la préface : Kensaï.
Éditeur : Izoumoji Tomigoro. 1840. 1 vol.
Dd. 324.

194. — *Kyoka-kin-yo-shou.*

Choix de poésies humoristiques.
Dessinateur : Soshin.
Préface par Nijo-Narimitsou. 1822.
Dd. 325.

PREMIÈRE MOITIÉ DU XIX^e SIÈCLE

———

KOUNISSADA. — KEISAI YESEN
KOUNIOSHI. — HIROSHIGHÉ
GAKOUTEI

———

OUTAGAWA KOUNISSADA

Kounissada fut le principal élève de Toyokouni. dont il adopta d'abord le prénom. Après la mort de son maître, il prit, en 1844, son nom tout entier. Il a produit un grand nombre d'œuvres de tout genre sous ce nom de Toyokouni, qui se trouve avoir été ainsi porté, en succession, par deux artistes différents.

Kounissada a été très fertile. Sans avoir une puissante originalité, il a eu assez d'indépendance pour que sa production soit intéressante, sous les faces multiples qu'elle a ·

revêtues ; estampes en couleur représentant des acteurs, des scènes de mœurs, des figures de femmes et livres illustrés divers. Il est mort en 1865 à l'âge de 78 ans.

195. — *Taï-tokwai-kabouki-Souikoden.*

Biographie de comédiens de Yédo, en imitation du Souikoden.

Dessinateur : Outagawa Kounissada.

Éditeur : Tsourouya Kiémon. Yédo. 1 vol.

Dd. 326.

196. — *Yakousha-sougao-natsou-no-Fouji.*

La montagne de Fouji en été et les comédiens en déshabillé.

Dessinateur : Outagawa Kounissada.

Auteur : Santo Kyoden.

Éditeur : Tsourouya Kiémon. Yédo. 1828. 2 vol.

Dd. 327-328.

Ces deux volumes, illustrés par Kounissada, nous donnent, à cinquante ans de distance, la même vue sur les acteurs hors de la scène et dans la vie privée, que Shounshô nous avait précédemment donnée (Voir le n° 130).

Comme dans les scènes que nous devons à Shounshô, nous voyons dans les scènes de Kounissada, que les acteurs qui se consacraient spécialement à jouer les rôles de femme, les actrices étant inconnues sur le théâtre japonais, ne se revêtaient pas seulement des costumes et des ajustements féminins au moment de jouer leurs rôles et d'entrer en scène, mais les portaient en tout temps, dans leur intérieur et sur la rue. Nous observons donc, parmi les acteurs que Kounissada nous montre, ce que l'on pourrait appeler les acteurs femmes, portant en tout temps des vêtements féminins, ayant les cheveux ajustés avec des épingles et des peignes et ne se distinguant des vraies femmes, que parce qu'ayant le dessus du

front rasé, pour y adapter des perruques en se grimant, ils le' tenaient recouvert d'une pièce d'étoffe, que les vraies femmes; avec toute leur chevelure, ne portaient pas.

La dernière planche du premier volume représente une répétition, où les acteurs apprennent leurs rôles un livret à la main et la dernière planche du second volume représente l'acteur Danjouro, septième du nom, dans son intérieur.

196 *bis*. — *Haiyou-kijin-den*.

Biographie de comédiens célèbres.

Dessinateur : Outagawa Kounissada. 1833. 2 vol.

Dd. 329-330.

197. — *Gekijo-ikwan-moushimegane*.

Microscope pour voir le théâtre d'un coup d'œil.

Dessinateur : Outagawa Kounissada.

Auteur : Mokoumokou Gyoen.

Éditeur : Noda Itchibei. Yédo. 1830. 2 vol.

Dd. 331-332.

197 *bis*. — *Toyokouni-toshidama-fo͞ude*.

Album de dessins de Toyokouni.

Dessinateur : Toyokouni (Le second). 1 vol.

Dd. 333.

198. — *Tesouizen-Segawa-boshi*.

Recueil de vers et de poésies à la mémoire du comédien Segawa, décédé.

Dessinateur principal : Outagawa Kounissada. 1832. 1 vol.
Dd. 334.

Ce volume contient l'histoire et les portraits de cinq acteurs du
nom de Segawa Kikounojo et en particulier ceux de Segawa, le
cinquième du nom, comédien célèbre, jouant surtout les rôles de
femme, mort à Yédo en 1830. (On sait que les actrices étant
inconnues sur le théâtre japonais, les rôles de femme y sont tenus
par des hommes et les rôles de jeunes filles par de tout jeunes gens.)
Ce volume, outre la part consacrée à la biographie des cinq Se-
gawa, est rempli par les poésies et les dessins que les amis et admi-
rateurs de Segawa le cinquième du nom avaient, en témoignage
de regret, offert à sa famille au moment de sa mort.

Segawa est le nom d'une famille ou école d'acteurs adonnés sur-
tout à jouer les rôles de femme. Une fois qu'un acteur s'est rendu
célèbre au Japon, son nom ne se perd plus. C'est ainsi que le pre-
mier Danjouro, mort en 1704, qui a comme créé la mimique théâ-
trale au Japon, a eu sans interruption des successeurs et que son
nom est encore porté aujourd'hui par un représentant, qui doit être
le dixième ou le douzième de la descendance.

Pour expliquer cette succession ininterrompue, il faut dire que
ce ne sont point des fils qui succèdent aux pères, mais des élèves ou
disciples formés par un maître, qui, à sa mort, se substituent à lui.
Les peintres adoptaient une partie du nom de leurs maîtres pour se
désigner, mais les acteurs, allant plus loin, le prennent d'habitude
tout entier. Ils peuvent former ainsi au théâtre des sortes de dynas-
ties, en perpétuant indéfiniment un nom devenu une fois fameux.

198 *bis*. — *Gwan-Jakou-tsouisen-hanashi-dori.*

Recueil de vers et de poésies à la mémoire du comédien
Gwan-Jakou, décédé.

Dessinateur principal : Outagawa Kounissada.

Éditeur : Kintsousha. 1852. 2 vol.

Dd. 335-336.

Ce livre montre au frontispice le portrait de l'acteur Gwan-Jakou
et donne ensuite les dessins et les poésies composées par ses amis

et ses admirateurs, et présenté comme hommage à l'anniversaire de sa mort. La traduction littérale du titre serait : Les oiseaux mis en liberté, comme une offrande religieuse pour l'âme du défunt Gwan-Jakou, à l'anniversaire de sa mort.

Un grand nombre des dessins et des poésies ont pour sujets des hirondelles et des fleurs de prunier, parce que la seconde partie du nom de l'acteur, Jakou, veut dire hirondelle et parce que les armoiries de sa famille étaient précisément formées par la fleur du prunier. Le recueil renferme des spécimens de presque toutes les sortes de poèmes de la poésie japonaise. Des hokkou de 17 syllabes (voyez le n° 347), des honka de 31 syllabes (voyez le n° 137) et de longues pièces, telles qu'on en compose dans notre occident.

199. — Portraits d'acteurs par Hirossada. 1 vol.
Dd. 337.

200. — *Okaghé-mairi-yamato-kantan.*
Roman humoristique sur un prodigue.
Auteur principal : Omoténo Kourobito.
Collaborateur : Ossaï Kakounari. 1830. 3 vol.
Dd. 338-140.

KEISAI YESEN

Keisaï Yesen s'est adonné presque exclusivement à l'illustration des livres et à la production d'albums ou recueils de dessins sans texte. Il a été fécond et, tout en suivant les voies ouvertes ou parcourues par Hokousaï, il a manifesté assez d'originalité pour avoir un caractère propre. Il s'est surtout adonné à reproduire les choses du monde visible. Il a travaillé en collaboration avec plusieurs des artistes de son temps et entre autres avec Kounioshi et Hiroshighé.

On a dit qu'il aimait à boire et que, pour avoir du *saki*, l'eau-de-vie japonaise, il eût vendu ses vêtements. On raconte aussi qu'il cessa de dessiner encore relativement jeune, sous prétexte qu'étant certain de s'affaiblir avec l'âge, il préférait donner lui-même congé à ses patrons que d'être plus tard remercié par eux.

201. — *Teiretsou-také-no-yo-gatari.*

Histoire d'une femme et d'un homme vertueux.
Dessinateur : Keisaï Yesen.
Auteurs : Nansensho Somabito et Yekitei Komabito.
Calligraphe : Takino Otonari.
Editeur : Tsourouya Kinsouké. Yédo. 1824. 3 vol.
Dd. 341-343.

202. — *Ehon-nishiki-no-foukouro.*

Lac de brocarts illustrés.

(Recueil de modèles pour artisans).

Dessinateur : Keisaï Yesen.

Éditeur : Kawatchiya Mohei. Osaka. 1829. 1 vol.

Dd. 344.

203. — *Djin-ji-ando.*

Lanternes de fêtes.

Dessinateurs : Oishi Matora, Outagawa Kounioshi, Keisaï Yesen et Outagawa Kounissada.

Éditeur : Kobaiyen. Nagoya. 1829. 5 vol. en couleur.

Tirages spéciaux du premier volume en noir teinté et en couleurs de luxe. 2 vol.

Dd. 345-351.

Voici l'explication du titre de ces amusants volumes, *Lanternes de fêtes,* à première vue singulier.

Les lanternes en papier, que nous appelons vénitiennes, sont en réalité d'invention chinoise et japonaise. Elles ont reçu le nom de vénitiennes, parce que la connaissance nous en est venue, apportée de l'Extrême-Orient, par les Vénitiens.

Les lanternes en papier sont d'un usage usuel au Japon, la nuit on en voit dans les villes de toutes dimensions. Elles sont surtout employées aux fêtes comme décorations. Les lanternes de fête sont généralement ornées de dessins ou de caricatures, accompagnées de phrases comiques. Les sujets de ces cinq volumes sont en effet accompagnés d'un texte de nature comique et Keisaï Yesen et ses collaborateurs qui les ont dessinés, ont en partie voulu fournir des images qu'on pourrait reproduire sur les lanternes, en partie voulu amuser, en offrant en albums des motifs analogues à ceux qui, aux fêtes, attirent les regards placés sur les lanternes.

204. — *Kyoka-kourouwa-hyakou-shou.*

Poésies comiques sur le Yoshiwara.

Auteur : Shakougakoutei.

Éditeur : Sougawara Renzo. Yédo, 1832. 2 vol.

Dd. 352-353.

205. — *Tiyou-gouashi*.

Histoire des héros.

Auteur et dessinateur : Keisaï Yesen.

Éditeur : Kinkwado. Yédo. 1836. 1 vol. en noir.

Dd. 354.

205 *bis*. — Le même ouvrage en couleur. 1 vol.

Dd. 355.

206. — *Oukiyo-gouafou*.

Album de dessins populaires.

Les deux premiers volumes sont dus à Keisaï Yesen.

Le troisième volume qui est, dans son genre, un chef-d'œuvre, est dû à Hiroshighé et a pour titre particulier : *Oukiyo Rissaï gouafou*. Album de dessins populaires de Rissaï. (Un des noms de Hiroshighé).

Éditeur : Eirakouya Toshiro. Nagoya. 3 vol. Tirage en noir des 1er et 2e volumes. 2 vol.

Dd. 356-360.

207. — *Bouyou-sakigaké-zoué*.

Biographies illustrées de guerriers.

Dessinateur : Keisaï Yesen.

Graveur : Egawa Sentaro.

Éditeur : Eirakouya Toshiro. Nagoya. 1838. 2 vol.

Dd. 361-362.

208. — *Sanryo-togoua-Keisai sogoua.*

Croquis élémentaires de Keisaï.

Dessinateur principal : Keisaï Yèsen.

Collaborateurs : Baitei Kwahei, Nakono Raiau.

Éditeur : Eirakouya Heishiro. Nagoya. 1830-43. 5 vol.

1er volume en double.

Dd. 363-368.

209. — *Koso-gouafou.*

Album de dessins.

Dessinateur : Keisaï Yesen.

Éditeur : Itamiya Zenbei. Osaka. 1832. 2 vol.

Dd. 369-370.

En deux tirages : en noir et en couleur.

210. — *Keisaï gouafou.*

Album de dessins de Keisaï.

Dessinateur : Keisaï Yesen.

Éditeur : Eirakouya Heishiro. Nagoya. 1 vol.

Dd. 371.

211. — *Kyoka-momo-tchidori.*

Poésies comiques avec figures de femmes. 2 vol.

Dd. 372-373.

212. — *Ishigawa-Mimasou-haikaï*.

Courtes poésies de Ishigawa Mimasou, un comédien de Yédo.

Dessinateur : Torii Kyomoto.
Éditeur : Tobokoutei. Yédo. 1824. 1 vol.
Dd. 374.

213. — *Haifou-tané-foukoubé*.

Recueil de courtes poésies comiques.
Auteur : Sanyoudo Ekitei.
Éditeur : Shoboundo Massakitchi. Yédo. 1844. 1 vol.
Dd. 375.

ITCHIYOUSAI KOUNIOSHI

Kounioshi fut, comme Kounissada, élève de Toyokouni.
C'est un des artistes qui se sont adonnés à la production
des estampes en couleur, sous la forme qu'elles ont prise au
xIx⁰ siècle, c'est-à-dire qu'elles n'ont plus le raffinement de
coloris et la pureté de ligne des estampes du xviii⁰ siècle,
qu'elles sont devenues plus rudes, plus violentes de tons et
sont passées à l'état d'objets plus communs et plus courants.
Mais Kounioshi a su, sous cette forme, offrir l'image mouve-
mentée des hauts faits des guerriers et des drames et des
légendes historiques. Il a particulièrement donné des repré-
sentations des 47 Rônin et a, en somme, produit une œuvre
pleine de vie. Il s'est surtout consacré aux grandes estampes
en couleur. Les livres illustrés ne forment qu'une partie
secondaire de sa production. Il a traité dans les livres le
même fond que dans les estampes. Il a souvent travaillé en
collaboration avec Kounissada et Hiroshighé et on a des suites
d'estampes, où les trois se sont associés pour la production
de l'ensemble. Il est mort en 1861 à 61 ans.

214. — *Itchiyousaï-gouafou.*
Album de dessins d'Itchiyousaï.
Dessinateur : Itchiyousaï Kounioshi.
Auteur : Taménaga Shounsoui.
Éditeur : Souwaraya Shimbeï. Yédo. 1846. 1 vol.
Dd. 376.

215. — *Itchiyousaï-mangoua.*

Dessins variés d'Itchiyousaï.

Dessinateur : Itchiyousaï Kounioshi. 1855. 1

Dd. 3$\frac{7}{7}$.

216. — *Wa-kan-eiyou-gouaden.*

. Biographie des héros de la Chine et du Japon.

Dessinateur : Itchiyousaï Kounioshi.

Éditeur : Gyokouzando. 2 vol.

Dd. 378-379.

217. — *Bijin-shokounin-zoukoushi.*

Album des jolies ouvrières.

Dessinateur : Kouninao. 1 vol.

Dd. 380.

218. — *Kotto-shou.*

Recueil de choses curieuses anciennes.

Auteur : Santo Kyoden.

Dessinateurs : Takékyo, Itchiyousaï, etc.

Graveurs : Nagoya Jihei et Souzouki Eijiro.

Calligraphe : Shimaoka Tchoei.

Éditeur : Shiyoa Tchobei. Yédo. 1814. 4 vol.

Dd. 381-384.

Ce livre est une sorte de petite encyclopédie concernant les an-
ciennes coutumes et particularités curieuses du Japon. Il a été
composé par Santo Kyoden, qui était très versé dans l'histoire et
les traditions de son pays. Un ouvrage du même ordre est le
Rekisei-joso-ko, Costumes des Femmes depuis les temps anciens
(n° 460 du catalogue).

Outagawa Toyohiro. — A illustré des romans de Kyoden et de Bakin, a produit des estampes en couleur d'un beau style, a été le maître de Hiroshighé. Est mort en 1828.

219. — *Kokin-shou.*
Recueil de vers comiques.
Dessinateur : Outagawa Toyohiro.
Auteur : Matchiai Hissashi.
Éditeur : Tokassou Sohitchi. Yédo. 1793. 1 vol.
Dd. 385.

220. — *Assakanouma-gonitchi-no-adoutchi.*
Histoire d'une vengeance à Assakanouma.
Dessinateur : Outagawa Toyohiro.
Auteur : Santo Kyoden.
Éditeur : Tsourouya Kiémon. Yédo. 1807. 2 vol.
Dd. 386-387.

Avec Hiroshighé nous retrouvons un des grands maîtres de l'estampe en couleur et du dessin fait pour la gravure. Il est après Hokousaï, l'artiste le plus puissant et le plus original du Japon au xixᵉ siècle. Il naquit à Yédo en 1797. Il était fils d'un officier de pompiers et, dans sa jeunesse, il fit partie lui-même du corps des pompiers. Il s'appela d'abord, de son nom de famille, Koudo Jinbeï. Ce ne fut qu'après s'être adonné à l'art du dessin, qu'il se composa le nom d'Hiroshighé, en prenant une partie du nom de Toyohiro son maître et en y ajoutant l'affixe *shighé*, qui était un de ses propres prénoms.

Hiroshighé s'est adonné au dessin des oiseaux et des fleurs, aux croquis de personnages et aux scènes de mœurs, qu'il a remplis d'humour et où il s'est montré par la forme tout à fait maître. Pour se rendre compte de sa supériorité, dans ce genre, sur les autres contemporains d'Hokousaï, on n'a qu'à prendre le 3ᵉ volume du *Oukiyo-gouafou* (n° 206 du catalogue). Les deux premiers volumes sont de Keisaï Yesen, le troisième est de Hiroshighé. C'est un ouvrage dans le genre de la Mangoua, comme en ont produit tous les artistes du temps inspirés ou dominés par Hokousaï, Bokousen (n° 391), Hokkei (n° 401), Toyokouni le second (n° 197), mais, tandis que tous ne donnent que des imitations inférieures, Hiroshigné donne une œuvre qui demeure originale, distincte par son style et ses procédés de celle d'Hokousaï et allant alors de pair avec elle.

Cependant la gloire d'Hiroshighé est dans le paysage auquel

il s'est surtout consacré. Il a été un des grands paysagistes qui aient existé, ayant su entrer en communauté avec la nature et s'en pénétrer pour la rendre dans toute sa vérité. Celui qui écrit ces lignes se rappelle qu'allant visiter au Japon le lac de Biwa, qui est entouré de montagnes d'une forme particulière, il découvrait à chaque instant des sites qu'il lui semblait connaître et qu'il connaissait, en effet, pour les avoir vus reproduits par Hiroshighé. Il a donc été à juste titre un des artistes japonais qui ont le plus séduit les Européens. Il a exercé en particulier de l'influence sur les paysagistes français du groupe impressionniste, qui se sont appropriés certaines parties de sa manière de regarder la nature et d'établir ses plans et sa perspective.

Il s'est, comme Kyonaga, surtout adonné aux estampes en couleur et n'a laissé qu'une trace secondaire dans les recueils et les livres et, pour l'apprécier complètement, il faut le suivre dans ses séries de grandes estampes. Ceux qui voudront étudier sa vie et ses œuvres devront consulter la notice que M. Anderson lui a consacrée dans le *Japon artistique*, édité par M. Bing, n⁰ˢ 15 et 16, juillet et août 1889.

Hiroshighé est mort du choléra à Yédo en 1858.

221. — *Tokaïdo-meisho.*

Endroits célèbres du Tokaïdo.
Dessinateur : Hiroshighé.
Éditeur : Aritaya. Yédo. 1 vol.
Dd. 388.

222. — Recueil de dessins d'Hiroshighé.
Dd. 389.

223. — *Tokaïdo-foukéi-zoué.*

Paysages du Tokaïdo.

Dessinateur : Hiroshighé.

Éditeur : Foujokaya Keijiro. Yédo. 1851. 2 vol.

Dd. 390-391.

Hiroshighé a dû passer un long temps sur le Tokaïdo, la grand'-route de Kyoto à Yédo. Il en a dessiné les stations, les vues et les entours, on pourrait dire à l'infini et en a fait des publications, sous les formes les plus variées. Les dessins de ces deux petits volumes ne dépassent pas l'état de croquis et de rapides esquisses, mais ils sont d'une extrême légèreté et des plus caractéristiques de la manière de l'artiste.

224. — *Ryakougoua-Kôrinfou-Rissai-hyakou-zou.*

Cent dessins rapides de Rissaï, dans le style de Kôrin.

Dessinateur : Hiroshighé.

Éditeur : Yoshidaya Genpatchi. Yédo. 1851. 1 vol.

Dd. 392.

225. — *Kyoka-koto-meisho-zoué.*

Illustration des endroits célèbres de Yédo.

Dessinateur : Hiroshighé.

Auteur : Temmei Rojin Takoumi. Yédo. 1856. 14 vol.

Dd. 393-406.

Le texte de cet ouvrage est composé de poésies consacrées à la description élogieuse des endroits renommés de Yédo. Cet ensemble est dû au zèle de Temmei Rojin, né à Yédo, y habitant et très fier des beautés de sa ville natale. C'était un professeur de littérature qui réunissait, chaque mois, ses amis dans son école. Il les mettait à l'œuvre, et de leurs efforts à tous sont sorties les poésies renfermées dans cette suite de volumes.

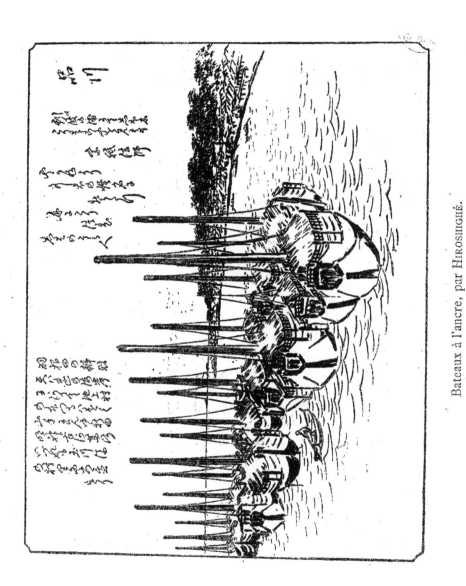

Bateaux à l'ancre, par HIROSHIGHÉ.
N° 223 du Catalogue.

Hiroshighé a illustré l'ouvrage de compositions ou croquis faits sur nature, qui se distinguent par leur extrême légèreté et leur disposition fantaisiste. Les illustrations sont absolument mêlées au texte, si bien qu'elles n'existent souvent qu'en fragments aux angles ou aux extrémités d'une page, la place où, avec d'autres, se fût trouvé le corps même du dessin étant tenue par la description écrite.

226. — *Hyakounin-isshou-jokoun-sho.*

Commentaires de cent poésies et leçons pour femmes.
Dessinateur principal : Hiroshighé.
Auteur : Yamada Tsounénori.
Éditeur : Honya Matassouké. Yédo. 1831. 1 vol.
Dd. 407.

227. — *Sohitsou-gouafou.*

Album de dessins rapides.
Dessinateur : Hiroshighé.
Éditeur : Kinshodo. 1 vol.
Dd. 408.

228. — *Tempozan-haikaï-koushou.*

Recueil de vers comiques.
Auteur : Nagai Kyomi. 1834. 1 vol.
Dd. 409.

229. — *Kyoka-ran-tei-jo.*

Recueil de vers comiques.

Auteur : Kitsouan.

Éditeur : Shiragikoutei. Kyoto. 1831. 1 vol

Dd. 410.

230. — *Toto-sai-ji-kii.*

Description des fêtes annuelles de Yédo.

Dessinateurs : Hassegawa Settan, Hassegawa Settei.

Auteur : Saïto Youkinari.

Éditeur : Souwaraya Moheï. Yédo. 1838. 5 vol.

Dd. 411-415.

On a, dans ces cinq volumes, une vue exacte sur les foules et les rassemblements de plaisir à Yédo.

YASHIMA GAKOUTEI

On n'a aucun renseignement biographique sur cet artiste. On sait seulement qu'avec Hokousaï, il eut pour maître Katsougawa Shounshô.

Gakoutei a possédé une physionomie distincte, parmi les contemporains d'Hokousaï. Il ne s'est point adonné à la production des estampes en couleur, mais s'est consacré au genre des *sourimonos*. On en a de lui un très grand nombre sous la forme dernière qu'ils ont prise, ornementés d'appliques métalliques et de frappes, produisant des reliefs sur certaines parties du papier.

Gakoutei a illustré des livres de genres divers et produit des recueils de figures ou scènes populaires et aussi de paysages. Quelques-uns de ses livres illustrés contiennent des images en couleur, où il a su trouver une gamme de coloris agréable à l'œil (n° 236 du catalogue).

231. — *Kyoka-Nippon-foudoki.*

Topographie du Japon accompagnée de vers comiques.
Dessinateur : Gakoutei.
Auteur : Kitamado Ounéyoshi.
Éditeur : Ogya Risouké. 1831. 2 vol.
Dd. 416-417.

232. — *Kyoka-souikoden.*

Biographie de poètes comiques.
Dessinateur : Yashima Gakoutei. Yédo. 1822. 1 vol.
Dd. 418.

233. — *Kyoka-kijin-den.*

Anecdotes sur les poètes comiques célèbres.
Auteur et dessinateur : Yashima Gakoutei.
Éditeur : Osakaya Mohitchi. Yédo. 1824. 2 vol.
Dd. 419-420.

Ces deux volumes et leurs illustrations sont consacrés à des anec-
dotes sur des poètes de kyoka (voir sur le kyoka le n° 236) ayant
vécu à Yédo au commencement du xix^e siècle.

Volume I, feuillet 2. — Le poète Outchinari était un jour invité
par un daïmio à venir le visiter dans son palais. Il arriva après
l'heure fixée et, comme le daïmio lui demandait la cause de son
retard, il lui dit qu'il avait trouvé sur son chemin un cerisier en
fleur et que, sans s'en apercevoir, il était resté longtemps à l'admirer.

Le daïmio qui aimait les fleurs se fit conduire le lendemain
matin par le poète devant le cerisier. Il fut si charmé lui aussi
de sa belle floraison, qu'il ordonna à son domestique de casser
une branche qu'il pût mettre chez lui dans un vase. Comme l'arbre
était vieux, que toutes les branches étaient grosses, le domestique
ne parvenait pas à en casser une. Pendant ce temps le daïmio ayant
demandé au poète de lui improviser des vers, il composa la pièce
suivante :

Qu'est-ce que la goutte de rosée sur les fleurs?

Peut-être la sueur froide que leur cause l'appréhension d'être
brisées.

Le daïmio comprit que le poète lui reprochait ainsi de vouloir
mutiler le cerisier en fleur, en lui enlevant une branche et il s'ar-
rêta dans son dessein.

Volume I, feuillet 9. — Le poète Kanikomarou visitait un jour
un de ses amis, qui lui demanda une poésie et qui lui fit remettre,
pour l'écrire, un *tanzakou,* ou feuille précieuse de léger papier
ornementé d'or, dont les dilettanti se servent pour écrire les poésies.

Pendant que le poète méditait sur ses vers, le domestique chargé de lui délayer son encre en laissa tomber par maladresse une goutte sur le papier précieux et, redoutant la colère de son maître qu'il savait irascible, devint tout tremblant.

Le poète, le prenant en commisération, improvisa sur-le-champ un poème, où l'expression *tache d'encre* se trouvait employée et où la tache d'encre sur le papier devait précisément servir à la désigner.

Vous voyez cette décoration du tanzakou, n'est-ce pas comme le pont de nuages?

Vous voyez cette tache, n'est-ce pas comme la goutte tombée de la pointe de l'épée?

L'ami admira beaucoup l'imagination du poète, sans penser à la maladresse du domestique.

Volume II, feuillet 5. — Un jour, le poète Sagimarou acheta un petit prunier en fleur, d'un jardinier qui avait l'habitude de tromper les gens en mettant sur ses arbres des fleurs artificielles. Le poète planta le prunier devant sa maison et le montra à un de ses amis qui vint le visiter. L'ami lui dit, en le plaisantant : Ne voyez-vous pas que les fleurs du prunier sont artificielles? Le poète lui répondit négligemment : Cela ne fait rien. J'aime mieux l'arbre ainsi. Il restera fleuri plus longtemps.

A l'automne, le poète acheta des prunes chez un fruitier et il les fit remettre à l'ami qui l'avait plaisanté sur son arbre en fleur, en lui envoyant, en même temps, le reçu du fruitier, après avoir écrit au dos : Voilà les fruits du prunier que vous avez si bien apprécié ce printemps.

L'ami comprit qu'il n'aurait jamais le dernier mot de la plaisanterie avec le poète.

234. — *Ryakou-goua-shokounin-zoukoushi.*

Les ouvriers de toute profession représentés par le dessin.
Dessinateur : Yashima Gakoutei.
Éditeur : Souwaraya Moheï. Yédo. 1841. 1 vol.
Dd. 421.

235. — *Itchiro-gouafou.*

Album de dessins d'un vieillard.

Dessinateur : Yashima Gakoutei.

Éditeur : Gouassendo. 1823. 1 vol.

Dd. 422.

Dans ce volume se trouve une planche représentant un paysage de nuit, imprimée en noirs sombres, d'une belle réussite.

236. — *Kyoka-meissou-gwazo-shou.*

Recueil de Kyoka ou poésies comiques avec les portraits des poètes.

Dessinateur : Yashima Gakoutei.

Auteur : Bambousha. 1 vol.

Dd. 423.

Le kyoka est un petit poème composé de 31 syllabes, comme le honka ou poème classique (voir le n° 137), mais, tandis que le honka, poème sérieux, est formé d'un choix de mots relevés et de la vieille langue, le kyoka, poème comique ou humoristique, emploie les mots de la langue usuelle et est ainsi accessible à tous.

Ce livre contient une nombreuse suite de kyoka, avec les portraits de leurs auteurs. Voici un kyoka, comme spécimen, feuillet 26 :

> Mo-shi you-me ni
> Tcho to na-rou to-mo.
> Sa-ka-ri na-rou
> Ha-na ni na-ka-ge wa
> Ou-e-ji to-zo o-mo.

Traduction : Si j'étais transformé en papillon, j'éviterais de froisser de mes ailes la fleur délicate épanouie.

237. — *Mourassaki-gousa.*

Herbe violette (Anecdotes morales sur les femmes).

Auteur et dessinateur : Yashima Gakoutei. Yédo. 1827. 2 v.
Dd. 424-425.

237 bis. — *Kyoka-ryakougoua-sanjou-rokou-kassen*

Trente-sept poètes comiques avec leurs poésies.
Dessinateur : Gakouteï Kyouzau.
Éditeur : Nagami Senriteï. Osaka. 1830. 1 vo.
Dd. 426.

238. — *Shakouyakoutei-eisso-koryo-shou.*

Poésies de Shakouyakoutei.
Auteur : Sougawara Nagané.
Éditeur : Shossaï Kakouwo. 1833. 3 vol.
Dd. 427-429.

239. — *Shakouyakoutei-bounshou.*

Phrases comiques de Shakouyakoutei.
Éditeur : Rikaou Foussanaga. 1834-1844. 2 vol
Dd. 430-431.

240. — *Ryouko-meiboutsou-shi.*

Les choses remarquables du Yoshiwara.
Dessinateur : Kabotcha Soyen.
Graveur : Assakoura Sakourao.
Calligraphe : Kouwana Hiroyoshi.
Éditeur : Assakoussa Missé. Yédo. 1834. 1 vol.
Dd. 432.

241. — *Ginka-zôshi.*

Renseignements sur la fête de Tanabata.

Dessinateur : Ishigawa Kyoharou.

Éditeur : Tchojiya Hanbei. Yédo. 1835. 3 vol.

Dd. 433-435.

La fête de Tanabata ou des tisserands, mais à laquelle tout le monde prend part, remonte à la plus haute antiquité. Elle aurait été instituée au viiie siècle. Elle se célèbre le septième jour du septième mois, ce qui correspond à notre mois d'août. A l'occasion de la fête, de longs bambous sont élevés sur les maisons, auxquels sont attachés des inscriptions et des vers sur papier coloré, avec accompagnement de festons et de fleurs artificielles flottant au vent. Les habitants célèbrent partout la fête en plein air, sur les balcons ou les toits des maisons ou dans les lieux de divertissement, en se livrant à des festins, accompagnés de chants et de musique. Les villes prennent donc à la fête de Tanabata un aspect décoratif et riant, dont nous pouvons juger en partie par les illustrations de ce livre, mais surtout par les dessins qu'Hokousaï et Hiroshighé ont donné de la fête en diverses occasions.

242. — *Fousso-meisho-zoué.*

Endroits célèbres du Japon.

Dessinateur : Seiyo Gwasso.

Auteur : Hinokien Bouimei.

Éditeur : Shounssotei. 1836. 1 vol.

Dd. 436.

243. — *Zoho-ehon-issaoshi-gousa.*

Anecdotes illustrées sur les héros célèbres.

Dessinateur : Kaan Takékyo.

Auteur : Yamasaki Tomoo.

Éditeur : Souwaraya Mohei. Yédo. 1839. 5 vol.
Dd. 437-441.

Le texte de ce livre, extrait d'anciens ouvrages historiques con-
sidérés comme des modèles de style, est consacré à une suite
d'anecdotes sur les héros célèbres des vieux siècles. Ce sont des
sujets familiers à tous les Japonais et qui ont formé comme un
fonds de motifs, où ont puisé les artistes dessinateurs et les
peintres.

Nous trouvons donc dans ces cinq volumes un certain nombre
de sujets familiers, que nous voyons constamment ailleurs, tels que
la rencontre de Benkei et de Yoshitsouné sur le pont de Gojo, la
destruction par Yorimitsou de l'araignée ogresse, puis à côté de
ceux-ci, d'autres moins fréquents et enfin quelques-uns qui n'exis-
tent qu'ici. Les gravures en couleur sont d'ailleurs d'une gamme
heureuse et donnent une excellente idée de l'art appliqué à l'illus-
tration des livres, tel qu'il était pratiqué vers 1840.

Volume I, feuillet 8. — Kashiwade no Hasoubi fut envoyé comme
ambassadeur en Corée par l'empereur Kimmei. Ayant campé une
nuit sur le rivage de la mer avec son jeune fils qui l'accompagnait,
il découvrit le matin qu'il avait disparu. Il reconnut les marques
du passage d'un tigre sur la neige et comprit alors que son fils
avait été dévoré. Il se mit à la recherche de l'animal et bientôt il
le vit sortir d'une caverne. Il l'attendit de pied ferme et lorsqu'il
fut à portée, saisissant sa langue de la main gauche, il le tua de
la main droite. Son courage remplit les Coréens d'admiration et
d'effroi.

Volume II, feuillet 2. — Foujiwara Yasoumassa traversait seul,
une nuit, une plaine déserte, en jouant de la flûte, lorsqu'un bri-
gand Hakamadare se mit à le suivre par derrière pour l'attaquer.
Foujiwara, poursuivant son chemin, continua tout le temps à jouer
de la flûte avec un calme parfait, comme s'il ne se fût point aperçu du
danger. Cette attitude en imposa tellement au brigand qu'il n'osa
attaquer Foujiwara, tout en le suivant jusqu'à sa maison. Celui-ci
eut alors la magnanimité de renvoyer le brigand, en lui faisant un
don et en l'exhortant à abandonner son genre de vie.

Volume III, feuillet 12. — Taïra no Tadamori était un officier
de l'empereur Shirakawa. Une nuit noire il l'escortait alors qu'il
allait incognito trouver sa concubine, habitant près du temple de

DURET. 11

Gyon. En traversant les terrains du temple, ils virent devant eux un monstre couvert de longs crins en désordre, qui brillaient blancs comme de l'argent. Le monstre se mouvait, apparaissant et disparaissant. L'empereur ordonna à Tadamori de le tuer. Mais celui-ci voulut s'assurer d'abord de la nature de l'apparition et, s'approchant sans crainte du monstre et le saisissant à bras le corps, il découvrit qu'il avait simplement affaire à un bonze du temple, qui avait la tête recouverte d'une botte de paille, ce qui lui donnait son aspect étrange et effrayant. Le bonze était occupé à allumer les lampes autour du temple. L'empereur admira le sang-froid et la présence d'esprit de Tadamori, et lui donna en récompense sa concubine pour femme.

Volume V, feuillet 2. — Taïra no Kyomori détruisit tous ses ennemis et gouverna le Japon en maître absolu. Lorsqu'il eut ainsi réussi dans ses désirs, il éprouva comme des remords et fut poursuivi d'apparitions. Un matin, il ouvrit la porte de son appartement et vit dans le jardin des crânes qui roulaient sur le sol. Il les considéra avec étonnement, alors ils se multiplièrent, se réunirent en un gros tas et se mirent à le regarder férocement. Mais il n'était pas homme à se laisser terrifier et lui-même, les fixant de son regard, les vit soudain disparaître.

Volume V, feuillet 5. — Tomoé était la concubine de Kiso Yoshinaka. Elle était aussi forte que belle. Lorsque Yoshinaka, ayant perdu la bataille de Awazou, résolut d'en livrer une dernière et d'y vaincre ou périr, il renvoya d'auprès de lui Tomoé, pour qu'elle se mît en sûreté. Elle refusait d'obéir, mais enfin, contrainte de se retirer, elle alla attaquer un groupe d'ennemis et, se prenant corps à corps avec leur officier Mita Moroshighé, elle lui coupa la tête et se rendit ensuite dans son pays natal. Tomoé est devenue au Japon le type de la femme héroïque.

244. — *Mangoua-hitori-geiko.*

Dessins variés pour apprendre sans maître.

Dessinateur : Korinsha Etchibei.

Éditeur : Kiebounkakou. Yédo. 1839. 1 vol.

Dd. 442.

245. —. *Yomo-no-oumi.*

Mer de chaque côté (Poésies comiques).
Dessinateur : Massagawa Ritsouen.
Éditeur : Sengaïan et Senpoan. 1840. 1 vol.
Dd. 443.

246. — *Kyoka-imayo-Genji.*

Poésies comiques sur le roman de Genji.
Auteurs : Shounountei et Kokyen. 1832. 1 vol.
Dd. 444.

247. — *Meissou-kyoka-shou.*

Recueil de poésies comiques.
Dessinateur : Yamagawa Shigénobou.
Éditeur : Takekouma Foutaki. 1339. 1 vol.
Dd. 445.

MATSOUGAWA HANZAN. A illustré des livres variés et s'est appliqué en particulier à dessiner des vues d'Osaka et le paysage des environs.

248. — *Kyoka-yagyo-hyakou-dai.*

Cent poésies comiques des choses de la nuit.
Dessinateur : Matsougawa Hanzan.
Auteur et éditeur : Madanoya. Osaka. 1839. 1 vol.
Dd. 446.

249. — *Temmangou-goshinji-omoukaibouné-ningyo-zoué.*

Illustration des poupées à la fête du temple de Temman.

Dessinateur : Matsougawa Hanzan.

Auteur : Akatsouki Kanénari.

Arrangeur des poupées : Kyouhotei Hassoui.

Éditeur : Naraya Matsoubei. Osaka. 1846. 1 vol.

Dd. 447.

250. — *Koutchi-ai-hissago-no-tsourou.*

Vigne de la gourde de Koutchi-ai.

(Recueil de phrases en assonance).

Dessinateur : Matsougawa Hanzan.

Auteur : Ounwatei Koryou.

Graveur : Itchida Jirobei.

Éditeur : Souiedo. Osaka. 1851. 3 vol.

Dd. 448-450.

Il n'y a pas de pays où les jeux de mots, les doubles ententes, l'emploi d'un sens figuré à côté d'un sens propre soient d'un usage aussi constant dans la littérature qu'au Japon. La traduction des textes japonais est rendue très difficile par ces habitudes nationales. On est constamment obligé de faire un choix en traduisant, entre les deux sens que les Japonais sont parvenus à tenir ensemble, sans savoir au juste pourquoi l'on se décide pour l'un plutôt que pour l'autre. Il arrive ainsi souvent, que toute traduction littérale du texte est impossible et qu'on doit se résigner à ne donner qu'une vague idée ou qu'une paraphrase de l'original.

Ces trois volumes initient à des jeux de mots ou à des combinaisons phonétiques qui nous sont absolument étrangères. Ce sont des exercices qu'on pourrait appeler d'assonance, faute d'un meilleur terme. On prend une phrase à un poème, à un drame ou à un livre, par conséquent une phrase autant que possible familière, une phrase de douze ou quinze syllabes, et sur elle on en compose une autre s'en rapprochant autant que possible par le son, mais en différant en même temps totalement par le sens. Ces compositions sont en honneur parmi les lettrés et dans les so-

ciétés où l'on se pique de littérature. Ce genre d'exercice doit reposer sur des particularités spéciales à la langue japonaise, car on ne voit pas bien comment on pourrait, par exemple, s'y livrer avec la langue française.

Voici une reproduction qui fera comprendre en quoi consiste ce que nous appelons l'exercice des phrases d'assonance :

Phrase mère : Yoshino Tatsouta no hana momiji.

Traduction : Fleur de Yoshino et érable de Tatsouta.

Phrase en imitation : Toghi no makoura mo haha no hiji.

Traduction : Le coude d'une mère est l'oreiller de l'enfant..

On voit en effet que les deux phrases ont un rapport de son ou d'assonance, tout en ayant les sens les plus différents.

251. — *Haikai-shokougyo-zoukoushi.*

Poésies sur les travaux des ouvriers.

Dessinateur : Tachibana Sozan.

Graveur : Jida Genzo.

Calligraphe : Matsoumoto Zassaï.

Éditeur : Souwaraya Issouké. Yédo. 1842. 2 vol.

Dd. 451-452.

252. — *Haiki-outa-hiyakoto-shou.*

Recueil de poésies comiques.

Dessinateur : Takeoutchi Bizan. 1832. 1 vol.

Dd. 453.

253. — *Seji-hyakoudan.*

Cent histoires des choses du monde.

Auteur : Yamazaki Yoshinori.

Éditeur : Hanabousa Bounzo. Yédo. 1843. 4 vol.

Dd. 454-457.

254. — *Meikou-shokei.*

Vues en esquisse d'endroits célèbres.

Dessinateur : Odagiri Shounko.

Éditeur : Tchobei. 1848. 2 vol.

Dd. 458-459.

255. — *Kyoei-Miyako-meiboutsou-shou.*

Recueil de poésies comiques sur les choses célèbres de Miyako (Kyoto).

Compilateur : Souishou Dojin.

Dessinateur : Seiyoshi.

Éditeur : Senritei. Osaka. 1829. 3 vol.

Dd. 460-462.

256. — *Kyoka-hyakki-yagio.*

Recueil de poésies comiques sur les monstres.

Dessinateur : Seiyo et Kogakou.

Graveur : Inoué.

Calligraphe : Bokoukeishi.

Imprimeur : Tan Iwaji.

Éditeur : Honjokohei. Kyoto. 1829. 1 vol.

Dd. 463.

257. — *Mizou-no-omo-shou.*

Recueil de poésies sur la lune.

Compilateur : Shakouyakoutei.

Dessinateur : Souieki.

Graveur : Shountchodo.

Calligraphe : Ishibashi Makouni.
Éditeur : Souiyonen. 1831. 1 vol.
Dd. 464.

258. — *Katcho-nijou-shi-ko.*

Vingt-quatre exemples de piété filiale japonais.
Auteur et dessinateur : Minamoto. Yoshinori. 1856. 1 vol.
Dd. 465.

259. — *Shoka-itsouyo-kyakou-ryou-zou-shiki.*

Dessins de dragons à l'usage des architectes.
Auteur et dessinateur : Osyakaitchi.
Éditeur : Mikawaya Zenbei. Yédo. 1850. 1 vol.
Dd. 466.

259 *bis.* — *Tchoko-hinagata.*

Modèles de dessins pour sculpteurs d'architecture.
Dessinateur : Maboutchi Niryou.
Éditeur : Souwaraya Mohei. Yédo. 1827. 1 vol.
Dd. 467.

260. — *Kinko-kantei-hiketsou.*

Instruction pour apprécier les ouvrages en métal.
Dessinateur : Takesse Tomoyassou.
Éditeur : Kitajima Tchoshiro. 1820. 2 vol.
Dd. 468-469.

261. — *To-goua-hitori-geiko.*

Leçons pour dessiner sans maître.
Éditeur : Kanéya Hanbei. Foushimi. 1848. 1 vol.
Dd. 470.

262. — *Gentai-gouafou.*

Album de dessins laissés par Gentaï.
Auteur-éditeur : Mitsoui Shinssou, fils de Gentaï. 1834.
1 vol.
Dd. 471.

263. — *Kendo-hitori-geiko.*

Manuel d'escrime.
Auteur : Yamamoto Dokissaï.
Éditeur : Tanaka Youshoken. Yédo. 1 vol.
Dd. 472.

264. — *Doke-hyakounin-isshou.*

Cent poésies humoristiques.
Auteur : Yekkokou Sanjin.
Éditeur : Takeoutchi Magohatchi. Yédo. 1848.
Dd. 473.

265. — *Haïkai-kidan.*

Histoire en vers courts.
Auteur : Gibakou.
Dessinateur : Yenjoshi. 1810. 1 vol.
Dd. 474.

266. — *Shiki-kou-awassé.*

Vers classés d'après les quatre saisons.
Auteur : Rokoujouen.
Dessinateur : Hokkei et Geppo. 1 vol.
Dd. 475.

267. — *Youshin-emei-hyakouyou-den.*
Biographie de cent beaux soldats.
(Livre pour enfants).
Dessinateur : Kounimassa.
Éditeur : Ohashi Yahitchi. Yédo. 1 vol.
Dd. 476.

268. — *Tchouko-gishi-den.*
Biographie des 47 Rônins (Livre pour enfants).
Dessinateur : Itchiyousaï Itchitoyo.
Éditeur : Kinshado. Osaka. 1 vol.
Dd. 477.

269. — *Eiyou-hyakousho-den.*
Biographie de cent grands guerriers.
Dessinateur : Yoshifouji.
Éditeur : Kyokoukodo. 1 vol.
Dd. 478.

270. — *Sogoua-kwai-soui.*
Collection d'autographes de dessinateurs et de calligraphes célèbres.

Auteur: Nakaï Kensaï. Yédo. 1832. 1 vol.
Dd. 479.

271. — *Moushi-no-né-shou.*

Recueil de voix d'insectes (Courtes poésies).
Compilateur : Bokouten. 1 vol.
Dd. 480.

272. — *Tchou-ko-mitchi-no-shiori.*

Recueil de poésies morales chinoises et japonaises.
Auteur : Yourindo Kokoushin. 1 vol.
Dd. 481.

FIN DU XVIII^E SIÈCLE ET PREMIÈRE MOITIÉ DU XIX_E SIÈCLE

———

HOKOUSAI ET SES ÉLÈVES

———

HOKOUSAI

Hokousaï n'est pas un nom patronymique, c'est un surnom tel que Hiroshighé et Gavarni. Hokousaï a usé plus que tout autre de la liberté que prenaient les artistes japonais de se composer des noms et des surnoms, de les renouveler et de les changer. Nous le connaissons d'abord, comme artiste, sous le nom de Shoun-rô, formé de la première partie du nom de son maître Shounshô. Puis lorsqu'il s'est émancipé, il adopte successivement les noms de Tokitaro, Sori, avant de se fixer à ce surnom d'Hokousaï, sous lequel il restera définitivement connu et qui, formé de deux caractères chinois, veut dire atelier du nord, du quartier où l'artiste habi-

tait à Yédo. Cependant, après cela, il prend un nouveau surnom Taïto, et, vers la fin de sa vie, à soixante ans, il se donnera encore un dernier surnom Man Rojin, le vieillard de dix mille ans.

Il naquit à Yédo le 5 mars 1760 et eut pour père Nakajima Isé, un fabricant de miroirs. D'après les renseignements recueillis par Edmond de Goncourt, il se serait d'abord appelé de son vrai nom Tokitaro et, tout jeune, aurait été employé chez un libraire, puis apprenti chez un graveur. Il entre ensuite vers l'âge de 18 ans dans l'atelier de Shounshô et c'est alors qu'il prend son premier surnom de Shoun-rô. Il se serait marié deux fois et resté veuf vers l'âge de 53 ans, aurait, à partir de ce moment, vécu surtout avec une de ses filles Oyei. Une autre de ses filles morte lui aurait laissé la charge d'un petit-fils, qui aurait été un sujet de tourments constants par sa mauvaise conduite et qui l'aurait ruiné, par les dettes qu'il l'aurait obligé à payer, pour lui éviter la prison. Il est mort à Yédo le 10 mai 1849, à 89 ans.

Hokousaï, dans sa vie de labeur incessant et d'immense production, a toujours été fort mal rémunéré, il n'est jamais parvenu à l'aisance, aussi lorsque de mauvaises années, des années de disette se produisaient, qui restreignaient la vente des objets de luxe tels que les estampes et les livres illustrés ou que des charges de famille ou de dépenses exceptionnelles le surprenaient, tombait-il dans la gêne. On a des lettres de lui à ses éditeurs, leur exposant fréquemment sa misère et leur demandant des avances ou des augmentations de salaire. Il a eu une vie d'ailleurs inquiète, coupée de changements de villes de résidence et, à Yédo, de fréquents changements de domicile.

On voit ainsi qu'Hokousaï n'est nullement apparu au Japon comme un grand maître et qu'il n'a point été un favori de la fortune. Il n'a été qu'un de ces artistes ouvriers,

un de ces travailleurs manuels d'un ordre particulier, qui se
sont traditionnellement adonnés au Japon, comme nous
l'avons d'abord constaté à propos de Moronobou, à la pro-
duction des choses mi-partie d'art pur, mi-partie d'art indus-
triel. Il a été, si l'on veut, le plus grand d'eux tous, mais il
ne s'est pas élevé au-dessus de la condition commune et son
génie ne lui a valu aucune considération supérieure excep-
tionnelle. L'école de l'art vivant appliqué aux aspects variés
du dehors qui était la sienne, à laquelle on donnait au Japon
le nom d'*Oukioyé*, impliquant l'idée d'une chose vulgaire et
s'adressant uniquement au peuple, n'était considérée qu'avec
dédain par les hautes classes et les gens du bel-air. Tous
ceux-là gardaient leurs louanges, pour les artistes restés dans
la tradition historique des vieilles écoles de Tosa et de Kano.

Quand le Japon s'est ouvert aux Européens, qu'ils ont pu
en connaître les arts, ils ont renversé le jugement des Japo-
nais. N'ayant aucun respect pour une tradition qui leur
était étrangère, ne s'inquiétant point de savoir quels étaient
les sujets qui, aux yeux des Japonais, étaient considérés
comme nobles ou vulgaires, comme élevés ou communs, ils
ont uniquement jugé les œuvres d'art d'après leur mérite
intrinsèque. Et alors les vieilles écoles de Tosa et de Kano
leur ont paru conventionnelles, se complaisant dans la
virtuosité et la répétition fastidieuse de sujets épuisés. Ils ont
au contraire trouvé un étonnant intérêt à toute cette produc-
tion de peintures et de gravures rendant les aspects du monde
vivant, que les Japonais avaient cru vulgaire, parce qu'elle
s'appliquait surtout à la vie ordinaire et du commun peuple,
mais qui avait un singulier mérite de forme, une grande
beauté d'exécution, une technique raffinée et qui, dans sa
variété, formait un ensemble absolument neuf. Ce sont donc
les Européens qui auront appris aux Japonais à apprécier, à
sa juste valeur, cet art soi-disant vulgaire de *l'Oukioyé*, qui

était resté dédaigné ou n'avait été goûté que dans un cercle étroit, où se mouvaient les gens de théâtre, ces littérateurs écrivant pour le peuple et quelques connaisseurs isolés. C'est ainsi qu'Hokousaï aura dû en particulier à l'admiration exprimée sur son compte par les Européens et surtout par les Français, l'appréciation de son propre peuple, qui ne lui sera venue que tardivement, avec peine, après sa mort.

Il n'y a rien d'étonnant qu'Hokousaï ait été jugé à sa valeur en Europe avant de l'être dans son pays, car son art atteint à ce degré de puissance qui lui permet d'être compris par dessus toutes les frontières. Avec Hokousaï on n'a pas besoin de connaître le nom des gens et des héros, on n'a pas besoin de savoir leur histoire, quand on prend un livre illustré par lui on n'a pas besoin de pouvoir en lire le texte et de demander d'explications sur son contenu, les dessins et les figures nés sous son pinceau parlent pour eux-mêmes, existent par eux-mêmes, avec une telle intensité d'expression et signification de gestes, qu'ils disent à tous ce qu'ils font et quelles sont les passions qui les animent. Hokousaï exprime le fond commun de la nature humaine avec une telle clarté et une telle précision, qu'il devient accessible à tous, par delà les particularités de forme et de style propres à sa patrie.

Son labeur a d'ailleurs été immense. On ne saurait calculer le nombre de dessins sortis de son pinceau et le catalogue à dresser de ses œuvres restera toujours inachevé. Sa production a coulé ininterrompue. Il a peint des sujets de tout ordre. Il n'a point établi de distinction entre ce que les autres considèrent comme noble ou comme vulgaire. En même temps qu'il donnait vie, en les idéalisant, aux êtres de la légende, de l'histoire et du roman, il fournissait aux artisans des modèles de décor et d'ornement usuels. Je ne crois pas qu'aucun artiste au monde ait produit une œuvre plus

variéc, plus diverse et du haut de sa puissance, ait considéré
d'un œil plus serein, le multiple aspect des choses, ne voyant
autour de soi rien de méprisable, mais égalisant toutes les
formes, par une même beauté de lignes et pureté de style,

On devra consulter le livre d'Edmond de Goncourt sur
Hokousaï, pour plus de détails sur sa vie et une étude déve-
loppée de la partie de son œuvre s'étendant aux estampes.
On trouvera aussi des détails sur la vie d'Hokousaï, recueillis
au Japon par M. Michel Revon et contenus dans son *Étude
sur Hoksai*. Paris, 1896.

HOKOUSAI. — PETITS LIVRES DES DÉBUTS. ROMANS, HISTOIRES
ET CONTES COMIQUES. — Comme beaucoup d'artistes japonais,
Hokousaï a débuté en illustrant des livres populaires et même
des livres pour les enfants. C'étaient des ouvrages en un, deux,
jusqu'à trois minces volumes, publiés avec une couverture
jaune, sur laquelle était collée une image minuscule, accom-
pagnant le titre de l'ouvrage. Le papier de ces sortes de pla-
quettes vendues très bon marché, est commun. Ces petits
ouvrages sont généralement du genre comique ou humoris-
tique. Dans plusieurs cas, Hokousaï a écrit le texte, en même
temps qu'il dessinait les illustrations.

La première œuvre datée qui se trouve ici de lui, est de
l'année 1784. Il avait donc alors vingt-quatre ans et il signe
Shoun-rô, le nom qu'il avait adopté dans l'atelier de son
maître Shounshô. D'autres volumes sans date ont dû paraître
entre 1780 et 1790, ils sont signés Tokitaro. Un volume
(n° 278) porte la date précise de 1790, il est signé du nom
d'Hokousaï, qui apparaît alors. L'artiste est depuis longtemps
sorti de l'atelier de Shounshô et il s'est affranchi de toute
tutelle. La supériorité d'Hokousaï se fait jour sans attendre

273. — *Ehon-onaga-motchi.*

La caisse qui contient plusieurs choses (conte).
Dessinateur : Katsougawa Shoun-rô.
Éditeur : Nishinomiya Shinrokou, Yédo. 1784. 1 vol.
Dd. 432.

274. — *Yédo-mourassaki.*

L'herbe violette de Yédo.
(Histoire d'amour de Gompatchi et de Komourassaki).
Dessinateur : Katsoushika Tokitaro.
Auteur : Kasho.
Éditeur : Nishimouraya. Yédo. De 1780 à 1790. 1 vol.
Dd. 483.

275. — *Tsouki-no-Koumassaka.*

Histoire de Koumassaka.
Auteur et dessinateur : Tokitaro, De 1780 à 1790. 1 vol.
Dd. 484.

C'est l'histoire d'un bandit et les illustrations sont surtout con-
sacrées à des scènes de crimes. A la fin du mince volume est une
planche où les fantômes de ses victimes se dressent devant Kou-
massaka.

276. — *Kamado-shogoun.*

La tactique du général Fourneau (contes).

Auteur et dessinateur : Tokitaro.

Éditeur : Tsoutaya Jouzabouro. Yédo, (De 1780 à 1790). 1 vol.

Dd. 485.

Ce sont des contes ou petites histoires séparées. La seconde planche, au commencement du volume, constitue une de ces inventions géniales où un artiste dessinateur sait rendre saisissant à tous les yeux, par l'intermédiaire de son art, le contenu d'une page écrite.

On voit une femme qui prend un bain dans l'or, qu'une servante lui verse à flots. On comprend tout de suite qu'il s'agit de personnifier, ce qui est en effet le cas, la femme prodigue, que l'amour de sa personne et le goût du luxe mènent à des dépenses folles et à la ruine d'une maison. Cette composition, comme arrangement des figures, pureté des lignes et force d'expression, est parfaite et, sous sa forme exiguë, elle révèle déjà le grand maître.

277. — *Youigahama-tchouya-monogatari.*

Histoire d'une conspiration à Kamakoura.

Dessinateur : Hokousaï. 1 vol.

Dd. 486.

C'est l'histoire arrangée, mais, au fond, vraie de Youi Shosetsou, chef d'une conspiration, formée en 1651, pour détruire le shogounat des Tokougawas.

La conspiration fut découverte par l'imprudence d'un des conjurés, Sarouhashi Kyouya. Il s'était confié, pour avoir des subsides, à un riche marchand qui s'empressa de révéler ce qu'il avait appris à la police des Takougawas. Le chef de la conspiration, Youi Shosetsou, se voyant découvert, se suicida par l'harakiri, ainsi que les principaux conjurés. Kyouya fut torturé et on tortura devant lui sa vieille mère, sa femme et son enfant pour l'amener à des révélations, mais il mourut sans rien confesser. Les têtes de Shosetsou, de Kyouya et de leurs complices furent exposées à Youi ga hama, près de Kamakoura.

DURET. 12

L'histoire, après les horreurs de la tragédie, se termine par un épisode tendre. Une nuit, la tête exposée de Shosetsou fut subrepticement enlevée par deux nonnes. Shosetsou les avait aidées autrefois à venger la mort de leur père assassiné et, en reconnaissance de ce bienfait, elles se risquèrent à dérober sa tête pour l'ensevelir dans leur monastère.

Les derniers dessins d'Hokousaï, à la fin du volume, représentent le suicide de Shosetsou et des conjurés, la torture de Kyouya et de sa famille, l'exposition des têtes coupées, que vont voir les deux nonnes qui déroberont la nuit la tête de Shosetsou.

278. — *Mitate-tchoushin-goura*.

Les contemporains comparés aux 47 Rônuis.

Dessinateur : Hokousaï. 1790. 1 vol.

Dd. 487.

279. — *Temaézouke-akaho-no-shiokara*.

Histoires humoristiques comparées à l'histoire des 47 Rônin.

Dessinateur : Hokousaï.

Auteur : Tsoubohira, 1 vol.

Dd. 488.

280. — *Saifou-no-himo-shirami-oussé-goussouri*.

Histoire humoristique d'un avare.

Dessinateur : Hokousaï.

Auteur : Tsoubohira. 1 vol.

Dd. 489.

Nous avons ici une facétie, dont Hokousaï a écrit le texte en même temps qu'il a composé les illustrations. Il a pris comme nom de

plume, à cette occasion, Tsoubohira, mot ayant trait à la cuisine
et se montre aussi inventif comme auteur que comme dessinateur,

Il s'agit du sort différent de deux voisins, l'un avare, qui soupire
après la fortune et essaye par tous les moyens de s'enrichir sans
pouvoir y réussir, et l'autre désintéressé, aimant la vie simple et
sur qui les richesses s'accumulent jusqu'à l'importuner. Hokousaï
a brodé sur ce thème. L'homme avare en particulier met, sans
succès, en pratique tous les proverbes qui ont trait à la manière
d'acquérir des biens. Il commence par dormir jour et nuit, selon le
proverbe qui dit : Attends la fortune en dormant. Puis il s'emploie
à écraser des haricots, selon le proverbe qui dit : Travaille autant
qu'une râpe pour obtenir le *miso* (farine d'une sorte de haricots).
Puis il se brûle les ongles, selon le proverbe qui dit : Allume tes
ongles en guise de chandelle par économie. Puis encore il essaye
de fendre les sous, selon le proverbe qui dit : Fais en sorte de ne
pas dépenser le sou tout entier, mais de le diviser en deux.

La fortune continue à combler de ses dons celui qui la fuit et à
fuir celui qui la recherche; jusqu'à ce qu'enfin l'homme désinté-
ressé, fatigué des richesses qui tombent sur lui, appelle son voisin
déçu, lui abandonne ses biens et part pour voir le pays, en pèlerin
mendiant, n'emportant qu'une petite somme d'argent.

281. — *Yamato-honzo.*

Histoire du Japon (comique).
Dessinateur : Kako (Hokousaï).
Auteur : Kyoden. 1798. 1 vol.
Dd. 490.

282. — *Boutchoho-sokouséki-riori.*

Le cuisinier maladroit.
Auteur et dessinateur : Tokitaro Kako.
Éditeur : Tsoutaya Jouzabouro. 3 petits volumes en un.
Dd. 491.

283. — *Tchigo-Monjou-ossana-kyokoun.*

L'éducation intellectuelle des enfants (Récit humoristique).

Auteur et dessinateur : Tokitaro Kako.

Éditeur : Tsoutaya Jouzabouro. Yédo. 1801. 3 vol. en un.

Dd. 492.

Dans ce petit livre comique Hokousaï, qui a composé à la fois le texte et les illustrations prend, le nom de plume de Tokitaro-Sorobekou.

La première page du livre laisse voir, en guise de préface, des rangées de petits singes accrochés les uns aux autres d'une manière calligraphique, tenant en partie lieu de texte. La première gravure reproduit une troupe de singes humblement prosternés devant la déesse de la sagesse Monjou. Ils viennent lui demander la faveur d'être transformés en hommes. La déesse leur accorde ce qu'ils demandent et les gravures qui suivent nous les montrent les uns après les autres devenus hommes, mais seulement des hommes manqués, mal bâtis de corps ou faibles d'esprit. Dans cet état imparfait, ils offrent un ridicule spectacle. L'un, qui est bègue, s'essaye à chanter une chanson dramatique. Un autre, qui est garçon de boutique et appelé comme tel à courir, a les jambes aussi raides que des jambes de bois, et tous tiennent une conduite saugrenue et tombent dans les aberrations, qui attendent les faibles d'esprit.

HOKOUSAI. — LES VUES ILLUSTRÉES DE YÉDO ET DES ENVIRONS. LES GRANDS ROMANS. — A la fin du xviii° siècle, en 1798-1799, Hokousaï développe et agrandit sa manière. Il abandonne le genre des petits livres populaires, qui ont vu ses débuts, pour s'élever à la production d'œuvres plus importantes. Les premières en date dans cette voie sont les ouvrages saillants imprimés en couleur, qu'il publie coup sur coup de 1799 à 1804, contenant des vues de Yédo et des environs, des paysages avec personnages (n°ˢ 287-288-289-290-291-292-300 du catalogue). Dans ces œuvres appa-

raît ce que nous n'avions pas encore vu chez lui, le paysage.
Il s'entremêlera maintenant, sous des formes variées, dans
toute sa production et l'âme de la nature extérieure trouvera
son expression sous son pinceau, en même temps que celle
des choses humaines.

Il agrandit aussi tout à fait sa manière dans l'ordre de
l'illustration des romans, car aux minces volumes populaires
du début, succèdent maintenant des œuvres considérables.
Ce sont les romanciers populaires, en premier Bakin qui lui
confient l'illustration de leurs œuvres. Ce sont donc des
livres en cinq, six et dix volumes auxquels il fournit les
images (n° 367 à 375 du catalogue). Il commence également
en 1805, l'illustration du *Souikoden,* un roman chinois traduit
en japonais, qui l'occupera une partie de sa vie et aura
quatre-vingt-dix volumes. La production d'Hokousaï dans
l'ordre des romans illustrés, a été, au commencement de ce
siècle, jusqu'aux années 1812-1815, d'une fécondité sur-
prenante. On s'étonne que le pinceau d'un homme ait pu se
prêter à un aussi incessant travail, dans un ordre deman-
dant une grande imagination et une variété infinie de com-
positions, surtout quand on pense que l'artiste produisait,
dans le même temps, d'autres livres illustrés divers et un
nombre énorme de sourimonos et d'estampes sur feuilles
volantes.

284. — *Fouryou-gojounin-isshou.*

Cinquante poésies élégantes.
Auteur : Senshouan.
Éditeur : Koshodo.
Dd. 493.

285. — *Yanagi-no-ito.*

Mince branche de saule (Poésies).
Dessinateurs : Torin, Rinsho, Kwaran, Hokousaï Sori.
Calligraphe : Kwakei Rogyo.
Éditeur : Tsoutaya Jouzabouro. 1797.
Dd. 494.

286. — *Otoko-toka.*

Danse masculine (Poésies).
Dessinateurs : Kitao Kossouisaï, Moura Ekitei, Yeshi,
Outamaro, Hokousaï Sori.
Calligraphe : Kakei Rogyo.
Éditeur : Tsoutaya Jouzabouro. Yédo. 1798.
Dd. 495.

287. — *Azouma-assobi* (En noir).

Promenades orientales (Vues de Yédo).
Dessinateur : Hokousaï.
Graveur : Ando Yenshi.
Calligraphe : Rokouzotei.
Éditeur : Tsoutaya Jouzabouro. Yédo. 1799. 1 vol.
Dd. 496.

288. — *Azouma-assobi.*

Promenades orientales.
(Mêmes illustrations que celles du précédent ouvrage,
mais en couleur). Yédo. 1802. 3 vol.
Dd. 497-499.

289. — *Azouma-nishiki.*

Brocart oriental (Vues d'endroits célèbres de Yédo).
Dessinateur : Hokousaï. 1805. 1 vol.
Dd. 500.

290. — *Azouma-meisho.*

Endroïts célèbres de Yédo.
Dessinateur : Hokousaï. 3 vol.
Dd. 501-503.

Les trois ouvrages : *Azouma meisho* (n° 290), *Toto-meisho-itchiran* (n° 291) et *Yama-mata-yama* (n° 300) se ressemblent pour le fond, puisqu'ils représentent également des vues de Yédo en couleur, accompagnées de poésies comiques, mais chacun d'eux a cependant ses particularités.

L'*Azouma meisho* est spécialement consacré à des vues des deux rives de la Soumida, la rivière qui traverse Yédo, avec accompagnement de ces scènes qui se passent sur l'eau.

Le *Toto-meisho-itchiran* donne surtout des vues de l'intérieur de la ville, des vues des temples et aussi la vue d'une représentation théâtrale, prise du fond de la scène, où les acteurs qui jouent sont montrés de dos.

Le *Yama-mata-yama,* montagnes sur montagnes, tire son titre de ce que les vues qu'il renferme ont été prises dans la partie de Yédo où se trouvent surtout les collines et les accidents du sol.

291. — *Toto-meisho-itchiran.*

Coup d'œil sur les lieux célèbres de Yédo.
Dessinateur : Hokousaï Tatsoumassa.
Graveur : Ando Yenshi.
Éditeur : Tsoutaya Jouzabouro. Yédo. 1800. 2 vol,
Dd. 504-505.

292. — Même ouvrage que le précédent, mais 2ᵉ édition,
1 vol.

Dd. 5o6.

293. — *Ogoura-hyakou-donssakou-koussen.*

Cent poésies humoristiques en imitation de cent poésies
classiques.

Dessinateur : Hokousaï Tatsoumassa.

Auteur : Hogoan Hakouyen.

Graveur : Yamagoutchi Genrokou. Yédo. 18o3. 1 vol.

Dd. 5o7.

294. — *Shossetsou-hyakou-mou.*

Roman d'amour de Gompatchi et de Komourassaki.

Dessinateur : Hokousaï Tatsoumassa.

Auteur : Kyokoutei Bakin.

Éditeur : Tsourouya Kiémon. Yédo. 18o4. 2 vol.

Dd. 3o8-3o9.

Gompatchi et Komourassaki ont vécu au commencement du
xviiiᵉ siècle. Leur existence est parfaitement attestée. Le tombeau
où ils sont ensevelis ensemble existe encore à Mégouro, un faubourg
de Yédo, et est toujours visité. Ils sont devenus célèbres par leurs
amours et leur double suicide. Le roman et le théâtre se sont em-
parés d'eux. Le roman de Bakin qu'Hokousaï a illustré ici est
rempli d'aventures, qui se greffent les unes aux autres et se nouent
et se dénouent autour d'un noyau de vérité. Voici le fond de l'his-
toire réelle.

Gompatchi était fils d'un honorable samouraï. Il était, comme
homme, d'une beauté singulière et joignait au charme d'un visage
presque féminin, la vigueur du corps et la puissance à manier les
armes. Sa beauté physique l'avait prédestiné à être une sorte de
Don Juan, lorsqu'il rencontra Komarassaki, une courtisane du

Yoshiwara de Yédo et s'éprit pour elle d'une passion absorbante qui fut partagée. Pour se procurer de l'argent, subvenir aux besoins de sa maîtresse et chercher à la tirer de sa misérable condition, il se fit brigand. Enfin, ne voyant pas de terme honorable à leurs amours, Gompatchi et Komourassaki convinrent de mourir. Gompatchi se suicida le premier un mois plus tard, Komourassaki vint se tuer sur sa tombe et fut ensevelie avec lui.

Hokousaï, avant d'illustrer le roman de Bakin sur les amours de Gompatchi et de Komourassaki, avait déjà illustré un petit ouvrage populaire (n° 274) consacré au même sujet.

M. Mitford, dans ses *Tales of old Japan*, London, 1871, a raconté l'histoire de Gompatchi et de Komourassaki.

YESHI. — A produit de nombreuses estampes en couleur, consacrées presque exclusivement à la reproduction de figures de femmes isolées ou groupées. Il se rapproche surtout d'Outamaro par sa manière. Il est l'illustrateur principal du volume suivant, (Hokousaï n'y a mis qu'un frontispice) et ses figures de poétesses sont pleines d'élégance et de distinction.

295. — *Onna-sanjourokou-kassen-ezoukoushi.*

Poésies de trente-six poétesses, avec leurs portraits.

Dessinateur du frontispice : Gakyojin Hokousaï.

Dessinateur des portraits de poétesses : Hossoi Tchobounsaï (Yeshi).

Calligraphes : Trente-six jeunes filles, élèves de Hanagata Giyou, professeur d'écriture.

Graveurs : Yamagoutchi Matsougoro et Yamagoutchi Seizo.

Éditeur : Nishimouraya Yohatchi. Yédo. 1801. 1 vol. Dd. 510.

Ce livre de luxe est d'une grande beauté d'impression.

296. — *Itako-zekkou-shou.*

Recueil de chansons du quartier d'Itako.

Dessinateur : Hokousaï.

Auteur : Foujino Karamaro. 1802. 1 vol.

Dd. 511.

297. — Même ouvrage que le précédent mais seconde édition, 2 vol.

Dd. 512-513.

Le quartier d'Itako, à Yédo, était le quartier où habitaient autrefois les guéshas, ces chanteuses et musiciennes qui étaient appelées à embellir, par l'exercice de leur art, les fêtes particulières et les réunions tenues dans les maisons de thé ou les maisons de plaisir. Dire chansons du quartier d'Itako, c'est dire chansons de guéshas.

Ce sont donc des chansons de guéshas qu'Hokousaï a illustrées dans l'occurrence. Les illustrations sont presque toutes consacrées à des motifs féminins. On remarquera particulièrement les deux femmes qui font leur toilette, l'une d'elles arrangeant sa coiffure d'un mouvement coquet et gracieux, et les deux autres, dans une autre planche, qui causent en regardant devant elles à travers l'espace, accoudées à la balustrade d'une véranda.

Une des planches de ce petit volume montre tout particulièrement la puissance d'Hokousaï pour exprimer, d'une manière picturale, les sentiments humains. C'est l'illustration de deux courtes chansons que chantent, l'une, une femme, l'autre, un homme. La femme abandonnée se lamente de l'ingratitude et du délaissement de l'homme ; l'homme, qui s'en va, exprime ses soupçons et son refroidissement. Le petit tableau d'Hokousaï montre, d'un côté, une femme en pleurs, recourbée et affaissée sur elle-même, et, de l'autre côté, un homme qui, descendant dans un escalier, ne laisse plus entrevoir, entre les deux barreaux de la balustrade, qu'une partie de sa tête et un coin d'épaule. Tout de suite, à la vue du petit tableau, le drame se révèle, et on comprend, sans avoir besoin de lire le texte ou de connaître les chansons, ce qui se passe entre cet homme et cette femme.

298. — Recueil de poésies comiques.

Dessinateurs : Hokousaï Sori, Yeshi, etc.
Éditeurs : Koshodo et Shoutchodo. 1 vol.
Dd. 514.

299. — *Aa-shin-kiro.*

Ah ! le mirage.
Dessinateur : Hokousaï. Yédo. 1804. 3 vol. en un.
Dd. 515.

Une croyance populaire au Japon est que des coquilles se dégage
une sorte d'effluve qui produit un mirage, au milieu duquel appa-
raissent des spectres. Hokousaï, dans ce petit volume, a donc
donné de gros coquillages pour têtes aux personnages et ils voient
miroiter devant eux, avec ce singulier organe, des apparitions fan-
tastiques. De là le titre exclamatif : Ah ! le mirage.

300. — *Ehon-kyoka-yama-mata-yama.*

Endroits célèbres de montagnes et montagnes avec poé-
sies.
Dessinateur : Hokousaï.
Éditeur : Tsoutaya Jouzabouro-Yédo. 1804. 3 vol.
Dd. 516-518.

301. — *Hokousaï-bijin-kyoka-shou.*

Recueil de vers comiques avec dessins de Hokousaï.
Dessinateurs : Hokousaï et autres.
Dd. 519.

302. — *Hokousaï-zinboutsou-ehon*.

Dessins de personnages par Hokousaï. 3 vol.

Dd. 524-522.

303. — *Tokaïdo-gojoussan-tsougi*.

Guide illustré de 53 stations du Tokaïdo. 2 vol.

Dd. 523-524.

304. — Guide illustré du Tokaïdo.

Dd. 525.

305. — *Katakioutchi-migawari-myogo*.

Histoire d'une vengeance.

Dessinateur : Katsoushika Hokousaï.

Auteur : Kyokoutié Bakin.

Editeur : Senkakoudo. Yédo. 1808. 1 vol.

Dd. 526.

Un roman du romancier Bakin, très chargé d'incidents, où il est question d'une méchante femme représentée, dans un beau dessin, un sabre entre les dents, des malheurs d'un garçon de marchand de saké, d'une femme possédée par un esprit, d'un papier volé à un samouraï assassiné, d'une fille sauvée par le fils de l'assasin des mains de la méchante femme, de tueries nombreuses, de la retrouvaille du papier rapporté au prince et du mariage du jeune homme, avec la jeune fille qu'il a délivrée.

De Goncourt. Hokousaï, page 87.

Hokousai. — La Mangoua, les albums de sujets variés, gouakyo, gouafou, gouashiki. — En 1812 Hokousaï a 52 ans. Il est dans la maturité du talent. Il élargit de nouveau sa manière et diversifie encore sa production. Jusqu'alors ses personnages d'un beau style avaient conservé, malgré tout, quelque chose de conventionnel. Ils étaient pleins de vie et de mouvement mais l'artiste, en les dessinant, obéissait à des procédés fixes et se tenait à des formes plus ou moins arrêtées et traditionnelles. Ses femmes surtout étaient d'apparence un peu frêle et uniforme, dans leur élégance. Vers 1812 son dessin prend une absolue liberté d'allures. Il devient d'une souplesse qui serre la vie en toutes circonstances et la reproduit de prime saut, dans la vérité infinie de ses multiples aspects. A partir de ce moment Hokousaï saura redonner les lignes les plus pures aux sujets qu'il traitera, lorsqu'ils seront littéraires et pris à l'histoire et au roman ; et en même temps il saura reproduire, de la manière la plus osée, l'aspect populaire et commun des choses. Il empreindra alors ses compositions d'un humour débordant jusqu'à la charge et à l'expression violente, proche de la caricature.

En 1812 Hokousaï donne donc le premier volume de sa Mangoua, tout rempli de types populaires et de sujets pris au monde vivant et peu après, se suivant rapidement, ses Gouakyo, Gouashiki, Gouafou (nos 308, 320, 321), albums de dessins variés sans texte qui, avec la Mangoua inaugurent sa dernière manière et marquent son plein développement. A partir de ce moment il n'y a plus de séparation à faire dans sa production et de périodes à établir dans sa carrière, il est complètement épanoui et il cultivera simultanément jusqu'à la fin de sa vie, les genres divers qu'il a successivement ajoutés les uns aux autres.

306. — *Ryakougwa-haya-oshié.*

Méthode pour apprendre à dessiner rapidement.

Auteur et dessinateur : Hokousaï. 1812. 1 vol.

Dd. 527.

Philippe Burty, un japonisant de la première heure, s'est demandé, à la vue des combinaisons géométriques introduites comme base des dessins de ce petit volume : « Est-ce un système d'enseignement du dessin? Nous avons eu des systèmes analogues à la Renaissance. Les canons d'Albert Durer et de Léonard de Vinci en font foi. Est-ce un jeu du pinceau? C'est plutôt une pensée de méthode. On y reconnaît, en effet, ce qu'Hokousaï prit d'anguleux et qu'il ne quitte plus après sa première manière ».

Catalogue de la collection Burty, page 134.

307. — *Tokaïdo-gojoussan-tsougi-ezoukoushi.*

Suite de dessins représentant les 53 stations du Tokaïdo.

Dessinateur : Katsoushika Hokousaï.

Éditeur : Tsourouya Kinsouké. 1810.

Dd. 528.

308. — *Hokousaï-gouakyo* (En noir).

Miroir des dessins d'Hokousaï.

Dessinateur principal : Katshoushika Hokousaï.

Collaborateurs : Gekkotei, Bokousen, Hokouyo (élèves d'Hokousaï).

Éditeur : Hishiya Kyoubei. Nagoya. 1813. Deux tirages différends, 2 vol.

Dd. 529-530.

Cet album contient quelques-uns des dessins les plus caractéristiques d'Hokousaï.

309. — Même ouvrage que le précédent mais en couleur. 1 vol.

Dd. 581.

310. — *Ryakougoua-haya-oshié.*

Méthode simple pour apprendre à dessiner rapidement.

Dessinateur : Tengoudo Nettetsou (nom pris à cette occasion par Hokousaï).

Éditeur : Tsourouya Kinsouké. Yédo. 1814. 1 vol.

Dd. 532.

311. — *Odori-hitori-geiko.*

Méthode pour apprendre la danse mimique sans maître.

Dessinateur : Katsoushika Hokousaï.

Collaborateur : Foujima Shinzabouro.

Éditeur : Tsourouya Kinsouké. Yédo. 1815. 1 vol.

Dd. 533.

Hokousaï a illustré ici des danses mimiques, en décomposant les mouvements et en représentant chaque partie d'un mouvement, par un dessin particulier. Il y a ainsi quatre danses différentes illustrées : la danse d'un batelier, la danse d'un maître de cérémonies du thé, la danse d'un mauvais esprit et *Danjouro hiyamizou ouri* ou danse exécutée par l'acteur Danjouro, septième du nom, pour représenter la mimique d'un marchand de limonade fraîche. Hokousai a dû composer cet ensemble de dessins sur l'avis et avec le concours de l'acteur Danjouro, car, outre que la quatrième danse, la plus étendue, est consacrée à une création de Danjouro, celui-ci a écrit la préface du volume qu'il loue et qu'il recommande à l'attention. En tête de chaque danse se trouve une chanson appropriée, que l'exécutant devait chanter en dansant.

312. — *Ehon-jorouri-zekkou.*

Illustrations de chansons dramatiques.

Dessinateur : Katsoushika Hokousaï, en collaboration avec Hokoutei, Bokousen et divers.

Éditeur : Soumimarouya Jinsouké. Yédo. 1815. 1 vol.

Dd. 534.

313. — *Tekagami-moyo-setsouyo.*

Modèles de patrons pour robes.

Dessinateur : Oumémarou Yousen (Hokousaï).

Auteur de la préface : Shokousanjin. 1 vol.

Dd. 535.

314. — *Ryakou-goua-ouimanabi.*

Croquis pratiques pour commerçants.

Dd. 336.

315. — *Hokousaï-shashin-gouafou.*

Album de dessins d'après nature par Hokousaï.

Éditeur : Tsourouya Kiémon. Yédo. 1819. 1 vol.

Dd. 537.

Réunion de dessins de grand style et d'un tirage soigné.

316. — *Ehon-hayabiki.*

Livre illustré à recherches faciles.

Dessinateur : Saki-no-Hokousaï Taïto.

Éditeur : Tsourouya Kinsouké. Yédo. 1819. 2 vol.

Dd. 538-539.

Les sujets de ces deux petits volumes sont arrangés alphabétiquement, c'est-à-dire qu'à chaque page se trouve un caractère de l'écriture japonaise et que tous les noms des personnages ou des sujets d'une page particulière commencent par le même caractère.

Ces deux volumes reproduisent, sous une forme minuscule, des motifs en nombre indéfini. C'est comme une sorte de traitement à nouveau des thèmes présentés dans la Mangoua. On pourrait dire que c'est une Mangoua vermiculaire. Les personnages, en effet, sont tenus à la dimension de simples vers ou d'insectes. Je ne connais aucun autre exemple d'une réduction continue de la forme humaine à d'aussi petites proportions. Le point à remarquer, c'est que l'artiste, par ce rapetissement extraordinaire, n'a rien perdu de sa faculté de donner l'expression, le caractère et la vie, car en regardant avec un peu d'attention les êtres représentés, on finit par accepter leur état nain et on les suit, dans la variété de leurs attitudes, avec autant de facilité et d'intérêt que s'ils étaient de taille décuple.

317. — *Ehon-ryo-hitsou.*

Albums de dessins de deux artistes.

Dessinateurs : Rikosaï et Hokousaï Taïto.

Éditeur : Eirakouya Toshiro. Nagoya. Trois tirages différents. 3 vol.

Dd. 540-542.

318. — *Nijou-shiko-zoué.*

Vingt-quatre exemples de piété filiale.

Dessinateur : Katsoushika Taïto.

Auteur : Nanritei Kirakou.

Graveur : Yamazaki Shokouro.

Éditeur : Yoshinoya Niheï. Kyoto. 1822. 1 vol.

Dd. 543.

La piété filiale, le respect des enfants pour les parents, les soins à leur donner dans la vieillesse sont des points de morale et de devoir dont les Chinois et les Japonais ont fait la principale règle de la vie. Il existe donc de nombreux préceptes, qui servent à graver la piété filiale dans l'esprit et le cœur des jeunes générations à élever. Il y a aussi, dans la même intention, des enseignements produits sous forme d'exemples tirés du passé. Ils se sont concentrés, d'une manière traditionnelle et comme classique, dans 24 récits différents, dus à la Chine et que le Japon s'est appropriés. Les illustrations d'Hokousaï nous font voir les 24 exemples de dévouement des enfants pour leurs parents, qui ont fini par être choisis comme pouvant servir de modèles de conduite aux enfants dans presque tous les cas.

319. — *Wago-inshitsou-boun-ésho.*

L'inshitsouboun (livre chinois sur les hommes vertueux) traduit en japonais.

Dessinateur : Katsoushika Taïto.

Auteur : Nanritei Kirakou.

Éditeur : Souwaraya Moheï. Yédo. 1829. 2 vol.

Dd. 544-545.

320. — *Hokousaï-gouashiki.*

Album de dessins de Hokousaï.

Dessinateur : Hokousaï.

Éditeur : Soéido Osaka. 1818. Deux tirages différents. 2 vol.

Dd. 546-547.

Hokousaï a entremêlé dans ce volume les sujets les plus divers. On y trouve des paysages, des fleurs et des oiseaux, des tableaux populaires et familiers tels que celui des aveugles, et, en même temps, des scènes prises à l'histoire et à la légende.

Comme scène d'histoire, nous voyons représenté le prince Mo-

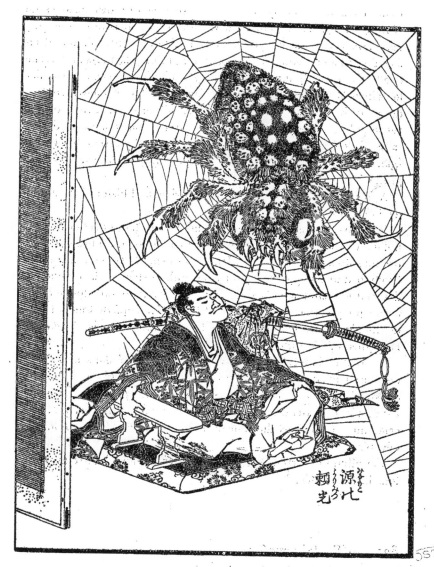

源頼光

Yorimitsou et l'araignée ogresse, par HOKOUSAÏ.

N° 320 du Catalogue.

rinaga dans la grotte, auprès de Kamakoura, où il avait été ren-
fermé (feuillets 4 et 5). Cette scène se relie à un des épisodes de
la lutte, au xive siècle, entre les Mikados et les chefs militaires qui,
par l'ascendant que leur donnait la force des armes, élevèrent en
face du Mikado, réduit à un pouvoir nominal, la puissance réelle
et effective du shogounat. Ashikaga Takaougi, ayant fait prisonnier
le prince Morinaga qui, par sa vaillance, était le principal soutien
du pouvoir des Mikados, le tint enfermé dans une grotte ou ca-
verne près de Kamakoura jusqu'au moment où, pour s'en débar-
rasser, il le fit assassiner. Hokousaï représente l'assassin Foutchibé
Iganokami au moment où il s'avance pour frapper le prince dans la
grotte.

Après l'histoire vraie du prince Morinaga, l'histoire légendaire
de Yorimitsou (feuillet 19).

Yorimitsou, connu aussi sous le nom de Raïko, guerrier de race
noble, vivait au xe siècle. Il est devenu le héros qui purge la terre
des monstres et des brigands. Un de ses exploits fameux est la des-
truction d'une araignée gigantesque qui, sortant de la montagne,
dévorait les habitants. Les artistes et les écrivains ont donné cours
à leur imagination sur ce thème et l'ont développé de toutes sortes
de manières. Hokousaï représente Yorimitsou assis, attendant
l'araignée ogresse qui s'approche.

Le fond de la légende est que Yorimitsou, entré dans une vieille
demeure enchantée, eut d'abord à repousser des créatures diaboli-
ques qui vinrent le tenter ou l'assaillir, que, parvenu à frapper
l'araignée, il la tua d'un coup de son redoutable sabre, et qu'après
cela, du corps ouvert du monstre sortirent les crânes des hommes
dévorés.

Cet album existe en deux tirages : l'un en noir, l'autre avec des
tons bistre teintés.

321. — *Santai-gouafou.*

Album de dessins de trois styles.

Dessinateur principal : Katshoushika Taïto (Hokousaï).

Collaborateurs : Hokkei, Hokoussen, Gekotei, Bokoussen
et Outamassa.

Éditeur : Jinsouké. Yédo. 1819. 1 vol.

Dd. 548.

Cet album donne une vue suivie, dans le genre du premier vo-lume de la Mangoua, sur les choses visibles au Japon : hommes, animaux, fleurs et paysages.

322. — *Hokousai-sogoua.*

Croquis d'Hokousaï.

Dessinateur principal : Katsoushika Taïto (Hokousaï).

Collaborateurs : Bokoussen, Taisso, Hokouyo, Outamassa.

Éditeur : Jinsouké. Yédo. 1820. Deux tirages différents. 2 vol.

Dd. 549-550.

Hokousaï, dans ce volume, parmi des paysages, des scènes de mœurs des groupes populaires, a aussi introduit des motifs pris à la légende. Il a en particulier consacré une double page à Shoki (feuillets 10 et 11).

Shoki est un personnage légendaire chinois, dont l'existence est placée au viiie siècle. C'est un être bienfaisant, qui s'est surtout appliqué à poursuivre les diables et les démons et à en purger la terre. Les artistes chinois le représentent farouche, avec une lon-gue barbe étalée, des formes corpulentes athlétiques, chaussé de grandes bottes et tenant à la main un sabre à double lame. Les Japonais se sont approprié cette figure et leurs artistes l'ont repré-sentée de toutes les manières. Shoki a été ici placé par Hokousaï se reposant dans un fauteuil, pendant qu'un diable, qu'il a réduit à la domesticité, s'emploie à faire manger son cheval.

Cet album existe en deux tirages différents : l'un en noir, l'autre où les traits en noir sont rehaussés de tons teintés.

323. — *Ippitsou-gouafou.*

Album de dessins d'un seul coup de pinceau.

Dessinateur principal : Katsoushika Hokousaï.
Collaborateurs : Bokoussen et Hokoun.
Éditeur : Eirakouya Toshiro. Nagoya. 1 vol.
Dd. 551.

C'est là une des œuvres les plus géniales et les plus imprévues
d'Hokousaï. Ippitsou veut dire littéralement, un mouvement du
pinceau. Chaque dessin a donc été tracé d'un mouvement du pin-
ceau, c'est-à-dire d'un trait unique, continué sans reprise et sans
que la main s'arrêtât, jusqu'à ce que.le dessin fût achevé. C'est
une sorte de triomphe de la légèreté combinée avec la sûreté de
main.

324. — *Banshokou-zouko.*

Modèles de dessins pour artisans.
Dessinateur : Katsoushika Taïto.
Éditeur : Kawatchiya Mohei. Osaka. 1er volume, 1829 ;
2ᵈ et 3ᵉ volumes, 1835 ; 4ᵉ et 5ᵉ volumes, 1850. 5 vol.
Dd. 552-556.

Le premier et le second volumes donnent des motifs pour l'or-
nementation des.pipes, des pièces de métal attachées sur les poches
à tabac et des netzkés. Le troisième volume offre des dessins pour
le décor des étoffes, le quatrième volume pour l'ornementation des
gardes de sabre et des manches de couteaux. Le cinquième est
consacré aux dessins pour laques de toute sorte.

325. — *Kyoka-sanjou-rokou-kasen.*

Poésies comiques en imitation de trente-six poésies co-
miques.
Dessinateur : Sakino Hokousaï.
Éditeur : Sanyodo. 1 vol.
Dd. 557.

326. — *Hokousaï-dotchou-zoué.*

Carte de voyage d'Hokousaï.

Dessinateur : Katsoushika Saki-no-Hokousaï Taïto.

Éditeur : Souzanbo. Yédo.

Dd. 558.

327. — *Eiyóú-zoué.*

Récits illustrés sur les héros.

Dessinateur : Genryoussaï Taïto.

Éditeur : Ossakaya Mokitchi. Yédo. 1825. Deux tirages différents. 1 vol.

Dd. 559-560.

328. — *Imayo-koushi-kogaï-hinagata.*

Modèles de dessins pour les peignes et les épingles.

Dessinateur : Katsoushika Tamékatzou.

Graveur : Egawa Samékitchi.

Éditeur : Jinsouké. Yédo. 1823. 2 vol.

Dd. 561-562.

Dessins et gravures d'une grande délicatesse.

328 *bis.* — *Imayo-koushi-kogaï-hinagata.*

Modèles de dessins pour les pipes.

Dessinateur : Hokousaï Tamékatzou.

Graveur : Egawa Tamekitchi.

Éditeur : Jinsouké. Yédo. 1823. 1 vol.

Dd. 563.

329. — *Shingata-komon-tcho.*

Album de patrons à la nouvelle mode.

Dessinateur : Saki-no-Hokousaï Tamékatzou.

Éditeur : Morya Jihei. Yédo. 1824. 1 vol.

Dd. 564.

Ce petit volume offre des motifs de décor usuel. Ce sont des entrelacs, des arabesques, des quadrillages, des combinaisons de lignes destinés à fournir des formes au décor dès étoffes.

330. — *Ehon-teikoun-woraï.*

Lettres sur l'éducation du jardin.

(L'éducation dans la famille).

Dessinateur : Saki-no-Hokousaï, Tamékatzou.

Auteur original : Genkei-hoshi (prêtre).

Commentateur : Getchi-rojin.

Graveur : Yegawa Tamékitchi.

Calligraphe : Bountchido Kandaï.

Éditeur : Nishimouraya Yoatchi. Yédo. 1828. 1 vol.

Dd. 565.

Le texte primitif de ce livre a été écrit au xiv° siècle par un savant prêtre, Genkei-hoshi, pour servir à l'éducation dans la famille. On y enseigne le style et les formules épistolaires et on y montre les caractères chinois employés pour désigner les objets usuels et les choses de la vie courante. Le texte primitif étant devenu d'une compréhension difficile, un commentaire a été ajouté par un savant nommé Getchi-rojin.

Hokousaï a illustré le livre avec sa fertilité d'invention ordinaire. Ses dessins se succèdent divers et s'étendant à tous les sujets imaginables. Le n° 330 s'applique à un unique volume d'un tirage particulièrement soigné, première partie de l'ouvrage, étendu plus tard à trois volumes.

33o *bis.* — Même ouvrage que le précédent mais accru et étendu à trois volumes, réunis en un seul.
Dd. 566.

331. — *Souikoden-youshi-no-ezoukoushi.*

Portraits des héros du Souikoden (Grand roman historique chinois).
Dessinateur : Saki-no-Hokousaï Tamékatzou.
Éditeur : Mankyoudo. 1829. 1 vol.
' Dd. 567.

332. — *Kassen-ressen-gouazo-shou.*

Portraits de poètes comiques comparés aux portraits des génies de la Chine.
Dessinateur ; Saki-no-Hokousaï Tamékatzou.
Graveur : Gyokosha Sensho.
Calligraphe : Hokiyen Hiroyoshi. 1 vol.
Dd. 568.

333. — *Kwa-tcho-gouafou.*

·Album d'oiseaux ·et de fleurs.
(Une partie des dessins seulement est d'Hokousaï).
Auteur de la préface : Shosson-Koji. 1 vol.
Dd. 569.

334. — *Toshissén-ehon.*

Toshissen illustré (Poésies chinoises réunies par un chinois).

Dessinateur : Saki-no-Hokousaï Tamekatzou.
Graveur : Sougita Kinsouké.
Éditeur : Kobayashi Shinbei. Yédo. 1833. 5 vol.
Dd. 570-574.

335. — *Toshissen-ehon.*

Toshissen illustré (Poésies chinoises réunies par un chinois. Suite s'ajoutant à la précédente).
Dessinateur : Saki-no-Hokousaï Tamekatzou.
Graveur : Sougita Kinsouké.
Éditeur : Kobayashi Shinbei. Yédo. 1836. 5 vol.
Dd. 575-579.

336. — *Toshissen-ehon.*

Toshissen illustré (Suite de poésies chinoises complétant les précédentes).
Dessinateur : Hokousaï.
Éditeur : Souzambo. Yédo. 3 vol.
Dd. 580-582.

337. — *Ehon-kanso-goundan.*

Histoire de la guerre de Kanso, en Chine.
(Recueil factice de frontispices).
Éditeur : Bounkeido. 1 vol.
Dd. 583.

338. — *Ehon-kokyo.*

Illustration du Kokyo (Le livre de Confucius sur la piété filiale).

Dessinateur : Sakino Hokousaï Man Rojin.

Graveur : Egawa Sentaro.

Éditeur : Kobayashi Shinbei. Yédo. 1850. 2 vol.

Dd. 584-585.

339. — *Ehon-Tchoukyo.*

Illustration du Tchoukyo (Le livre de Confucius sur la loyauté).

Dessinateur : Sakino Hokousaï Tamékatzou Rojin.

Graveur : Sougita Kinsouké.

Éditeur : Kohayashi Shinsbei. Yédo. 1834. 1 vol.

Dd. 586.

340. — *Manwo-sohitsou-gouafou.*

Album de dessins de Manwo.

Dessinateur : Sakino Hokousaï Manwo.

Graveur : Souzouki Eijiro.

Éditeur : Kinkodo. 1843. Deux tirages différents. 2 vol.

Dd. 587-588.

Au feuillet 5 est représentée la poétesse Komatchi, vieille et abandonnée, qui, un bâton d'une main et un chapeau de paille de l'autre, s'en va mendier par le pays (Sur Komatchi, voir le n° 127).

341 a. — *Fougakou-Hiyakou-kei.*

Cent vues du mont Fouji.

Dessinateur : Gwakyo Man Rojin.

Graveur : Yégawa Tomekitchi.

Éditeur : Eirakouya Toshiro. Nagoya. 2 vol. 1ʳᵉ édition.
1834-1835.

Dd. 589-590.

La reproduction du Fouji, le volcan qui s'élève à une hauteur de
douze mille pieds près du golfe de Yédo, a été un thème inépui-
sable offert aux artistes japonais. Avant qu'Hokousaï n'en n'eut
donné les cent vues, d'autres l'avaient déjà dessiné de toutes les
manières, et, parmi les contemporains, Hiroshighé le faisait figurer
dans ses paysages. Il est impossible, en effet, d'avoir vécu à Yédo,
d'avoir voyagé ou navigué dans ses environs sans avoir été séduit
par le Fouji. Dans Yédo le magnifique cône neigeux apparaît à tous
les instants et chaque fois il arrache une exclamation d'admiration
et de plaisir.

Hokousaï, dans ses cent vues du Fouji, a représenté le volcan
sous tous les aspects imaginables : enveloppé dans les nuages, vu
de la mer, par-dessus les rizières, à travers la pluie et le brouillard.
Il ne s'est pas borné aux paysages purs, il l'a fait apparaître au
milieu toutes sortes de scènes familières. C'est ainsi que nous
avons : Fouji vu à travers les mailles d'un filet de pêcheurs, Fouji
vu de la cour d'un fabricant de parapluies. Fouji passe à l'arrière-
plan dans ces compositions, tandis que le premier est occupé par
des scènes de genre où l'artiste a déployé toute son humour et
toute sa fantaisie. Le *Fougakou Hyakoukei*, mélange de paysages
purs et de paysages avec scènes de genre, est ainsi devenu une des
œuvres les plus originales d'Hokousaï.

Au feuillet 10 du premier volume, Hokousaï a représenté le
Fouji vu par-dessus les toits, le jour de la fête de Tanabata (sur la
fête de Tanabata, voir les n° 241) au mois d'août, alors que les
habitants dressent partout, au-dessus des maisons, de longs bam-
bous ornés de papiers avec poésies et de fleurs artificielles flottant
au vent. Aux feuillets 12 et 13 du second volume, il s'est représenté
lui-même, au milieu des champs, avec ses aides et domestiques
peignant une vue de la montagne.

Le premier volume du *Fougakou Hyakoukei* a paru en 1834, le
second en 1835. Ces deux volumes, dans l'édition originale, sont
tirés en noir et reliés sous une couverture couleur saumon, avec
une plume de faucon bleue, sur le titre de la couverture. Il y a eu

ensuite de nombreuses éditions ou tirages divers, en noir ou en tons teintés, bleus ou couleur chair. Le troisième volume ne se trouve que dans ces diverses éditions.

M. Frederick Dickins a publié à Londres une édition du *Fouga-kou Hyakoukei*, avec traduction en anglais des préfaces des trois volumes et commentaire explicatif des cent vues.

London, B. T. Batsford, 1880.

341 *b* et *c*. — Les deux premiers volumes du *Fougakou-Hyakei* augmentés et complétés du troisième volume, et tirés en deux tirages teintés, en couleur chair et bleue. 6 vol. Dd. 591-596.

341 *ter*. — *Hyakou-Fouji*.

Cent vues du Fouji.

Dessinateur : Kawamoura Minsetsou. Yédo. 1769. 4 vol. Dd. 597-600.

Il est intéressant de rapprocher ces cent vues du Fouji de celles. de Hokousaï. On voit que longtemps avant lui, la montagne avait été observée sous ses multiples aspects.

342. — *Ehon-Senjimon*.

Senjimon illustré (Compositions rimées écrites par le chinois Senjimon à l'aide de milles caractères d'écriture différents).

Dessinateur : Sakino Hokousaï Tamékatzou.

Graveur : Okada Mohei.

Éditeur : Tennojiya Itchirobei. Kyoto. 1835. 1 vol. Dd. 601.

343. — *Dotchou-gouafou.*

Album de voyage (Vues prises sur le Tokaïdo).

Dessinateur : Sakino Hokousaï Tamékatzou.

Éditeur : Eirakouya Toshiro. Yédo. 1 vol.

Dd. 602.

Le Tokaïdo était la grand'route reliant les deux capitales du Japon : Yédo, la ville des Shogouns, et Kyoto, la ville des Mikados. Il passait près du mont Fouji, il longeait la mer et traversait des pays magnifiques. Les relations entre Yédo et Kyoto étant de toute sorte, les voyageurs étaient nombreux et la route très animée. Elle était divisée entre cinquante-trois stations où se trouvaient des auberges, des choses plus ou moins curieuses à voir. Le voyage de Yédo à Kyoto, dans ces conditions, paraît avoir été considéré par les Japonais, naturellement enclins à la gaieté, comme une véritable partie de plaisir. Le Tokaïdo jouissait donc d'une grande popularité, les artistes l'ont peint et dessiné à l'infini. On l'a introduit aussi sur le théâtre, dans les romans et les poésies.

Hokousaï et Hiroshighé ont donné à la gravure un grand nombre de suites des cinquante-trois stations du Tokaïdo. Les paysages et les scènes du *Dotchou gouafou* ont été particulièrement dessinés par Hokousaï au cours d'un voyage de Yédo à Kyoto. Ils sont d'une grande légèreté de touche et la gravure en est souple et délicate.

344. — *Shoshokou-ehon-shin-hinagata.*

Nouveaux modèles de dessins pour artisans (Dessins d'architecture).

Dessinateur : Gwakyo Man Rojin.

Graveur : Yégawa Tomekitchi.

Éditeur : Katsoumoura Jiémon. Kyoto, 1836. 1 vol.

Dd. 603.

345. — *Ehon-mousashi-aboumi.*

Illustration d'exemples de conduite.

Dessinateur : Gwakyo Man Rojin.

Graveur : Yégawa Tomekitchi.

Éditeur : Kohayashi Kimbei. Yédo. 1836. Deux tirages différents. 2 vol.

Dd. 604-605.

345. — *Ehon-sakigaké.*

Anecdotes sur les guerriers.

Dessinateur : Gwakyo Man Rojin.

Graveur : Sougita Kinsouké et Yégawa Tomekitchi.

Éditeur : Kobayashi Kimbei. Yédo. 1836.

Dd. 606.

347. — *Hitori-hokkou.*

Recueil de Hokkou (Petites poésies de 17 syllabes), composés par Mᵐᵉ Eiko.

Dessinateurs : Hokousaï et divers.

Graveur : Yamagoutchi Hitchibeï.

Imprimeur : Izoumiya Gorohei.

Dd. 607-608.

Le hokkou est une pièce de poésie limitée à 17 syllabes. Le hokkou, de par ses proportions réduites, étant d'une composition relativement facile, est une chose populaire. Il semble que tout le monde en ait composé au Japon, car les recueils qu'on en a sont nombreux.

Le hokkou très court doit se contenter d'un sujet simple, et ses principaux mérites sont attendus de l'harmonie des mots et du naturel de la phrase. La particularité essentielle est que les 17 syllabes doivent être réparties en trois lignes ou vers : la première et la dernière lignes, chacune de 5 syllabes, et la ligne intermédiaire ou du milieu, de 7 syllabes.

Voici trois exemples :

1^{er} volume, 3° hokkou, illustré par une branche de prunier en fleur.

> Hi-a-ta-ri ni
> No-mou tcha-no-you-ghé ya
> Ou-mé no ha-na.

Traduction : Quand on boit le thé dans un lieu ensoleillé, sa vapeur se voit blanche comme les fleurs d'un prunier.

2° volume, 4° hokkou, illustré par une lampe et un porte-habits.

> Fou-kou-rou yo ni
> Né-yo to i-i-ta-shi
> Mou-shi no ko-é.

Traduction : La nuit est si avancée et le cri des insectes si désagréable, que je dirai allons dormir.

2° volume, 10° hokkou, illustré par Hokousaï, d'une oie sauvage en plein vol.

> Mo-no-no-fou no
> Ou-é ni-mo ni-ta-ri
> Wa-ta-rou ka-ri.

Traduction : Combien semblables sont l'oie sauvage qui vole et le soldat dans sa vie aventureuse.

348. — *Shounjouan-yomi-hatsou-moushiro.*

Recueils de poésies composées chez le poète Shounjou, à l'occasion de la nouvelle année.

Dessinateur : Getchi-rojin Tamékatzou. 1 vol.

Dd. 609.

349. — *Hokousaï-mangoua.*

Dessins variés de Hokousaï.

Éditeur : Kikouya Kikei. Kyoto. 1 vol.

Dd. 610.

Il ne s'agit pas ici de la véritable Mangoua, mais d'une publication faite, sous petit format et sur mauvais papier, de dessins pris à diverses œuvres d'Hokousaï et vendue longtemps après sa mort sous le titre de Mangoua.

350. — *Hokousaï-mangoua-haya-shinan.*

Dessins variés de Hokousaï pour apprendre facilement. (1er volume).

Dessinateur : Saki no Tamekatzou Rojin.

Éditeur : Kikouya Kozabouro. Yédo.

(2e volume). Éditeur : Yoshidaya Bounzabouro. Yédo. Tirages variés. 4 vol.

Dd. 611-614.

351. — *Hokousaï-goüafou.*

Album de dessins de Hokousaï.

Éditeur : Bounkindo. Deux tirages différents. 3 vol.

Dd. 615-616.

352. — *Shaka-goitchidaiki-zoué.* ---

Vie de Çakyamouni (Le boudha).

Dessinateur : Hokousaï Man-Rojin.

Graveur : Inoué Jihei.

Auteur : Yamada Issai.

Éditeur : Echigoya Jihei. Kyoto. 1845. 6 vol.

Dd. 617-622.

Cette biographie du bouddha Çakyamouni, due à une plume et à un pinceau japonais, est particulièrement intéressante comme nous montrant ce qu'ont pu devenir, après de longs siècles et un

long chemin, des conceptions et des formes parties de l'Inde. On verra au frontispice quels traits Hokousaï a donnés au boudha et on verra, à travers le livre, comment il a su concevoir les visions que la tradition boudhique lui donnait à rendre.

Pour la vie de Çakyamonni, voilà comment elle est racontée par l'auteur du livre Yamada Issaï :

Çakyamouni était le fils du roi Jobon dans l'Inde centrale, il se nomma d'abord le prince Shitta. Sa mère s'appelait Maya-foujin. Elle le porta trois ans dans son ventre avant de l'enfanter. Il se montra sage et vertueux dès sa tendre jeunesse et s'instruisit dans les arts et les sciences plus vite qu'aucun autre enfant. Il avait quatre cousins avec lesquels il disputa souvent le prix d'équitation et du tir de l'arc et sur lesquels il l'emporta constamment. Daibadatta, un de ses cousins, jaloux et vicieux, chercha à lui nuire et resta son ennemi toute sa vie. Çakyamouni n'aimait aucune des joies de ce monde. Il ne s'intéressait qu'aux études religieuses et philosophiques. Il se détournait de tous les plaisirs et passait son temps dans la tristesse. Son père et sa mère, affligés de ses dispositions, le marièrent avec une jeune fille, qui devait le réjouir et le retenir chez lui. Mais leurs soins furent inutiles, à l'âge de seize ans, il laissa son palais pour se réfugier dans les montagnes. Il se mit à l'école des génies et des philosophes qui y résidaient, il étudia avec eux pendant dix ans. Après cela, il se trouva avoir découvert toutes les imperfections et toutes les erreurs du brahmanisme et se fit l'initiateur d'une religion nouvelle. Quittant les montagnes, il se mit à prêcher. Il conquit des multitudes d'adhérents et eut de nombreux disciples. Daïba-datta, son cousin, toujours son ennemi et fort attaché au brahmanisme, essaya par tous les moyens de le faire périr, assisté par les démons, mais il ne put y parvenir et le bouddha le punit en l'envoyant tout vivant dans l'enfer.

Çakyamouni mourut à soixante-dix-sept ans, laissant, pour propager sa religion, dix grands apôtres et cinq cent rakans ou disciples.

353. — *Wakan-inshitsou-den.*

Biographie des hommes charitables du Japon et de la Chine.

Dessinateur : Gwakyo Man-Rojin.

Auteur : Foujié Raisaï.

Éditeur : Nishinomiya Yahei. Yédo. 1840. 1 vol.

Dd. 623.

354. — *Hokousaï-onna-imagawa.*

Enseignement moral pour les femmes, illustré par Hokousaï.

Éditeur : Eirakouya Heishiro. Yédo. Cet ouvrage se trouve en deux tirages, l'un en noir, l'autre en couleur. 2 vol.

Dd. 624-625.

Le texte du livre, dont l'auteur est inconnu, servait au Japon à l'éducation des jeunes filles. Hokousaï l'a illustré de dessins qui ne s'y rapportent pas directement, mais sont simplement des exemples d'actes de vertu ou de courage dus à des femmes. Au feuillet 24 est représentée une femme qui en frappe une autre avec sa sandale. C'est une action qui forme la scène principale d'une pièce de théâtre célèbre.

Dans le palais du daïmio ou prince de Kaga se trouvaient deux dames d'honneur. L'une, Iwafouji, violente et hautaine, avait de secrètes relations avec le ministre du prince et complotait avec lui pour renverser le prince. L'autre, Onoyé, remplissait modestement les devoirs de sa charge.

Iwafougi haïssait Onoyé qu'elle savait ne pouvoir corrompre et gagner à ses desseins. Elle ne perdait aucune occasion de l'insulter et un jour qu'elles visitaient ensemble un temple, suivies d'une escorte et entourées d'un nombreux public, elle lui chercha querelle, la couvrit d'injures et enfin finit par la battre et la frapper sur la tête avec sa sandale. Onoyé supportait les mauvais traitements d'Iwafougi parce qu'elle était inférieure de rang social. Elle n'était qu'une fille de marchand, tandis qu'Iwafonji appartenait à une famille de samouraï. Les samouraï formaient, dans les vieux temps, la classe guerrière du Japon. Ils étaient attachés à la personne des daïmios ou princes dont ils soutenaient l'autorité, et alors il n'y avait aucun recours à attendre contre leurs abus de pouvoir, pour

les gens du peuple et de la classe des marchands. Onoyé, qui savait qu'Iwafouji, appuyée par les siens, se vengerait sur sa propre famille si elle se révoltait ouvertement, avait toujours supporté en silence les mauvais traitements et le jour où elle fut insultée et frappée dans le temple en public, elle sut encore se taire et dévorer l'affront. Elle ne put cependant se résigner à y survivre et, rentrée dans sa chambre, elle se suicida, après avoir écrit sur un papier la révélation du complot formé par Iwafouji et le ministre contre le prince.

Onoyé avait une servante du nom de Ohatsou. Cette fille dévouée à sa maîtresse résolut de la venger. Elle se mit à épier les mouvements d'Iwafouji et un jour qu'elle la vit se promener dans un coin du jardin où elle ne pouvait lui échapper, elle se dressa soudain devant elle un poignard à la main et la tua. Elle se rendit aussitôt trouver le juge du prince, auquel elle dit ce qu'elle venait de faire et auquel elle remit le papier sur lequel Onoyé, avant de se suicider, avait écrit la révélation du complot formé entre Iwafougi et le ministre contre le prince. La conduite d'Ohatsou excita l'admiration du prince, qui l'éleva au rang de dame d'honneur qu'avait occupé sa maîtresse.

Ohatsou est devenue au Japon un type de fidélité et de courage.

355. — *Gempei-nagashira-ehon-mousha-bouroui.*

Portraits de guerriers réunis alphabétiquement.

Dessinateur : Katsoushika Tamékatzou.

Éditeur : Izoumiya Itchibei. Yédo. 1841. 1 vol.

Dd. 626.

356. — *Hokousaï-mangoua.*

Dessins variés de Hokousaï.

Dessinateur : Sakino Hokousaï Manwo.

Graveur : Souzouki Eijiro.

Éditeur : Eirindo. 1843. 1 vol.

Dd. 627.

Iwafouji et Onoyé, par HOKOUSAI.

N° 354 du Catalogue.

en

rer

r la

itre

uée

ou-

un

ou-

nait de

cita

ieur

ige.

Il ne s'agit pas ici non plus de la véritable Mangoua, mais d'un tirage postérieur en noir, du *Manwo-sohitsou-gouafou* (n° 340) auquel on a appliqué induement le titre de Mangoua.

357. — *Ehon-saishiki-tsou.*

Traité explicatif de la manière d'employer les couleurs.
Dessinateur et auteur : Sakino Hokousaï Man Rojin.
Éditeur : Souzanbo. Yédo. 1847. 2 vol.
Dd. 628-629.

358. — *Shouyou-hyakounin-isshou.*

Cent poésies de savants.
Dessinateurs : Hokousaï, Kounioshi, Shighénobou, Yesen et Toyokouni.
Éditeur : Yamagoutchiya Kobei. Yédo. 1848. 1 vol.
Dd. 630.

359. — *Zokou-eiyou-hyakounin-isshou.*

Cent poésies de héros en supplément.
Dessinateurs : Hokousaï, Kounioshi, Sahaïdé, Sighé-nobou et Toyokouni.
Éditeur : Kinkodo. Yédo. 1849. 1 vol.
Dd. 631.

360. — *Giretsou-hyakounin-isshou.*

Cent poésies d'hommes et de femmes célèbres.
Dessinateurs : Hokousaï, Kounioshi, Yoshitora, Sahaïdé et Toyokouni.

361. — *Hokousaï-gouafou.*

Album de dessins par Hokousaï.

Éditeur : Eirakouya Toshiro. Nagoya. 1849. 3 vol. Tirage à part spécial du premier volume. 1 vol.

Dd. 633-636.

362. — *Kwatcho-gouaden.*

Dessins d'oiseaux et de fleurs.

Dessinateur : Katsoushika Taïto.

Éditeur : Souzambo. 1ᵉʳ volume, 1848. 2ᵉ volume, 1844.

Dd. 637-638.

363. — *Ehon-wakan-homaré.*

Anecdotes sur les hommes célèbres du Japon et de la Chine.

Dessinateur : Gwakyo Man Rojin.

Éditeur : Toshoken. Yédo. 1850. 1 vol. Trois tirages différents. 3 vol.

Dd. 639-641.

Les héros de ce recueil appartiennent plutôt à la légende qu'à l'histoire. A la fin du volume figure Kamada Matahatchi, célèbre par sa grande force de corps, auquel Hokousaï fait écrire le titre du volume, à main levée, son pinceau fixé dans un lourd paquet de monnaie.

Au feuillet 26 Hokousaï dit que pour dessiner un héros, il faut négliger le raffinement et l'élégance et user de vigueur, autrement le héros ne serait qu'une poupée sans vie.

364. — *Iihitsou-gouafou.*

Album de dessins tracés à l'aide de caractères d'écriture.
1 vol.

Dd. 642.

365. — *Shoshokou-hinagata-Hokousai-zoushiki.*

Modèles pour artisans dessinés par Hokousaï.
Éditeur : Bouneido. Yédo. 1882, 1 vol.
Dd. 643.

366. — *La Mangoua.*

Le mot *Mangoua* entraîne l'idée de rapides esquisses, de sujets
variés. Avant Hokousaï, divers artistes et surtout Kitao Massayoshi
s'étaient adonnés à ce genre de reproduction du monde vivant.
Hokousaï, s'y consacrant à son tour, le porte à sa perfection et y
met l'empreinte de sa personnalité.

La Mangoua, un volume qui paraît en 1812, offre une vue com-
plète du monde japonais. Nous avons sur la première page les
dieux où représentants mithyques de la bonne fortune, les cinq
d'origine chinoise : Otei, Jourojin, Benten, Foukourokoujiou,
Bishamon, et les deux d'origine japonaise : Yébis, le patron des
pêcheurs, et Daïkokou, celui des richesses. Après eux viennent les
personnages nobles : les daïmios, les moines bouddhistes, puis les
gens du peuple, artisans et ouvriers dans la multiplicité de leurs
occupations ; aux hommes succèdent les bêtes, les quadrupèdes
d'abord, puis les oiseaux, les poissons, les crustacés, les insectes,
enfin les plantes et les paysages, terres et rochers.

Les sujets représentés n'ont que trois ou quatre centimètres et
sont jetés comme pêle-mêle sur le papier, sans terrain pour les
porter, sans fond pour les repousser, mais les personnages en par-
ticulier sont si bien dans la pose convenable, montrant avec une
telle justesse les traits caractéristiques de leur âge, de leur rang et
de leur état, qu'on peut réellement dire qu'on les voit remuer et
qu'on les sent vivre.

Le volume de la Mangoua donnait dans sa petitesse un résumé de tout ce que l'on pouvait voir au Japon. Il était donc complet par lui-même et eût pu se passer d'aucune suite ou addition. Mais le succès en fut très grand et, encouragé par l'accueil favorable qu'il avait trouvé, Hokousaï, à des époques diverses jusqu'en 1834, a successivement fait paraître onze autres volumes, sous le même titre de Mangoua. Le treizième volume paraît seulement en 1849, quelques mois après sa mort. Le quatorzième volume a été composé en 1875 avec des dessins laissés par lui. Enfin un quinzième volume toujours sous le titre de Mangoua, mais qui n'y a plus droit, voit le jour en 1878. Il n'est en grande partie que la reproduction de dessins déjà connus du maître et empruntés à divers ouvrages. La vraie Mangoua se compose donc de quatorze volumes.

Hokousaï a repris dans les volumes successifs de la Mangoua les thèmes du premier volume, en les étendant et les diversifiant à l'infini. Il a donc fait entrer dans la Mangoua une étonnante variété de formes et de sujets, de tout ordre et de tout style.

Les quatorze volumes de la Mangoua ayant paru à des dates diverses, puis ayant été réimprimés en des éditions variées, n'ont pas tous eu le même éditeur. Ils se rencontrent d'ailleurs en tirages de mérite et de qualité fort dissemblables. Les premiers volumes jusqu'au onzième ou douzième, sont à choisir entre deux éditions ou tirages, l'une où se trouve à la fin du volume un seul cachet carré avec des réticules ou lignes entrelacées, l'autre où se voient quatre cachets juxtaposés. Le tirage du cachet réticulé est le premier, mais celui qui a quatre cachets offre des exemplaires presque aussi bons. Le premier volume a été seul regravé, c'est-à-dire que les feuilles de l'édition originale ont été appliquées sur des planches de bois, coupées à nouveau. Les éditions ou les tirages obtenus de la seconde gravure se distinguent de ceux de la première, par la particularité qu'ils sont un peu plus maigres et que, dans les premières pages du volume, il y a un texte intercalé parmi les dessins, qui ne se trouve pas dans les éditions ou tirages de la première gravure.

1er volume. Dessinateur principal : Hokousaï. Collaborateurs : Bokousen et Hokoun.

Auteur de la préface : Hanshou Sanjin.

Éditeur : Eirakouya Toshiro. Nagoya. 1812. Deux tirages
en noir des deux gravures. 2 vol. 2 tirages en tons teintés
des deux gravures. 2 vol.

Dd. 644-647.

2ᵉ volume. Dessinateur principal : Katsoushika Taïto. Colla-
borateurs : Hokkei, Hokoussen, Bokoussen et Hokoun.
Éditeur : Eirakouya Toshiro. Nagoya. 1 vol.

Dd. 648.

3ᵉ volume. Dessinateur principal : Katsoushika Taïto. Colla-
borateurs : Hokkei, Hokoussen, Bokoussen, Hokoun.
Auteur de la préface : Shakou Sanjin.
Éditeur : Soumimarouya Jinsouké. Yédo. 1 vol.

Dd. 649.

4ᵉ volume. Dessinateur principal : Katsoushika Hokousaï.
Collaborateurs : Bokousen et Hokoun.
Auteur de la préface : Hozan Gyowo.
Éditeur : Eirakouya Toshiro. Nagoya. Tirage en noir et
tirage en tons teintés. 2 vol.

Dd. 650-651.

5ᵉ volume. Dessinateur principal : Katsoushika Taïto. Colla-
borateurs : Hokkei, Hokoussen, Bokoussen et Hokoun.
Auteur de la préface : Bokoujouyen.
Éditeur : Soumimaraya Jinsouké. Yédo. 1 vol.

Dd. 652.

6ᵉ volume. Dessinateur principal : Katsoushika Taïto. Colla borateurs : Hokkei, Hokoussen, Bokoussen et Hokoun. 1 vol.
Dd. 653.

7ᵉ volume. Dessinateur principal : Katsoushika Hokousaï. Collaborateurs : Bokoussen et Hokoun.
Éditeur : Eirakouya Toshiro. Nagoya. 1 vol.
Dd. 654.

8ᵉ volume. Dessinateur principal : Katsoushika Taïto. Collaborateurs : Hokkei, Hokoussen, Bokoussen et Hokoun.
Auteur de la préface : Hogan.
Éditeur : Soumimarouya Jinsouké. Yédo. 1 vol.
Dd. 655.

Aux feuillets 13 et 14 de ce volume se voit un grand éléphant, entouré d'un groupe d'aveugles, qui sont occupés à le tâter. C'est l'illustration d'une histoire citée au Japon en manière de proverbe, et qui est comme suit.

Un groupe d'aveugles entrés dans une ménagerie, où se trouvait un grand éléphant, ne pouvant le voir et voulant cependant se former une idée de sa structure, se mirent à le palper. Une fois sortis de la ménagerie, ils exposèrent le résultat de leur expérience et se communiquèrent l'idée qu'ils se formaient de l'éléphant. Mais l'un, qui n'avait touché que la trompe, disait que c'était une sorte de serpent ; un autre, qui n'avait pu manier que la jambe, disait que c'était un animal en forme de colonne ou de tronc d'arbre ; un troisième, qui avait promené les mains sur son large flanc, le comparait à un mur. Ils ne purent ainsi s'accorder et chacun demeura avec son idée propre incomplète. Cette histoire a pour morale qu'on ne saurait se former une opinion juste et valable d'une chose sur l'examen d'une partie, alors que la perception de l'ensemble vous échappe.

9ᵉ volume. Dessinateur principal: Katsoushika Taïto. Colla-
borateurs : Hokkei, Hokoussen, Bokoussen, Outamassa.
Auteur de la préface : Rokoujouen.
Éditeur : Soumimarouya Jinsouké. Yédo. Deux tirages
différents, 2 vol.
Dd. 656-657.

Dans ce volume se trouvent quelques-unes des plus belles com-
positions d'Hokousaï et en première ligne, sur les feuillets 9 et 10,
les trois musiciens, deux femmes assises et un homme debout.

10ᵉ volume. Dessinateur principal : Katsoushika Hokousaï.
Collaborateurs : Bokoussen et Hokoun.
Auteur de la préface : Binrodaï-rojin.
Éditeur : Eirakouya Soshiro. Nagoya. 1 vol.
Dd. 658.

11ᵉ volume. Sans signature.
Auteur de la préface : Ryoutei Taneïko.
Éditeur : Eirakouya Toshiro. Nagoya. 1 vol.
Dd. 659.

12ᵉ volume. Sans signature.
Éditeur : Eirakouya Toshiro. Nagoya. 1 vol.
Dd. 660.

Ce volume, dans les premiers et meilleurs tirages, est imprimé
en noir, contrairement aux autres volumes qui sont imprimés avec
un ton teinté, couleur chair.

13ᵉ volume. Dessinateur : Katsoushika Tamékazou Rojin.

Auteur de la préface : Sankin-gwaishi.

Éditeur : Eirakouya Toshiro. Nagoya. Deux tirages, noir et tons teintés. 2 vol.

Dd. 661-662.

14ᵉ volume. Sans signature.

Auteur de la préface. Hyakou-riou-wo.

Éditeur : Eirakouya Toshiro. Nagoya. Deux tirages, noir et tons teintés. 2 vol.

Dd. 663-664.

15ᵉ volume (Compilé). Auteur de la préface et éditeur : Katano Toshiro. Nagoya. Deux tirages noirs et tons teintés. 2 vol.

Dd. 665-666.

367. — *Shimpen-Souïkö-gouaden-Soui-ko-den.*

Grand roman historique de la Chine.

Auteurs et traducteurs : Kyokoutei Bakin et Takaï Ranzan (Bakin a, traduit les dix premiers volumes et Ranzan les autres).

Dessinateur : Katsoushika Hokousaï.

Éditeur : Hanabousa Eikitchi. Yédo.

D. 667-756.

L'ouvrage est divisé en neuf parties de dix volumes chacune, soit 90 volumes pour l'ensemble. Les parties ont été publiées à des dates différentes de 1805 à 1838.

En cette année 1807 Hokousaï publie l'illustration des cinq premières séries du *Shimpen Souiko gouaden,* un roman historique chinois écrit sous la dynastie des Soung par Setaï-an et présenté au public japonais dans une traduction arrangée par Bakin et Ranzan, publiée en neuf suites de dix volumes dont la sixième, la septième, la huitième, n'ont vu le jour, après un intervalle de trente ans, qu'en 1838 et années suivantes. Ces neuf séries composent un roman de quatre-vingt-dix volumes, dont Ranzan a écrit quatre-vingts volumes.

L'illustration de ce roman célébrant les exploits guerriers de cent huit héros chinois, qui meurent tous l'un après l'autre et qui n'est qu'une suite de duels mortels de combats, de batailles, débute par la portraiture effrayante de neuf de ces héros, portraiture suivie du renversement d'un monument sacré, d'où sortent, comme d'une éruption de volcan, toutes les dissensions et les guerres de ces années.

En même temps que le roman est une glorification de ces cent

huit héros, c'est déjà un pamphlet contre la corruption gouverne-
mentale de la Chine de ce temps et un prêtre qui revient dans tou-
tes les pages, une barre de fer à la main comme bâton, apparaît
comme le grand justicier de cette épopée. Une des planches de
l'illustration qui a une réputation au Japon et dont les artistes
s'entretiennent comme d'un tour de force, est la composition où
l'artiste représente ce prêtre poursuivant un fonctionnaire prévari-
cateur, qui s'est jeté sur un cheval que, dans sa terreur de la barre
de fer, il n'a pas vu attaché et dont l'effort impuissant pour pren-
dre le galop, a fourni le Géricault le plus mouvementé qui soit.

C'est aussi dans cette pile de livres un étonnement, même pour
les Chinois, de trouver une Chine si exactement rendue avec ses
costumes, ses types, ses habitants, ses paysages, chez un artiste
qui ne l'a pas vue et qui n'a eu à sa disposition que d'assez pau-
vres éléments de reconstitution du pays.

Dans la quatrième série, après un dessin représentant un mé-
decin pansant la blessure faite dans le corps du guerrier Lio
par une flèche qu'il vient de retirer et qu'il tient dans sa bou-
che, c'est une suite de violents, de colères, d'homicides dessins.
Ici c'est un guerrier qui tombe avec son cheval dans un précipice,
le cheval cabré dans le vide du trou noir sans fond, un dessin où
il y a la *furia* d'un croquis de Doré réusssi; là c'est l'herculéenne
cavalière Itisoseï faisant un prisonnier qu'elle immobilise empri-
sonné dans son *lasso*; plus loin, un homme qu'un guerrier déca-
pite d'un coup de sabre, et dont le tronc s'affaisse pendant que sa
tête, projetée en l'air, retombe d'un côté, son chapeau de l'autre.

L'amusant chez Hokousaï, c'est la variété des sujets. Au milieu
de ces féroces épisodes de la guerre, voici tout à coup, dans la
sixième série, un palais féerique au haut d'un rocher, auquel on
arrive par des ponts, des escaliers, une montée d'un pittoresque
charmant; palais né dans l'imagination du peintre, au fond de son
atelier. Et à côté de cette architecture poétique, des dessins d'un
naturel, comme cet homme qui dort la tête sur une table, visité par
un rêve paradisiaque; comme cette société sur un pic de montagne,
saluant le lever du soleil, les robes et les cheveux flottants et soulevés
derrière eux par le vent du matin. Et jusqu'au haut, jusqu'à la fin
de la neuvième série, toujours des images différentes ne se répétant
pas.

L'illustration de ce roman en quatre-vingt-dix volumes est en

général de trois images doubles par volume, ce qui fait avec les frontispices, pour l'ouvrage entier, près de trois cents estampes.

De Goncourt. Hokousaï, page 81.

368. — *Foukoushou-kidan-éhon-azouma-foutaba-nishiki.*

Le brocart des deux pousses de la plante de l'Est.

Dessinateur : Ewakio Rojin Hokousaï.

Auteur : Kokéda Shighérou. 1805. 5 vol.

Dd. 757-761.

Ce sont deux enfants d'un riche paysan des environs de Yédo, dont l'aîné est assassiné et que le cadet venge, avec l'aide de sa femme et de la veuve de son frère.

Un dessin plein de mouvement, le dessin de l'assassin passant, dans sa fuite précipitée, sur le corps d'une femme couchée qui le reconnaîtra.

Une foule de péripéties et un tas de comparses prenant part à la fabulation au bout de laquelle le cadet, à la recherche de l'assassin de son frère, arrive à une habitation mystérieuse, où il retrouve la femme de son aîné, qui n'a pas cédé à l'assassin, toute suppliciée, toute attachée qu'elle soit au milieu des cadavres, jetés la tête en bas sur le revers d'une colline et dont les côtes traversent les chairs pourries de la poitrine, et dont les figures ont les orbitres vides des têtes de mort. Une horrifique planche !

Et le roman se termine par un jugement de Dieu, devant un tribunal où, en champ clos, les deux femmes, soutenues par le cadet, combattent et tuent l'assassin, à la suite de quoi le valeureux frère est fait samouraï par un daïmio.

De Goncourt. Hokousaï, page 71.

369. — *Kokouji-noui-monogatari.*

Roman historique sur le Noui (Oiseau monstre fabuleux).

Auteur : Shakouyakoutei Nagoya. 1807.

Dd. 762.

(Incomplet. Le premier volume seulement).

370. — *Shin-Kasané-ghédatsou-monogatari.*

La conversion de l'esprit de Kasané.

Auteur : Kyokoutei Bakin.

Dessinateur : Katsoushika Hokousaï.

Graveur : Inoué Jihei et Itchida Jirobeï.

Éditeur : Bounkindo. Yédo. 1807. 5 vol.

Dd. 762 bis, 766.

Bakin, un romancier dont tous les romans ont comme point de départ une légende ou un fait historique et qui, dans son ambition de donner près du lecteur un caractère de vérité à ses écrits, s'est fait un descripteur très fidèle, un géographe merveilleux, selon les Japonais, des paysages où se passe l'action de ses romans — et la première planche d'Hokousaï offre la vue du village qu'habite Kasané.

Kasané est une femme laide et mauvaise, tuée par son mari et dont l'esprit hante la seconde femme de l'assassin : tel est le sujet.

Et dans les images, c'est tout d'abord la femme du passé, la femme jalouse devenue une religieuse, dont la légende a servi à la fabrication du roman, et qui est représentée près d'un plateau assaillie par des volées d'oisillons ; un symbole de là-bas pour exprimer le paiement des péchés.

Le mari assassin, lui, est figuré montrant au-dessus de sa tête un écrit japonais qui se contourne et se termine en un serpent, tandis que sa vilaine femme, à la tête pareille à une calebasse, brandit un écran où se voit un crapaud.

Un dessin des plus spirituels : le père de Kasané, un marchand de marionnettes, qui en a de suspendues tout autour d'un parasol, ouvert au-dessus de sa tête, et tient une espèce de pelle, où les mouvements de sa main font danser un pantin, aux articulations attachées à cinq ou six ficelles.

Une planche d'un grand effet est l'assassinat où la femme, jetée à l'eau et se cramponnant des deux mains à la barque, se voit assommée par son mari à coups de rame.

Une autre planche curieuse montre la seconde femme se tuant par la souffrance qu'elle éprouve de la hantise de la femme assassinée, et au moment où elle meurt, sort d'elle l'esprit qui la hante

sous la forme d'une fumée, surmontée de la tête de la laide femme.

Et la dernière planche étale dans une grisaille une vision de l'enfer bouddhique, avec un luxe de supplices inimaginable.

De Goncourt. Hokousaï, page 71.

371. — *Kana-déhon-gonitchi-no-bounsho.*

Histoire des fidèles vassaux après la vengeance.

Dessinateur : Katsoushika Hokousaï.

Éditeur : Tchojiya Heibei. Yédo. 1808. 5 vol.

Dd. 767-771.

Un roman dont l'intérêt artistique est tout entier dans la première composition, représentant les 47 Rônin, qui déposent la tête de Kira sur le tombeau d'Asano.

Le reste du roman a l'air de se rapporter à des incidents de la vie d'Amanoya Riheï, le marchand qui a fourni les armes et les équipements militaires pour l'attaque du château fortifié de Kira. Tout au plus dans l'illustration une gravure amusante vous donnant, je ne sais à quel propos, la vue très détaillée de la cuisine d'une « Maison verte ».

De Goncourt. Hokousaï, page 90.

372. — *Ehon-tama-no-otchibo.*

Histoire d'une famille dévouée.

Auteur : Koéda Shighérou.

Dessinateur : Katsoushika Hokousaï.

Graveur : Miyada Shingora.

Éditeur : Soumimarouya Jinsouké. Yédo, 1808. 5 vol.

Dd. 772-776.

373. — *Eiri-Sansho-dayou.*

a pre-

de la
et les

dou-

Femme nourrissant des oiseaux, par HOKOUSAI.
N° 370 du Catalogue.

Roman sur Sansho-dayou (Homme avare et cruel).

Auteur : Baibori Kokouga.

Dessinateur : Katsoushika Hokousaï.

Graveur : Sakouragi Matsougoro.

Calligraphe : Ishiwara Tomomitchi.

Éditeur : Ossakaya Mohei. Yédo. 1809. 5 vol.

Dd. 777-781.

374. — *Aoto-foujitsouna-moryo-an.*

Les desseins du juge Aoto (Juge célèbre du xiiie siècle).

Auteur : Kyokouteï Bakin.

Dessinateur : Katsoushika Hokousaï.

Graveur du texte : Kimoura Kaheï.

Graveur des dessins : Sakouragi Tokitchi.

Éditeur : Hirabayashi Shogoro. Yédo. 1812. 5 vol.

Dd. 782-786.

En 1812, Hokousaï publie les illustrations de *Aoto-fougitsouna, moryô-an,* un roman dont le texte est de Bakin.

Une de premières planches représente le juge sur un pont, assistant à la recherche dans une rivière de quelques pièces de monnaie par des plongeurs. Et comme on se moque de lui et qu'on lui dit que cette recherche de l'argent dans l'eau compte beaucoup plus que l'argent perdu, il répond que l'argent dans la rivière ne profite à personne, tandis que l'argent donné pour le retrouver profite à des gens.

Et ce sont les beaux dessins du juge lisant un papier, du juge jugeant dans son tribunal des criminels, attachés les mains derrière le dos par une corde, que tient un garde et dont on voit les têtes dans une autre planche fixées sur les cornes des taureaux, que ces animaux promènent.

Une idée ingénieuse : sur une des planches, ce que lit un homme, c'est la légende de la gravure.

Une planche caractéristique représente le terrible Shoki, le tueur des diables, venant rechercher chez eux un pauvre petit en-

fant, qui pleure au milieu d'un paysage où dans le fond les loups mangent des cadavres.

Une planche singulière représente un chat monstre, en robe, tenant par le cou un médecin.

Une planche curieuse montre à gauche une chambre où se passe une scène du roman, et à droite une grande galerie vide, dessinée d'après les lois de la perspective la plus rigoureuse et qui fait tomber absolument l'allégation que la peinture japonaise n'a pas le sentiment de la perspective.

Enfin, comme dénouement de l'histoire du juge Aoto, on voit une place d'exécution, où un bourreau se dispose à trancher la tête à un homme attaché à deux pièces de bois croisées, liées par le haut, quand apparaît providentiellement, dans le fond, le juge, auquel une femme parle et innocente le condamné, qui va avoir sa grâce.

De Goncourt. Hokousaï, page 99.

375. — *Fokouetsou-kidan.*

Histoires intéressantes de la province d'Etchigo.

Auteur : Tachibana Shighéyo.

Dessinateur : Katsoushika Hokousaï.

Éditeur : Kawatchiya Moheï. Osaka. 1823. 6 vol.

Dd. 787-792.

376. — *Hyotchou-sono-no-youki.*

La neige dans les jardins.

Auteur : Kyokoutei Bakin.

Dessinateur : Katsoushika Hokousaï.

Graveur : Sakaï Yonésouké.

Éditeur : Soumimarouya Jinsouké. 1807. 5 vol.

Dd. 793-797.

377. — *Ehon-saïyou-zenden-Saïyouki.*

Histoire du voyage occidental.

Dessinateur : Katsoushika Taïto.

Graveur : Inoué Jiheï.

Éditeur : Kawatchiya Moheï. Osaka. 2 vol.

Dd. 798-824.

(Manquent les dix premiers volumes, qui ne doivent pas avoir été illustrés par Hokousaï et trois autres volumes).

Ce roman ou sorte d'épopée d'origine chinoise raconte le voyage dans l'Inde, entrepris sous la dynastie des Tang, au ix° siècle, par un célèbre prêtre bouddhiste chinois, Ghenzo-Sanzo. Il s'était mis en route pour aller recueillir à la source les livres canoniques bouddhiques. A l'époque où il entreprenait son voyage, il n'existait aucune communication entre la Chine et l'Inde, qui étaient d'ailleurs respectivement partagées entre des princes nombreux et en guerre les uns contre les autres. Les périls d'un tel voyage, dans ces circonstances, étaient réels, mais aux périls réels, l'auteur s'est complu à ajouter des dangers extraordinaires de toute sorte. Le prêtre Ghenzo-Sanzo ne lès surmonte qu'à l'aide de secours miraculeux. Il est sous la garde de trois êtres surnaturels, Gokou, Gono et Gojo, qui ont le pouvoir de faire tomber la foudre, de déchaîner les vents, de mouvoir les nuages et qui, l'accompagnant, lui permettent d'atteindre le but de son aventureuse entreprise.

Les péripéties de ce roman rempli de merveilleux et où figurent constamment des êtres surnaturels, ont fourni à Hokousaï un thème sur lequel son imagination et son caprice ont pu s'exercer librement.

378. — *Jingo-kogo-sankan-taiji.*

Conquête de la Corée par l'impératrice Jingo.

Auteur : Sangetsouan.

Dessinateur : Katsoushika Taïto.

Éditeur : Kikouya Kozabouro. Yédo. 1840. 5 vol.

Dd. 825-829.

La conquête prétendue de la Corée ne repose que sur des traditions fabuleuses. Voici du reste les faits tels qu'ils sont racontés dans le livre illustré par Hokousaï.

Sous le règne de l'empereur Keiko (en 97 de notre ère), la tribu Koumaso, habitant l'île de Kiou-shiou, la plus méridionale de l'archipel japonais, s'étant révoltée, fut vaincue et soumise par le prince Yamatodaké.

Sous l'empereur Tchouaï (en l'an 193 de notre ère), la tribu se révolta de nouveau. L'empereur alla cette fois en personne la combattre, mais il échoua et fut tué par une flèche. Sa courageuse femme Jingo, quoique enceinte, résolut de le venger par une nouvelle expédition. Elle fit des prières aux dieux et ils lui révélèrent que pour soumettre définitivement les rebelles de l'île de Kioushiou, il fallait d'abord conquérir la Corée, d'où ils tiraient leur appui. L'impératrice, ayant en conséquence réuni une flotte et une armée, débarqua elle-même en Corée, la conquit et en rendit les trois royaumes tributaires.

Le fils qui naquit d'elle devint l'empereur Ojin ; mais, comme il avait été porté dans ses flancs pendant son expédition guerrière en Corée, il a été élevé au rang de dieu de la guerre et est plus connu sous le nom de Hatchiman.

A la fin de l'histoire, l'auteur énumère un grand nombre de miracles accomplis par Hatchiman.

379. — *Ehon-tsouzokou-sangokoushi.*

Histoire populaire des trois royaumes.

Traducteur du chinois : Ikéda Toriteï.

Dessinateur : Katsoushika Taïto.

Graveur : Inoué Jiheï.

Calligraphe : Outchiyama Kakoutsou.

Éditeur : Kawatchiya Moheï. Osaka. 1836. 75 vol.

Dd. 830.

Ce livre est la traduction d'un ouvrage chinois. C'est une sorte de grand roman historique où sont racontées les guerres prolongées que se firent des guerriers chinois, des années 168 à 289 de

J.-C., pour s'emparer du pouvoir et régner en Chine, jusqu'au moment où un grand héros, Sze-ma-i, mettant fin à toutes les compétitions par sa force supérieure, établit la paix et fonde la dynastie des Tsin.

LES ÉLÈVES D'HOKOUSAÏ

Hokousaï a eu de nombreux élèves qui pour former leurs noms divers ont, suivant la coutume des artistes japonais, pris une partie du nom de leur maître et se sont ainsi appelés Hokkei, Hokoun, Hokouba, etc., d'autres, sans prendre une partie de son nom, l'ont suivi et imité, Nous avons donc tout un ensemble d'artistes, qui se sont livrés à des productions diverses autour de lui, mais tous ont été tellement dominés par sa personnalité, qu'ils n'ont guère fait que répéter ses formes, le plus souvent avec servilité. Le plus fertile et le mieux doué a été Hokkeï, dont nous avons des livres illustrés divers et des sourimonos en très grand nombre.

Hokoun et Bokousen, deux autres élèves, ont donné chacun une imitation du premier volume de la Mangoua. Bokoussen a cependant été assez original dans son *Gouayen* publié en 1815 (n° 392 du catalogue), qui consiste en une suite de caricatures poussées à l'outrance. C'est chez Bokoussen à Nagoya, dans la province d'Owari, qu'Hokousaï conçut le projet de sa Mangoua et exécuta les dessins du premier volume. Hokoun, qui probablement était architecte, aurait été le guide et l'instructeur d'Hokousaï, pour tout ce qui concerne les dessins d'architecture, qu'il a eu l'occasion d'introduire dans son œuvre.

Issaï, un autre élève d'Hokousaï, a illustré, une vie du prêtre bouddhique Nitchiren, où il s'est inspiré de la vie du Boudha illustrée par son maître.

Certains élèves d'Hokousaï, ayant pris la première partie de son nom, Hokousô, Hokoushiou, Hokouyei, se sont adonnés à la reproduction des scènes de théâtre sur de grandes feuilles en couleur, dont les scènes se sont souvent déroulées sur trois et cinq feuilles juxtaposées.

Yamagawa Shighénobou a été l'élève et est devenu le gendre d'Hokousaï. Il a illustré divers livres, seul ou en société avec Sadahidé et Keisaï Yesen.

380. — *Eawassé-atémono.*

Dessins pour jeu de patience.
Auteur : Shobian.
Dessinateur : École d'Hokousaï.
Éditeur : Yoshinoya Nihei. Yédo. 2 vol.
Dd. 905-906.

381. — *Hokousaï-e-dehon.*

Album de dessins d'après Hokousaï.
Dd. 907.

382. — *Kisso-dotchoa-Hokousaï-e-dehon.*

Album de dessins d'Hokousaï (d'après Hokousaï) sur le Kisso Kaïdo. 1869. 2 vol.
Dd. 908-909.

383. — *Ouwaki.*

Inconstance habituelle.

Auteur : Rani.
Dessinateur : Okouba. 1 vol.
Dd. 910.

384. — *Kyoka-Tokaïdo-dotchou-zoué.*

Guide illustré du Tokaïdo avec poésies comiques.
Dessinateur : Hokoujou.
Éditeur : Hanabousa Daïsouké. Yédo. 1813. 1 vol.
Dd. 911.

385. — *Kyoka-meisho-zoué.*

Illustration d'endroits célèbres avec vers comiques.
Compilateur : Shakouyakouteï.
Dessinateur : Yanagawa Shighénobou.
Graveur : Shiraï Tsounézo. 1826. 1 vol.
Dd. 912.

386. — *Ryoussen-gouayo.*

Album de dessins de Ryoussen.
Dessinateur : Yanagawa Shighénobou.
Éditeur : Tohékido. Nagoya. 1 vol.
Dd. 913.

Tirage très fin.

387. — *Kyoka-shoukin-shou.*

Recueil de vers comiques.
Dessinateur : Yanagawa Shighénobou.

388. — *Ryoussen gouafou.*

Album de dessins de Ryoussen.
Dessinateur : Yanagawa Shighénobou.
Éditeur : Hirabayashi Shogoro. Yédo. 2 vol.
Dd. 915-916.

389. — *Ryoussen-souiko-gouaden-shou.*

Portraits des héros du Souikoden par Ryoussen.
Dessinateur : Yanagawa Shighénobou.
Éditeur : Okada Goungyokou do. 2 vol.
Dd. 917-918.

390. — *Ehon-fouji-bakama.*

Biographies de femmes célèbres par leur intelligence ou leur courage.
Dessinateur : Yanagawa Jouzan.
Graveur : Myada Kitsaï.
Calligraphe : Tanaka Shozo.
Éditeurs : Soumimarouya Jinsouké. Yédo. 1823, 2 vol.
Dd. 919-920.

Nous retrouvons un de ces recueils illustrés d'anecdotes sur les femmes célèbres, tels que nous en avons déjà rencontré avec Soukénobou (n° 86) et Tanghé (n°s 98 et 99). Nous retrouvons même dans le présent recueil une des anecdotes que nous avons citée, celle de Matsoushita-Zenni, la mère du ministre dn Shogoun, qui raccommode sa porte en papier (n° 86). Nous en trouvons aussi

d'autres que nous n'avons pas encore rencontrées, mais qui sont également très populaires.

Volume I, feuillet 7. — Tojimé, de la province de Bouzen, fut mariée à dix-huit ans à un prêtre de la religion Shinto. Après vingt ans de mariage, elle devint veuve et, à partir de ce moment, elle n'eût plus aucun souci de sa parure ou de sa toilette. Comme elle était extrêmement belle, beaucoup de gens voulurent l'épouser. Elle les repoussa tous, disant qu'une femme ne devait point prendre un second mari. Elle continua à chérir la mémoire de son mari mort, elle conserva comme effigie ses habits dressés près d'elle, et lorsqu'elle recevait quelques cadeaux, gâteaux ou fruits, elle les présentait d'abord à l'effigie avant d'en user elle-même. Elle vécut ainsi vertueusement de longues années. Sa conduite ayant été connue de l'empereur, il l'exempta, en témoignage d'estime, du paiement de tout impôt, sa vie durant.

Volume I, feuillet 9. — Un samouraï, Saéki Oujinaga, se rendait à la cour impériale, à Kyoto, pour y disputer le prix de la lutte. Il vit devant lui, sur le chemin, une belle et forte femme, qui marchait un seau d'eau sur la tête. Il lui passa, par plaisanterie, son propre bras sous le bras. Comme, loin de le repousser, elle se mit à presser fortement son bras en souriant, il crut qu'elle prenait son action pour une avance et qu'elle y répondait. Mais bientôt il s'aperçut qu'elle continuait à lui tenir le bras et à l'entraîner et, lorsqu'il voulut se dégager, elle se trouva tellement plus forte que lui qu'il ne put y réussir et qu'il dut la suivre jusque chez elle.

Arrivé là, le samouraï lui ayant appris qu'il se rendait à Kyoto disputer le prix de la lutte, Oïko, c'était le nom de la femme, lui dit qu'il trouverait sûrement, tel qu'il était, des hommes qui l'emporteraient sur lui. Elle le fit donc séjourner près d'elle pour développer sa force. Elle lui pétrit des boules de riz, tellement dures qu'il ne put d'abord y mordre. Mais, peu à peu, sa force s'accroissant par le régime qu'elle lui faisait suivre, il parvint à les briser avec les dents et à s'en nourrir.

Elle l'assura qu'il avait maintenant acquis assez de force pour l'emporter sur tous ses rivaux. Il se rendit en conséquence à Kyoto et y gagna en effet le premier prix de la lutte.

Volume II, feuillet 2. — Nous retrouvons ici Shizouka que nous avons déjà vue (nos 58 et 107).

Yoritomo, qui devint le premier des Shogouns, poursuivait son

demi-frère, Yoshitsouné, par tous les moyens pour se défaire de lui. Yoshitsouné fut obligé de fuir de Kyoto, Yoritomo fit alors venir à Kamakoura où il résidait Shizouka, la concubine de Yoshit-souné, pour tirer d'elle des renseignements sur le lieu de sa retraite. Shizouka était une danseuse célèbre par sa beauté et son excel-lence dans son art. Yoritomo la força de danser devant lui et sa suite dans le temple de Hatchiman. Mais il ne put rien en obtenir et elle chanta, en dansant, une chanson où elle témoignait de son amour et de sa constance pour Yoshitsouné. Les spectateurs furent char-més de sa danse et ne purent s'empêcher d'admirer son courage. Un jour, Kajiwara Kaghéshighé, un des grands officiers de Yori-iomo, épris d'elle, se hasarda à la visiter, pour lui demander de se donner à lui. Shizouka le repoussa offensée et lui dit, en pleurant : « Ne savez-vous pas qui je suis? J'appartiens au prince Yoshit-sonné. Si mon prince était encore puissant, comme autrefois, oseriez-vous seulement me regarder? » Kaghéshighé se retira confus.

Shizouka est devenue au Japon, parmi les femmes célèbres, un type de fidélité et de courage.

391. — *Shashin-gakouhitsou-Bokoussen-sogoua.*

Recueil de dessins de Bokoussen, d'après nature (En noir).

Dd. 921.

391 *bis*. — Même ouvrage imprimé avec tons teintés.

Dd. 922.

Ce livre est une sorte d'imitation du premier volume de la Man-goua, d'Hokousaï.

392. — *Kyo-gouayen.*

Jardin de caricatures.

Dessinateur : Bokoussen.

Éditeur : Eirakouya Toshiro. Nagoya, 1 vol.

Dd. 923.

On pourra prendre dans ce volume une juste idée de la caricature japonaise.

393. — *Ogoura-hyakoushou-rouidaï-banashi.*

Contes composés d'après les cent poètes classiques.

Auteur et dessinateur : Akatsouki Kanénari.

Graveur : Inoué Jikeï.

Calligraphe : Wada Shobeï.

Éditeur : Kawatchiya Heihitchi. Osaka. 1829. 3 vol.

Dd. 924-926.

394. — *Yodogawa-ryogan-shokeï-zoué.*

Sites remarquables sur les deux rives de la rivière Yodo (La rivière d'Osaka).

Dessinateur : Akatsouki Kanénari.

Éditeur : Kawatchiya Heihitchi. Osaka. 1824, 2 vol.

Dd. 927-928.

395. — *Ehon-Imagawa-jo.*

Lettres illustrées de Imagawa (Leçons de morale).

Dessinateur : Noumada Gessaï.

Éditeur : Maegawa Rokouzaemon. Yédo. 1824. 2 vol.

Dd. 929-930.

396. — *Kwatcho-sansoui-Hokujou-gouafou.*

Album d'oiseaux, de fleurs et de paysages par Hokoujou.
Dessinateur : Hokoujou.
Éditeur : Tchojiya Heibeï. Yédo. 1 vol.
Dd. 931.

397. — *Hokoumeï-gouafou.*
Album d'Hokoumeï.
Dessinateur : Hokoumeï.
Éditeur : Sanyoudo. Yédo. 1830. 1 vol.
Dd. 932.

398. — *Hokoun-mangoua.*
La mangoua d'Hokoun.
Dessinateur : Hokoun Taïga.
Collaborateurs : Hokouga et Hokoujou.
Éditeur : Eïrakouya Toshiro. Nagoya. Deux tirages, en noir et en tons teintés. 2 vol.
Dd. 933-934.

398 *bis*. — Recueil de poésies comiques.
Dessinateurs : Hokoun et divers. 1 vol.
Dd. 935.

399. — Leçons de dessin pour les commençants.
Éditeur : Souwaraya Moheï. Yédo. 1840. 1 vol.
Dd. 936.

400. — *Yojo-hitokoto-gousa.*

Exemples et préceptes d'hygiène.
Dessinateur : Katsoushika Hokoushou.
Éditeurs : Souwaraya Moheï. Yédo. 1891. 1 vol.
Dd. 937.

401. — *Hokkeï-mangoua.*

La mangoua d'Hokkeï.
Dessinateur : Hokkeï.
Éditeur : Eirakouya Toshiro Nagoya. 1 vol.
Dd. 938.

402. — *Kyoka-gojounin-isshou.*

Cinquante poésies comiques.
Dessinateur : Hokkeï. 1819. 1 vol.
Dd. 939.

403. — *Assahi-no-kagé.*

Lumière du soleil levant (Poésies comiques).
Dessinateur : Hokkeï. 1 vol.
Dd. 940.

404. — *Kyoka-toto-jouni-kei.*

Douze vues de Yédo avec poésies comiques.
Dessinateur : Hokkeï.
Graveurs : Gyokosha Ouramassa. Yédo. 1819. 1 vol.
Dd. 941.

405. — *Kyoka-fousso-meisho-zoué.*

Les endroits célèbres du Japon avec poésies comiques (En couleur).

Dessinateur : Hokkeï.

Graveur : Gyokosha Ouramassa.

Calligraphe : Hokoueishi Souténo. Yédo. 1824. 1 vol.

Dd. 942.

Illustrations très fines comme gravure et comme coloration.

406. — *Rengedaï.*

Receptacle du nénuphar.

(Recueil de dessins et de calligraphies).

Dessinateurs : Hokkeï et divers.

Compilateur et éditeur. Tokimari. 1826. 1 vol.

Dd. 943.

407. — *Kinse-setsou-bishonen-rokou.*

Histoire d'un beau jeune homme (Roman).

Auteur : Kyokoutei Bakin.

Dessinateur : Hokkeï.

Graveurs : Assakoura Ihatchi et Hara Yoshitomo.

Calligraphe : Tani Kinsen.

Éditeur : Osakaya Hanzo. Yédo. 1830. 5 vol.

Dd. 944-948.

408. — *Hokouri-jouni-toki.*

Douze heures au Yoshiwara.

Auteur : Ishigawa Massamotchi.

Dessinateur : Hokkeï.

Éditeurs : Goyosha. 1 vol.

Dd. 949.

Outamaro nous a donné l'aspect des Maisons vertes pendant une année (n° 146). Hokkeï nous donne ici l'aspect d'une maison du Yoshiwara pendant une journée. Chaque dessin s'applique à une scène fixée à une heure particulière et les douze dessins donnent ainsi, en succession, l'aspect de la maison pendant les douze heures d'une journée.

409. — *Santo-meisho-itchiran.*

Sites célèbres de trois capitales (Yédo, Kyoto et Osaka).
Dessinateur : Hokkeï.
Éditeurs : Oudamakiteï. Yédo. 1 vol.
Dd. 950.

C'est un des meilleurs spécimens de l'illustration de Hokkeï, comme légèreté de dessin, souplesse de gravure et originalité de l'impression en couleur.

410. — *Kyoka-awassé-ryogan-zoué.*

Illustration des deux rives de la Soumida, avec poésies comiques.
Dessinateur : Hokkeï.
Éditeur : Hanazonoren. 1 vol.
Dd. 951.

411. — *Souiko-gouaden.*

Souikoden illustré (En couleurs).
Dessinateur : Hokkeï.
Éditeur : Kansenden. Yédo. 1820. 3 vol.
Dd. 952-954.

412. — *Kyoka-sanjou-rokou-shou.*

Poésies comiques de trente-six poètes.
Compilateurs : Shakouyakouteï.
Dessinateurs : Hokkeï et Hiroshighé. 1840. 1 vol.
Dd. 955.

413. — *Sansoui-gouayo.*

Album de paysages.
Éditeurs : Seikando. Nagoya. 1835. 1 vol.
Dd. 956.

414. — *Oukiyo-e-zoukoushi.*

Série de dessins populaires. 1 vol.
Dd. 957.

415. — *Kyoka-shou.*

Recueil de vers comiques.
Dessinateur : Keigetsou. 1 vol.
Dd. 958.

416. — *Hyokin-foukoujousso.*

Plante de bonheur et de longévité (Recueil de quolibets).
Auteur et dessinateur : Hyokinsho Itsounshi.
Éditeur : Yamashiro Shinrokou. Yédo. 1849. 1 vol.
Dd. 959.

417. — *Sanjikyo-ésho.*

Livre d'éducation pour enfants (chaque phrase est com-
posée de trois mots).

Dessinateur : Katsoushika Issaï.

Éditeur : Hanabousa Bounzo. Yédo. 1853. 1 vol.

Dd. 960.

418. — *Nitchiren-shonni-itchidaï-zoué.*

Biographie de Nitchiren, réformateur du bouddhisme.

Auteur : Nakamoura Keinen.

Dessinateur : Katsoushika Issaï,

Graveur : Yégawa Santaro.

Calligraphe : Baitei Kinga.

Éditeur : Okadaya Kahitchi. Yédo.

Propriétaire des droits d'auteur : Le temple Daïhoji à
Yédo. 6 vol.

Dd. 961-966.

Nitchiren, réformateur du bouddhisme et fondateur de la secte
qui porte son nom, naquit en 1222 dans un petit village de la
province Awa d'une famille de pêcheurs. Ses parents, qui étaient
pieux, l'élevèrent pour en faire un prêtre, et, lorsqu'il le fut de-
venu, il se montra en effet animé lui-même d'une extrême ferveur
religieuse. Ses études et ses méditations lui firent considérer le
bouddhisme de son temps, comme s'écartant absolument de la doc-
trine première prêchée par le fondateur de la religion, Çakya-
mouni. Il fit alors choix, parmi les livres canoniques bouddhiques,
de la soutra, le Lotus de la bonne loi, pour y appuyer ses idées de
réforme, déclarant que tout le fondement de la vraie foi devait
dériver de cette source. Il se mit à prêcher sa doctrine par les rues
de Kamakoura, qui était en ce temps-là la résidence du Shogoun
et une grande ville. Et il vécut dans une petite hutte de paille
sur un terrain abandonné.

Après quelques années de persévérance, ses prédications et sa
ferveur finirent par lui amener de nombreux convertis. L'apôtre et

ses disciples parurent alors à craindre aux anciens fervents du bouddhisme, tel qu'il s'était développé traditionnellement. Les prêtres et les abbés des temples et des monastères bouddhiques de Kamakoura se réunirent et, d'accord avec le gouvernement du Shôgoun, ils résolurent de supprimer la prédication de Nitchiren et d'étouffer sa secte. Ils commencèrent donc contre lui des persécutions, qui allèrent jusqu'à une condamnation à mort, qui ne put s'exécuter, racontent ses sectateurs, que par un secours miraculeux d'en haut.

A la fin, la constance de Nitchiren, jointe à l'action de ses partisans devenus de plus en plus nombreux et résolus, amena une cessation de la persécution et l'autorisation de pratiquer la nouvelle foi. Nitchiren, ayant maintenant de nombreux disciples pour le seconder, se retira hors de la ville et vécut près du Fouji, continuant jusqu'à sa mort, en 1282, à diriger la propagation de ses doctrines. La secte bouddhique née de sa prédication s'est perpétuée après lui florissante, et aujourd'hui encore elle compte au Japon environ deux millions d'adhérents.

L'illustration du livre par Issaï ne manque pas d'intérêt, mais l'expression et la puissance qu'on peut lui trouver viennent surtout de ce que l'artiste s'est tenu aussi près que possible des modèles que lui fournissait, pour ses sujets, l'œuvre d'Hokousaï.

419. — *Issaï-gouashiki.*

Album de dessins d'Issaï.

Dessinateur : Katsoushika Issaï.

Éditeur : Yamatoya Kiheï. Yédo. 1864. 2 vol.

Dd. 967-968.

420. — *Kwatcho-sansoui-mangoua-hayabiki.*

Dessins de fleurs et d'oiseaux arrangés alphabétiquement.

Dessinateur : Katsoushika Issaï.

Éditeur : Oshimaya Dénémon. Yédo. 1867. 1 vol.

Dd. 969.

421. — *Kwatcho-sansoui-zoushiki.*

Dessins d'oiseaux, de fleurs et de paysages.
Dessinateur : Katsoushika Issaï. 5 vol.
Dd. 970-974.

422. — *Saïjiki-zoué.*

Description des fêtes annuelles.
Dessinateur : Sadahidé.
Éditeur : Sangyokoudo. 1846. 1 vol.
Dd. 975.

423. — *Tchoushin-meimei-goüaden.*

Biographie des 47 fidèles soldats (Les 47 Rônins).
Dessinateur du 1er volume : Itchiyousaï Kounioshi.
Dessinateur du 2e volume : Sadahidé.
Éditeur : Souwaraya Ihatchi. Yédo. 1er volume. 1848. 2e
volume. 1859. 2 vol.
Dd. 976-977.

424. — *Bancho-shashin-zoufou.*

Album de dessins variés d'après nature.
Dessinateur : Sadahidé.
Graveur : Nakamoura Shountaï.
Éditeur : Sonoharaya Shosouké. Yédo. 1864. 2 vol.
Dd. 978-979.

425. — *Assobiko-no-tchié-kourabé.*

Petit livre d'enseignement pour enfants. 1 vol.
Dd. 980.

VII

REPRODUCTION PAR LA GRAVURE D'OEUVRES D'ARTISTES DIVERS

KORIN. — KENZAN. — ITCHO

MORIKOUNI

RECUEILS DE DÉCORS ET REPRODUCTION DE PEINTURES ET D'OBJETS D'ART VARIÉS

KORIN

Kôrin était peintre et surtout laqueur. Il n'a rien produit pour la gravure, mais son style a été si goûté de son temps que, dès la première moitié du xviiiᵉ siècle, on veut le répandre et en mettre des exemples sous les yeux. C'est ainsi qu'en 1735 un artiste Tchoubeï donne trois volumes de gravures de ses dessins et que dans le *Gouashi kaiyo* (1751), reproductions gravées de vieilles peintures, on trouve des exemples pris à son œuvre.

Au commencement de ce siècle, un admirateur fervent de Kôrin, Hoïtsou a donné des recueils de ses dessins, ainsi que d'autres artistes, qui publient le *Gouashiki* et le *Gouafou*. De nos jours même, en 1864, on a fait paraître des suites de motifs divers pris à ses laques.

On a ainsi tout un ensemble de monuments gravés permettant de connaître et d'apprécier sa manière. Ajoutons que des spécimens de son décor et de ses laques se trouvent dans la collection japonaise du musée du Louvre.

Kôrin est né à Kyoto en 1661, d'une famille bourgeoise, du nom d'Ogata. Il paraît s'être d'abord formé sous l'influence combinée des écoles traditionnelles de Tosa et de Kano, car son style rappelle certains traits de chacune d'elles. Il procède, dans son dessin, d'une manière extrêmement simplifiée, par grands traits et par touches de large surface. Personne n'a jamais été plus original que lui. Il a fleuri à l'époque Genrokou (1688-1703) qui a été un moment de perfection pour certaines branches de l'art japonais. Il a eu une grande influence sur l'art du décor. Son action s'est étendue des laques, qu'il produisait lui-même, aux poteries, par l'intermédiaire de son frère cadet Kenzan, qui s'est inspiré de sa manière et, en l'appropriant au sujet, l'a appliquée à l'ornementation de la céramique.

Kôrin est mort à Kyoto en 1716. M. Louis Gonse a publié dans le n° 23, mars 1890 du *Japon artistique*, édité par M. Bing, un travail suivi sur Kôrin, auquel nous renvoyons, comme contenant les renseignements biographiques et autres qu'on a pu réunir sur lui.

426. — *Kôrin-éhon-mitchi-shiroubé.*

Guide des dessins de Kôrin.

Reproducteur : Nonomoura Tchoubeï.

Éditeur : Kikouya Kiheï. Kyoto. 1.735. 3 vol.

Dd. 981-983.

Cette suite nombreuse de motifs empruntés aux plantes, constitue la plus ancienne reproduction des dessins de Kôrin obtenue par la gravure. Cette publication faite quelques années seulement après la mort de l'artiste, donné, d'une manière fruste, une excellente idée de son style dans tout un ordre du décor.

427. — *Kôrin-gouafou.*

Album de dessins de Kôrin.

Reproducteur : Hôtchou. Kyoto. 1802. 2 vol.

Dd. 984-985.

. Les deux admirables volumes du *Kôrin gouafou* comprennent vingt-six planches, fleurs, animaux, personnages, copiés par un artiste du nom de Yoshinaka et gravés en couleur. Il y a là des compositions d'un caractère inoubliable et d'une outrance de style qui sont, si j'ose le dire, du Kôrin exaspéré, des inventions comiques, d'une allure abracadabrante, qui laissent bien loin derrière elles la verve échevelée d'un Toba, d'un Mitsounobou, des envolées de dessin, dont nulle œuvre japonaise ne donne l'équivalent.

Louis Gonse. Le Japon artistique, n° 23, mars 1890.

428. — *Kôrin-hyakou-zou.*

Cent dessins de Kôrin.

Reproducteur : Hoïtsou.

Éditeur : Hanabousa Bounyo. Yédo. 1826. 1 vol.

Dd. 986.

429. — *Kôrin-mangoua.*

La mangoua de Kôrin.

Éditeur : Soumimarouya Jinsouké. Yédo. 1819. Deux tirages différents. 2 vol.

Dd. 987-988.

Les sujets de ce volume ont été pris aux trois volumes du Kôrin, *Ehon-mitchi-shiroubé,* publiés en 1735 (n° 426).

430. — *Kôrin-gouashiki.*

Modèles de dessins de Kôrin.

Reproducteur : Imaï Soï.

Éditeur : Tsourougaya Kyoubeï. Osaka. 1818. 1 vol.

Dd. 989.

Le *Kôrin gouashiki* nous offre une trentaine d'esquisses, qui sont assurément choisies parmi les plus belles de l'artiste. Le graveur Aïkawa les a rendues avec une perfection de fac-simile incomparable. N'étaient les reliefs de la frappe du bois, qui apparaissent sur le papier en minces gaufrures, on jurerait de voir les originaux eux-mêmes avec toutes les caresses légères du pinceau et les nuances fugitives de la couleur, qui s'estompe dans les gris les plus fins. Le *Kôrin gouashiki* est un des chefs-d'œuvre de la librairie japonaise.

Louis Gonse. Le Japon artistique, n° 23, mars 1890.

431. — *Kôrin-shinsen-hyakou-zou.*

Cent dessins de Kôrin nouvellement choisis.

Reproducteur : Foujiwara Mitsóunobou.

Graveur : Shimizou Ryóuzo.

Éditeur : Izoumiya Kinémon. Yédo. 1864. 2 vol.

Dd. 990-991.

On lit dans la préface :

Hoïtsou, mon maître, me disait qu'il avait d'abord cru que l'art

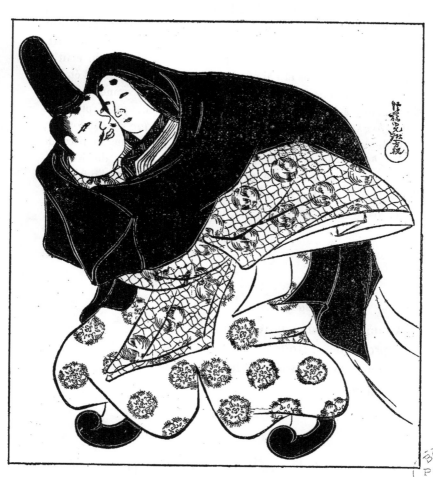

L'enlèvement, d'après Korin.

N° 431 du Catalogue.

de la peinture au Japon était resté inférieur à celui de la Chine, mais qu'ensuite il était venu à une autre opinion, trouvant que plusieurs artistes japonais avaient surpassé les artistes chinois, et, en premier, Kôrin, dont le style était absolument indépendant et original.

J'étais jeune alors, incapable d'apprécier ses jugements, aussi, malgré son dire, je continuais, pour ma part, à mettre au-dessus de tous les artistes chinois. Mais, en progressant dans mon art, j'ai partagé son opinion. J'ai trouvé moi aussi que Kôrin était le plus grand des artistes et j'ai compris pourquoi ses ouvrages étaient si appréciés de nos jours. J'en ai donc copié un grand nombre. Maintenant, à l'exemple de mon maître Hoïtsou, qui a publié le *Kôrin-hyakou-zou* (cent dessins de Kôrin), (n° 428 du catalogue), je publie une suite de dessins de Kôrin et lui donne le titre de *Kôrin-shinsen-hyakou-zou* (cent nouveaux dessins de Kôrin). Mon but, en faisant cette publication, est surtout d'offrir aux élèves de mon école des modèles pour leurs études.

La 1re année de Genji (1864).

Kossou Foujiwara Mitsounobou.

432. — Kenzan-gouafou.

Album de dessins de Kenzan.

Reproducteur : Hoïtsou.

Éditeur : Wanya Ihëï. Yédo. 1 vol.

Dd. 992.

Hoïtsou. — Hoïtsou fils d'un daïmio et prêtre supérieur du temple de Hongwanji à Kyoto, a, au commencement de ce siècle. publié plusieurs volumes de dessins de Kôrin. Il s'est en outre appliqué à en restaurer le style et a ouvert, dans ce but, une académie pour former des élèves. Il a produit lui-même des œuvres peintes et dessinées qui rappellent

passablement la manière de Kôrin. Il est mort en 1828 à
l'âge de 61 ans.

433. — *Wosson gouafou.*

Album de dessins de Wosson.
Dessinateur : Hoïtsou.
Graveur : Assakoura Hatchiémon.
Éditeur : Izoumiya Shojiro, Yédo. 1817. vol.
Dd. 993.

434. — *Hoïtsou-shonin-shinséki-kagami.*
Miroir des dessins du révérend Hoïtsou.
Reproducteur : Ikida Kosson. 2 vol.
Dd. 994-995.

HANABOUSA ITCHO ET HANABOUSA IPPO

Itchô le fils d'un médecin d'Osaka a comme Moronobou et Kôrin, vécu pendant la période celèbre, de Genrokou (1688-1703). Il était peintre et n'a rien produit pour la gravure. Ce n'est, comme pour Kôrin, qu'après sa mort que les sujets dus à son pinceau, ont été reproduits et ont donné lieu à des publications diverses.

Ce qui a fait la singularité et le renom d'Itchô, c'est d'avoir renouvelé, par son style propre et une causticité personnelle, le genre des caricatures resté traditionnellement dans les formes que lui avait données, au xiie siècle, Toba Sojo. Itchô ayant même attaqué, dans un dessin satyrique, une des femmes ou concubines du Shogoun fut, pour ce fait, banni dans l'île de Hachijo, où il passa dix huit-ans.

Itchô, comme tous les artistes japonais, a eu plusieurs noms et surnoms. Il s'est aussi dénommé à un certain moment Ippô et c'est ce nom qu'a pris son principal élève, qui, assumant également le prénom de son maître, est devenu Hanabousa Ippô.

Ippô a travaillé, lui pour la gravure et il a donné ainsi la reproduction des œuvres de son maître. L'œuvre combinée d'Itchô et d'Ippô n'a pas pour nous l'intérêt et l'attrait qu'elle a dû avoir et qu'elle a pu conserver pour les Japonais. Le côté satyrique ou d'allusions caustiques nous échappe et, ne donnant, sous la forme indirecte de la gravure, qu'une reproduction affaiblie des originaux peints, elle n'est pas d'un

ordre assez transcendant pour nous séduire beaucoup par le côté de la forme pure.

Itchô est mort en 1724 et Ippô en 1772.

435. — *Itchô-kyogwo-shou.*

Recueil de caricatures d'Itchô. 1 vol.

Dd. 996.

Ce volume de luxe est d'un beau tirage. Il offre un excellent exemple de l'impression en couleur, au moment où elle atteint sa maturité, au Japon, au XIX^e siècle.

436. — *Gwoshou-zoué.*

Album de dessins (Itchô).

Reproducteur : Hanabousa Ippô.

Graveur : Foujié Shirobeï.

Éditeur : Onogi Itchibeï. Osaka. 1752. 2 vol.

Dd. 997-998.

437. — *Ehitsou-hyakou-goua.*

Cent dessins d'Hanabousa (Itchô).

Reproducteur : Ippô.

Graveur : Tachibana Massanobou.

Éditeur : Yamazaki Kimbeï. Yédo. 1773. 6 vol.

Dd. 999-1004.

TACHIBANA MORIKOUNI

Morikouni a beaucoup produit pour la gravure. Il a tenu une place importante de son temps. Son œuvre a donc été considérable, mais elle n'est pour nous occidentaux que d'un intérêt secondaire. Morikouni a été une sorte d'artiste vulgarisateur. Ses livres illustrés sont des sortes de compendium des divers sujets auxquels la gravure pouvait s'appliquer de son temps, avec exemples et explications des procédés à suivre et des modèles à adopter. Il a donc mis sous les yeux, dans ses illustrations de livres, la représentation des personnages de l'histoire ou du roman et, en même temps, il servait de guide aux jeunes artistes et fournissait aux ouvriers d'art des formes à imiter ou des motifs à employer.

Il est intéressant de parcourir ses livres, pour se rendre compte du fond de formes et de procédés sur lequel reposait, dans la première moitié du XVIIIe siècle, le courant de la gravure au Japon, mais on n'en retirera aucune émotion bien vive et, au point de vue purement artistique, la sensation reste médiocre.

Morikouni est mort en 1748, à l'âge de 78 ans.

438. — *Ehon-wo-shoukou-bai.*

Le rossignol qui se repose sur le pruiner (Illustrations pour l'étude du dessin).

Auteur et dessinateur : Tachibana Morikouni.

Éditeur : Foujiwara Tozabouro. Kyoto. 1730. 2 vol.
Dd. 1005-1006.

439. — *Jiki-shi-ho.*

Trésor de l'étude du dessin.

Auteur et dessinateur : Tachibana Morikouni.

Graveur : Niwa Heizaemon.

Éditeur : Shiboukawa Seïmon. Osaka. 1745. 2 vol.
Dd. 1007-1008.

440. — *Sohitsou-bokougwa.*

Dessins rapides et monochromes (de Tankossaï).

Reproducteur : Tokoussoshi.

Graveur : Sékiné Shimbeï.

Editeur : Yamazaki Kimbeï. Yédo. 1766. 2 vol.
Dd. 1009-1010.

Les graveurs japonais se sont appliqués à donner aux gravures
la physionomie exacte que lés dessins qu'on les chargeait de graver
tenaient de l'usage du pinceau, comme instrument de production.
Le graveur de ces deux volumes Sékiné Shimbéi est arrivé, dans
cette voie, à une perfection qu'on ne saurait dépasser. On pourrait
presque croire, en regardant ses gravures, que ce sont les dessins
mêmes tracés par le dessinateur avec son pinceau, que l'on a sous
les yeux, tant toutes les particularités que le passage du pinceau
imbibé d'encre laisse sur le papier, se trouvent fidélement repro-
duites.

441. — *Reï-goua-sen.*

Dessins choisis de Bounreï.

Graveur : Takéoutchi Heïshiro.

Éditeur : Wakabayashi Seiheï. Yédo. 1777. 3 vol.

Dd. 1011-1013.

Ce recueil marque l'introduction dans l'impression des gravures d'un second ton accessoire, venant s'ajouter au principal ton en noir d'imprimerie, qui détermine les lignes du dessin et les contours des objets. C'est là un procédé propre à l'impression japonaise.

Les Japonais n'ayant pas pratiqué l'opposition constante de l'ombre et de la lumière, obtenue dans la gravure européenne par des traits renforcés ou des hachures multipliées, ont été conduits à y suppléer par d'autres procédés. L'application d'un ou deux tons supplémentaires a été un des principaux moyens, sinon le principal, qu'ils aient trouvé. Le second ton plus pâle que celui du noir d'impression, aide à établir les plans et donne une sorte d'opposition équivalente à celle que la gravure européenne obtient du contraste directement recherché, des parties mises en lumière avec celles qui sont tenues dans l'ombre.

L'emploi d'un second ton, que nous verrons ensuite se perfectionner et se généraliser avec les œuvres de Kitao Massayoshi, d'Hokousaï et de leurs contemporains, a donc été inauguré dans la seconde moitié du xviiie siècle. L'exemple que l'on en a ici est un des plus anciens, il remonte à 1777. Un exemple encore antérieur en date se trouve dans la collection de M. Vever, à Paris ; c'est le *Saïshiki gouaden* de Sekkosaï, en trois volumes, parus en 1767.

442. — *Tobayé-sangokoushi.*

Caricatures sur les habitants des trois royaumes. Osaka, 1783. 3 vol.

Dd. 1014-1016.

Les caricatures ou charges humoristiques de ces trois volumes sont de ce genre, que la tradition fait remonter au xiie siècle et qui aurait eu pour premier auteur le peintre Toba Sojo.

443. — *Zoushiki-hinagata-makié-daïzen.*

Recueil de modèles pour le travail des laques d'or.
Auteur et dessinateur : Hokkyo Shounsen.
Graveur : Mourakami Génémon.
Éditeur : Yanagiwara Kiheï. Osaka. 1759. 5 vol.
Dd. 1017-1021.

L'auteur de ce livre était peintre laqueur et grand collection-
neur de laques. Il a dessiné les laques qu'il a possédées ou qu'il a
pu voir, et a reproduit ainsi une suite nombreuse d'objets en
laque de toute sorte. Il a mis, à la fin du livre, une histoire de
l'art du laqueur avec des préceptes sur son exercice.

444. — *Wakan-meihitsou-kingyokou-gouafou.*

Recueil de chefs-d'œuvres d'artistes japonais et chinois.
Dessinateur : Tsoukioka Massanobou.
Éditeur : Amaya Teijiro. Osaka. 1770. 1 vol.
Dd. 1022.

445. — *Gwashi-kaiyo.*

Reproduction de peintures japonaises et chinoises.
Auteur et dessinateur : Hogen-Shounbokou.
Graveur : Mourakami Génémon.
Éditeur : Onogi Itchibeï. Osaka. 1751 1 vol.
Dd. 1023.

Cet ouvrage donne la reproduction, par la gravure, d'œuvres
d'un grand nombre d'artiste japonais et chinois. Il se compose
de six volumes reliés ici, en un seul. Au feuillet 11 du 6ᵉ
volume la reproduction d'une peinture de Sosatsou aux feuillets
12 et 13 du même volume deux compositions de Kôrin, dont la
seconde, des oiseaux dormant sur une branche devant la lune,
est célèbre et particulièrement caractéristique.

446. — *Shoutchin-gouajo.*

Album de trésors rares (Reproduction de chefs-d'œuvres anciens de la Chine et du Japon).

Dessins originaux de Tanyou, reproduits pour la gravure par Kounshaken.

Éditeur : Tsoutaya Jouzabouro. Yédo. 1803. 3 vol.

Dd. 1024-1026.

446 *bis.* — *Hengakou-kihan.*

Reproduction des tableaux se trouvant dans les temples de Kyomitzou et de Gyon à Kyoto.

Dessinateurs : Aikawa Minwa et Kitagawa Harounari.

Auteur : Hayami. Shounkyossaï

Graveur : Kawabata Tozabouro.

Éditeur : Bounshoudo. Kyoto. 1819. 2 vol.

Dd. 1027-1028.

Ces deux volumes donnent la reproduction des tableaux, qui se trouvent à Kyoto, dans les temples célèbres de Kyomitzou et de Gyon.

Les tableaux que renferment ainsi les grands temples, leur ont été offerts par les artistes et quelques-uns sont dus aux plus grands peintres du Japon. Ce sont ce qu'on appelle des *émas* ou tableaux peints sur panneaux de bois, qui représentent des sujets populaires ou des scènes historiques.

446 *ter.* — *Itzoukousima-ema-kagami.*

Miroir des tableaux du temple d'Itzoukousima.

Dessinateur : Watanabé Taïgakou.

Graveur : Sakata Yasoubeï.

Calligraphe : Watanabé Wokokou.

Éditeur : Tchitossen Foujihiko. 1832. 5 vol.

Dd. 1029-1033.

Itzoukousima est une petite île de la mer intérieure du Japon, située près d'Hiroshima, la capitale de la province Aki. L'ile doit sa célébrité à son temple fameux. Il date d'une époque très reculée, on le fait remonter au vi^e siècle, il est un des trois grands temples du Japon dédiés à la déesse Benten.

Le temple a reçu, de tout temps, en dons ou offrandes, des tableaux dont le présent ouvrage donne la reproduction et la description.

447. — Rikka-shinan.

Manuel d'arrangement des fleurs.

Éditeur : Sakané Shobeï. Kyoto. 1688. 3 vol.

Dd. 1034-1036.

L'arrangement étudié des fleurs dans les vases, est tenu au Japon pour un art, qui entre dans l'éducation des femmes, comme la peinture et la musique. Cet art a des professeurs, il a enfanté une littérature, il a fait produire une multitude de recueils de modèles, qui se suivent d'une manière ininterrompue et dont la réunion formerait tout une bibliothèque. Le présent recueil est un des plus anciens parmi les imprimés, puisqu'il remonte à 1688. Ce goût de l'arrangement des fleurs en formes artificielles, est venu de la Chine au Japon.

448. — Shinto-meï-zoukoushi-shokokou-shinto-mekiki-no-sho.

Séries de signatures sur lames de sabre ; pour servir à renseigner sur les sabres fabriqués en diverses provinces.

Auteur : Kanda Hakouryoushi.

Éditeur : Takaï Kanbeï. Kyoto. 1721. 5 vol.

Dd. 1037-1041.

Les sabres, dans le vieux Japon, étaient portés, comme autrefois l'épée parmi nous, par les nobles et par les samouraï leurs

suivants. Ils tenaient donc une grande place dans l'équipement et jouaient un rôle décisif, dans certains actes de la vie. C'est avec son sabre que le noble japonais, ayant manqué à l'honneur ou commis un crime, avait le privilège d'opérer l'acte de l'harakiri, c'est-à-dire de s'exécuter lui-même en s'ouvrant le ventre, et par ce moyen, de sortir de la vie, en se préservant de tache infamante.

Les sabres ont, depuis les temps les plus reculés, exercé le talent d'habiles ouvriers. Leur trempe est devenue ainsi d'une telle qualité qu'un bon sabre japonais se trouve couper toutes les lames européennes. L'ornementation des parties servant à les monter ou à les préserver telles que la garde, la poignée, le fourreau, a mis à l'œuvre les artistes de tout ordre. On comprend alors que les sabres et leurs accessoires soient devenus des objets précieux et que les sabres de trempe supérieure, transmis d'une génération à l'autre, aient pu être soigneusement catalogués, avec la signature de leurs fabricants.

449. — *Tama-na-assobi.*

Jeu de jolies choses.

(Manières variées de nouer les cordons d'attache).

Auteur et dessinateur : Ogawa Kyono. 1801. 1 vol.

Dd. 1042.

450. — *Rokoujo-goten-gokaïkakou.*

Présents offerts aux bonzes du temple de Rokoujo à Kyoto. 1831. 1 vol.

Dd. 1043.

LES DÉCORS DE ROBES

Les motifs de décor appliqués aux robes, tels que nous les possédons dans les recueils de gravures, forment un ensemble excellent pour nous faire connaître le goût des Japonais dans l'ornementation.

Nous savons que Moronobou a débuté comme dessinateur pour le décor des robes et des broderies, mais il ne nous est rien venu de lui, en réalité, dans ce genre. C'est à deux de ses contemporains, Takaghi et surtout Youzen, que nous devons les premières œuvres gravées, pour fournir des motifs de décoration aux robes. Nous ne savons rien sur Youzen, qui aurait été un décorateur s'appliquant à la teintures des étoffes et qui aurait donné son nom, à certain style d'ornementation des vêtements de son temps.

Youzen, dans son recueil de décors de robes publié en 1691, nous offre une variété très grande de motifs d'un style sobre, qui concorde bien avec ce que les gravures du temps nous montrent, comme ayant été l'ornementation des vêtements réellement portés. Mais nous devons cependant penser, par la multiplicité des motifs contenus dans son livre, qu'il a dû se laisser aller à son imagination et, en outre, des dessins qui ont pu être utilisés par le brodeur ou le teinturier, en donner d'autres destinés à rester sans emploi.

Le décor des robes avait d'abord servi à Youzen comme moyen de produire des dessins où la fantaisie avait pu se donner cours, mais celle-ci se développant de plus en plus,

nous donne, sous l'influence évidente de Kôrin, (n° 454 du
catalogue) des dessins qui sont d'un tel imprévu de forme et
d'une telle abondance de motifs, qu'ils ne suggèrent plus du
tout l'usage industriel et la pensée de l'emploi. On est avec
eux en plein dans l'art du décor pur et de l'ornementation
existant, dans son raffinement, pour elle-même, et on juge
que, dans l'invention décorative, les Japonais sont d'une
fertilité qui n'a peut-être jamais été atteinte ailleurs. Tout
sous leur pinceau peut prendre du charme. Il n'est pas de
motif, si banal ou si commun qu'il puisse d'abord paraître,
qui, arrangé ou métamorphosé par eux, ne soit susceptible de
devenir attrayant.

Le décor des robes tel que l'avaient compris Youzen et ses
contemporains, s'est continué après eux et on en retrouve
des exemples à travers la chronologie. Hokousaï lui-même a
donné un petit recueil consacré à l'ornementation des robes
(n° 313).

451. — *Gofokou-moyo-outaï-hinagata.*

Modèles d'étoffes de robes.
Dessinateur : Takaghi, dessinateur pour étoffes.
Éditeur : Yamazakiya Itchibeï. 1690. 2 vol.
Dd. 1044-1045.

452. — *Yojo-hinagata.*

Modèles de robes.
Dessinateur : Youzen. Kyoto. 1691. 1 vol.
Dd. 1046.

453. — *Yaro-yakousha.*

Portraits et costumes de comédiens. 1691. 2 vol.
Dd. 1047-1048.

Décor de robe.

N° 454 du Catalogue.

454. — *Toryou-hinagata-kyo-no-mizou.*

Teinture des robes à la mode.

Préface par Kyodo.

Éditeur : Nagata Tchoheï. Kyoto. 1705. 3 vol.

Dd. 1049-1051.

Ce recueil est un des meilleurs de son genre, par la variété des motifs et le beau style des dessins.

455. — *Hinagata-gion-bayashi.*

Modèles de robes à la mode de Kyoto.

Dessinateur : Matsouné Takaatsou.

Graveur : Shobeï. 1714. 2 vol.

Dd. 1052-1053.

456. — *Shin-hinagata-natori-gaoua.*

Modèles de robes nouvelles.

Dessinateur : Kwanzan. 1733. 1 vol.

Dd. 1054.

457. — *Tama-mizou.*

L'eau coulant du toit (Décors de robes).

Dessinateur : Nonomoura.

Graveur : Niwa Sobeï.

Éditeur : Kikouya Hitchirobeï. Kyoto. 1739. 3 vol.

Dd. 1055-1057.

458. — *Kokon-meiboutsou-rouishou.*

Choses célèbres anciennes et modernes. Section des étoffes.

Éditeur : Souwaraya Itchibeï. Yédo. 1791. 2 vol.
Dd. 1058-1059.

459. — *Jouni-hitoé-tchakouyo-no-zou.*

Estampe indiquant la manière d'arranger la robe de céré-
monie des dames de la cour.

Dd. 1060.

460. — *Réki-seï-joso-ko.*

Costumes de femmes depuis les temps anciens.

Auteur : Iwassé Ryotaï.

Éditeur : Yamazakiya Seïhitchi. Yédo. 1847. 3 vol.

Dd. 1061-1063.

461. — *Koussa-no-nishiki.*

Herbes de brocart (Modèles de décors de robes).

Éditeur : Kikouya Taheï. Kyoto. 1 vol.

Dd. 1064.

VIII

FIN DU XVIII^E SIÈCLE
ET PREMIÈRE MOITIÉ DU XIX^E SIÈCLE

ÉCOLE IMPRESSIONNISTE ET HUMORISTIQUE
DE KYOTO

MOKO. — BOUMPO. — KIHO
SOJOUN. — SOUI-SEKI

ÉCOLE IMPRESSIONNISTE ET HUMORISTIQUE
DE KYOTO

La production des livres illustrés, l'art de la gravure ont eu deux centres au Japon, Yédo la ville des Shogouns et Kyoto la ville des Mikados, avec ses annexes Osaka et Nagoya. A travers le développement de l'art de la gravure, nous avons vu les livres sortir tour à tour de ces deux centres et chacun d'eux avoir ses artistes propres.

Dans la seconde moitié du xviii° siècle, Yédo semble éclipser Kyoto et Osaka, tous les grands artistes de l'estampe et du livre en couleur lui appartiennent et au xix° siècle, Yédo possède aussi les deux grands maîtres du temps, Hokousaï et Hiroshighé.

Mais tout à fait à la fin du xviii° siècle et dans le premier tiers du xix°, Kyoto développe cependant une série de dessinateurs produisant pour la gravure, qui ont une physionomie des plus originales et demeurent indépendants des artistes de Yédo. On leur doit surtout des albums de figures et de scènes populaires, tracées de jet, en larges traits, à coups de pinceau précipités. Le côté humoristique y est développé à un tel point, qu'il finit souvent par atteindre la charge et la pleine caricature. Cet ensemble, d'un esprit essentiellement impressionnistes, est plein de mouvement, de saveur et d'attrait et nous offre des spécimens caractéristiques de l'art de la gravure et de l'impression artistique japonais.

Il ne nous est venu aucun document, qui nous permette de reconstituer avec précision l'histoire de cet art et d'établir la biographie des hommes qui l'ont cultivé. Tout ce que l'on sait c'est qu'au xviii° siècle, Okio d'abord, puis Gankou, deux peintres doués d'invention et de puissance, ont créé à Kyoto des écoles de peinture d'un style nouveau et naturaliste, que Gankou aurait eu en particulier pour continuer son style, son fils Gantaï, qui aurait vécu jusqu'en 1863. C'est sous l'influence de ces maîtres et de leur double école que se serait développée la branche spéciale de la gravure. L'école de gravure serait sortie, comme un appendice, de l'école de peinture, par l'intermédiaire d'artistes qui fleurissent à la fin du xviii° siècle et au commencement de ce siècle et surtout de Boumpô, dont nous avons des albums très personnels. Boumpô aurait eu ensuite pour principal élève, continuateur de sa manière, Kiho son gendre.

462. — *Kaï-séki-zou.*

Dessins de poissons.

Dessinateur : Kanyossaï (Mokô).

Graveur : Hangiya Gemheï.

Éditeur : Fougetsou Sozaémon. Kyoto. 1775. 1 vol.

Dd. 1065.

463. — *Mokô-wakan-zatzougoua.*

Dessins variés par Mokô.

Dessinateur : Mokô (Kanyossaï).

Graveur : Higoutchi Gembeï.

Éditeur : Ouessaka Kambeï. Kyoto. 1772. 5 vol.

Dd. 1066-1070.

Ces cinq volumes sont parmis les premiers recueils de ces har-
dies improvisations ayant un caractère naturaliste, propre à l'école
de Kyoto.

464. — *Zokou-Kosha-bounko.*

Supplément de la bibliothèque de Kosha (poète). Recueil
de poésies illustrées.

Dessinateurs : Yesho et Oujo.

Éditeur : Bouan. Nagoya. 1799. 5 vol.

Dd. 1071-1075.

465. — *Sanouki-bouri.*

Recueil de hokkou.

Dessinateur : Kyouro. 1798. 1 vol.

Dd. 1076.

DURET. 18

466. — *Kyouro-gouafou.*

Album de dessins par Kyouro.

Dessinateur : Kyouro. 1799. 2 vol.

Dd. 1077-1078.

Dans ces deux volumes se révèlent, avec une grande puissance, quelques-uns des caractères particuliers de l'école impressionniste de Kyoto : le mépris de toute forme conventionnelle, l'apreté et comme la sauvagerie du dessin, poussées à leurs dernières limites. On a là quelque chose d'un goût absolument *sui generis.*

467. — *Henshi-gouafou.*

Album de dessin de Henshi.

Dessinateur : Watanabé (Henshi) Gentaï. 2 vol.

Dd. 1079-1080.

468. — *Boumpô sogoua.*

Croquis de Boumpô.

Dessinateur : Boumpô.

Éditeur : Fougetsou Magossouké. Yédo. 1800. 1 vol.

Dd. 1081.

Ces croquis de Boumpô sont du genre de ceux que nous devons à Kitao Massayoshi, et à Hokousaï, dans le premier volume de la Mangoua. Ils donnent la représentation, sous une forme minuscule, des scènes du monde vivant et montrent les gens dans les attitudes et les occupations les plus variées.

469. — *Boumpô-kangoua.*

Dessins de Boumpô de style chinois.

Dessinateur : Boumpô.
Éditeur : Yoshida Shimbeï. Kyoto. 1803. 1 vol.
Dd. 1082.

470. — *Boumpô-gouafou.*

Album de dessins de Boumpô.
Dessinateur : Boumpô.
Éditeur : Yoshida Shimbeï. Yédo. 1807. 1 vol.
Dd. 1083.

471. — *Boumpô-sansoui-gouafou.*

Album de paysages de Boumpô.
Dessinateur : Boumpô.
Préface par Raï Sanyo, historien.
Éditeur : Tchojiya Genjiro. Kyoto. 1821. 2 vol.
Dd. 1084-1085.

472. — *Boumpô-gouafou.*

Album de dessins par Boumpô.
Dessinateur : Boumpô.
Graveur : Inoué Jiheï. 2 vol.
Dd. 1086-1087.

473. — *Kaïdo-kyoka-awassé.*

Réunion de poésies comiques.
Dessinateurs : Boumpô et Nangakou.
Éditeur : Yoshidaya Shimbeï. Kyoto. 1 vol.
Dd. 1088.

Cet album contient des dessins très caractéristiques de Boumpô.

474. — *Keijo-gouayen.*

Jardins des dessins.
Dessinateurs : Boumpô, Kiho et divers.
Éditeur : Bountchodo. Kyoto. 1812. 1 vol.
Dd. 1089.

475. — *Kimpaen-gouafou.*

Album de dessins de Kimpaen.
Dessinateur : Boumpô.
Éditeur : Hishiya Magobeï. Kyoto. 1811. 1 vol.
Dd. 1090.

476. — *Meïka-gouafou.*

Album de dessins d'artistes célèbres.
Dessinateurs : Boumpô et divers. 1812. 2 vol.
Dd. 1091-1092.

Au feuillet 16 du 1er volume une grenouille, qui est d'une rare invention de dessin et d'une parfaite exécution de tirage.

477. — *Kwa-foukou-nin-hitsou.*

Représentation de scènes de bonheur et d'infortune.
Dessinateur : Kiho.
Éditeur : Yoshidaya Shimbeï. Kyoto. 1808. 1 vol.
Dd. 1093.

Kiho qui a dessiné les scènes de mœurs de cet album, les a composées et rangées de manière à ce qu'elles alternassent entre des faits heureux et malheureux, entre des événements favorables et défavorables à ceux qui les subissent.

Comme dessin et comme impression, cet album est une des œuvres caractéristiques de l'école de Kyoto.

478. — *Kiho-gouafou.*

Album dé dessins de Kiho.
Dessinateur : Kiho.
Éditeur : Yoshida Shimbeï. Kyoto. 1824. 1 vol.
Dd. 1094.

479. — *Gouashiki-shisho.*

Leçons de dessin.
Dessinateur : Séki Bounsen.
Graveur : Omori Koumahitchiro.
Éditeur : Osakaya Shingoro. Osaka. 1849. 1 vol.
Dd. 1095.

480. — *Nanteï-gouafou.*

Album de dessins de Nanteï.
Dessinateur : Nanteï.
Éditeur : Oumémoura iheï. Kyoto. 1804. 3 vol.
Dd. 1096-1098.

481. — *Nanteï-gouafou-gohen.*

Album de dessins de Nanteï ; deuxième partie. 1 vol.
Dessinateur : Nanteï.
Graveur : Inoué Jiheï.
Imprimeur : Hori Kissabouro.
Éditeurs : Yoshida Shimbeï. Kyoto. 1823. 1 vol.
Dd. 1099.

Les albums de Nantéi sont remarquables par la virtuosité et les traits saccadés de la facture. Les trois volumes de la première série sont tirés en noir, le volume unique de la deuxième série èst tiré en couleur.

482. — *Yamato-zinboutsou-gouafou.*

Albums représentant des personnages japonais.
Dessinateur : Sojoun.
Éditeur : Hishiya Magobeï. Kyoto. 1800, 3 vol.
Dd. 1100-1102.

482 *bis.* — Seconde partie de l'ouvrage précédent. 1804.
3 vol.
Dd. 1103-1105.

483. — *Sojoun-sansoui-gouafou.*

Album de paysages de Sojoun.
Dessinateur : Sojoun.
Graveur : Inoué Jiheï. Kyoto. 1818. 2 vol.
Dd· 1106-1107.

Ces paysages fort remarquables en eux-mêmes, sont à signaler
comme participant à la manière impressionniste, qui caractérise
l'école de Kyoto et comme se tenant à un style propre, autre que
celui des paysages de l'école de Yédo.

484. — *Yenwo-gouafou.*

Album de dessins de Yenwo.
Reproducteur : Sojoun.
Éditeur : Bountchodo. Kyoto. 2 vol.
Dd. 1108-1109.

485. — *Tsouwamono-zoukoushi.*

Suite de guerriers.

Dessinateur : Shouho. 1805. 1 vol.
Dd. 1110.

Quelques esquisses en couleur de l'impressionnisme le plus hardi.

486. — *Sogoua-ho*.

Album de dessins de plusieurs artistes.
Dessinateurs : Kakouzan et divers.
Éditeur : Souwaraya Moheï. Yédo. 1807. 1 vol.
Dd. 1111.

487. — *Gokinaï-sanboutsou-zoué*.

Production des cinq provinces près de Kyoto.
Dessinateurs divers.
Auteur : Ohara Toya.
Éditeur : Kawatchiya Tassouké. Osaka. 1811. 5 vol.
Dd. 1112-1116.

488. — *To-jo*.

Recueil de dessins.
Dessinateurs : Gesho et ses élèves.
Éditeur : Sorakou. Nagoya. 1811. 1 vol.
Dd. 1117.

489. — *Foukeï-gouasso*.

Recueil de dessins défigurés.
Dessinateur : Gesho.
Éditeur : Matsouya Zenbeï. Nagoya. 1817. 1 vol.
Dd. 1118.

490. — *Kwashi-boukouro.*

Sac de fleurs et de fruits.

Dessinateur : Gesho et divers.

Éditeur : Nenkwado. Nagoya. 1818. 1 vol.

Dd. 1119.

Ici sont réunis les commentaires composés par Nenkwa-Koji prêtre de Nagoya, sur les cinq commandements du bouddhisme : tu ne voleras pas, tu ne mentiras pas, tu ne seras pas intempérant, tu ne tueras pas, tu ne commettras pas l'adultère.

Le commentaire de chaque commandement est accompagné d'une poésie et d'une illustration, dues à des poètes et à des artistes amis de l'auteur.

491. — *Koshou-gouafou.*

Album de dessins de Koshou.

Dessinateur : Koshou.

Éditeur : Yoshida Shimbeï. Kyoto. 1812. 1 vol.

Dd. 1120.

492. — *Mangoua-hyakou-jo.*

Cent dessins rapides représentant des femmes.

Dessinateur : Minwa.

Éditeur : Yoshida Shimbeï. Kyoto. 1814. 1 vol.

Dd. 1121.

Album intéressant par les sujets et d'une belle gravure.

493. — *Tsoushin-gouafou.*

Modèles de dessins à offrir aux temples.

Dessinateur : Minwa.

Éditeur : Yoshidaya Shimbeï. Kyoto. 1819. 1 vol.

Dd. 1122.

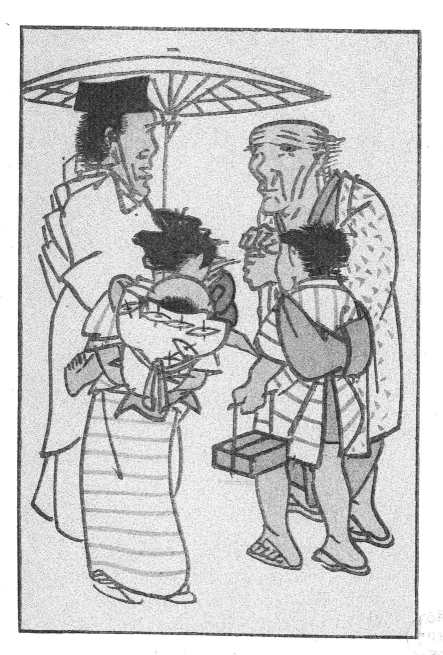

Scène familière, par Souı-Sékı.

N° 496 du Catalogue.

494. — *Haïkaï-hyakou-goua-san.*

Cent poésies comiques illustrées de dessins.
Dessinateur : Tani Gesso.
Auteur : Matsouwo Kaiteï.
Calligraphe : Kouroiwa Seikwa.
Éditeur : Ryokoutosso. Wakayama. 1814. 2 vol.
Dd. 1123-1124.

495. — *Foukouzensaï-gouafou.*

Album de dessins de Foukouzensaï.
Dessinateur ; Foukouzensaï (Fouji Kaghen). 2 vol.
Dd. 1125-1126.

496. — *Soui-Séki-gouafou.*

Album de dessins de Soui-Séki.
Dessinateur : Sato Soui-Séki.
Éditeur : Kawatchiya Kiheï. Osaka. 1814. 1 vol.
Dd. 1127.

On retrouve dans ces dessins de Soui-Séki ce côté d'âpreté, de sauvagerie, on pourrait presque dire de férocité, que nous avons déjà signalé dans ceux de Kyouro (n° 466).
Dans le genre des choses violentes, cet album est donc une œuvre des mieux réussies.

497. — *Soui-Séki-gouafou-nihen.*

Album de dessins de Soui-Séki, deuxième partie.
Dessinateur : Sato Soui-Séki.
Éditeur : Kawatchiya Kiheï. Osaka. 1820. 1 vol.
Dd. 1128.

L'album précédent de Soui-Séki était consacré à des scènes de

personnages, celui-ci donne surtout la représentation de fleurs et d'oiseaux. Il diffère donc complètement du précédent par les motifs ; il en diffère aussi par l'impression des gravures qui, dans l'autre, était en tons teintés tandis qu'ici elle est en couleur. Le style de l'impression en couleur est d'ailleurs plein d'imprévu et de hardiesse.

498. — *Rokourokou-kyoka-sen.*

Trente-six poésies comiques.

Dessinateur : Hakoueï.

Auteur : Yamada Shighémassa.

Graveur : Hataï Dembeï.

Éditeur : Tokoukansaï. Kyoto. 1814. 1 vol.

Dd. 1129.

499. — *Bitchou-meisho-ko.*

Endroits célèbres de la province de Bitchou.

Dessinateur : Tsouji Hozan.

Auteur : Odéra Kiyoyouki.

Éditeur : Gyokoushoen 1821. 2 vol.

Dd. 1130-1131.

Ces deux volumes forment un ouvrage de l'ordre des meishos, mais d'un genre à part. Les illustrations y sont d'une largeur de touche et d'un mordant de coloris particuliers, si bien qu'on n'en retrouve pas de semblables dans les autres meishos.

500. — *Kishi-empou.*

Album brillant de Kishi.

Dessinateur : Aoï Sokyou (Kishi) (Scènes prises dans le quartier des courtisanes à Osaka).

Éditeur : Bouneïdo. Osaka. 1815. 3 vol.
Collection de Nankaï, savant célèbre.
Dd. 1132-1134.

Cet album représente avec une humour poussée jusqu'à la charge, des groupes de personnages imprimés en couleur.

501. — Kyo-tchou-san.

Montagnes du cœur.
(Vues de montagnes imaginaires.)
Dessinateur : Kaméda Bossaï.
Graveur : Assakoura Hatchiémon.
Éditeur : Izoumiya Shojiro. Yédo. 1817. 1 vol.
Dd. 1135.

502. — Yojo-gouaen.

Jardin de dessins pour expliquer et compléter des poésies.
Graveur : Inoué Jiheï.
Imprimeur : Hori Kissabouro.
Éditeur : Yoshida Shimbeï. Kyoto. 1818. 1 vol.
Dd. 1136.

503. — Horaï-san.

Recueil de poésies et dessins.
Dessinateurs : Soui-Séki, Shonen et divers. 1818. 1 vol.
Dd. 1137.

504. — *Azouma-no-tébouri.*

Coutumes d'Azouma (Yédo).
Dessinateur : Tchinnen.
Éditeur : Kobayashi Shimbeï. Yédo. 1828. 1 vol.
Collection Nankaï.
Dd. 1138.

Cet album, quoique consacré à des scènes prises à Yédo et imprimé à Yédo, est dans le style de l'école de Kyoto et les dessins en sont pleins de brio.

505. — *Sonan-gouafou.*

Album de dessins de Sonan.
Dessinateur : Tchinnen (Sonan).
Éditeur : Kobayashi Shimbeï. Yédo. 1834. 1 vol.
Dd. 1139.

506. — *Wassouré-gousa.*

Herbes d'oubli (Dessins amusants).
Dessinateurs : Hotchou, Kiminaga et Shonen.
Graveur : Fougiki Riheï.
Imprimeur : Kikouya Taheï.
Éditeur : Kashima Tchoubei. Osaka. 3 vol.
Dd. 1140-1142.

507. — *Go-keiboun-gouafou.*

Album de dessins de Go-keiboun.
Dessinateur : Go-keiboun.
Éditeur : Gokodo. 1830. 1 vol.
Dd. 1143.

508. — *Sogoua-jo.*

Album de dessins par divers.

Dessinateurs principaux : Kwazan, Nanreï, Boumpô, Tchinnen, Tamékatzou (Hokousaï) etc., 1830.˙ 1 vol.

Dd. 1144.

509. — *Kanrin-gouafou.*

Album de dessins par Kanrin.

Dessinateur : Okada Kanrin.

Graveur : Goto Nabékitchi.

Éditeur : Hanabousa Daïsouké. Yédo. 1849. 2 vol.

Dd. 1145-1146.

510. — *Bounsen-gouafou.*

Album de dessins de Bounsen.

Dessinateur ; Séki Bounsen.

Graveur : Omori Koumahitchiro.

Éditeur : Osakaya Shingoro. Osaka. 1848. 1 vol.

Dd. 1147.

511. — *Ikyokou-kashou-hyakounin-isshou.*

Recueil de cent poésies comiques.

Dessinateur : Riko.

Éditeur : Saïnangou. Kanazawa. 1840. 1 vol.

Dd. 1148.

512. — *Gakou-gouu-sho-keï.*

Manuel pour apprendre facilement à dessiner.

(Reproduction d'œuvres de peintres anciens et modernes).

Reproducteur : Gozan-gwaishi.
Éditeur : Yoshida Shimbeï. Kyoto. 1836. 1 vol.
Dd. 1149.

513. — *Seiyo-manpitsou.*

Croquis de Seiyo.
Dessinateur : Seiyo.
Éditeur : Tobounyen. 1 vol.
Dd. 1150.

514. — *Bountcho-gouafou.*

Album de dessins de Bountcho.
Dessinateur : Tani Bountcho.
Éniteur : Iwamoto Tchoujo. Yédo. 1862. 1 vol.
Dd. 1151.

515. — *Shazanro-gouafou.*

Album de dessins de Shazanro (Bountcho).
Dessinateur : Tani Bountcho. 1 vol.
Dd. 1152.

SECONDE MOITIÉ DU XIXE SIÈCLE

―――

FIN DES LIVRES ILLUSTRÉS ET DE LA GRAVURE

―――

YOSAI. — KYOSAI

―――

KIKOUTCHI YOSAI

Yosaï aura été un des artistes ayant vu finir le vieil art japonais sous l'influence de l'arrivée des Européens, puisqu'il a vécu jusqu'en 1878. Il aura laissé, au terme de l'art de la gravure, un monument d'une physionomie à part dans son *Zenken Kojitsou*, en vingt volumes. C'est un ouvrage du genre historique contenant les biographies, avec portraits, des héros, des savants et des lettrés, des temps primitifs japonais. Yosaï en a écrit à la fois le texte et dessiné les illustrations. Il apparaît ainsi sous la double face d'écrivain et d'artiste.

C'était un homme de condition élevée, né a Kyóto, se distinguant ainsi de ces artistes en partie ouvriers de l'*Oukioyé* ou école vulgaire, appliqués à produire des livres illustrés et des estampes de vente courante. Il relevait d'ailleurs des vieilles écoles et se tenait, comme peintre, aux procédés de l'école de Shijio. Il apparaît donc avec une manière d'être qu'on pourrait appeler académique.

Son grand ouvrage le *Zenken Kojitsou*, auquel il a travaillé quarante ans, reflète ses traits et son caractère propres. L'œuvre montre ce style relevé et soutenu que savent prendre les artistes pénétrés des principes et de la technique des écoles traditionnelles. Les personnages représentés sont de types distingués et de manières nobles. L'œuvre a donc pour nous l'intérêt d'ouvrir une vue sur les japonais illustres des temps primitifs, tels qu'un japonais de haute culture a pu les concevoir. Mais, au point de vue de la forme en soi et de la sensation purent artistique, ou peut reprocher au dessin de Yosaï, son aspect souvent grêle, presque mièvre. Les personnages, s'ils sont élégants, manquent généralement de force, de chair et d'os.

Yosaï est mort en 1878 à 89 ans, après avoir été honoré à la cour impériale et avoir joui, de ce que nous appellerions en France, la consécration officielle et la faveur publique.

516. — *Zenken-Kojitsou.*

Portraits et biographies des grands hommes.
Dessinateur et auteur : Kikoutchi Yosaï.
Éditeur : Ounsoui Moujinan. De 1836 à 1868. 20 vol.
Dd. 1153-1172.
Deux volumes, tirage spécial.
Dd. 1173-1174.

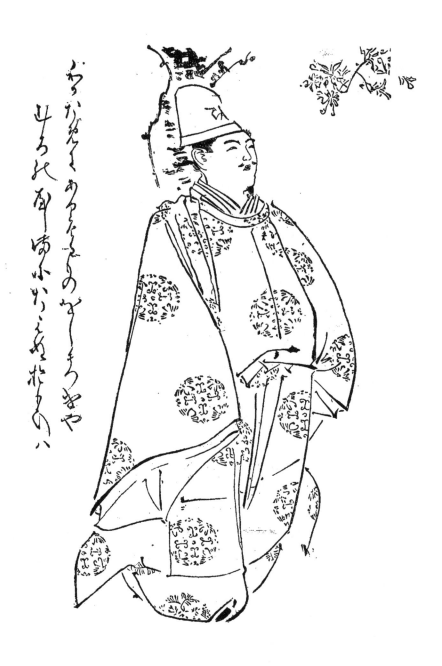

Foujiwara Narinori, dilettante, par YOSAI.

Nº 516 du Catalogue.

DURET.

19

Yosaï, dans sa préface, explique que son but, en écrivant son
livre, a été de faire connaître les hommes célèbres de tout ordre,
qui ont fleuri à l'origine du Japon. Pour arriver à ce résultat, il
s'est livré à de longues recherches et n'a pas consulté moins de
deux cent cinquante ouvrages. Malheureusement, à notre point de
vue d'occidentaux, il s'est arrêté, dans son travail, au moment où
s'ouvrent les luttes qui ont amené au Japon le dualisme gouver-
nemental et l'existence de deux souverains et de deux cours, à
Kyoto le Mikado venu des temps héroïques, mais ne conservant
que le prestige moral et n'exerçant plus aucune autorité, à Yédo
le Shogoun, survenu avec la féodalité, investi de la puissance réelle
et gouvernant en fait le pays: C'est ce dualisme constituant pour
nous une phase si intéressante de l'histoire japonaise, qu'il nous
plairait de pouvoir étudier, en apprenant à connaître les guerriers
et les politiques qui l'ont introduit et maintenu, mais, sur ce point,
le livre de Yosaï ne nous est d'aucun secours, puisqu'il s'arrête
justement à l'entrée de cette phase historique, au xv⁰ siècle, Yosaï
ne donnant que la biographie des héros des temps reculés, doit
mêler le fabuleux et le réel. Son livre n'est donc point un ou-
vrage strictement historique, mais une composition littéraire et
artistique, qui vise surtout à développer le patriotisme des nou-
velles générations, en leur montrant les grands hommes des ori-
gines, tels que la tradition, avec ses belles couleurs, les a repré-
sentés.

Yosaï dit en outre qu'il s'est attaché, dans les portraits qu'il a
dessinés, à montrer chaque personnage avec le costume et les
ajustements qu'il a dû réellement porter ou au moins qui étaient
en usage au temps où il vivait. Pour obtenir ce résultat, il a
consciencieusement étudié les sources et a, en particulier, visité
ces temples où on avait pu conserver des peintures ou des reliques
du lointain passé.

Nous donnons ici la traduction de trois biographies écrites par
Yosaï. L'une est celle de Takéoutchi Soukouné, ministre des Mi-
kados aux premiers siècles de notre ère, dont la vie et la carrière
sont purement fabuleuses; l'autre est celle de Mourasaki Shikibou,
l'auteur du célèbre roman le *Genji monogatari,* la troisième est
consacrée à Foujiwara Narinori, un dilettante, amateur de fleurs.

Volume 1. Feuillet 10.

Takéoutchi Soukouné (1er siècle) était fils de Takéogokoro-no-

mikoto, descendant de l'empereur Kogen à la quatrième généra-
tion. Il servit successivement six empereurs. C'était un homme
brave, patriote et plein de présence d'esprit. Il a dirigé les affaires
du Japon pendant deux cents ans.

Au cinquantième anniversaire de son couronnement, l'empereur
Kéiko donna une fête à tous ses officiers et serviteurs qui dura
plusieur jonrs; mais, pendant tout ce temps, Takéoutchi ne fut
point vu dans le palais. Lorsque l'empereur lui demanda la raison
de cette absence, il lui répondit que, craignant que pendant que
tous étaient occupés à se divertir, les gens mal intentionnés ne
profitassent de la circonstance pour se livrer à quelque attentat,
il s'était tenu au dehors, pour veiller à la sûreté commune. L'em-
pereur, admirant sa loyauté, le fit président de tous ses conseils.

Quand l'impératrice Jingo (Voyez le n° 378) triompha de la
Corée qu'elle conquit, il arriva que deux princes, Kagosaka et
Oshikouma, se révoltèrent et Takéoutchi, prenant avec lui l'em-
pereur Ojin encore tout enfant, traversa la mer, se rendit à la pro-
vince de Kii, se présenta à l'impératrice et détruisit les rebelles.

Ce grand homme vécut trois cents ans. La date de sa mort
n'est pas connue.

Volume 5. Feuillet 51.

Mourasaki Shikibou (xe siècle) était la fille de Foujiwara Ta-
metoki, gouverneur d'Etchigo. Elle était naturellement très intel-
ligente et douée du talent poétique. Elle s'instruisit en lisant les
livres des écrivains fameux. Elle se maria avec Foujiwara Norikata.
Demeurée veuve, elle vécut avec sa fille Katako.

Iotomonyen, la mère de l'empereur Goïtchijo, cultivait la litté-
rature et la poésie et aimait à s'entourer de femmes savantes. Elle
s'attacha Shikibou, chargée de lui expliquer les poésies chinoises
dont elle faisait sa lecture.

Shikibou est devenue fameuse pour avoir composé le *Genji
monogatari* en cinquante-quatre volumes. Quoique l'ouvrage ne
soit qu'un roman (n'étant pas réellement historique), nous pou-
vons cependant y étudier les anciennes mœurs. Il est écrit dans un
excellent style et rempli de choses qui surprennent par leur belle
invention.

Shikibou ne s'enorgueillit point de ses talents et de son savoir,
elle ne cessa jamais d'être modeste. Son journal nous apprend
combien la conduite de sa vie était parfaite.

Volume 8. Feuillet 24.

Foujiwara Narinori était de race noble, de goûts raffinés et en particulier grand amateur des fleurs du cerisier. Il alla prendre sur la colline de Yoshino, dans la province de Yamato, célèbre pour la beauté de ses cerisiers à fleur, un grand nombre de ces arbres, qu'il planta dans le jardin de sa maison à Kyoto.

Ayant regret de voir la fleur du cerisier durer si peu dans son épanouissement, il fit une invocation aux dieux pour qu'ils prolongeassent sa durée. Les arbres qu'il cultivait restèrent après cela fleuris, chaque année, pendant plus de trois semaines.

L'empereur Takakoura admirant ses goûts raffinés, lui donna le surnom de Sakoura-matchi, l'homme qui vit parmi les cerisiers et il lui conféra des grades et des honneurs dans sa cour.

Foujiwara Narinori mourut à l'âge de 53 ans en 1187.

517. — *Zenken-Kojitsou-shikoun.*

Commentaire populaire du Zenken-Kojitsou.

Auteur et dessinateur : Sakabé Sokeï.

Éditeur : Shoumbido. Yédo. 1852. 3 vol.

Dd. 1175-1177.

518. — *Assagao-hinroui-zouko.*

Nomenclature et esquisses de fleurs de convolvulus.

Dessinateur : Niwa Tokeï.

Éditeur : Assadaya Seibeï. Osaka. 1815. 1 vol.

Dd. 1178.

519. — *Assagao-so.*

Collection de fleurs de convolvulus.

Dessinateur : Kinrin.

Graveur : Onémoura Hyozo.
Imprimeur. Onémoura Yoheï.
Éditeur : Yamashiroya Sokeï. Yédo. 1817. 2 vol.
Dd. 1179-1180.

520. — *Ehoñ-kwatcho-soroé.*

Illustration de fleurs et d'oiseaux.
Dessinateur : Yoshitsouna. 1 vol.
Dd. 1181.

521. — *Tchigakou-gouafou.*

Album de dessins pour commençants.
Dessinateur : Kansaï.
Éditeur : Kotoboukido. Yédo. 1 vol.
Dd. 1182.

522. — *Santo-itcho.*

Un matin de trois capitales (Dessins de convolvulus).
Dessinateur : Tazaki Soun.
Éditeur : Naritaya Toméjiro. Yédo. 1854. 2 vol.
Dd. 1183-1184.

523. — *Assa-kagami.*

Miroir du matin (Dessins de convolvulus).
Dessinateur : Bountaï. 1851. 1 vol.
Dd. 1185.

Illustrations de montagnes en pots, figurant 53 vues du Tokaïdo.

Dessinateur : Yoshishighé.

Éditeur : Ojikaya Kaméssabouro. Osaka. 1848. 2 vol.

Dd. 1186-1187.

525. — *Ryakougoua-hyakounin-isshou.*

Croquis des cent poètes.

Dessinateur : Seïyo.

Éditeur : Shounyouteï. 1851. 1 vol.

Dd. 1188.

526. — *Kyoka-koto-no-woshou.*

Recueil de poésies comiques.

Dessinateur : Ryouboutchi.

Éditeur : Santoé Kakioutchi. 1853. 1 vol.

Dd. 1189.

527. — *Onna-hyakounin-isshou.*

Poésies avec portraits de cent poétesses.

Calligraphe du titre : Prince Tachibana Taméié.

Calligraphe du nom des poétesses : Prince Nijo Kanémoto.

Calligraphe des poésies : Prince Reizen Tamésouké.

Dessinateur : Saïko Sanénobou.

Graveur : Jido Genzo.

Éditeur : Okadaya Kohitchi. Yédo. 1851. 1 vol.

Dd. 1190.

Les poésies de ce recueil sont dues à des dames nobles.

Le petit volume est sur papier de choix et de tirage luxueux. Il nous offre un remarquable exemple du goût des Japonais pour la belle écriture. Ici le dessin passe au second plan. C'est la calligraphie de trois princes qui tient la première place au point de vue artistique, et le graveur s'est surtout appliqué à reproduire, dans toute sa souplesse, l'élégante écriture.

528. — *Miyako-fouzokou-kehaï.*

Modes et toilettes de Miyako (Kyoto).

Dessinateur : Hayami Shounkyossaï.

Éditeur : Kawatchiya Kitchibeï. Osaka. 1ʳᵉ édition. 1813. 2ᵉ édition. 1851. 3 vol.

Dd. 1191-1193.

Ces trois volumes sont consacrés aux modes et à la toilette. Ils apprennent comment doivent s'habiller et se coiffer les femmes qui veulent suivre les dames de la capitale. Ils donnent en outre des recettes pour les cosmétiques et les onguents. Ils dépassent même tout ce que promettent nos charlatants, car ils prétendent offrir des remèdes à toutes les imperfections du visage. On y trouvera la façon de traiter les yeux trop grands ou. trop petits, le moyen d'amincir les lèvres si elles sont grosses, celui d'allonger les visages ronds et de donner de l'ovale à ceux qui sont allongés, etc., etc.

529. — *Tchakizaï-kashou.*

Poésies sur les ustensiles du thé.

Dessinateur du frontispice : Hiroshighé.

Dessinateur des portraits : Yoshitora.

Graveur : Yégawa.

Éditeur : Seïryouteï. Yédo. 1855. 1 vol.

Dd. 1194.

Ce volume renferme une suite de poésies sur le thé, la cérémonie du thé et les ustensiles du thé.

Au commencement se trouvent des poésies écrites par des nobles de la cour, en l'honneur du thé ; elles ont été spécialement illus-trées par Hiroshighé, de fleurs des quatre saisons d'un beau dessin. Les motifs de fleurs sont suivis par des vues du mont Ouji, lieu particulièrement renommé par la qualité du thé qu'on y récolte. Puis viennent les portraits, en groupes, de ceux qui ont composé les poésies contenues dans le volume. Parmi les gravures, il s'en trouve une qui représente la cérémonie du thé ou manière de préparer et de boire le thé en réunions de société.

La cérémonie du thé pratiquée ainsi en société est une chose propre au Japon, qui est inconnue en Chine. L'origine en remonte au xiii^e siècle et elle s'est définitivement généralisée au xv^e siècle. Depuis lors tout le monde au Japon l'a pratiquée. Elle n'a pas d'époques fixes, mais a lieu à volonté, surtout le soir et pendant l'hiver. C'est en somme un agréable passe-temps, une occasion de se réunir et de grouper d'une façon conviviale les membres d'une famille et les amis.

La cérémonie est compliquée. Elle se déroule en suivant des règles minutieuses et variées, car il y a jusqu'à dix différents styles ou manières de procéder. La cérémonie consiste à faire bouillir l'eau, à préparer le thé, qui doit être en poudre, et à le boire selon des mouvements convenus et une étiquette établie. On brûle en même temps de l'encens et on arrange des fleurs.

530. — *Kiminaga-gouafou.*

Album de dessins de Kiminaga.

Dessinateur : Kiminaga.

Graveur : Tokouzoué.

Éditeur : Shozouiro. 1833. 2 vol.

Dd. 1195-1196.

531. — Seconde partie du précédent ouvrage.

Graveur : Kataoka Tokoubeï.

Éditeur : Kawatchiya Kiheï. Osaœa. 1850. 2 vol.
Dd. 1197-1198.

532. — *Kiminaga-ryakou-goua.*

Croquis de Kiminaga.
Dessinateur : Kiminaga.
Éditeur : Kawatchiya Kiheï. Osaka. 1863. 2 vol.
Dd. 1199-1200.

533. — *Soshin-gouafou.*

Album de dessins de Soshin.
Dessinateur : Soshin.
Éditeur : Tankodo. Yédo. 1858. 1 vol.
Dd. 1201.

534. — *Kyonodo-gouafou.*

Album de dessins de Kyonodo.
Reproducteur : Ikéda Kyoukwa.
Graveur : Rokakou Jiyou. 1856. 2 vol. Tirage de luxe.
Dd. 1202-1203.

535. — *Anseï-kenboun-rokou.*

Événements de l'époque Anseï.
Dessinateur : Yoshiharou.
Auteur : Tchoghen-gyofou.
Éditeur : Hattori. Yédo. 1856. 3 vol.
Dd. 1204-1206.

536. — *Anseï-fouboun-rokou*.

Événements de l'époque Anseï.

Dessinateur : Mori Mitsouchika.

Éditeur : Shinkouteï. Yédo. 1856. 3 vol.

Dd. 1207-1209.

537. — *Anseï-kenboun-shi*.

Événements de l'époque Anseï.

Dessinateur : Yoshitsouna. 1855. 3 vol.

Dd. 1210-1212.

L'époque Anseï (1854-1859) a été particulièrement malheureuse pour le Japon. La première année, le palais du Shogoun brûla à Yédo avec dix mille maisons. La seconde année, un grand tremblement de terre détruisit encore une partie de Yédo et causa la mort d'un grand nombre d'habitants. La troisième année, les provinces de l'Est et particulièrement celle de Mousashi, furent dévastées par un effroyable ouragan, qui fit périr ou laissa blessées près de cent mille personnes. Enfin, la cinquième année, le choléra étendit ses ravages sur presque tout le Japon.

Ce sont ces calamités qui sont décrites et illustrées dans les trois ouvrages que nous avons ici.

538. — *Sato-no-Hatsou-Hana*.

Recueil de dessins et de poésies en l'honneur de Hatsou-Hana.

Dessinateur : Matsougawa Hanzan.

Auteur : Akatsouki Seiwo.

Éditeur : Hissagosha. Osaka. 1859. 1 vol.

Dd. 1213.

Voici une publication qui nous initie à des manières d'agir et de juger les choses différentes des nôtres. Ce sont des poésies avec illustrations, composées et réunies en l'honneur d'une courtisane

d'Osaka, non point dans une pensée de libertinage, mais avec le but moral de célébrer la piété filiale d'une femme s'étant sacrifiée pour faire vivre sa famille. Voici les faits tels qu'ils sont racontés.

Yamashiroya Jihéi était capitaine d'un bâtiment marchand du port de Sakaï, près d'Osaka. A la suite de violentes tempêtes qui l'éprouvèrent profondément, il renonça à naviguer et, à terre, tint une auberge pour les marins. Après quelques années, une maladie de sa femme l'appauvrit et, obligé d'abandonner son auberge, il devint gardien de bains publics.

N'ayant pas d'enfants, sa femme et lui avaient adopté à sa naissance la fille d'un pauvre marchand qu'ils avaient appelé Hisa. Cependant, après cette adoption, ils eurent deux filles. Lorsque Hisa eut dépassé l'âge de treize ans, une grande famine désola le Japon, les vivres devinrent d'un prix exorbitant. Le père adoptif de Hisa, dont la condition allait depuis longtemps en empirant, finit par se trouver tout à fait endetté, incapable de subvenir à ses besoins et à ceux de sa famille.

Hisa se vendit alors à une maison de courtisanes d'Osaka pour avoir une somme d'argent qu'elle remit à son père et à sa mère adoptifs. Elle consacra ensuite tous les gains qu'elle put faire dans sa profession à leur subsistance et à celle de ses sœurs. Comme elle était douce de caractère, qu'elle gardait des manières délicates, son abnégation personnelle et son dévouement envers ses parents lui attirèrent l'intérêt de beaucoup de gens, qui allèrent la voir sans autre dessein que de la réconforter et de l'aider de cadeaux ou d'argent. Le gouverneur d'Osaka, instruit de sa conduite envers ses parents, la fit venir à son tribunal. Il lui donna une somme d'argent et lui accorda la faveur très rare de lui remettre une lettre officielle où il louait sa piété filiale, la piété filiale étant considérée au Japon et en Chine comme la première des vertus.

Enfin, ses amis et ses admirateurs composèrent, en son honneur, des poésies et les artistes y ajoutèrent des dessins qui ont tous pour sujet le cerisier en fleur, Hisa avait en effet pris, comme courtisane, le nom de Hatsou-Hana, qui veut dire la première fleur ou fleur de cerisier. La biographie avec portrait, les poésies et les dessins ont été réunis dans le petit volume que nous avons ici, qui n'a pas été fait pour être vendu, mais pour être distribué entre amis.

539. — *Yodo-gawa-ryogan-itchiran.*
Vues des rives du fleuve Yodo.
Dessinateur : Matsougawa Hanzan.
Calligraphe : Kamada Souiwo.
Éditeur : Kawatchiya Kiheï. Osaka. 1861. 1 vol.
Dd. 1214.

540. — *Ouji-gawa-ryogan-itchiran.*
Vues des rives du fleuve Ouji.
Dessinateur : Matsougawa Hanzan.
Calligraphe : Kamada Souiwo.
Éditeur : Kawatchiya Kiheï. Osaka, 1863. 1 vol.
Dd. 1215.

541. — *Shoshokou-zinboutsou-gouafou.*
Album représentant des hommes de toutes professions.
Éditeur : Yoshidaya Bounzabouro. Yédo. 1859. 1 vol.
Dd. 1216.

542. — *Gesho-sogoua.*
Esquisses de Gessho.
Éditeur : Minoya Seihitchi. Nagoya. 1 vol.
Dd. 1217.

543. — *Ehon-haya-manabi.*
Dessins pour commençants.
Dessinateur : Yoshinori Ikkosaï. 1857. 1 vol.
Dd. 1218.

544. — *Kokon-meïka-gouaen.*

Dessins de peintres célèbres, anciens et modernes.
Éditeur : Kawagoya Matsoujiro. Yédo. 1862. 1 vol.
Dd. 1219.

545. — *Yotchi-édéhon.*

Livre de dessins pour enfants.
Dessinateur : Tanjo. 1866. 1 vol.
Dd. 1220.

546. — *Kouni-zoukoushi-shibaï-banashi.*

Histoire de personnages dramatiques.
Dessinateur : Hasségawa Sadanobou.
Auteur : Ikado Hansoui.
Éditeur : Toujiya Massahitchi. Osaka. 1869. 1 vol.
Dd. 1221.

547. — *Toba-meihitsou-gouafou.*

Caricatures de l'école de Toba.
Dessinateur : Bountcho. 1869. 1 vol.
Dd. 1222.

548. — *Tan-getsou-shou.*

Recueil de la nouvelle lune. (Poésies illustrées.)
Dessinateur : Baigaï. 1866. 1 vol.
Dd. 1223.

549. — Les cinquante-trois stations du Tokaïdo (Gravures sur cuivre). 1 vol.

Dd. 1224.

550. — *Kouma-naki-kaghé.*

Clarté sans ombre (Portraits en silhouettes).
Dessinateur : Baigaï. 1868. 1 vol.
Dd. 1225.

Nous apprenons par la préface due à Kanagaki Roboun, fameux humoriste, que ce recueil de silhouettes très originales a été composé en commémoration de la mort de Kassetsou-Koji, poète et artiste qui avait l'habitude de peindre, en s'amusant, les portraits de ses amis et connaissances. Aussi, en son souvenir, a-t-on réuni les portraits des personnes de son intimité et les a-t-on publiés, accompagnés de poésies et de vignettes en couleur.

Le recueil n'ayant point été tiré pour être vendu, mais pour être distribué parmi les connaissances du défunt, ne porte pas de nom d'éditeur.

Kyosaï, mort à Yédo en 1889, sera venu avec Kikoutchi
Yosaï, mais encore après lui et tout à fait en dernier, clore
la liste des artistes dessinateurs adonnés à la gravure. L'art
à sa fin se sera manifesté une dernière fois, sous ses faces les
plus différentes, par l'intermédiaire de ces deux hommes
absolument dissemblables. Autant Yosaï était de naissance
élevée, correct dans son respect des traditions et des sou-
venirs du passé, honoré à la cour, autant Kyosaï était du
peuple, déréglé dans sa vie et contempteur des puissants.
Son esprit caustique le poussa longtemps à se moquer, par
la caricature, des autorités qui l'envoyèrent à différentes
reprises en prison.

Il a porté dans son dessin la verve et le mouvement aussi
loin que possible. Il est plein d'humour et, s'abandonnant
sans frein à la raillerie, arrive à l'extrême charge et à la
caricature. Il n'épargne alors ni bêtes, ni gens, ni dieux,
mais jette, par exemple dans son *Souigoua* (n° 554), les per-
sonnages de tout ordre dans une danse effrénée. Il avait une
grande facilité de pinceau, secondée par un coup d'œil sûr.
M. Guimet et le peintre Régamey le visitèrent à Yédo en
1876, lors de leur voyage au Japon. A cette occasion Kyosaï
et Régamey firent simultanément leurs portraits, qui furent
commencés et terminés dans le même temps. Le portrait de
Régamey peint par Kyosaï, que M. Guimet a reproduit en tête
du second volume de ses *Promenades japonaises*, témoigne,
comme chose improvisée, d'une véritable maîtrise.

Kyosaï aura su maintenir dans son intégrité le vieil art de

la gravure appliqué au rendu du monde vivant et des scènes populaires. On peut le considérer ainsi comme le dernier disciple d'Hokousaï. Après lui l'influence grandissante de la civilisation européenne, l'ouverture définitive du Japon jusqu'alors fermé, ont amené une telle métamorphose que toute la vie du pays s'est trouvée changée. L'art a particulièrement subi une telle atteinte, que les vieilles formes et le style national traditionnel ont été frappés d'arrêt et d'extinction. Avec Kyosaï nous devons donc clore la liste de ces artistes, qui depuis Moronobou nous ont donné dans la gravure des créations d'autant plus intéressantes et précieuses, que la source en est désormais épuisée et que rien de semblable ne se reproduira.

551. — *Kyosaï-gouafou.*

Album de dessins de Kyosaï.
Dessinateur : Kyosaï.
Éditeur : Kinkouado. Yédo. 1860. 1 vol.
Dd. 1226.

552. — *Ehon-taka-kagami.*

Les faucons et la fauconnerie illustrés.
Dessinateur : Kyosaï.
Éditeur : Nakamoura Sassouké. Yédo. 5 vol.
Dd. 1227-1231.

La fauconnerie a été longtemps au Japon fort en honneur parmi les personnes nobles, adonnées au plaisir de la chasse. Les faucons étaient entourés de soins particuliers et on les élevait et les dressait d'après des règles et des préceptes soigneusement observés.

553. — *Kyosaï-dongoua.*

Caricatures de Kyosaï.

Éditeur : Inada Genkitchi. Yédo. 1881. 1 vol.

Dd. 1232.

554. — *Kyosaï-souigoua.*

Caricatures de Kyosaï.

Éditeur : Matsouzaki Hanzo. Tokyo. 1882. 1 vol.

Dd. 1233.

555. — *Kwazan-gouafou-isso=hyakoutai.*

Album de dessins de Kwazan sur différents costumes.

Dessinateur : Watanabé Kwazan.

Auteur : Watanabé Kaï.

Éditeur : Eirakoudo. Nagoya. 1879. 1 vol.

Dd. 1234.

556. — *Kwatcho-somokou-gouafou.*

Album de dessins d'oiseaux et de fleurs.

Dessinateur : Hasségawa Tokoutaro.

Éditeur : Onoghi Itchibeï. Osaka. 1881. 2 vol.

Dd. 1235-1236.

557. — *Baïreï-hyakoutcho-gouafou.*

Album de cent oiseaux par Baïreï.

Éditeur : Okoura Magobei. Tokyo. 1881. 3 vol.

Dd. 1237-1239.

558. — *Ehon-hyakou-monogatari.*

Cent histoires de monstres.

Dessinateur : Takehara Shounsen.

Auteur : Tokwa Sanjin. 3 vol.

Dd. 1240-1242.

Volume 1. Feuillet 1.

Il y avait autrefois un chasseur nommé Yassakou, qui vivait au pied de la montagne Youméyama, dans la province de Kaï. Il avait coutume de prendre les renards au piège et de vendre ensuite leur peau à la ville. Une vieille renarde s'affligeait profondément de voir tous les jeunes renards et parmi, ses propres enfants, se laisser prendre au piège et devenir ainsi victimes du chasseur. Un jour, usant de la puissance surnaturelle qu'ont les renards, de prendre toutes les formes, elle alla le trouver en empruntant la forme d'un bonze, nommé Hakouzossou, qui était son oncle et, après lui avoir reproché sa conduite perverse en tuant des êtres vivants, elle lui offrit une somme d'argent en échange de son piège, s'il voulait renoncer à sa profession. Le chasseur, croyant avoir réellement affaire à son oncle le bonze, se laissa convaincre et lui remit son piège, en prenant l'argent.

La renarde emporta le piège et après cela les jeunes renards du pays furent à l'abri du danger. Mais le chasseur ayant dépensé l'argent, voulut ravoir son piège pour recommencer sa profession. Il se préparait donc à aller trouver son oncle, auquel il croyait réellement avoir remis son piège, lorsque la renarde, ayant eu vent de son intention, par la puissance de prescience qui appartient à son espèce, comprit que la rencontre de l'oncle et du neveu amènerait sûrement la découverte de la déception qu'elle avait pratiquée. Elle se rendit donc à l'hermitage où le bonze vivait seul. Elle le tua et prit sa forme et sa place. Elle vécut ensuite cinquante ans dans ce lieu, sans que sa condition fût soupçonnée.

Cependant, un jour qu'une chasse traversait une prairie voisine, elle se trouva sur le passage des chiens qui, la flairant et découvrant sa véritable nature sous son déguisement, se jetèrent sur elle et la déchirèrent. Les villageois du pays, craignant que l'esprit méchant de la vieille renarde ne réapparût et ne hantât le voisinage pour leur nuire, enterrèrent le corps avec respect sur la mon-

tagne, en un lieu qu'on appelle encore aujourd'hui la forêt du renard.

Ce conte est très ancien. Il a fourni le sujet d'une pièce de théâtre, sous la forme de danse de Nô.

Volume 3. Feuillet 4.

Il y avait autrefois un paysan nommé Shibaémon, dans la province d'Awaji. Un blaireau avait coutume de venir de temps en temps à sa porte lui demander à manger et, chaque fois, il lui donnait quelque chose. Un jour, Shibaémon ayant entendu parler de la puissance de transformation qu'ont les blaireaux, de même que les renards, dit en plaisantant au blaireau : « Si vous avez le moyen de vous transformer, venez donc me voir demain sous une apparence humaine. » Le lendemain le blaireau revint en effet, sous les traits d'un homme de cinquante ans, et depuis lors il revenait presque chaque jour et racontait à Shibaémon toutes sortes d'histoires des temps passés. Shibaémon, instruit ainsi par le blaireau, finit par étonner tous ses voisins, qui ne pouvaient s'expliquer d'où il tirait sa science.

Sur ces entrefaites une compagnie d'acteurs vint donner des représentations théâtrales dans la province. C'était alors chose nouvelle excitant un grand intérêt et le blaireau, attiré lui aussi, se rendit à une des représentations déguisé comme d'habitude en homme, mais en s'en retournant, il fut flairé et reconnu pour ce qu'il était par des chiens, qui le mirent en pièces.

LES MEISHOS

———

Les Meishos sont des livres illustrés, consacrés à la description des provinces et des grandes villes du Japon. Les illustrations fondamentales qu'ils contiennent ont un grand caractère d'uniformité. Ce sont des vues qu'on pourrait appeler topographiques, offrant la représentation minutieuse avec leurs entours, des endroits célèbres de la province ou de la ville et principalement des temples. Ces vues ont l'air de se répéter. Elles sont d'une même donnée, si bien qu'après en avoir considéré quelques-unes, c'est comme si on les connaissait toutes. Cependant sur un fond monotone, les principaux artistes qui se sont consacrés à illustrer les Meishos, ont placé des scènes de mœurs et des groupes de personnages. Ce sont le plus souvent des gens en promenade ou se livrant à des jeux ou assistant à des fêtes.

Shountchôsaï, à la fin du XVIII^e siècle, est l'artiste qui a surtout dessiné les groupes de personnages et les Meishos illustrés par lui sont devenus particulièrement intéressants. Il faut aussi mettre à part, parmi les Meishos, le *Sankaï meisho* (1799) (n° 571) consacré à la description de certaines industries du Japon, où l'on voit des ouvriers au travail dans les poteries, les mines et des hommes s'adonnant à la pêche, à la chasse.

Le genre d'illustration introduit d'abord par Shountchôsaï

a été suivi par d'autres et en premier, dans ce siècle, par Hasségawa Settan qui l'a encore développé. Settan s'est consacré à représenter la ville de Yédo où il était né et ses environs. Son grand ouvrage le *Yédo Meisho* (n° 577), d'un véritable mérite artistique, donne non seulement l'aspect extérieur de la ville et des environs, mais il montre encore les rues, les places publiques, les temples remplis de foules en mouvement, laissant voir les habitants, dans les diverses manifestations de leur vie de travail ou de plaisir. On a là un tableau fidèle de l'existence des Japonais dans la première moitié de ce siècle, qui deviendra de plus en plus intéressant, à mesure qu'on s'éloignera de l'époque où il aura été tracé et que des mœurs nouvelles ne permettront de connaître les habitudes des vieux temps, qu'à l'aide des livres et des images.

559. — *Miyako-meisho-zoué.*
Description illustrée de Miyako (Kyoto).
Dessinateur : Shountchôsaï.
Auteur : Akizato Shosséki.
Éditeur : Kawatchiya Tassouké. Kyoto. 1787. 11 vol.
Dd. 1243-1253.

560. — Même ouvrage en tirage plus moderne. 11 vol.
Dd. 1254-1264.

561. — *Izoumi-meisho-zoué.*
Description illustrée de la province d'Izoumi.
Dessinateur : Shountchsôaï Noboushighé.

Auteur : Akizato Shosséki.
Éditeur : Yanagihara Kihei. Kyoto. 1795. 4 vol.
Dd. 1265-1268.

562. — *Yamato-meisho-zoué.*

Description illustrée de la province Yamato.
Dessinateur : Shountchôsaï Noboushighé.
Auteur : Akizato Shosséki.
Éditeur : Ogawa Гozaémon. Kyoto. 1791. 7 vol.
Dd. 1269-1275.

563. — *Higashiyama-meisho-zoué.*

Description illustrée des collines Higashiyama (de Kyoto).
Dessinateur : Matsougawa Hanzan.
Auteur : Kimoura Meikei.
Calligraphe : Kawaghita Mohiko.
Éditeur : Tawaraya Seibeï. Kyoto. 1863. 2 vol.
Dd. 1276-1277.

564. — *Miyako-rinsen-meisho-zoué.*

Description illustrée des jardins de Miyako (Kyoto).
Dessinateur : Sakouma Soyen et autres.
Éditeur : Ogawa Tazaémon. Kyoto. 1799. 6 vol.
Dd. 1278-1283.

565. — *Sankaï-meisho-zoué.*

Description illustrée des principales productions des montagnes et de la mer.

Dessinateur : Hokyo Kwangetsou.
Auteur : Naniwae-no-mitchi.
Éditeur : Shioya Ouheï. Osaka. 1799. 5 vol.
Dd. 1284-1288.

566. — *Kissoji-meisho-zoué.*

· Description illustrée de la route de Kisso.
Dessinateur : Nishimoura Tchouwa.
Auteur : Akizato Shosséki.
Éditeur : Nichimoura Kitchibeï. Kyoto. 1804. 7 vol.
Dd. 1289-1295.

567. — *Kii-no-kouni-meisho-zoué.*

Description illustrée de la province de Kii.
Dessinateur : Nichimoura Tchouwa.
Auteur : Takaïtchi Shiyou.
Calligraphé : Watanabé Gyokoukosaï.
Graveur : Inoué Jiheï.
Éditeur : Kawatchiya Tassouké. Osaka. 1812. 8 vol.
Dd. 1296-1303.

568. — *Kawatchi-meisho-zoué.*

Description illustrée de la province de Kawatchi.
Dessinateur : Niwa Tokeï.
Auteur : Akizato Shosséki.
Éditeur : Tono Taméhatchi. Kyoto. 1801. 2 vol.
Dd. 1304-1305.

569. — *Todo-meisho-zoué.*

Description illustrée de la Chine.

Dessinateur : Okada Gyokouzan et autres.

Auteur : Okada Gyokousan.

Calligraphes : Araï-Koren et Omoura-Ansoï.

Graveur : Inoué-Jiheï.

Éditeur : Kawatchiya Kitchibeï. Osaka. 1805. 6 vol.

Dd. 1306-1311.

570. — *Yédo-meisho-hana-koyomi.*

Calendrier des endroits célèbres pour les fleurs à Yédo.

Dessinateur : Hasségawa Settan.

Auteur : Oka Yamadori.

Éditeur : Mori Foussokousaï. Yédo. 1827. 3 vol.

Dd. 1312-1314.

Les illustrations de ces trois volumes sont délicates et légères.

571. — *Yédo-meisho-zoué.*

Description illustrée de Yédo.

Dessinateur : Hasségawa Settan.

Graveur : Sawaki Issabouro.

Éditeur : Souwara Ihatchi. Yédo. 1836. 20 vol.

Dd, 1315-1334.

Cet ouvrage, pour le texte, a été commencé par Saïto Nagoki, qui mourut avant d'avoir pu l'achever ; il fut continué par son fils, Foujiwara Agatamaro, et par son petit-fils, Tsoukiminé You-kinari. Il a donc demandé le travail de trois hommes, poursuivi pendant plus de trente ans, pour être mené à bonne fin. Il donne d'abord un résumé général de l'histoire et de la géographie de Yédo, puis il présente la description détaillée des lieux célèbres, des temples et des monuments.

572 et 573. — *Owari-meisho-zoué.*

Description illustrée de la province d'Owari.
Dessinateur : Odaghiri Shounko.
Calligraphe : Kato Zouissaï.
Éditeur : Hishiya Kiouheï. Nagoya. 1844. 7 vol.
Dd. 1335-1341.

574. — *Itzoukousima-zoué.*

Description illustrée de l'île d'Itzoukousima.
Dessinateur : Yamano Shounpossaï.
Auteur : Okada Kiyoshi.
Graveur : Yamagoutchi Sogoro.
Éditeur : Temple d'Itzoukousima. 1842. 10 vol.
Dd. 1342-1351.

575. — *Nikkozan-shi.*

Description illustrée des montagnes de Nikko.
Dessinateur : Watanabé Noborou.
Auteur : Ouéda Moshin.
Éditeur : Souwaraya Moheï, Yédo. 1836. 5 vol.
Dd. 1352-1356.

La montagne de Nikko, au nord de Yédo, attire les visiteurs
par la beauté de ses sites et la magnificence des temples qui s'y
trouvent. Le principal a été édifié au xviie siècle pour recevoir les
restes du Shogoun Yeyasou, le fondateur de la dynastie des To-
kougawas.

576. — *Kompira-sankei-meisho-zoué.*

Description illustrée de la route menant au temple de Kompira.

Dessinateur : Ouragawa Kimissouké.

Auteur : Akatsouki Kanénari.

Éditeur : Sakouiya Sadahitchi. Kyoto. 1849. 5 vol.

Dd. 1357-1361.

BOTANIQUE

577. — *Shinteï-somokou-zouselsou*.

Description illustrée de la Flore.

Auteur et dessinateur : Inouma Yokousaï.

Éditeur : Inouma Tatsouwo. Ogaki. 1876. 20 vol.

Dd. 1362-1381.

Inouma Yokousaï, l'auteur de cet ouvrage, était un grand médecin et en même temps un passionné botaniste. Il finit par abandonner l'exercice de la médecine pour s'adonner exclusivement aux recherches de botanique. Il a consacré de longues années à réunir les matériaux de son ouvrage et a dessiné lui-même avec fidélité les plantes reproduites. Il est mort en 1865 à l'âge de 83 ans.

578. — *Koussa-nona-shou-aki-nobou*.

Nomenclature des plantes d'automne.

Dessinateurs : Ghesso, Bokoussen et divers.

Auteur et éditeur : Daïkakouan. Yédo. 1822. 1 vol.

Dd. 1382.

579. — *Kwaï*.

Collection de fleurs.

Auteur et dessinateur : Den Younan.

Graveur : Niwa Shobeï.

Éditeur : Oji Ghiémon. Kyoto. 1759. 8 vol.
Dd. 1383-1390.

580. — *Kikou-hin.*

Collection de chrysanthèmes.

Auteur : Jissossen.

Éditeur : Izoumoji Izouminojo. Kyoto. 1736. 1 vol.
Dd. 1391.

Dans la préface du livre, l'auteur nous apprend qu'il a cultivé,
comme amateur, un grand nombre de variétés rares de chrysan-
thèmes. Il en a fait des dessins pendant des années et a aussi des-
siné les fleurs cultivées par ses amis. C'est le résultat de cet agréa-
ble travail qu'il publie.

Chaque dessin est accompagné du nom spécial de la fleur
reproduite et d'une description, où sont mentionnées les particu-
larités de forme et de coloration. L'auteur a aussi réuni, pour les
intercaler parmi les dessins de ses fleurs, les poésies où la chry-
santhème a été louée et célébrée. Ayant cultivé et développé des
variétés nouvelles, il a dû leur donner des noms et alors il les a
choisis généralement parmi les épithètes employées dans les poésies.
Il a obtenu ainsi des noms fort imagés, tels que : Nami-no-asahi,
Soleil sur les flots ; Oun-ryou-kwan, Couronne de dragons.

On voit qu'au Japon les amateurs d'horticulture, et en parti-
culier les fervents de la chrysanthème, ont connu tous les raffi-
nements et les plaisirs de nos amateurs européens.

581. — *Foukou-jou-so.*

Fleurs de prospérité et de longévité.

(Fleurs des quatre saisons.)

Dessinateur : Kwoeï.

Éditeur : Assano Yaheï. Osaka. 1713. 1 vol.
Dd. 1392.

FIN

TABLE DES MATIÈRES

INDEX

CHARTRES. — IMPRIMERIE DURAND, RUE FULBERT.

ERNEST LEROUX, ÉDITEUR

28, Rue Bonaparte, 28

CATALOGUES D'ESTAMPES

ET DE PEINTURES JAPONAISES

d'Ouvrages illustrés et d'Objets d'art du Japon

Rédigés par Ernest LEROUX

25 volumes et brochures in-8, avec les prix marqués. . . . **75 fr.**

La collection comprend notamment les ventes BURTY,
APPERT, TAIGNY, DE BOISSY, APEZTEGUIA, TELINGE, MOUCHOT, etc.

G. APPERT

Ancien Japon. In-18, avec cartes, marques, cachets, etc., car-
tonné.. 10 fr.

L.-E. BERTIN

Les grandes guerres civiles du Japon. Les Taïra et les Minamoto. His-
toire et légendes. Gr. in-8, illustré d'un grand nombre de dessins et
de planches, d'après les originaux. 20 fr.

E. DESHAYES

La céramique japonaise. Les principaux centres de fabrication céra-
mique au Japon, par Ouéda Tokounosouké, avec une préface relative
aux cérémonies du thé. In-18. 3 fr. 50

METCHNIKOFF

L'Empire japonais. Texte et dessins. In-4, illustré de dessins et de
cartes en couleur. 25 fr.

L. DE MILLOUÉ ET S. KAWAMOURA

Coffre à trésor, attribué au Shogoun Iyé-Yoshi (1838-1853). Étude
héraldique et historique. In-8, planche et figures. . . . 10 fr.

LÉON DE ROSNY

La civilisation japonaise. In-18. 5 fr.

Le livre canonique de l'antiquité japonaise. Histoire des dynasties
divines, traduite sur le texte original, avec commentaires. 2 parties
in-8. 30 fr.

STEENACKERS

Cent proverbes japonais, traduits et publiés, avec les dessins de Uéda
Tokunosuké. In-4, 200 dessins en noir et en couleur. . . 25 fr.

CPSIA information can be obtained
at www.ICGtesting.com
Printed in the USA
BVHW070006061118
532207BV00020B/1527/P